# 瘋玩世界級
# 博物館
# 137

## THE WORLD's TOP MUSEUMs

杜宇、陳沛榆 —— 著

原點
UNI-BOOKS

# 作者序

## What's on your bucket list?

在全球風靡自助旅遊前，兩位熱愛旅行的年輕人利用打工度假存到的第一筆旅費，訂下機票帶著兩只登機箱、一台單眼和一張規劃好的行程，從南半球飛往歐洲體驗藝術，展開第一次長達90天的冒險旅程。後來，人生第二、第三次的旅行，除了安排世界經典博物館外，更特別走訪美學、科技、怪奇類的展館，每當發現新奇的博物館，必把它列進下一次旅行清單。當然，也包含了如：法國印象派之旅、西班牙高第建築、義大利文藝復興之都、德國童話大道，甚至是波希米亞風情的東歐之旅等路線。

擁有設計師背景的杜宇，期望自己能在年輕時環遊歐洲，看看鬼才法蘭克‧蓋瑞的畢爾包博物館、貝聿銘設計的羅浮宮金字塔和荷蘭創新建築，一窺德國人驚人的工業設計，如：慕尼黑設計博物館及包浩斯檔案博物館。他更特地前往北歐體驗充滿手感的家具飾品，並一睹設計之父Finn Juhl的精彩傑作；而任職畫廊藝術經理人的陳沛榆，在經歷了人生不同階段的歷練後，更確定了自己想追尋的夢想，計畫一場名為「藝術之旅」的壯遊，親身體驗印象派的寫生場景、蒙娜麗莎那抹神祕的微笑、鬼斧神工的高第建築，並在最浪漫的巴黎完成人生大事，為自己的人生寫下最珍貴的回憶！

## 工藝美學之最，科技與設計迷的最愛

在可觀的博物館清單中，有那些驚喜呢？同樣是賽車迷的杜宇，首推世界頂尖造車工藝大國——德國，在慕尼黑BMW博物館裡，可欣賞到智慧科技所打造的極速跑車，並體驗賽道奔馳的快感、或前往德國西南部的斯圖加特，那裡有保時捷博物館特展911經典跑車讓人回味，更可拜訪四輪傳奇的賓士博物館，見證汽車的誕生。另外，北歐世界中簡約設計除藏品豐富外，更有自然美景的巧妙搭配，如建築女帝設計的Ordrupgaard流線型博物館空間、天海一線的Louisiana雕塑花園或是結合水道美景的Astrup Fearnley博物館等讓人驚艷！還有，近年崛起的當代熱潮也不容小覷，更是全球網紅打卡景點，像巨大白色搶眼浴缸——阿姆斯特丹市立美術館、巴黎時尚新地標Louis Vuitton Foundation抑或是宛如外星飛船的Kunsthaus Graz博物館等爭奇鬥豔，都是博物館吸引遊客的行銷法則！

## 大人小孩都愛玩，更有驚嚇指數破表的怪奇主題

北歐經典的童話故事，更是每個大人小孩的夢想！特別是最夯的丹麥樂高LEGO樂園、童話大師安徒生博物館、體驗海洋生態的藍色星球水族館，還有芬蘭可愛精靈嚕嚕米博物館、樂園等，還有影癡最愛的哈利波特華納兄弟工作室，超級適合親子共遊！此外，以當地美食為主題的博物館也不在少數，如超熱門的德國巧克力博物館工廠、義式手作的冰淇淋博物館，還有以科技打造的啤酒博物館，結合五感體驗又寓教於樂。

世界唯一的冰島陰莖博物館，300多件大大小小陽具堪稱一絕。除性觀念較開放的阿姆斯特丹，保守的莫斯科更讓人驚奇，其中G點情色博物館以大膽作品、荒淫出奇的凱薩琳二世女皇私密珍寶為最大賣點；隱藏在阿爾巴特街上的肉刑博物館，超過百件的嚴刑拷具和各種難以想像的恐怖死法，光看就叫人毛骨悚然！

## 超現實、夏卡爾、達利，都是藝術控的必看

主流的藝術作品當然以法國為大宗，羅浮宮新古典主義畫派、奧塞美術館的印象派、莫內荷花的橘園，還有雕塑大師羅丹美術館等。荷蘭黃金時代以收藏林布蘭《夜巡》的國家博物館、林布蘭之家最有看頭；擅於行銷的梵谷美術館，每年都會以印象大師梵谷作品為主題，將室內展館模擬成麥田景色，或是把廣場布置一片向日葵花海，超有看頭！此外，各展館的超現實主義讓人印象深刻，如西班牙的達利戲劇博物館、比利時馬格利特博物館、奧斯陸國家美術館裡的孟克吶喊，甚至是俄羅斯普希金美術館裡所收藏的夏卡爾畫作。

## 熱門話題，中東文化之島崛起

2017年底，耗費10多年興建的阿布達比羅浮宮Louvre Abu Dhabi盛大開幕，由獲普立茲克獎的Jean Nouvel設計操刀，吸引了無數的博物館迷前往朝聖。事實上，他最令人震撼的代表作則是位於巴黎的阿拉伯文化中心。此建築是於密特朗時期的大巴黎計畫，把近六千年文明伊斯蘭文化，用現代科技手法重新詮釋。這個獨特的設計創舉，將現代與古代連結在一起，讓全世界重新定位伊斯蘭文化。因此，羅浮宮分館找Jean Nouvel來設計再適合不過了，他設計的巨大穹頂能抵禦熱浪又兼具美學，以代表伊斯蘭的幾何星星重疊起來，將光影自然散落投射在地上，遊客宛如置身綠洲棕櫚樹影之中，除了節能更把光的特色發揮得更淋漓盡致！除此之外，在幸福島Saadiyat Island上尚有Zaha Hadid、Norman Foster、Frank Gehry及安藤忠雄等人設計的頂尖建築，怎不令人期待呢？

目錄

# 1 Life style

## I-1 超人氣親子共遊

## I-2 收藏迷必訪

## I-3 就愛人文科技

## I-4 怪奇博物館

# 2 Art design

## II-5 鬼才大師

## II-6 風格主義展覽館

## II-7 探訪傳奇人物

# 3 Classical collection

## III-8 極致奢華的文化殿堂

## III-9 值得造訪的經典寶庫

## III-10 一生必去的世界級博物館

# PART 1
# Life Style

樂高樂園招牌入口

# Legoland Billund Resort
# 樂高樂園

比隆 ｜ 丹麥

{ 樂高迷的烏托邦 }

### 丹麥人的驕傲

　　樂高樂園最早創建於1968年，每年都吸引上百萬遊客前來，是丹麥除了哥本哈根外最大的旅遊勝地。世界各地有九個樂高樂園，除了丹麥比隆外，還有英國溫莎、德國古茲堡、馬來西亞柔佛、美國的加州和佛羅里達州，及新開幕的三個：杜拜、日本名古屋及韓國江原道。樂高誕生於1932年，比隆木匠Ole Kirk Christiansen生產木製玩具，1934年他將公司取名為「LEGO」，

源自丹麥語「leg godt」，中文意為「玩得巧！」。1947年，開始朝塑膠玩具拓展。曾一度瀕臨破產的樂高，近年已擊敗了Google、Nike及迪士尼，成為全球「最具影響力品牌」，成為歡樂的代名詞，更是丹麥人的驕傲！

　　樂高樂園使用近6500萬塊的積木打造而成，園區主要分成：「迷你世界」和「遊樂設施區」。從色彩繽紛的積木大門進入，園區裡的售票亭、

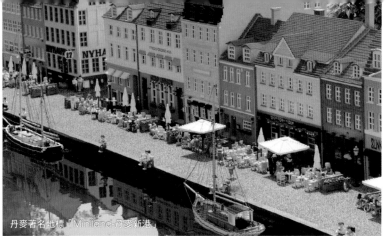

丹麥著名地標「Miniland-丹麥新港」

「Miniland-台灣101大樓」

「忍者世界」的樂高人物模型

### MUST SEE

迷你世界-Miniland

大人小孩都愛的
海盜樂園

熱門的忍者世界

噴水池、人型雕塑、郵筒甚至是動物，都是用樂高一點一點拼砌而成。離入口最近的迷你世界裡，由積木堆疊出許多世界景點如：丹麥著名新港及西蘭島的弗雷斯登堡宮、挪威卑爾根、荷蘭阿姆斯特丹，以及星際大戰、美國的NASA航太區等主題。許多場景還結合了動態裝置，如：港口升降吊橋及船隻、機場跑道的波音747和穿梭其中的卡車郵差等。

### INFORMATION

www.legoland.dk
ADD：Nordmarksvej 9, 7190 Billund, Denmark
搭乘火車至Vejle站，再轉搭公車43 / 143路至樂高樂園
TEL：+45 75 33 13 33
TICKET：全票359 DKK，優惠票339 DKK；七天前預定有八折優惠
TIPS：4小時

### OPENING HOURS

3月底至10月底開放，開放時間10:00-18:00，夏季最晚至21:00關門，遊樂設施分別開放至17:00、18:00或20:00

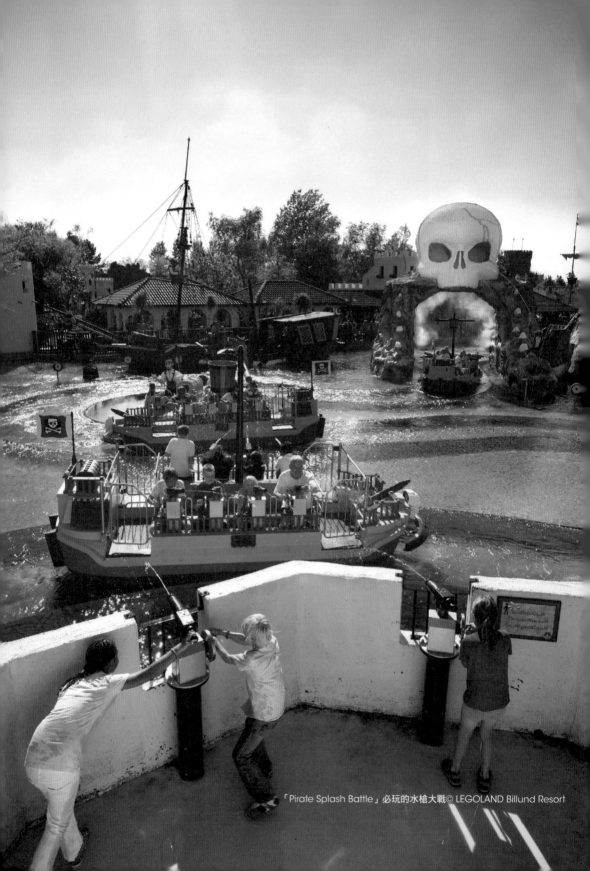

「Pirate Splash Battle」必玩的水槍大戰© LEGOLAND Billund Resort

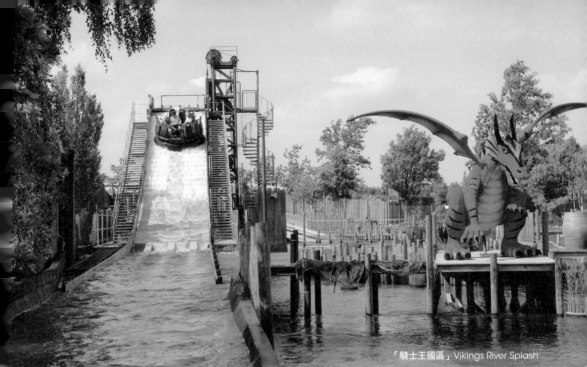

「騎士王國區」Vikings River Splash

「Miniland-星際大戰」韓蘇洛駕駛的千年鷹號

「忍者世界」日式紅色建築入口

## 神奇的遊樂王國

　　這裡有許多的大型雕塑亮點，如：自由女神像及總統山、德國新天鵝堡和埃及法老。看了想動手體驗的話，樂高玩具工作室提供了堆積如山的積木以及小型賽車跑道，讓大人小孩們發揮想像和創造力一同組合賽車來參賽！

　　在遊樂設施區有各式各樣的主題，如：適合小孩玩的得寶樂園（Duplo land）、海盜樂園（Pirate land）、極地樂園（Polar land）、西部冒險（Adventure land）還有騎士王國（Knights' kingdom）等。不斷推陳出新的樂高樂園，還有以日本為靈感設計的忍者世界（Lego ninjago world）以及影城世界的4D電影體驗。此外，全球唯一樂高體驗館將在樂高的「老家」比隆開幕，由丹麥建築師英格爾斯設計，建築物就像一個組裝的超大型樂高積木，裡頭將展示樂高70多年來的歷史，還有各式各樣的創意作品，讓無數的樂高迷引頸期盼！

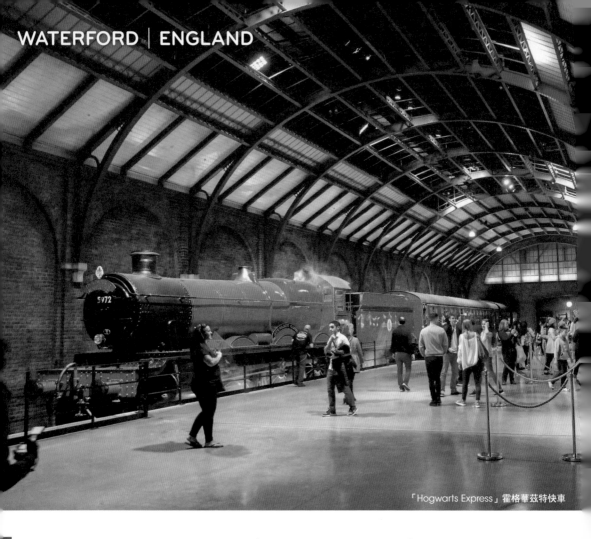

「Hogwarts Express」霍格華茲特快車

# Warner Bros. Studio Tour London 沃特福德 | 英國
## 華納兄弟工作室

{ 哈利波特魔法大解密 }

### 風靡全球的哈利

　　風靡全球的哈利波特系列電影，改編自暢銷作家J‧K‧羅琳的小說，從2001年《神祕的魔法石》至2011年《死神的聖物2》共八部電影，華納兄弟獲得全球性成功。雖然電影已完結，為了讓哈利迷重溫舊夢，製片廠於2012年正式對外開放。這對影迷來說，絕對是必訪景點之一。

　　位於Leavesden的片廠距離市區約50分鐘車程，需提前預約參觀，在火車站可搭乘哈利波特主題的專車接駁。片場主要分為三個區域，由兩個電影廠房以及一片戶外展區組成，讓遊客能近距離欣賞各種奇幻的魔法場景，一窺不為人知的幕後製作祕辛，包括從設計稿、道具場景、人物趣事和電影特效，還能體驗施作魔法的真人教學、海格的特製版摩托車，甚至讓你騎在飛天掃帚上面過過癮呢！

　　這裡除了為主要入口，還設置了寄物區、魔法

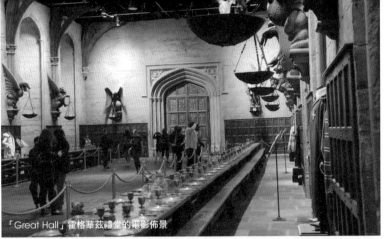
「Great Hall」霍格華茲禮堂的電影佈景

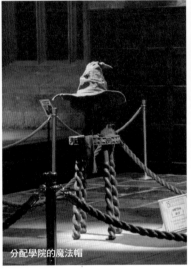
分配學院的魔法帽

飛行機動力展示

**MUST SEE**

霍格華茲大禮堂、
黑暗魔藥學教室

斜角巷區

1：24比例的
霍格華茲城堡模型

## A 展區：電影重要場景

商店及咖啡廳，大廳排隊的牆上掛滿各種電影角
色的照片，等候同時可別錯過了哈利在姨媽家樓
梯的小房間。觀賞完前導影片後，就可開始迎向
魔法世界，主要電影場景都位於此區，如：經典
的霍格華茲禮堂，這裡是電影最重要的宴會廳場
景，也是每年入學結業和慶典的地方，靈感來
自著名的牛津大學基督堂學院食堂；石內卜教授
的黑暗魔藥學教室，貨架上排列著瓶瓶罐罐的藥

**INFORMATION**
www.wbstudiotour.co.uk
ADD：Studio Tour Dr, Leavesden WD25 7LR, UK
從倫敦Euston火車站搭乘火車至Watford Junction站，轉
乘片廠接駁車（2￡）
TEL：+44 345 084 0900
TICKET：全票39￡，優待票￡31，四歲以下免費；每個
時段有人數限制，需提前預定
TIPS：3小時

**OPENING HOURS**
每日9:00-18:30

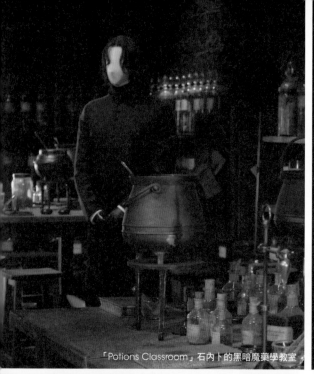

「Potions Classroom」石內卜的黑暗魔藥學教室

魔法部傳送壁爐

施法訓練體驗區

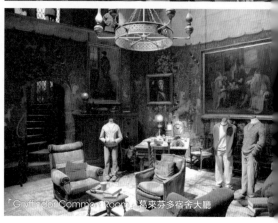

「Gryffindor Common Room」葛來芬多宿舍大廳

水,魔藥器皿還不時閃爍轉動著;還有最引人入勝的鄧不利多辦公室,裡頭盡是神祕古怪的魔法器材。除此之外,這裡還有電影《消失的密室》中的蛇面大門、學員宿舍、葛來芬多宿舍大廳、衛斯理家族的家、海格小屋及魔法部鍍金壁爐等,隱藏著各樣各樣令人驚奇又感動的細節。而霍格華茲特快車區,為2015年新開放的展區,搬來當年拍攝用的蒸汽火車,9又3/4月台及車廂裡都可進入拍照。這裡有特效合成的綠幕廳,讓哈

## 戶外展區:大型道具

利迷模擬火車場景及乘著飛天掃帚錄影留念!

室外部分,展示當年拍攝的大型道具供遊客體驗,如三層的騎士公共汽車、電影《死神的聖物》中海格的特製摩托車、衛斯理先生的飛天車、哈利姨媽家及哈利父母家的房子及霍格華茲大橋等。在離開前,千萬不要錯過室內餐廳裡所販售的奶油啤酒,建議可購買小杯,體驗魔法世界中的奇妙滋味,喝完後杯子可洗乾淨帶回家。而新推出的奶油啤酒冰淇淋,也值得一試。

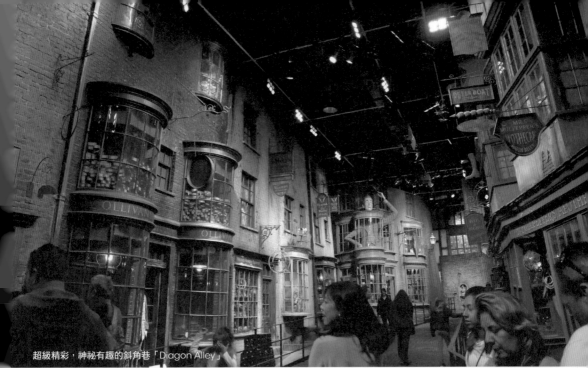

超級精彩，神秘有趣的斜角巷「Diagon Alley」

虛弱的佛地魔模型

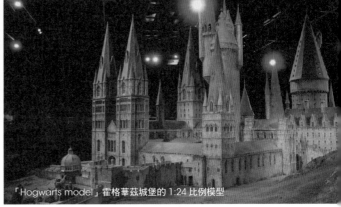

「Hogwarts model」霍格華茲城堡的 1:24 比例模型

## B 展區：道具特效區

接著進入B棟廠房，此區主要陳列了電影視覺特效的製作技術，包括電影中各種稀奇古怪的物種模型，如小精靈多比、海格的寵物大蜘蛛阿辣歌、佛地魔復活的肉身、鷹馬及山怪頭像應有盡有；藝術部門裡有各種手稿、結構設計圖，或是建築模型的陳列等。

必看的斜角巷區超級精彩，內部以一比一還原的魔法街建築，如古靈閣巫師銀行、奧立凡德魔杖店、華麗與污痕書店、衛斯理兄弟玩具店等場景栩栩如生！

模型區裡的亮點為一座兩公尺高的霍格華茲城堡，以1：24的模型比例建造，內部燈具也不馬虎，此模型當初應用於電影中壯觀的遠景鏡頭。最後的壓軸，一個滿是魔杖盒的空間內，盒子上寫著不同工作人員的名字，讓人驚艷。在回到麻瓜的世界前，千萬不要忘記參觀魔法商店，不妨來找找屬於自己的魔法道具。

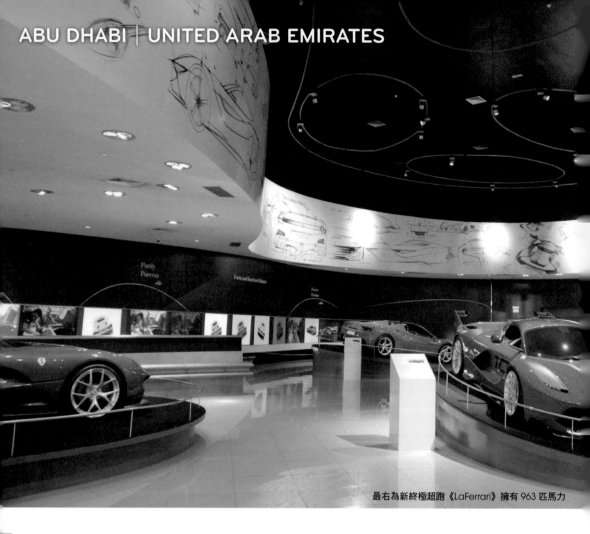

最右為新終極超跑《LaFerrari》擁有 963 匹馬力

# Ferrari World Theme Park 阿布達比｜ 阿拉伯聯合大公國
# 法拉利主題樂園

{成人版的迪士尼世界}

### Yas 歡樂賽事島

　　世界第一間法拉利主題樂園於2010年開幕，位在阿布達比的亞斯島（Yas Island）上。這座以舉辦一級方程式賽車聞名世界的亞斯碼頭賽道，全年有許多世界級賽事和演唱會在此上演，其他著名景點還有謝赫扎耶德清真寺、亞斯水上樂園、亞斯購物中心和林克斯高爾夫球場等。在2016年新品牌形象「亞斯島之夢」推出的同時，Miral旅遊開發集團更發下豪語——亞斯島

2022年的未來發展願景，就是成為全球十大親子旅遊觀光地，每年將招待4800萬名遊客。

　　法拉利主題樂園佔地高達20萬平方公尺，相當於約15個美式足球場，其建物本身就是一大特色，光是建造就花了高達12370噸的鋼筋。整體曲線造型來自法拉利GT系列的經典側邊雙曲線設計，並鑲嵌了有史以來最大的法拉利廠徽，超級吸睛。鮮明的義大利紅為法拉利的代表色，巨

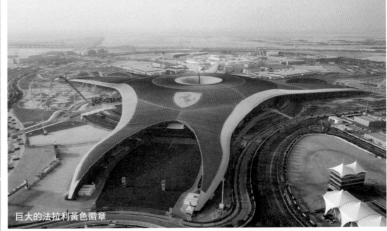

巨大的法拉利黃色徽章

賽車換胎體驗區

## MUST SEE

一窺法拉利
經典車款

世界最快的
雲霄飛車

卡丁車
賽道體驗

大的三角結構向外延伸，從上空俯瞰宛如一艘紅色太空艦。

多樣化的主題樂園，除了搶眼的外觀，裡頭更包含了法拉利的歷史展示、賽道車隊訓練、真人劇場表演、4D體驗中心與商場等。其中，在遊樂設施部分，精心規劃了超過30項的高科技設施，讓遊客一同體驗法拉利造車歷史和F1賽事的輝煌成就。自開館以來，法拉利樂園可說是全球

### INFORMATION

ferrariworldabudhabi.com
ADD：Yas Island - Abu Dhabi, United Arab Emirates
搭乘計程車；入住Yas島有免費接駁
TEL：+971 2 496 8000
TICKET：全票275AED，優待票230AED
TIPS：4小時

### OPENING HOURS

每日11:00-20:00

氣勢磅礴的「Formula Rossa」入口

經典賽事展示區

「Bell'Italia」乘坐縮小版 Ferrari 250 California

## 法拉利的經典車款

車迷最熱的朝聖地，就算你不是超跑車迷，這裡也非常適合全家一同歡樂！

法拉利憑藉獨一無二的工藝設計，成為現今車壇最具影響力的跑車品牌。從樂園門口處就可以聽到陣陣高亢的賽車引擎聲浪，裡頭各式的經典賽事海報，傳達了創辦人Enzo Ferrari對賽車的執著和熱愛。想一窺法拉利的經典車款，千萬不能錯過入口左方的Galleria Ferrari區，為義大利Maranello總部以外最大的法拉利展區。

這裡每輛跑車前方都設有說明牌，簡單介紹車款和相關歷史資料，其中最亮眼的莫過於，耗時11年開發的新終極超跑「LaFerrari」，全球僅生產499輛令人羨煞。此外還有，如1987年「F40」、1996年「F50」，以及2002年的「Enzo Ferrari」展示。而搭載V8雙渦輪增壓引擎的1984年「288 GTO」，最大馬力400匹，0-100km/h加速4秒內完成，堪稱當時量產的最快跑車之一。

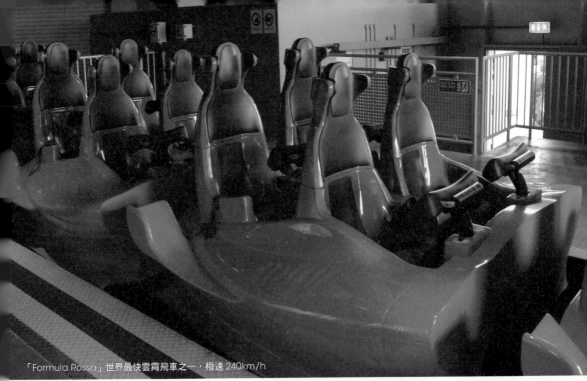

「Formula Rossa」世界最快雲霄飛車之一，極速 240km/h

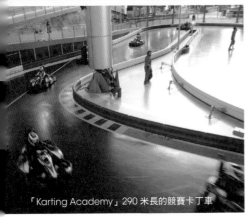

「Karting Academy」290 米長的競賽卡丁車

「Made in Maranello」可欣賞跑車製作的影音體驗區

## 極速飛車體驗

在法拉利主題樂園中，最受注目的要算是兩個以法拉利為主題的雲霄飛車軌道。入門級的「Fiorano GT Challenge」以F430 Spider為設計概念，軌道模擬真正的GT賽場，高達時速95公里的疾速過彎與衝刺快感。進階版的「Formula Rossa」是世界最快的雲霄飛車，則為一級方程式賽車外型，只需4.9秒可達時速240公里，讓你體會法拉利F1賽車刺激快感的雲霄飛車，如同法拉利冠軍般穿梭52公尺高的賽道！

此外，還有290公尺長的競賽卡丁車「Karting Academy」；供小朋友駕馭的「Junior GT」，為迷你版F430 GT的小朋友賽車學校；4D體驗設施「Speed of Magic」，跟著法拉利司機穿梭冒險的感官世界；而「Made in Maranello」影音區可欣賞義大利的Maranello總部工廠紀錄，深入了解法拉利GT的製作方式及流程。

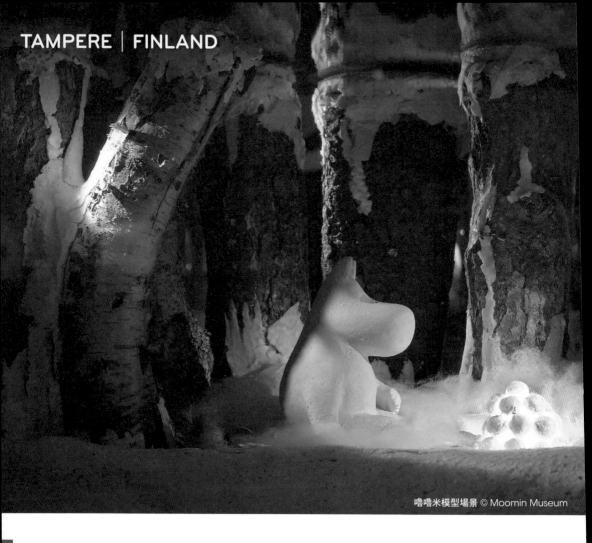

嚕嚕米模型場景 © Moomin Museum

# Moomin Museum
# 嚕嚕米博物館

坦佩雷 | 芬蘭

{ 芬蘭童話精靈 }

## 芬蘭的代名詞

1969年由日本製作的卡通「嚕嚕米」，為芬蘭女作家朵貝·楊笙（Tove Marika Jansson）筆下的精靈童話小説。「Moomin Boom」一詞意指1990年代的嚕嚕米熱潮，從書籍、繪本和漫畫，甚至是木偶連續劇到動畫、廣播劇，幽默可愛的人物受到全世界的喜愛，至今已被翻譯成超過50種語言，在芬蘭到處都能看到牠的蹤跡，幾乎成了芬蘭的代名詞！除了在日本有嚕嚕米公

園，以及芬蘭楠塔利的嚕嚕米世界外，想了解作者原創故事，只有來到位於坦佩雷的博物館才能一探究竟，這也是全世界唯一的嚕嚕米博物館。嚕嚕米藝術谷最早於1987年開放，直到最近2017年6月更名為「Moomin Museum」重新開放，裡頭有超過二千件的作者親筆手稿，以及各種模型展示故事場景。博物館收藏了朵貝·楊笙完整的藝術創作，設計師依照作者原創插圖為

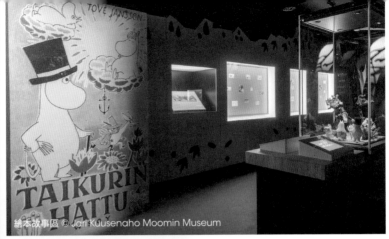

繪本故事區 © Jari Kuusenaho Moomin Museum

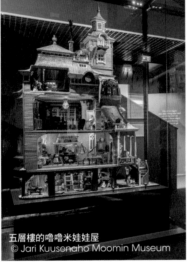

五層樓的嚕嚕米娃娃屋
© Jari Kuusenaho Moomin Museum

## INFORMATION

muumimuseo.fi
ADD：Yliopistonkatu 55, 33100 Tampere, Finland
於Tampere車站附近的Rautatieasema A公車站，搭公車6 / 9 / 9s / 15路至Tampere-talo站
TEL：+358（0）3 243 4111
TICKET：全票12€，優待票6€
TIPS：1.5小時

## OPENING HOURS

週一休館
週二至週五9:00-19:00；週末11:00-18:00

MUST SEE

超二千件的
作者親筆手稿

精緻的嚕嚕米娃娃屋

嚕嚕米主題商店

構想，利用多感官的音樂空間、故事導覽及立體的模型裝置來呈現。空間內設置了3D動畫、藝術舞台區及各種主題的立體模型。其中最大的亮點，就是五層樓的藍色嚕嚕米娃娃屋，由Tuulikki Pietilä與兩位設計師於1976-1979年完成。模型運用了不同類型的木材，如松木、樅木、柚木及輕木等，屋頂板則是用6800片白楊木片蓋成。嚕嚕米媽媽著名的果醬地窖安置於地下室的中

## 北歐設計與專屬郵戳

央；嚕嚕米爸爸的房間則被設計成船艙的樣子。

此外，新博物館還提供了嚕嚕米圖書館，可讓遊客閱覽不同語言版本的嚕嚕米書本。而入口大廳的嚕嚕米主題商店，提供經典的芬蘭品牌如：Iittala、Finlayson和Marimekko設計的嚕嚕米書籍，這裡販售的嚕嚕米明信片郵票和專屬的郵戳非常熱門喔！

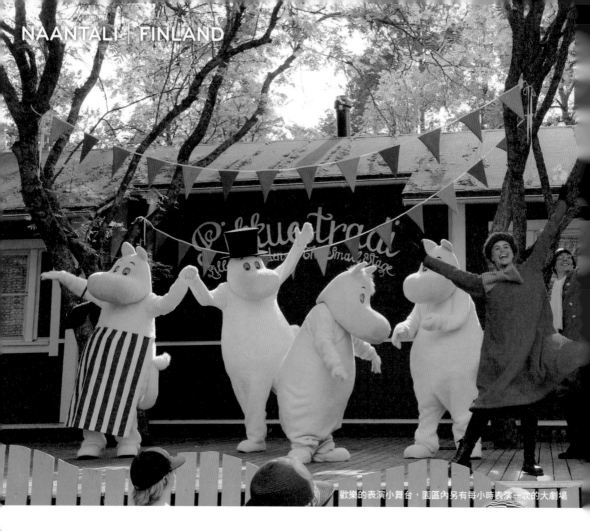

歡樂的表演小舞台，園區內另有每小時表演一次的大劇場

# Moomin World
## 嚕嚕米樂園

楠塔利｜ 芬蘭

{ 嚕嚕米冒險旅程 }

### 歡迎來到嚕嚕米谷

　　喜歡嚕嚕米的迷粉，千萬不要錯過芬蘭楠塔利小島上的嚕嚕米樂園！於1993年開放的戶外樂園，由芬蘭兒童節目製作人Dennis Livson設立，樂園以尊重他人、自然、冒險和安全為宗旨，適合全家大小享受冒險旅程。通過入口的小橋後立刻進入大自然中的嚕嚕米谷，購票處貼心地發放防走失貼紙，讓家長小孩都玩得安心。

　　樂園真實打造了嚕嚕米谷的場景，廣場中央的警局、消防站、哈爺爺的花園，應有盡有，顯眼的藍色房子則是嚕嚕米的家，屋內設有嚕嚕米房間、嚕嚕米媽媽的廚房，也有每個人物的繪畫創作。樂園裡當然少不了活潑有趣的人偶角色扮演，警察署長總是忙著追趕惡作劇的阿丁、膽小的大耳愛湊熱鬧、活潑的小不點會陪伴孩子唱歌說故事，而可愛的嚕嚕米家人最喜歡找遊客們拍照，相當熱鬧！

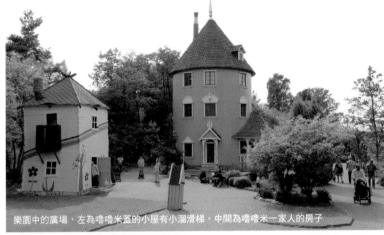

樂園中的廣場，左為嚕嚕米蓋的小屋有小溜滑梯，中間為嚕嚕米一家人的房子

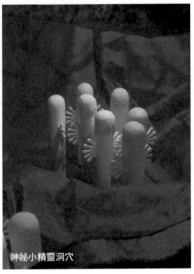

神祕小精靈洞穴

有超多周邊商品的禮品區

## MUST SEE

夢幻嚕嚕米谷
原味重現

與嚕嚕米當朋友，
一同玩耍度過歡樂時光

蓋有嚕嚕米國度
專屬郵戳的紀念明信片

在樂園裡可以沿著森林步道發現神祕小精靈洞穴、哥谷、女巫之屋等，還能與阿金一同露營、和多夫及必夫進迷宮探險、上沙灘玩耍和體驗嚕嚕米爸爸的船。樂園內還有餐廳、舞台劇場、彩繪工作房及照相館等，如果想寄明信片可到嚕嚕米郵局，蓋上嚕嚕米樂園的專屬郵戳。若想採購值得紀念的周邊商品又有預算考量的話，筆者特別推薦芬蘭超商裡的嚕嚕米茶包，經濟又實惠！

## INFORMATION

muumimaailma.fi
ADD：Kailo, 21100 Naantali, Finland
於火車站Turku linja-autoasema轉乘6／7路公車至Naantali（每年7月有Moomin Bus專車接駁）
TEL：+358 2 5111111
TICKET： 均一價30 €，網路訂票28€
TIPS：3小時

## OPENING HOURS

6/9至8/12 10:00-18:00，8/13至8/26 12:00-18:00
冬季10:00-16:00
（開放時間依季節隨時調整，出發前請至官網查詢）

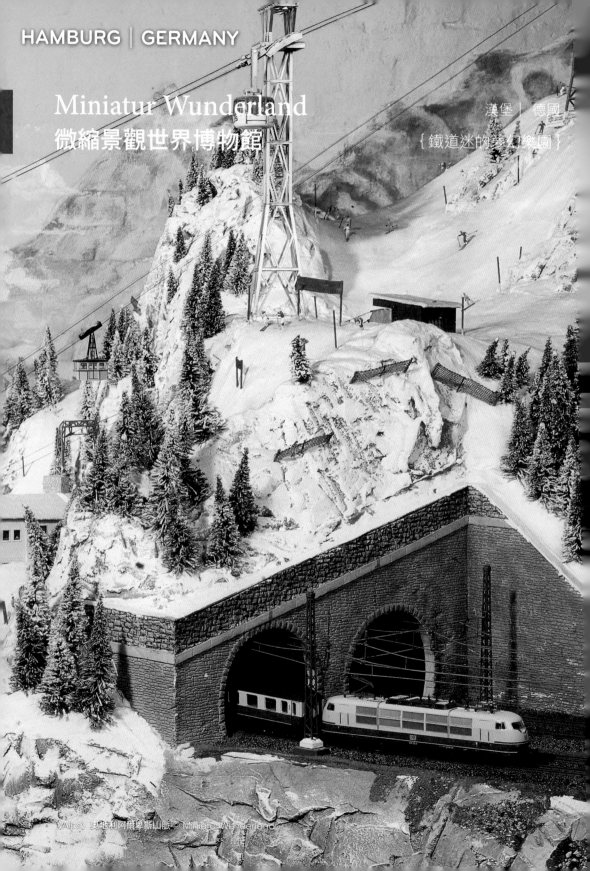

Miniatur Wunderland
微縮景觀世界博物館

漢堡│德國
｛鐵道迷的夢幻樂園｝

《Alps》奧地利阿爾卑斯山脈 © Miniatur Wunderland

百年歷史倉庫城　　　　　以精密技術打造的　　　　世界最大的
　　　　　　　　　　　　九大世界場景　　　　　　鐵路模型

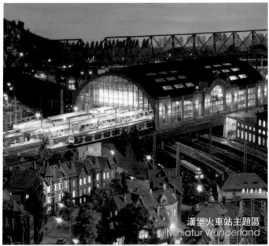

漢堡火車站主題區
© Miniatur Wunderland

美國賭城拉斯維加斯
© Miniatur Wunderland

百年歷史的倉庫城（Speicherstadt）位於德國漢堡港，興建於1883年，總長1.5公里，是全世界最大的樁基礎倉庫區，於2015年被列為世界遺產。這裡有許多值得一覽的博物館，如微縮景觀世界、漢堡地牢、國際海事博物館、iF設計博物館等。

微縮景觀博物館由Braun兄弟創立，為重現世界著名的場景，使用許多精密技術打造，如內部用以模擬白天與黑夜的38萬盞可控制燈光、三萬五千個建築與橋樑、280台可電腦控制的汽車模型，以及透過200多個按鈕，讓遊客可以完美的與迷你小人進行互動遊戲。在26萬個迷你人型中，館方特別設計了20幾個有趣的場景供人尋找，像是花園偷情、火災搶救、木偶奇遇甚至謀殺案等，不時地讓人驚奇。

在1490平方公尺的區域內，九個主題區以不同國家與特色命名，如義大利、漢堡以及美國；以地景風光命名：北歐的冰河景觀斯堪地那維亞區、奧地利的阿爾卑斯山脈；還有以交通系統為主題的的哈茨山ICE高速路線景觀、虛構都市Knuffingen和它的機場系統。2016年開放的義大利區裡，包含了羅馬、托斯卡尼、五漁村、阿馬爾菲海岸和龐貝等地，令人嘖嘖稱奇。

博物館以HO scale（1:87）的模型規格，其中的鐵路模型是最大亮點，長達15.4公里的鐵軌，可供1040輛行駛。可以看到火車從車站出發，越過美國大峽谷、荒漠城市，從義大利漁港到羅馬城市，模擬停靠、迴避、車燈開關等情境。此外，展覽館外的洗手間牆上還展示了各種小人的情境櫥窗，也是另一個有趣亮點。

## INFORMATION
www.miniatur-wunderland.de
ADD：Kehrwieder 2-4/Block D, 20457 Hamburg, Germany
搭乘U1線至Messberg站，步行約5分鐘
TEL：+49 40 3006800
TICKET：全票13€，優待票6.5€；於官網提前訂票有九折優惠
TIPS：2小時

## OPENING HOURS
週一至週五9:30-18:00，週二延長至21:00
週六8:00-21:00，週日8:30-20:00

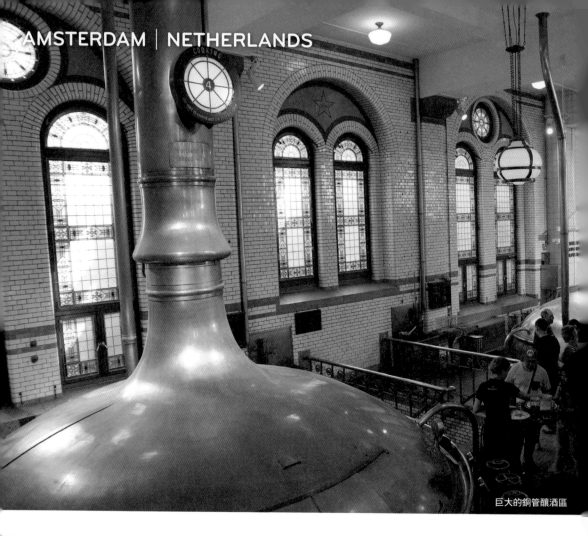

巨大的銅管釀酒區

# Heineken Experience
# 海尼根體驗館

阿姆斯特丹 | 荷蘭

{ 顛覆五感的百年創新酒廠 }

## 荷蘭人大玩創意

　　或許你沒喝過海尼根，但你一定看過他們2003年的「就是要海尼根」系列廣告，片中珍妮佛・安妮斯頓在賣場被男顧客搶走啤酒的畫面，與烏龜合唱團的〈Happy together〉歌曲巧妙搭配，令人意猶未盡。早期的電視廣告，海尼根使用1960年代動感流行歌作為主題曲，如〈Quando, Quando, Quando〉及〈I only want to be with you〉等，令人一聽到這些朗朗上口的主題曲，立刻聯想起海尼根啤酒。

　　「幽默就如生活中的大事！」一位外國友人這樣形容荷蘭人的創意，從2008年最經典的廣告「Walk in Fridge」就是最好的實例——對比女人的衣櫃收藏，一群大男生走入啤酒房開心尖叫——這一系列誇張又寫實的廣告，是由TBWA\Neboko荷蘭廣告公司操刀，將品牌形象發揮得淋漓盡致。

新設計感的博物館招牌

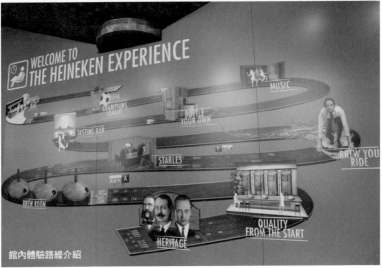

館內體驗路線介紹

**MUST SEE**

實際體驗　　　　　　創意結合聲光特效　　　　　兩杯生啤酒
啤酒釀造　　　　　　與互動遊戲　　　　　　　　免費送

## 什麼博物館都不奇怪

荷蘭大大小小共有四百多間博物館，每年吸引數百萬的遊客朝聖。光是位於阿姆斯特丹的博物館就超過50座，其中有不少是題材獨特的博物館，如性博物館、刑具博物館、殯葬博物館，甚至還有畸形標本博物館。來到這個博物館之都，說真的花再多時間也逛不完，若想體驗樂趣，又想了解荷蘭流行文化，距離梵谷博物館不遠的「海尼根體驗館」絕對是必來之地。荷蘭除了有

**INFORMATION**
www.heineken.com
ADD：Stadhouderskade 78, 1072 AE Amsterdam, Netherlands
搭乘電車16／24線至Stadhouderskade站
TEL：+31 20 523 9222
TICKET：全票18€，適用荷蘭卡，於『tours & ticket』門市購買可便宜2€
GUIDE：可免費下載APP中文導覽

**OPENING HOURS**
每日10:30-19:00

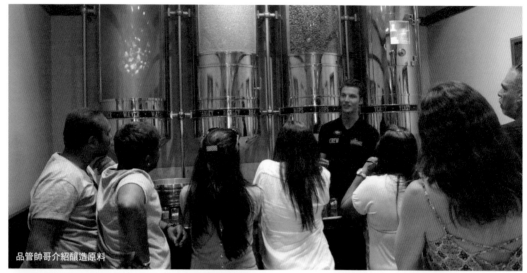

品管帥哥介紹釀造原料

大麥儲存槽可達 15 公尺高

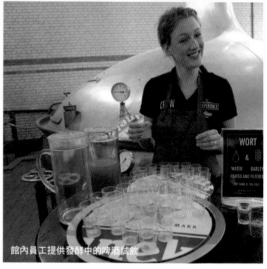

館內員工提供發酵中的啤酒試飲

鬱金香、起士、木鞋，還有暢銷全世界的海尼根啤酒。海尼根體驗館的外觀保留原本釀酒廠的字樣，館內展示海尼根啤酒的釀製歷史，趣味的行銷體驗堪稱一絕，當然最重要的還是品酒活動啦！非常適合全家大小一同參觀，不過18歲以下須由成人陪同。完成購票後，售票員會給你一個綠色的橡膠手環，上面有三顆鈕扣，兩顆綠色鈕扣可在酒吧區換兩瓶生啤酒，而白色鈕扣則可以在禮品區兌換紀念品。

## 知識＋體驗＋科技

在大廳可租借中文語音導覽，或者可利用手機下載「Heineken Experience」APP導覽。和其他的博物館相比，海尼根體驗館顯得特別有活力又新鮮有趣。例如入口處貼心地以活潑的插圖，介紹整個展覽流程。展館分成歷史區、品管區、釀造區、馬廏、4D影片、試飲區、生產線、音樂舞動區、世足冠軍體驗區及世界酒吧區等十大主題區。連海尼根的商標也有許多故事，舊有的白色星星原本已重新設計成紅色星星，二戰後怕

早期海尼根紅色的瓶標

倒啤酒的體驗遊戲

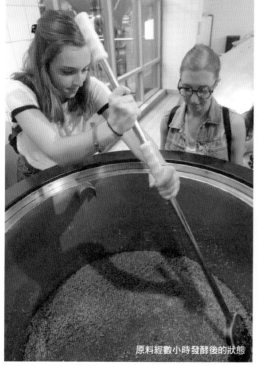

原料經數小時發酵後的狀態

打造屬於自己的海尼根啤酒

被誤會與共產黨有關聯，只好將星形改回白色，直到1991年才設計回原本的紅星樣式。

　　至於為何海尼根會選擇星星做為形象標誌呢？其實星星的五角代表啤酒的五個重要因素：水、大麥、啤酒花、海尼根獨家研發的A酵母以及神祕的釀酒師。在釀造區，親切的品管帥哥解釋釀製的要求，一邊邀請客人試聞，講解大麥的各種變化。如果時間不多的話，可以直接前往拍攝釀製容器大銅鍋，攪拌發酵鍋裡的金黃大麥。發酵

槽旁有一個展示桌，可以品嘗半成品飲料，這是經過幾小時短暫發酵的大麥汁，卻已經能感受到發酵後的甜味，這對從未釀過酒的啤酒迷，可說是十分難得的體驗。隨後，穿越馬廄觀賞精彩的4D電影，片中主持人生動地向大家介紹釀酒過程，影片結合五感的聲光特效，時而灑水、時而悶熱，彷彿經歷了大麥的發酵過程。

4D 電影院非常有趣的五感體驗

充滿視覺性的娛樂區

世足賽遊戲體驗

啤酒試飲體驗

擁有體感的音樂舞動區

## 酷炫好玩的情境行銷

經歷一段宛如真實的醞釀過程後，來到試飲區，聽完介紹，Cheers，人人都能品嚐一杯金黃色的啤酒！接下來的瓶裝生產線區，提供一項特殊的紀念服務，就是印製屬於自己的啤酒。遊客可以在電腦前輸入想印上的名字，憑收據到禮品櫃台結帳才會開始印製。

生產線後的兩大展區，分別是音樂舞動區及世足體驗區。這裡有新奇360度投影艙和玻璃瓶所打造的互動投影螢幕；另外有各種酷炫的海尼根情境模擬，如倒啤酒挑戰、送啤酒的腳踏車快遞、DJ刷黑膠的小遊戲等。在世足區裡，除了可以觀看足球比賽與球員資訊外，竟還擺放了大型電視遊樂器與手足球台架，令人好想立刻與三五好友開賽！最後結束參觀前的重頭戲——世界酒吧區，這裡站滿了前來品嚐啤酒的觀光客，用兩顆綠鈕扣換取兩杯海尼根生啤酒，好好放鬆一下心情，或者選擇用兩顆鈕扣換取吧檯的倒酒考驗，整個過程不太困難，但還是得花四到五次才能上手，最後用尺把泡沫抹平才算完成，成功後會由酒保頒發圓筒裝的精美證書。

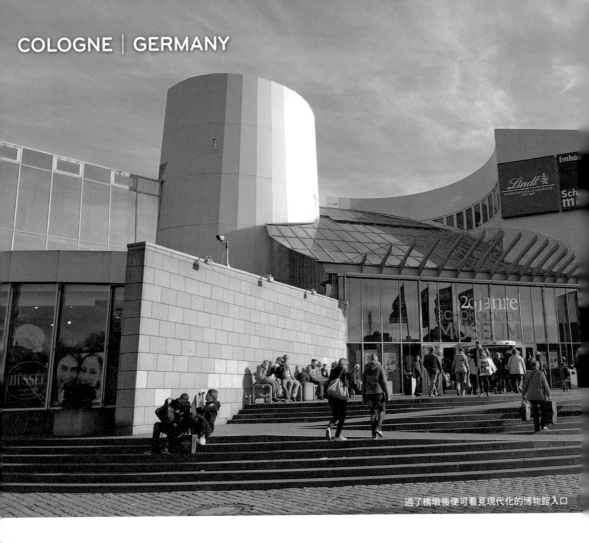

過了橋墩後便可看見現代化的博物館入口

# Imhoff-Schokoladenmuseum
# 伊姆霍夫巧克力博物館

科隆 | 德國

{ 超人氣夢幻巧克力工廠 }

### 一個醞釀甜蜜的城市

位於波昂北方的科隆，是德國最古老的四大城之一，擁有2000多年的歷史，二次世界大戰期間，曾遭受猛烈的轟炸，主要交通樞紐的霍亨索倫橋被炸毀，科隆大教堂也一度滿目瘡痍。如今，重生後的科隆生氣盎然，最繁華的商業街更於1967年全面改為步行街，教堂附近和萊茵河現代建築群，成為最佳的今昔對照。

科隆除了大教堂外，其實另有廣為人知的三大品牌，分別是全世界最古早的香水4771、經典手工RIMOWA行李箱以及伊姆霍夫巧克力博物館。只要拜訪過，就會明白，萊茵河瀰漫著一股浪漫氛圍，這香味不僅僅是從古龍香水中飄來，更是從巧克力中嘗到，一種甜蜜在心的感覺。

從科隆市中心的地鐵大教堂站沿著萊茵河畔往南步行約15分鐘，就可抵達位於河畔上的巧克力博物館。可別小看這座巧克力島，每年高達七十

博物館入口處的平旋橋

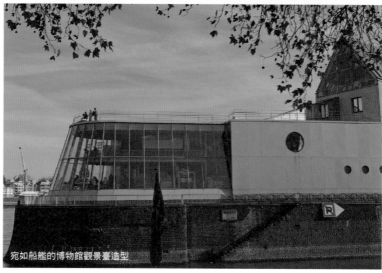

宛如船艦的博物館觀景臺造型

**MUST SEE**

德國必訪
十大博物館之一

全程自動化
工藝生產

黃金
可可噴泉

萬名遊客，號稱德國遊客數最多的前十大博物館之一。這座人人都愛的小島，入口處有一座與陸地連接的平旋橋，大船通過時，橋墩利用迴旋後的空間供船隻經過，聰明的設計令人讚嘆。博物館的外觀彷彿是一艘軍艦，前端寬敞的觀景台，由大塊玻璃構成，方便遊客欣賞萊茵河沿岸美景。還沒走進展區，就瀰漫著各式巧克力香味，大廳左側的巧克力商店提供超多種口味試吃，一

**INFORMATION**
www.schokoladenmuseum.de
ADD：Am Schokoladenmuseum 1A, 50678 Köln, Germany
搭乘地鐵至Koln Dom/Hbf站，沿河堤步行18分鐘
TEL：+49 221 9318880
TICKET：全票11.5€，家庭票30€（2名成人和16歲以下孩子），6歲以下免費，館內可攝影、寄物

**OPENING HOURS**
週一至週五 10：00-18：00
週六至週日11：00-19：00　11月每週一公休

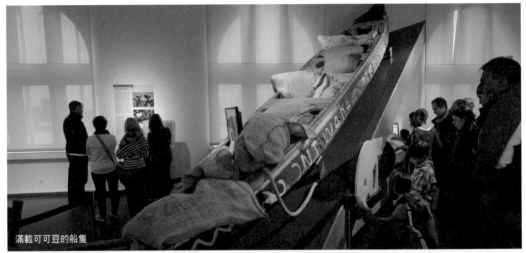

滿載可可豆的船隻

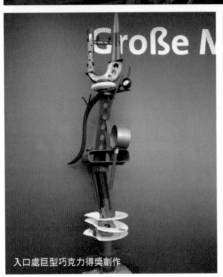

入口處巨型巧克力得獎創作

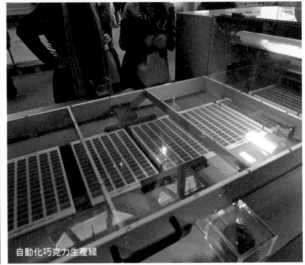

自動化巧克力生產線

## 上帝的食物-可可豆

旁還有客製個人姓名的巧克力專櫃。貼心的博物館在購票後，發送一片巧克力，小小地滿足了我內心的願望！

進入大廳，映入眼簾的是趣味性十足的巧克力得獎作品，像是模特兒身上的巧克力連身裙、巧克力創意獎盃或大型的吉祥物等。展館大致分為巧克力歷史區、兩層樓的生產區以及收藏區，巧克力迷們除了可以縱觀人類與巧克力長達三千年的味覺饗宴外，最棒的是可以了解德國巧克力的現代化生產過程與品嘗各式巧克力。

想要了解巧克力的來由，歷史區詳細介紹了可可的歷史，即使不懂德文也能看得過癮！可可樹的命名源自希臘語「Theobroma」，意思是上帝的食物。可可源自馬雅文化，阿茲特克人將它獻給上天當作祭品，15世紀時西班牙人把阿茲特克的祭師帶回祖國，巧克力才被改譯為「Cacao」。因此，18世紀時的瑞典自然學家卡爾·林奈為了建立植物的科學命名體系語，可可樹才有了正式的學名「Theobroma cacao」。

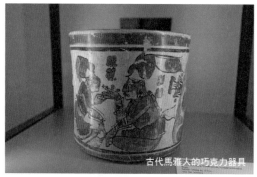
古代馬雅人的巧克力器具

自動化包裝區

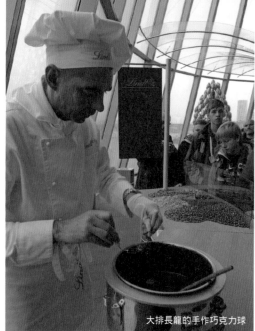
大排長龍的手作巧克力球

正在製作手工巧克力圈的甜點師傅

巧克力噴泉試吃

## 鎮館之寶──黃金可可噴泉

　　歷史區之後的綠棚，展示了可可樹栽種的整個過程。生產高品質巧克力的祕密之一，便是取決於不同種類可可豆的混合比例。在貿易展廳裡，可以瞭解到可可樹的種植、品種、生產貿易及各種等級要求，甚至是巧克力豆的貿易都介紹得非常詳盡。

　　館內最大看頭為生產區，深不見底的巧克力生產線，巨量的巧克力漿和機械設備穿梭運作，彷彿一不小心就會跌入巧克力深淵，讓我聯想到電影《巧克力冒險工廠》裡的精彩故事，不過這

兒的主人則是跟片中主角威利‧旺卡恰巧相反，喜歡分享巧克力的祕密給小朋友們，甚至把整套巧克力生產設備都搬進博物館裡大方展示。透明的陳列櫃裡，展示了一系列以銅、銀器打造的巧克力器皿，有汽車形狀、動物造型以及各種卡通代表人物，各種機器手臂幫忙巧克力分模包裝。在這裡有一項厲害的服務，就是可以製作你所指定的巧克力脆片，只要填完需求單，從可可灌模到食材的秤重，到最後的包裝，一點都不馬虎，幾分鐘不到，巧克力就這樣製作出來了！

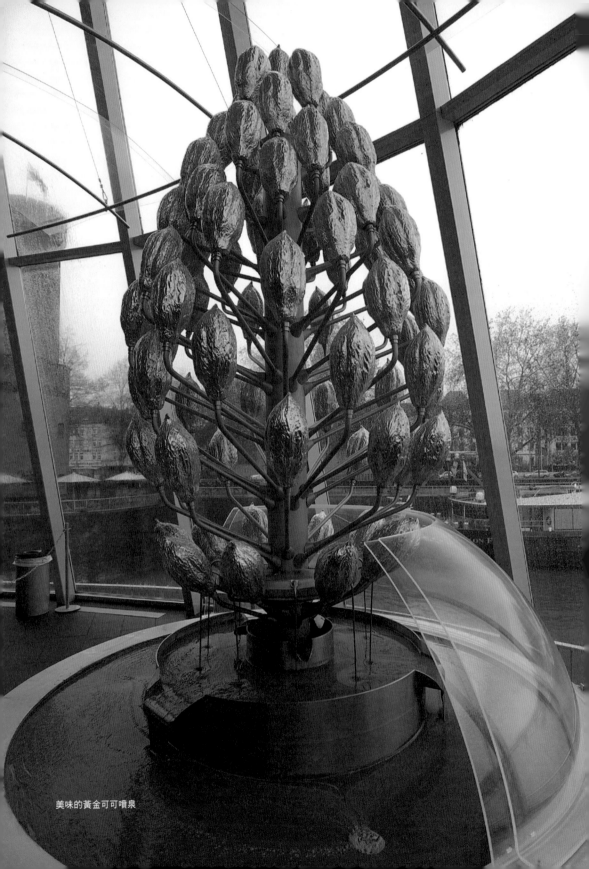

美味的黃金可可噴泉

可依個人喜好調配商品區

巧克力軋型器皿

懷舊的巧克力包裝

## 巧克力博物館的源起

　　除此之外，生產區還有座鎮館之寶，就是一株結滿了可可果實的黃金可可樹，閃閃發光的果實，可説是德國完美工藝的結晶。樹的下方盛滿了巧克力濃漿，面帶微笑的工作人員，將一把威化餅乾快速的往噴泉裡抹上一層巧克力，不疾不徐地遞給你，巧克力千變萬化的感覺，就如同《阿甘正傳》裡所説：「生命就像一盒巧克力。你永遠不知道會拿到什麼。但是，只要生命多了點期待，那就是值得高興的一件事了！」

　　説到伊姆霍夫本人為什麼會蓋起巧克力博物館？Lindt巧克力公司最大的工廠其實是在瑞士，但為什麼會設在這裡呢？伊姆霍夫原是一位福特汽車技師，戰爭時被指派建造食品工廠，戰爭結束後，因為自己喜愛甜食，便開始經營小型的巧克力工廠，更併購當時德國最大巧克力生產商Stollwerk。在1975年Stollwerk公司將工廠移出科隆之後，伊姆霍夫利用當時留下的許多機器，建造了私人巧克力博物館。到了2006年，這間博物館被Lindt巧克力公司輾轉買下，才變成今日的伊姆霍夫巧克力博物館。

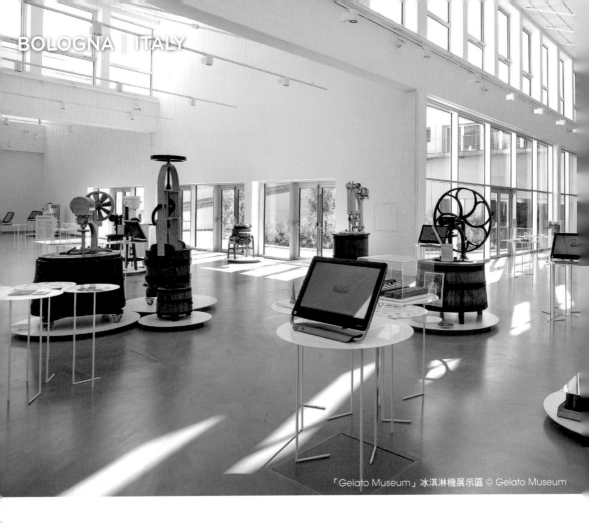

「Gelato Museum」冰淇淋機展示區 © Gelato Museum

# Gelato Museum
# 冰淇淋博物館

波隆那 | 義大利

{ 義式冰淇淋樂園 }

## 冰淇淋的創新者

在義大利波隆那,除了耳熟能詳的插畫展、蕃茄肉醬外,還有間大人小孩都愛的Gelato義式冰淇淋博物館。最早的冰淇淋可追溯至西元前14,000年,蘇美人從美索不達米亞山區,取下冰雪作為宗教宴會的飲品。其實,遠在中國商朝已有藏冰製冷技術,當時帝王們為了消暑,令宮人把冬天取來的冰儲藏在地窖裡,到了夏天再拿出來享用。在古代《詩經》中也能看到冰淇淋的影子,冷飲在古時被稱為「冰食」。

義式冰淇淋真正有歷史記載是始於16-18世紀,由著名的麥第奇家族在佛羅倫斯宴會上首度製作。而直到1920年Gelato冰淇淋才開始普及。此外,一般冰淇淋乳脂肪含量為10~14%,Gelato冰淇淋的乳脂肪含量約在4~8%,急速冷凍的技術讓冰淇淋中的空氣較少,質地綿密又多了健康。博物館位於冰淇淋機公司Carpigiani的總部,成立於2012年9月,由建築師Matteo Caravatti和Chiara Gugliotta共同設計。創始

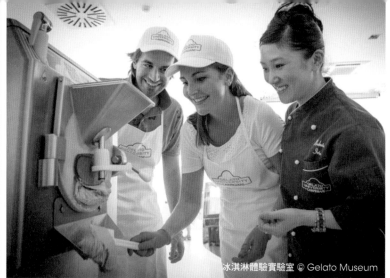

冰淇淋體驗實驗室 © Gelato Museum

© Gelato Museum

**INFORMATION**
www.gelatomuseum.com
ADD：Via Emilia, 45, 40011 Anzola
dell'Emilia BO, Italy
自波隆那火車站搭87路公車至Anzola E.
Magli站
TEL：+39 051 650 5306
TICKET：全票7€，優待票5€；各種體驗
營票價從10€至70€不等
TIPS：1.5小時

**OPENING HOURS**
週一及週日休館
週二至週六9:00-18:00

MUST SEE

麥第奇家族製冰歷史　　　　　冰淇淋實驗室　　　　　冰淇淋生產區

人為Bruto與Poerio Carpigiani兩兄弟，從原本1946年手工製造冰淇淋機的工業空間，轉型為研究冰淇淋歷史、文化和技術中心。全新的展館設有禮堂、會議室、書店及冰淇淋實驗室，還有冰淇淋生產區，可透過玻璃牆觀賞冰淇淋的製作過程。佔地一千多平方公尺，周圍連接不同辦公空間，並提供兒童體驗營、研習課程、冰淇淋品嚐和許多其他美味的驚喜。

博物館主要為互動的展覽形式，圍繞著三大主題：時間演變、製冰技術歷史，以及各種商業特色。從個人的體驗活動，到家庭族群、中小學團體實習，甚至是商業團體，這裡擁有各種不同的體驗營可以參加。展示內也陳列超過20台的原始製冰機、多媒體互動影音，超過一萬張的歷史圖像和文件，還有許多寶貴的冰淇淋配件和工具等。

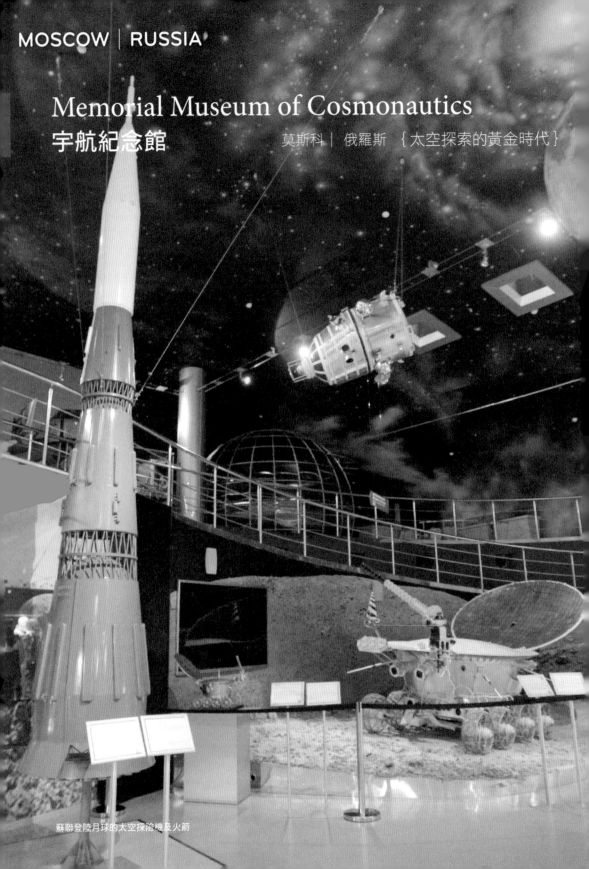

# Memorial Museum of Cosmonautics
# 宇航紀念館

莫斯科｜俄羅斯 ｛太空探索的黃金時代｝

蘇聯登陸月球的太空探險機及火箭

## MUST SEE

宇宙征服者紀念碑

第一顆人造衛星
史普尼克一號

首次抵達太空的
蘇聯太空犬

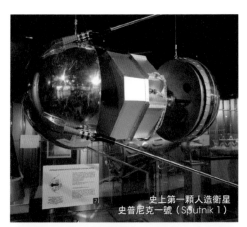

史上第一顆人造衛星
史普尼克一號（Sputnik 1）

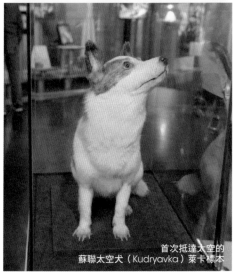

首次抵達太空的
蘇聯太空犬（Kudryavka）萊卡標本

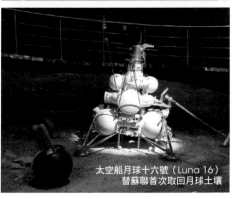

太空船月球十六號（Luna 16）
替蘇聯首次取回月球土壤

　　這座1981年成立的博物館，是俄國太空探索最精華的成果，收藏的八萬五千件展品中，包含了火箭的設計、天文學、宇宙探索及衛星計畫等。1961年俄國的加加林完成世界上首次載人宇宙飛行，實現了人類進入太空的夢想。因此展廳上方以鈦金屬打造高達107公尺的雕塑品，為宇宙征服者紀念碑「Space Conquerors Monument」，火箭以77°傾斜角度從地面劃破雲霄，正是俄羅斯慶祝勝利的新里程。

　　經過三年擴建，博物館於2009年的國際航天日重新開放，新的展區增加了世界各地的太空計劃，包括歐、美、中國和國際太空展區等。在4350平方公尺的空間內，透過俄羅斯太空人的腳步，一同感受登上太空時的興奮感，並以各種傳奇的英雄事蹟、飛行科技、探險號模型和互動裝置，傳達俄國太空人的冒險精神。館中更展示了首次抵達太空的蘇聯太空犬——萊卡，還有當時的宣傳海報及相關物品等，而這隻狗也被做成動物標本保存著。

　　博物館最大的亮點如：1957年10月4日蘇聯發射人類史上第一顆人造衛星史普尼克一號「Sputnik 1」；1961年2月12日首次飛越金星的宇宙探測器金星一號「Venera 1」；1961年4月12日首次把人類送入太空的東方一號「Vostok 1」；1970年蘇聯首次取回月球土壤的太空船月球十六號「Luna 16」等。還有與太空人訓練中心同等的飛行模擬器及1988年聯合號TM-7任務的重返艙跟太空人求生的模擬場景。此外，博物館還有太空電影院及太空站繞行地球的實況鏡頭可觀賞喔！

### INFORMATION

www.kosmo-museum.ru
ADD：пр-кт. Мира, 111, Moskva, Russia 129223
搭乘地鐵6號線至Vdnkh（ВДНХ）站，步行3分鐘
TEL：+7 499 750-23-00
TICKET：全票250RUB，攝影230RUB，英文語音導覽130RUB
TIPS：2小時

### OPENING HOURS

週一休館
週二至週日10:00-19:00，週四延長至21:00閉館

宛如太空船的博物館美麗夜景

# Klimahaus Bremerhaven8° Ost
# 東經 8 度氣候之家

不萊梅港 | 德國

{ 驚奇、汗水和冰凍之旅 }

　　2009年落成的氣候之家，為德國不萊梅「宇宙科學中心」（Universum）的建築師Thomas Klumpp所設計。博物館使用了近4700塊玻璃外殼，建築外觀的曲線結構，就像是一座巨大的橡皮艇降落在不萊梅哈芬老港口中央，入口的造型天橋連接著通往未來的科技世界。

　　博物館的綠能環保設計是一大亮點，其電力供應來自太陽能電池及其他循環再生能源，達到超低的二氧化碳排放量。五千平方公尺的展示空間內，打造了不需環遊世界就能體驗世界各地的氣候環境，透過最真實的模擬，讓遊客了解氣候變遷的巨大影響。

　　展覽館共有九個體驗區，主軸從一場神奇的氣候旅行開始，參觀者將扮演一名旅行者，每一區都是地球上的某一個地區的真實氣候。特別的是，在每一個氣候帶間，遊客還可遇到真正在那裡生活的人。以不萊梅港為起點和終點，由北往南參觀，穿越地球上不同的氣候帶，極端的溫度體驗及各種迷人的動植物。

　　在瑞士Isenthal地區高山氣候的鬱鬱蔥蔥綠色

小小研究員 © Klimahaus Bremerhaven

義大利薩丁尼亞島的「Seneghe 地區」
© Klimahaus Bremerhaven

非洲喀麥隆（IKENGE）的叢林吊橋
© Klimahaus Bremerhaven

## MUST SEE

綠能設計建築　　　　　　　九大氣候體驗區　　　　　　極端溫度的真實體驗

草地上漫步，你會發現隨季節移動的牛群，和融化的岩層冰川；義大利薩丁尼亞島的Seneghe地區擁有五種不同氣候區的地中海島，遊客將以昆蟲的視角，體驗最不尋常的氣象事件；南極洲Queen Maud Land地區那令人窒息的嚴寒，氣溫驟降至-6℃，宛如真實的極地探險；而南太平洋的薩摩亞島Satitoa地區的大型水族館，也展示了多樣的熱帶魚種和珊瑚礁石。最後，意猶未盡的話，博物館附近的海上動物園也值得一遊喔！

### INFORMATION

klimahaus-bremerhaven.de
ADD：Am Längengrad 8, 27568 Bremerhaven, Germany
搭乘火車至Havenwelten站，步行7分鐘
TEL：+49 471 9020300
TICKET：全票16€，優待票11.5€，四歲以下免費
TIPS：2小時

### OPENING HOURS

4月-8月：週一至週五9:00-19:00；週六日及國定假日
10:00-19:00
9月-3月：每日10:00-18:00

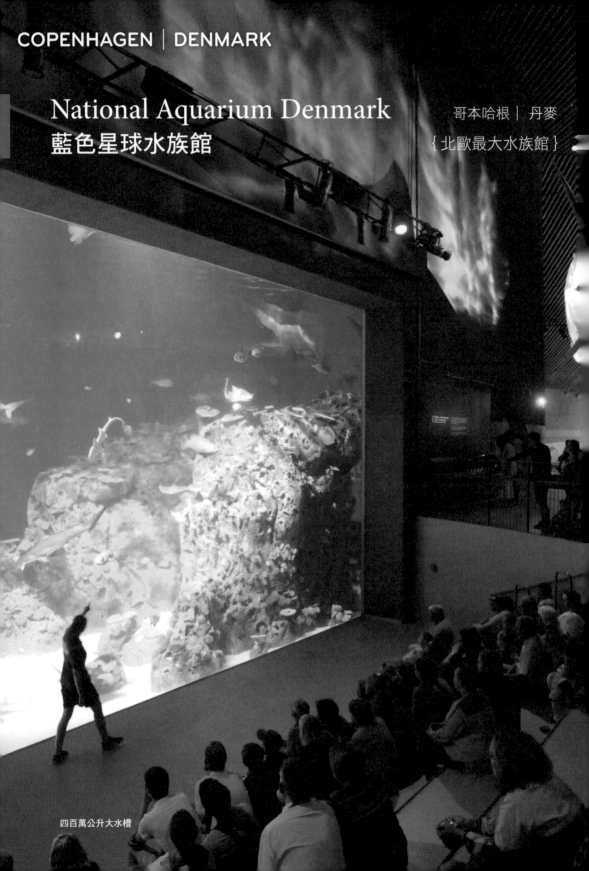

COPENHAGEN │ DENMARK

National Aquarium Denmark
藍色星球水族館

哥本哈根│丹麥
{北歐最大水族館}

四百萬公升大水槽

漩渦狀的建築結構　　　可納4百萬公升的大洋槽　　　定時表演及餵食活動

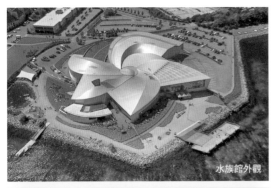
水族館外觀

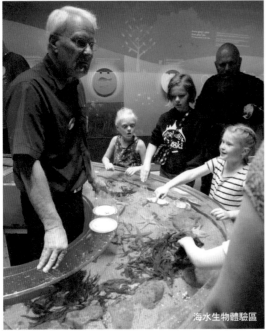
海水生物體驗區

## INFORMATION

denblaaplanet.dk
ADD：Jacob Fortlingsvej 1, 2770 Kastrup, Denmark
搭乘地鐵M2線至Kastrup Station站，步行8分鐘；
搭乘公車5A線到Den Blå Planet站下，步行4分鐘
TEL：+45 44 22 22 44
TICKET：全票170DKK，優待票95DKK；適用哥本哈根卡
TIPS：1.5小時

## OPENING HOURS

每日10:00-17:00，週一延長至21:00

　　這座造型奇特的建築「藍色星球」，目前是北歐最大、最現代化的國家水族館，自2013年開館以來，已成為哥本哈根近郊的熱門旅遊景點。原館位於Charlottenlund區，因擴建需求而搬遷，新的展館由丹麥知名建築團隊3XN設計，漩渦狀的結構靈感來自大自然中如魚群、海水、氣候及宇宙等現象。總占地一萬二千平方公尺，建築物採用雙層玻璃及利用當地海水為冷卻系統，大幅降低整體能源消耗。

　　水族館陸地與海相連，弧線而有機的設計空間，宛如置身海底的生物世界。這裡使用近700萬公升的水，約有50個水族箱和設施。五個觸角從水族館中心延伸出去，分為三個主題，遊客可依照喜好選擇觀賞路線。

　　館內最大的亮點為海洋區內的「大洋槽」，配有四百萬公升海水，主窗口面積達到16×8公尺，是藍色星球水族館中最大的展示區，能一覽魟魚、海鰻、鬚鯊、烏翅真鯊（Blacktip reef shark）及鎚頭鯊（scalloped hammerhead）等。這裡還有一條16公尺長的鯊魚隧道，在蔚藍的海底隧道欣賞美麗的珊瑚魚群，體驗和鯊魚同遊的奇妙景象。

　　「熱帶河流和湖泊區」有溫暖潮濕的熱帶雨林，可見恐龍魚（Ornate bichir）、巨骨舌魚（Arapaima）、西非肺魚、食人魚、菲律賓鱷、巨蟒等神祕的物種；「北湖和海洋區」主要以丹麥當地及歐洲海域生物為主，如可愛的大西洋海雀（Atlantic puffin）、北海水獺（Northern Sea otter）、紅紋隆頭魚（Cuckoo wrasse）等。此外，參觀前不妨上網查詢一下，每天都會有不同的餵食及表演活動，千萬別錯過囉！

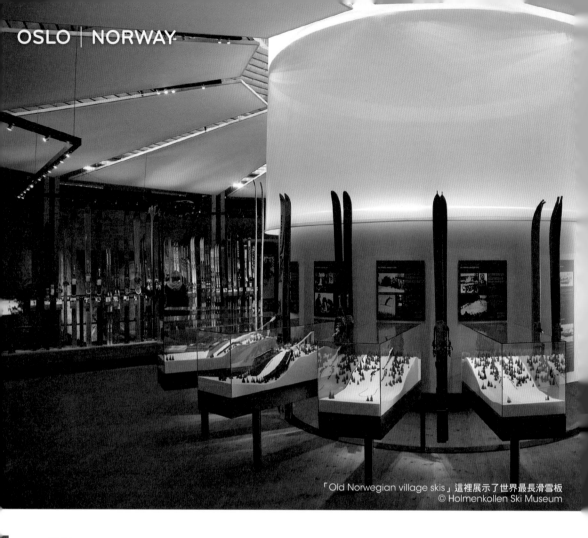

「Old Norwegian village skis」這裡展示了世界最長滑雪板
© Holmenkollen Ski Museum

# HOLMENKOLLEN SKI MUSEUM
## 滑雪博物館

奧斯陸 | 挪威

{ 世界最早的滑雪博物館 }

　　奧斯陸的霍爾門考倫（Holmenkollen），是著名的冬季奧運會滑雪跳台場地，1892年建造的跳台除了是挪威人心目中的最佳滑雪場地，更是百年的歷史地標。跳台正下方就是滑雪博物館，於1923年對外開放，是世界上最古老的滑雪博物館，通過各種展示，可以了解從史前時代至今四千多年的滑雪歷史。

　　每年3月的滑雪節「Holmenkollen Ski Festival」，吸引無數的滑雪愛好者前來共襄盛舉，同時也舉辦許多滑雪比賽和表演活動。夏季，滑雪場有四項熱門的活動：飛盤高爾夫（Frisbee golf）；361公尺高的滑索（Zip-line）帶你從滑雪跳台頂部到底部，以及57公尺高的自由落體繩降（Abseiling）體驗；還有3D滑雪模擬器（Ski simulator），讓喜愛感官刺激的遊客們先睹為快！

　　博物館大廳陳列了冬季滑雪的壯麗景象，內部的電梯可以直達跳台的頂端，觀景台除了可

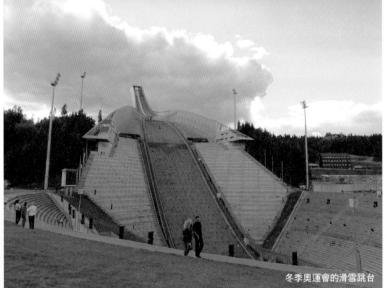

冬季奧運會的滑雪跳台

「Ski simulator」戶外3D滑雪模擬器

**INFORMATION**
www.skiforeningen.no/holmenkollen
ADD：Kongeveien 5, 0787 Oslo, Norway
搭乘地鐵1號線至Holmenkollen站，步行10分鐘
TEL：+47 916 71 947
TICKET：全票130 NOK，家庭票320 NOK，學生票110 NOK，優待票65 NOK；適用Oslo卡
TIPS：1.5小時

**OPENING HOURS**
10月-4月10:00-16:00；5月、9月10:00-17:00；6月-8月9:00-20:00

MUST SEE

冬季奧運會的滑雪跳台　　　　　　　博物館頂樓觀景區　　　　　　　3D滑雪模擬器

欣賞跳台驚人的曲線造型外，也是俯瞰整個奧斯陸城市最佳地點。展覽分為六個部分：「Be prepared」區展示了世界多雪的冬季區，以及極端天氣的成因等，為滑雪博物館和挪威氣象研究所的合作專題；「Freedom on Snow」裡可看到從古至今的滑雪板，和著名滑雪運動員的訪談；「Vinterglede」名人牆則展示了滑雪跳台歷年的人物及影片。

　　「Polar exhibitions」區有相關的極地考察，和兩極許多特殊的文物；「The oldest skis」展示了最早記載滑雪運動的岩石雕刻「The Rødøy Man」，以及西元600年最古老的滑雪場「Alvdal」；而「Old Norwegian village skis」區有各種特殊的滑雪板，如長滑雪板、快速滑雪板，甲殼滑雪板、狼滑雪板、森林滑雪板等，還有一塊長達374公分，重達11公斤的世界最長滑雪板。

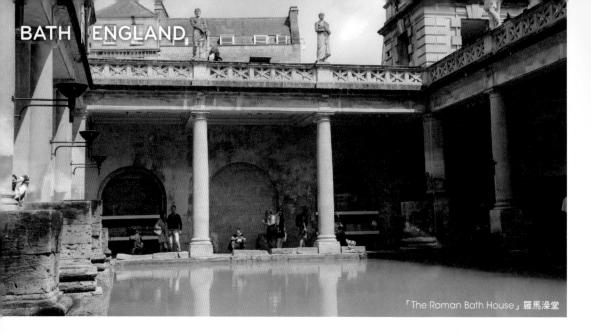

「The Roman Bath House」羅馬澡堂

# The Roman Baths
## 羅馬浴場博物館

巴斯 | 英國

{ 傳奇療效百年浴池 }

　　這是世界上保存最好的古羅馬遺址。巴斯位於英格蘭西南方的薩默塞特郡，每年遊客超過百萬人次，是英國熱門的古蹟景點。傳說西元一世紀時，患上麻風病的布拉德王子，被放逐鄉下，無意間在泥塘旁洗浴，竟治好了麻風病，布拉德繼承王位後，下令大興土木建這座造古羅馬風格的「國王浴池」。這座城市200年間湧入許多政商名流居住於此，可見魅力不凡！

　　博物館設有免費中文語音導覽，可更深入了解這座百年世界遺產。羅馬浴場低於現代街道，一走入即可從二樓露臺觀賞整個羅馬浴池，視野寬廣可遠眺巴斯修道院，也是拍照的最佳地點。

　　參觀路線上會邂逅古羅馬裝扮的工作人員一同互動留影，透過情境式投影也能身歷其境。博物館內以聖泉、羅馬神殿、羅馬浴室及羅馬浴場文物聞名，另設有親子遊戲結合導覽，在參觀結束時提供巴斯著名溫泉水讓遊客飲用。

　　羅馬浴場的室內保存許多古代遺跡，如：古典神殿真跡《戈爾貢三角牆》，牆上刻劃的頭像是希臘神話中的戈爾貢，代表著力量的象徵；被譽為最著名的羅馬不列顛藝術品之一的《米涅爾瓦女神鍍金銅頭像》，據說西元一世紀晚期民眾會向女神祈願，希望能伸張正義消除罪惡，是羅馬浴場最重要的古董藏品。

　　聖泉與大浴池終年湧現天然泉水，衍生出許多神話傳說，不列顛時代，這裡的溫泉被視為智慧女神米涅爾瓦的靈場。於泉池內發現古人祈求丟擲的硬幣，近有一萬二千多枚，還發現刻有咒語的金屬片，在2014年被列入聯合國教科文組織的「世界記憶計畫」中。博物館內水療噴泉中的溫泉水，據說含有多種礦物質，不僅可水療更可品嘗，千里迢迢來到這裡，大口地喝一杯就是最好的紀念品囉！

### INFORMATION
www.romanbaths.co.uk
ADD：Stall Street, Bath BA1 1LZ, England
於倫敦帕丁頓火車站搭乘快速鐵路幹線至巴斯溫泉火車站
TEL：+44 1225 477785
TICKET：全票15英鎊，家庭票（2大4小）44英鎊
GUIDE：免費中文語音導覽　建議時間：館內1.5至2小時

### OPENING HOURS
每日09:30-17:00

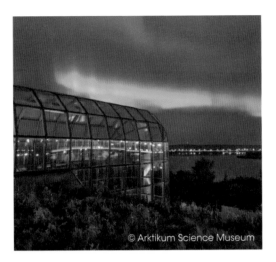

© Arktikum Science Museum

# Arktikum Science Museum
## 北極圈科學博物館

{ 探訪極地文明 }

　　北極圈科學博物館位於羅瓦涅米市的河畔邊，是小鎮的熱門景點之一。建築物的設計很有特色，長型的透明玻璃穹頂融合了大自然美景，館內分成北極科學中心和拉普蘭省博物館兩部分：分別介紹了北極圈的自然生態、環境及關於極光的知識與影片；並展示薩米人的生活、狩獵方式、服裝與歷史文物，在這裡可以一窺北極圈生活的祕密喔！

**INFORMATION**
www.arktikum.fi
ADD：Pohjoisranta 4, 96200 Rovaniemi, Finland
自公車站Rovakatu步行約10分鐘
TEL：+358 16 3223260
TICKET： 全票12€，優待票8€，7-15歲5€，6歲以下免費，

適用芬蘭博物館通票
TIPS：2-3小時

**OPENING HOURS**
週一休館
週二至週日10:00-18:00（6/1-8/31提早為9:00開放）

---

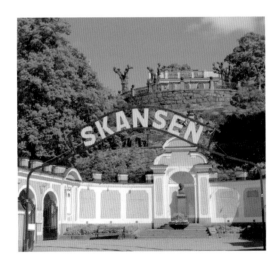

# Skansen
## 斯堪森博物館

{ 世界最古老的露天博物館 }

　　1891年創立的斯堪森博物館，有將近130年的歷史，園區內最古老的建築，是一棟來自14世紀挪威泰勒馬克郡（Telemark）的美麗木屋，也是園區內唯一的非瑞典建築。

　　園區內展示了160多間瑞典各地的傳統建築與農舍，如同漫步在縮小版的瑞典。孩子們可在露天的動物園裡，欣賞各種野生動物，如：水獺、長尾猴、馴鹿及麋鹿等。工作人員會穿上瑞典傳統服飾，示範瑞典人的生活與工作狀態，並講述農村文化與歷史，完整呈現當時的生活風貌 。

**INFORMATION**
www.skansen.se
ADD：Djurgårdsslätten 49-51, 115 21 Stockholm, Sweden
搭乘公車44路至Skansen站
搭乘電車7號線至Stockholm Skansenslingan站
TEL：+46 8 442 80 00
TICKET：全票110SEK；6歲以下孩童免費
TIPS：半天

**OPENING HOURS**
每日10:00-16:00 ，依季節微調開放時間

各種款式的時尚名人訂製包 © Tassenmuseum

# Tassenmuseum
# 包包博物館

阿姆斯特丹 | 荷蘭

{ 皮包蒐集狂 }

## 全球十大時尚博物館

　　阿姆斯特丹博物館眾多，其中有個博物館可說是女人的最愛，那就是位於世界遺產運河屋的包包博物館！這間全歐洲最大的皮包主題博物館，高達九成的遊客都是女性，更榮獲全球十大時尚博物館的稱號。這裡能看到流行歌手凱蒂‧佩芮、巨星瑪丹娜、美國第一夫人賈桂琳、摩納哥王妃葛麗絲‧凱莉等名人使用過的包包。也有設計名款包如卡爾‧拉格斐、克里斯汀‧迪

奧所設計的包，及其他國際名牌包如：Gucci、Prada、Louis Vuitton和Hermès等珍藏。

　　博物館的成立源於一個手提包，它激發了荷蘭古董商亨德里奇（Hendrikje）和伊芙（Heinz Ivo）收藏包包的熱情。創始人伊芙熱衷於收藏與販售各種小古董與奇特珍寶，某次在英國村莊中，他們找到了1820年產的玳瑁皮質手提包，欣喜若狂地將其買下，如今這個美麗的玳瑁包已

館內紀念品商店 © Tassenmuseum

博物館外觀 © Tassenmuseum

## MUST SEE

獲選全球十大
時尚博物館

收藏來自全世界
五千多件珍品

超有話題性的
臨時特展

成為鎮館之寶。也因著迷於玳瑁皮質手提包的精巧設計，亨德里奇夫婦開始研究包包的歷史，並於1996年於荷蘭阿姆斯特爾芬（Amstelveen）的自宅裡，將數十年的寶貴珍藏向世人展示。

隨著收藏數量增加，博物館於2007年遷至阿姆斯特丹市區，亨德里奇夫婦的女兒Sigrid Ivo成為博物館負責人和館長。這座17世紀的建築位在世界遺產運河圈裡，由前市長官邸改建且保存良

### INFORMATION
tassenmuseum.nl
ADD：Herengracht 573, 1017 CD Amsterdam, 荷蘭
搭乘4 / 9號電車從中央火車站出發至Rembrandtplein站
TEL：+31 20 524 6452
TICKET：全票12.5€、學生9.5€、7-12歲3.5€、13-18歲7.5€；持Holland Pass 8折；0-6歲兒童免費
TIPS：2小時

### OPENING HOURS
每日10:00-17:00；1/1、4/27及12/25休館

走高級路線的博物館餐廳 © Tassenmuseum

館內第一件收藏——錢包 © Tassenmuseum

埃及送給法國馬各第一隻長頸鹿為主題的串珠硬幣錢包
© Tassenmuseum

## 五千多件珍品

好，內部設有典雅的餐廳、商店及會議室。而博物館收藏多達五千多件珍品，最早可追溯至500多年以前的包包文化史，到現代知名設計師所打造的經典款式，包括各種時尚皮包的演變、製作技術及材質利用等，此外也展示了新娘包、信件夾、珠寶化妝盒、飾品鞋帽的相關配件。

常態展覽主要分為：「傳世佳作THE MASTERPIECES」、「當代設計師CONTEMPORARY DESIGNERS」、「豪華設計師 LUXURY DESIGNERS」三大主題。在傳世佳作區，會看到使用象牙裝飾的蛇皮包「Eva Snakeskin handbag」，1920年由德國的工匠精心製作，整個包由蛇皮製成，外部以雕刻著夏娃摘蘋果的象牙板做裝飾，是博物館創始人伊芙最喜歡的一件作品。另一件重要作品為串珠硬幣錢包「Beaded coin purse」，以串珠製作的圖

臨時展 Royal Bags © Tassenmuseum

古老羊皮包 © Tassenmuseum

絲綢新娘包 © Tassenmuseum

厚姬探摘霈更的蛇皮象牙包
© Tassenmuseum

## 名人訂製款

像是法國的第一隻長頸鹿「Zarafa」，為1826年埃及總督送給法國查理十世國王的禮物。長頸鹿平安抵達巴黎後，創造無數話題並轟動一時。

除了傳世的包包外，館內不定期推出臨時特展，如「皇室包」、「芭比和她的包包們」、「香奈兒60年2.55特展」、「醜包包」等主題。特別的是，還有設計師為名人特別訂製的手提包，如Judith Leiber為希拉蕊設計的施華洛世奇鑽石手提包「Sock」（以她的愛貓命名）、慾望城市影集裡的蛋糕包「The Cupcake」、瑪丹娜於電影《阿根廷別為我哭泣》首映時所提的綠色手提包「Evening bag」等最具有名人話題性的包包。

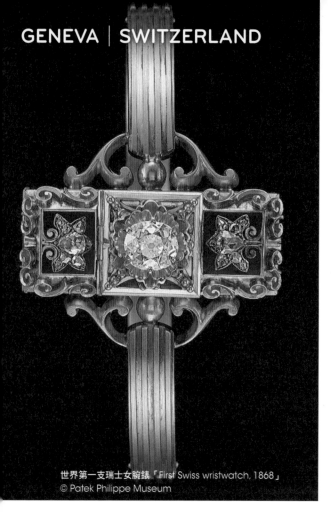

世界第一支瑞士女腕錶「First Swiss wristwatch, 1868」
© Patek Philippe Museum

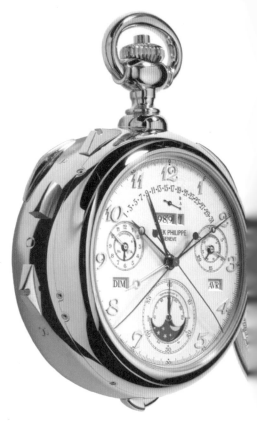

「Calibre 89, 1989」百達翡麗最複雜的懷錶（33 項功能）
© Patek Philippe Museum

# Patek Philippe Museum
# 百達翡麗博物館

日內瓦｜瑞士

{ 玩錶男人不變壞 }

　　來到美麗的瑞士，除了看山、玩水，更要賞錶！著名的鐘錶檢測單位日內瓦印記是日內瓦的驕傲，代表著瑞士機芯的指標與品質。瑞士最知名的百達翡麗鐘錶品牌，2001年於日內瓦市區內設立百達翡麗博物館，展示超過五百年的製錶歷程，收藏多達2000件的珍稀藏品中，包括鐘錶、自動裝置、縮微琺瑯彩繪和其他藝術珍品，參觀者得以一覽當地及整個歐洲的製錶工藝。

　　百達翡麗最具代表的兩顆計時王者，皆展示於博物館的第二層。其一為1989年正值創立150週

年時，推出了可攜式懷錶「Calibre 89」。此懷錶擁有33項超複雜功能，雙面懷錶的機芯共含1728枚零件，歷時九年打造而成，集合了16世紀以來所有製錶知識和技術的精髓。即使至今，Calibre 89依舊是一款無與倫比的代表作。這款超複雜計時限量發行，全球僅四款，館內展示的黃金款，令觀者稱羨至極！

　　另一款則為紀念品牌成立175週年之際，所推出的錶王之王──號稱有20項功能的大師弦音腕錶「Grandmaster Chime」。此錶是百達翡麗

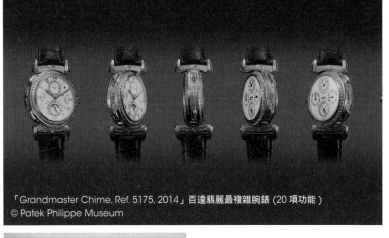

「Grandmaster Chime, Ref. 5175, 2014」百達翡麗最複雜腕錶 (20 項功能 )
© Patek Philippe Museum

博物館大門 © Patek Philippe Museum

**INFORMATION**
www.patekmuseum.com
ADD：Rue des Vieux-Grenadiers 7, 1205 Genève, Switzerland
搭乘1路公車至Ecole-de-Médecine站；搭乘12 / 15路電車至Plainpalais站
TEL：+41 22 807 09 10
TICKET：全票10CHF，優待票7CHF，18歲以下免費
GUIDE：ppmvisit@patekmuseum.com
TIPS：2小時

**OPENING HOURS**
週二至週五14:00-18:00；週六10:00-18:00；週日、週一及國定假日休館

---

**MUST SEE**

| 網羅16-19世紀<br>古董珍藏 | 擁有最複雜的<br>懷錶&腕錶 | 工作坊觀賞<br>製錶師進行古董修復 |

迄今打造過最複雜的腕錶，也是首款不分正反面的雙面腕錶。特別的是，腕錶還配備了許多智能裝置，可防止意外發生時的不當操作，且兩面均可朝上佩戴：一面為時間顯示和自鳴功能，另一面顯示瞬跳萬年曆。館內陳列了如此昂貴驚人的珍品，為了讓觀者欣賞並防止撞破，是不允許拍照喔！

館內由低至高分為四個樓層：「老製錶工作坊」、「百達翡麗從1839至今收藏」、「16-19世紀古董珍藏」與「數位檔案館」。在製錶工作坊中可發現400多件幾世紀以前製錶師所使用的古老工具，還可欣賞製錶師如何在工作台上進行古董修復。第二層必看亮點有：1851年維多利亞女王的藍色胸針掛錶「Powder-blue pocket watch」、匈牙利Koscowicz伯爵夫人的女式方形腕錶「First Swiss wristwatch」、1999年創拍賣史上最高價的懷錶「Henry Graves」等。而在第三樓層中收藏了16世紀的古老圓形鐘錶「Runde Halsuhr」及描繪古希臘愛情故事的懷錶「Theagenes and Chariclea」。

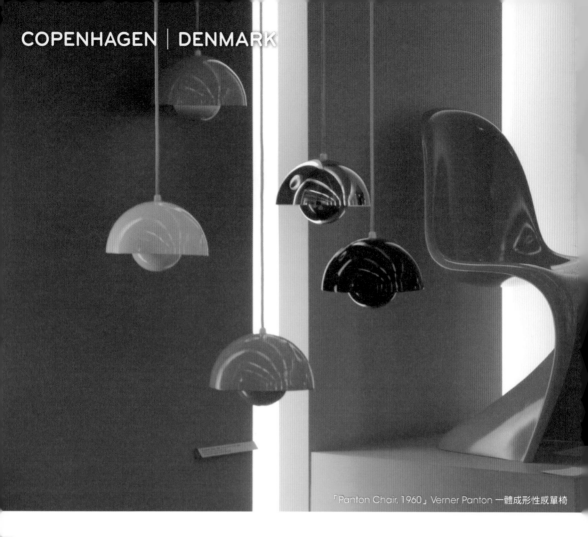

「Panton Chair, 1960」Verner Panton 一體成形性感單椅

# Designmuseum Danmark
# 丹麥設計博物館

哥本哈根｜丹麥

{好椅子帶你上天堂}

## 從世界脫穎而出的丹麥設計

談到北歐四國的丹麥，有著大家熟悉的設計品牌，如：Carl Hansen & Søn、B&O、Georg Jensen及Hay等，以及在設計史上扮演舉足輕重的丹麥四大巨匠：芬尤耳（Finn Juhl）、雅各布森（Arne Jacobsen）、潘頓（Verner Panton）及韋格納（Hans J. Wegner）。北歐設計訴求簡約、自然，強調功能及實用性，但丹麥設計不止於此。他們善於把設計融入生活，更懂得追求品味和注重材料。因此丹麥家具遍布全世界，家具出口總值佔其前十名，金額高達台幣700億元，製造商與小型設計公司合作，專業分工下設計品質兼顧，有助品牌推入國際市場，甚至引領世界風潮。

回溯歷史，其實他們進入現代設計的時機比瑞典稍晚，但卻反成為影響力核心。北歐四國原屬於以丹麥為中心的帝國，包括整個英國、蘇格

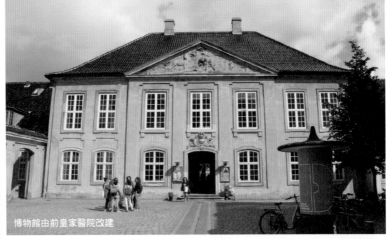

博物館由前皇家醫院改建

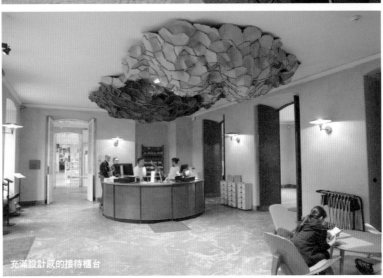

充滿設計感的接待櫃台

## MUST SEE

由前皇家醫院改建
洛可可式建築

收藏超過300件
丹麥當代設計

收藏四大巨匠
經典丹麥椅

蘭、冰島及格陵蘭都曾屬丹麥。1890年成立的
丹麥設計博物館,目的除了提高當地的工業產品
水準,為人們帶來設計上的靈感,也希望透過展
覽使消費者更加關注設計的品質。20世紀中期,
丹麥的建築及室內家具已躍上國際舞台,再次證
明了他們的影響力。因此,若想了解丹麥的設計
脈絡,參觀設計博物館就是最好的方式。

**INFORMATION**
designmuseum.dk/en/
ADD:Bredgade 68, 1260 København, Denmark
搭乘公車1A路至Fredericiagade站
TEL:+45 33 18 56 56
TICKET:全票115DKK,敬老票8DKK,26歲以下
免費
TIPS:2.5小時

**OPENING HOURS**
10:00-18:00,週三延長開放至21:00,週一休館

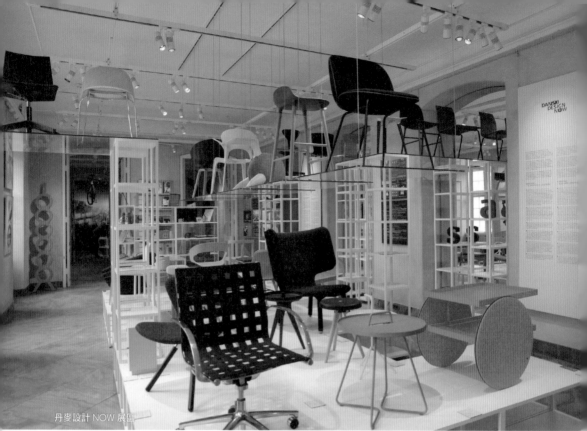

丹麥設計 NOW 展區

右三_「Kaikado Object」OEO 生產的茶具組

丹麥的專題展區

## 丹麥設計 NOW

館中的五個常態展覽為「20世紀工藝及設計」、「丹麥設計NOW」、「國際上的丹麥椅」、「陶瓷藏品研究」以及「時裝及面料」區。其中最重要的「丹麥設計NOW」展區，入口處有陶瓷設計師邁克‧爾傑森（Michael Geertsen）的設計手稿和模型，吸引參觀者們深入瞭解創意過程。天花板上可看到許多作品直接陳列於懸吊的玻璃架上，館方還結合了HAY生產的白色展示櫃，利用高低落差的組合排列，來豐富整體空間，營造不同層次感。

這裡展示了超過300件的當代丹麥日常生活用品，從2000年至今的設計演變，小自郵票、樂高、包裝，大至服裝、腳踏車或建築等，各家設計公司百花爭鳴，琳瑯滿目的設計巧思讓人大飽眼福，像是HAY出品的桌椅「DLM Table」與「About A Chair」、路易絲‧坎貝爾（Louise

國際大師的設計特區

HAY 生產的白色展示櫃

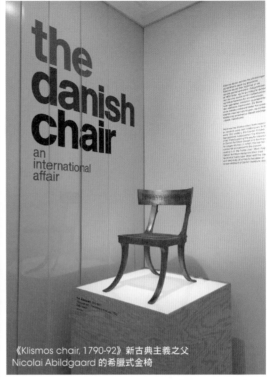

《Klismos chair, 1790-92》新古典主義之父
Nicolai Abildgaard 的希臘式金椅

中間　《Egg Chair, 1958》Arne Jacobsen 蛋椅

## 國際上的丹麥椅

Campbell）的環繞扶手椅「Veryround Armchair」，還展示了約恩‧烏松（Jørn Utzon）所設計的澳洲雪梨歌劇院。想瞭解更多設計過程的話，可透過展區附設影片，如Ole Jensen、Kasper Salto、Henrik Vibsko等，一窺他們創意幕後的精采故事。

丹麥四大巨匠韋格納曾説：「一生能設計一張好椅子就夠了」。韋格納是傳統木工與藝術結合的完美大師，對於木工的熱情來自他生長的鞋匠家庭，1914年韋格納出生於丹麥的岑訥（Tønder），因崇拜父親的精湛技藝，引發他對木材與設計的興趣，14歲時開始成為木匠學徒，一路進入工藝學校進修，1943年創立自己的設計工作室。韋格納一生共設計超過500張椅子，在「國際上的丹麥椅」展區裡，可看到他早期的《孔雀椅》（Peacock Chair, 1947）、有

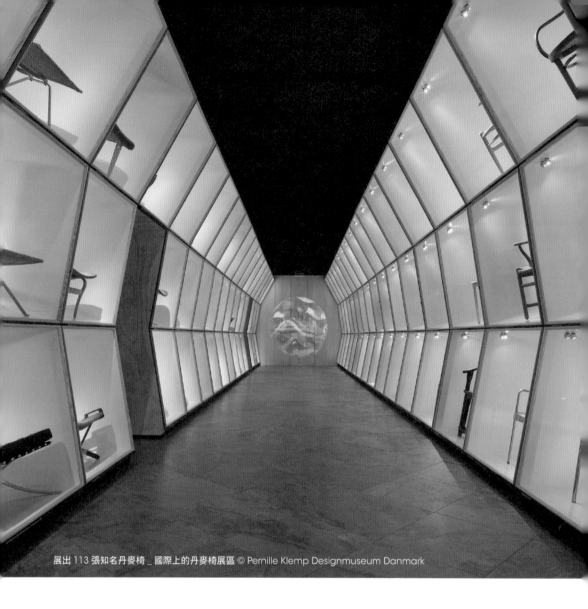

展出113張知名丹麥椅_國際上的丹麥椅展區 © Pernille Klemp Designmuseum Danmark

Y字背板的《The wishbone chair》（1949）、知名度最高的《The Chair》（1950）及有微笑線條的《三腳貝殼椅》（The two-part shell chair, 1963）等，都是這裡的經典館藏。

常態展區共收藏了113張國際知名丹麥椅，其中可看到其他三位巨匠的經典作品，包括：芬尤耳的重要代表作《NV45》（1945），優美的雕塑曲線和結構被譽為世界最美扶手椅；雅各布森打造的《7號椅》（SERIES 7, 1955），為Fritz Hansen史上最暢銷的椅子；以及歷久不衰的《美人椅》（Panton Chair, 1960），為潘頓所

設計一體成形的塑料單椅作品等，都是丹麥家具巧奪天工的代表工藝。

其實博物館本身的典雅建築也是一大看點，外觀看似不大的空間，卻是丹麥、北歐和國際工業設計、手工藝品的典藏寶庫，藉由短期展覽還可欣賞到大量來自東亞、中國和日本，史前時代至今的豐富藏品。其實這裡原為前皇家弗雷德里克醫院，洛可可式的建築是由丹麥現代家具之父卡爾・克林特（Kaare Klint）等人所設計。1920年時，他開始參與這棟建築的改造，並將其設計成美麗對稱的結構。而博物館所屬號稱斯堪地

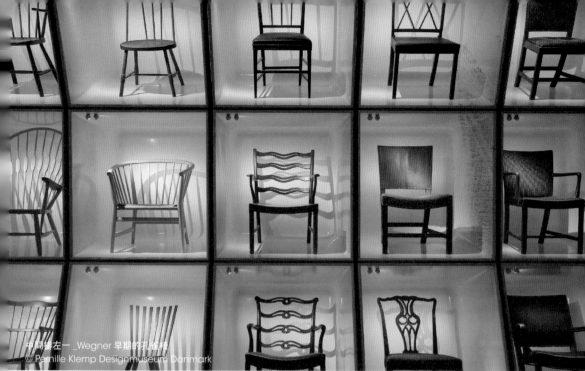

中間排左一_Wegner 早期的孔雀椅
© Pernille Klemp Designmuseum Danmark

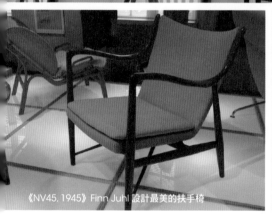

《NV45, 1945》Finn Juhl 設計最美的扶手椅

博物館內的設計餐廳

那維亞半島上最大的裝飾藝術和工業設計圖書館，也是由克林特所設計。之後，克林特在此工作，更培育無數的丹麥設計菁英，如：保羅・克耶霍爾姆（Poul Kjærholm）及博格・莫根森（Borge Mogensen）等巨匠，都是影響丹麥現代家具的幕後推手。

此外，近年全球掀起一股來自丹麥的「hygge」風（唸作hoo-gah），「hygge」意指「舒適溫暖的氛圍」，更代表著丹麥人的生活哲學。由於丹麥鄰近北極圈，在長期嚴寒濕冷的天氣下，樂觀的丹麥人為營造幸福感，會在家中布置上溫暖浪漫的燭光，快樂地與家人品嚐美酒美食；或窩在保暖的毛毯沙發裡，和三五好友享受啤酒和咖啡。因此，北歐室內設計常會利用手感的木質家具、蠟燭燈泡、毛毯毛襪等元素做混搭，讓人無時無刻享受生活帶來的愜意美好，這種溫暖的風格就是「hygge」貼近人心的設計要素。喜歡丹麥家飾的朋友們，如果逛完還有時間，博物館內有設計咖啡廳、圖書館和研究丹麥設計史的知識中心，館外的布雷德街（Bredgade）上有許多設計名店、藝廊、古董也可逛逛喔！

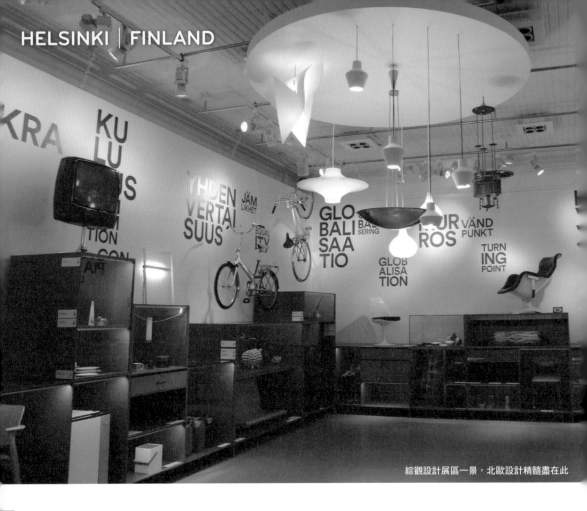

綜觀設計展區一景，北歐設計精髓盡在此

# Design Museum Helsinki
# 芬蘭設計博物館

赫爾辛基｜芬蘭

{一窺北歐設計精髓}

　　大多數人對北歐四國的第一印象不外乎：童話王國丹麥、冰河壯麗的挪威、以ＩＫＥＡ和Ｈ＆Ｍ聞名的瑞典，最後才可能會想到芬蘭。提到芬蘭就不能不提曾經叱咤風雲的ＮＯＫＩＡ，以及近年大受歡迎的憤怒鳥遊戲，儘管這個國家似乎總被低估，但在設計方面她可是翹楚。做為設計之都的首都赫爾辛基，特地於2005年打造了設計區（Design District），大手筆規劃了25條街道，包括眾多設計師風格店、時尚精品店、復古設計店、工作室、畫廊及博物館，以及許多咖啡廳、餐廳、設計旅店在內，所涵蓋的設計景點超

過200個。其中，芬蘭設計博物館必逛，建築物最初完成於1873年，原為當地藝術與工藝綜合學習院校，二戰期間館藏幾乎遭敵軍洗劫一空，直到1978年芬蘭政府才於市中心建立新的設計博物館。

　　館內蒐羅了一千位設計師之作，觀者可從這七萬五千件藏品中，分別從工業設計、時裝設計和視覺設計面向，綜觀芬蘭自19世紀晚期至今的設計演變。最大亮點為：芬蘭設計國寶暨artek品牌創始人之一的阿爾瓦爾・阿爾托（Alvar Aalto），他的工藝創作結合了大自然與極簡

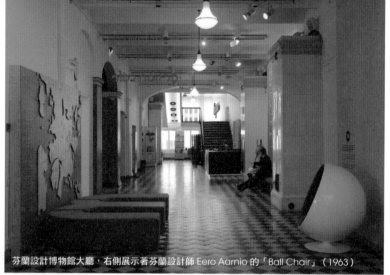

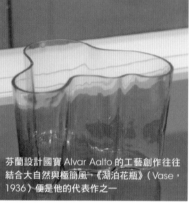

芬蘭設計博物館大廳，右側展示著芬蘭設計師 Eero Aarnio 的「Ball Chair」（1963）

芬蘭設計國寶 Alvar Aalto 的工藝創作往往結合大自然與極簡風，《湖泊花瓶》（Vase，1936）便是他的代表作之一

新哥德式風格設計，前身為一所學校

**MUST SEE**

特別規畫──
設計區陣仗大，涵蓋25條街道

設計之都──收藏
一千位設計師名作

美感生活──從工業設計、時裝
設計、視覺設計認識芬蘭

風，像是為帕伊米奧療養院設計的曲木扶手椅「Armchair」、利用蒸汽彎曲成多層次L-Leg的曲木椅系列「Stool」，以及線條簡潔有機的《湖泊花瓶》、餐車推桌「Trolley」。也可看到芬蘭當代設計大師Timo Sarpaneva為Iittala品牌設計的「i-glass」系列、帶有柚木把手的鑄鐵鍋「Sarpaneva」、經典的《高腳杯和燭臺》。至於芬蘭精品餐具Arabia、居家品牌Marimekko等經典品牌，博物館當然也都收藏了進來。不能不去逛逛的還有展館附設的商店，裡頭有可以讓你帶回家收藏的各種小型設計珍品！

**INFORMATION**
www.designmuseum.fi
ADD：Korkeavuorenkatu 23, 00130 Helsinki, Finland
自赫爾辛基中央車站向北步行14分鐘
TEL：+358 9 6220540
TICKET：全票12€，學生6€，兒童免費；適用赫爾辛基卡（Helsinki Card）
TIPS：2小時

**OPENING HOURS**
2018/4/2、5/1、6/22至6/23、12/6、12/24至12/26、1/1
休館
9月1日至5月31日
週一休館　週二11:00-20:00，週三至週日11:00-18:00
6月1日至8月31日
每日11:00-18:00
（某些國定假日會提早於15:00閉館，行前需再確認）

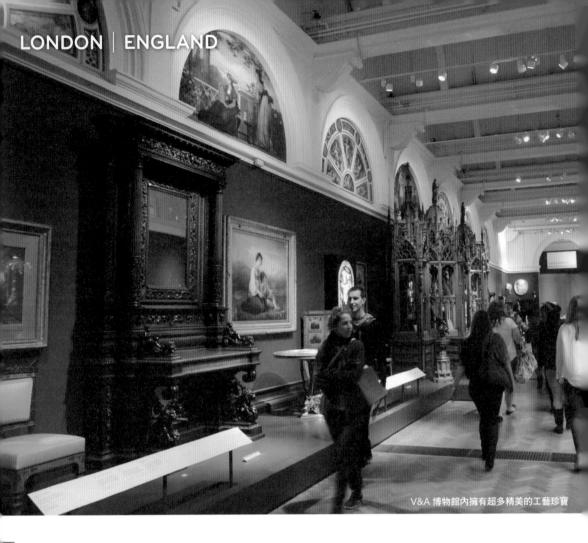

V&A 博物館內擁有超多精美的工藝珍寶

# VICTORIA AND ALBERT MUSEUM
## 維多利亞與艾伯特博物館

倫敦 | 英國

{世界最大藝術設計博物館}

### 起源於設計學院，世界最大藝術設計博物館

除了大英博物館外，維多利亞與艾伯特博物館（簡稱V&A）是倫敦第二受歡迎的博物館。V&A擁有世界最多裝飾藝術與設計的收藏，歷史可追溯至1837年，當時英國政府的設計學院，有一批教學收藏品在參與萬國工業博覽會展覽後，由組織者之一的科爾（Henry Cole）於1852年成立「工藝品博物館」（Museum of Manufactures），開始擴大收藏。1899年，維多利亞女王為博物館新側廳立下基石後才改為現在的名稱。

V&A建築歷經多位設計師擴建，大部分為文藝復興風格。博物館佔地共5.1公頃，網羅超過230萬件珍藏，雖然展品並非堪稱頂級，但獨具眼光收藏來自世界各地獨特的美學工藝，包括中國古代陶瓷到服裝設計師亞歷山大·麥昆（Alexander McQueen）的晚禮服。在146

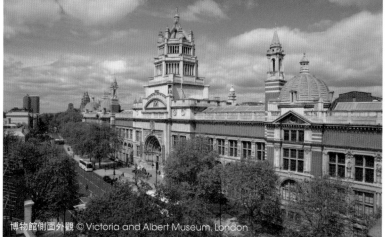

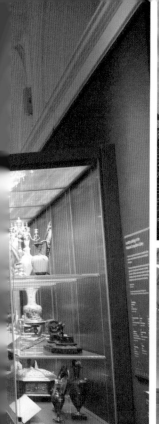

博物館側面外觀 © Victoria and Albert Museum, London

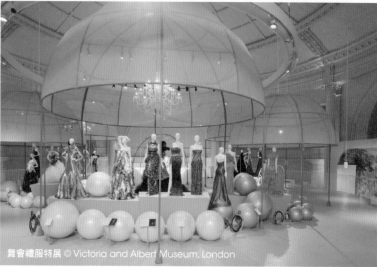

舞會禮服特展 © Victoria and Albert Museum, London

## MUST SEE

超過230萬件
包羅萬象的工藝品

收藏大量文藝復興時期
雕塑及作品

設計師最愛的
裝飾材料與技術特展

## 莫里斯設計的綠餐廳

間展廳中大致分五種類別：「歐洲 Europe」、
「亞洲 Aaia」、「現代 Modern」、「材料
與技術 Materials & Techniques」、「臨時展
區 Exhibitions」。入口大廳中的手吹玻璃吊燈
（Rotunda Chandelier）為美國設計師戴爾 奇
胡利（Dale Chihuly）的作品。設於1856年的
V&A咖啡館，為世上第一間博物館附設咖啡廳，
擁有美麗壁飾的綠餐廳（The Green Dining

**INFORMATION**
www.vam.ac.uk
ADD：Cromwell Rd, Knightsbridge, London SW7 2RL
England
搭乘地鐵黃/綠/深藍線至Gloucester Road tube站，步行3
分鐘
TEL：+44 20 7942 2000
TICKET：免費，臨時展覽價格不定
TIPS：4小時

**OPENING HOURS**
每日10:00-17:45，週五延長至22:00；12/24-26休館

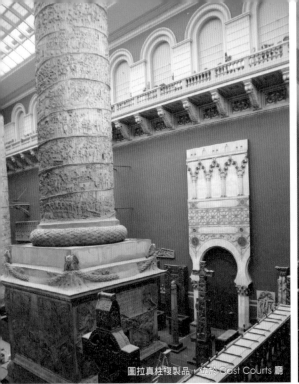

圖拉真柱複製品，位於 Cast Courts 廳

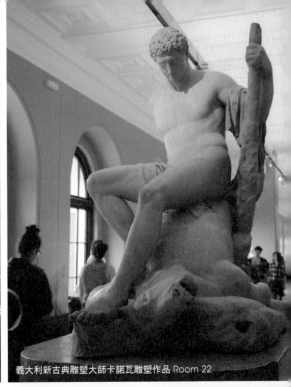

義大利新古典雕塑大師卡諾瓦雕塑作品 Room 22

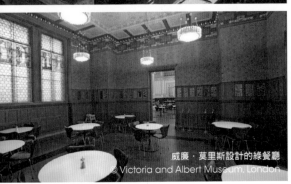

威廉·莫里斯設計的綠餐廳
© Victoria and Albert Museum, London

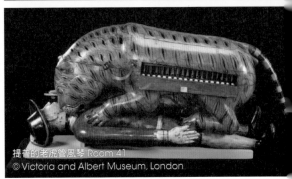

提普的老虎管風琴 Room 41
© Victoria and Albert Museum, London

## 圖拉真柱與提普的老虎

Room），為英國美術工藝運動大師威廉·莫里斯（William Morris）參與設計。

第一層雕塑區收藏了義大利新古典雕塑大師卡諾瓦（Canova）的作品，在Cast Courts廳裡，陳列了大量經典的雕塑複製品。超級顯眼的兩根巨大圓柱，為西元2世紀圖拉真柱（Trajan's Column）的複製品。柱子會一分為二是因為展廳無法容納，翻拓的羅馬圖拉真柱原於西元113年落成，用以紀念羅馬皇帝圖拉真的戰功，圓柱上華麗的浮雕刻劃著圖拉真大帝打仗的英勇事蹟。而在亞洲區裡有架特別的木製管風

琴「提普的老虎」（Tippoo's Tiger），這是來自18世紀印度南部的邁索爾（Mysore），將老虎的腹部打開便能彈奏音樂，轉動老虎脖子上的手柄，將氣流送入儲風槽，老虎就會開始吼叫，而士兵左手臂上下擺動，一邊發出哀嚎的叫聲。

第二、三層的歐洲區必看藏品有兩個，其一是用以放置曾為英王亨利二世左右手的大主教貝克特生前遺物的「貝克特聖箱」（Becket Casket）。另一為達文西的手稿筆記本（Notebook of Leonardo da Vinci）。博物館共收藏了五本達文西的筆記本，旁邊的導

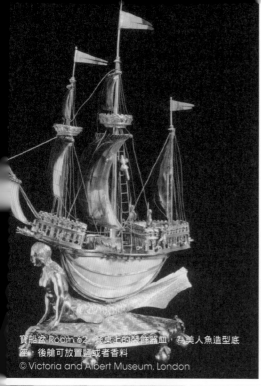

寶船盆 Room 62，餐桌上的裝飾器皿，為美人魚造型底座，後艙可放置鹽或者香料
© Victoria and Albert Museum, London

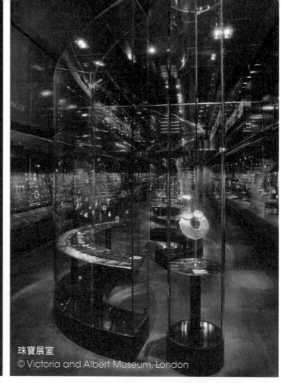

珠寶展室
© Victoria and Albert Museum, London

中世紀工藝品傑作禮拜堂 Room 8
© 123RF.com

達文西的筆記 Room 64a © 123RF.com

貝克特聖箱 Room 8 © 123RF.com

CHAPTER 2　收藏迷必訪

## 材料區與特別展

覽機可一頁一頁的點閱，每頁還附上大綱與翻譯。大師的筆記裡涵蓋各式各樣的主題，包涵透視、光和陰影、人物、繪畫藝術，甚至是建築、解剖學、生理學及寓言小品等，讓人直呼驚奇！這兩層樓中還有其他展品如：鍍金皮革和絲綢天鵝絨的「亨利八世寫作箱」（Henry VIII's writing box），以及義大利文藝復興畫大師拉斐爾的《Christ's Charge to Peter》、波提切利的人像畫《Portrait of a Lady (Smeralda Bandinelli)》等重要作品。

第三到六層材料與技術展區，展出各種類型的收藏如：陶瓷玻璃、布料、金屬珠寶、繪畫雕塑、建築家具，可說是裝飾藝術的精華。其中重要藏品有：小巧精緻的獵鷹杯（Falcon cup）、莫里斯設計的圖藤地毯、世界第一支鋼管椅（Wassily Chair）。博物館不定期會推出臨時特展如「巴黎世家品牌」及「內衣歷史」等活動；喜歡戲劇的朋友可以來到第三層的戲劇區逛逛，有許多表演藝術藏品、大量的戲劇服裝、表演木偶、舞台設計作品等可欣賞喔！

# Bauhaus Archive
# 包浩斯博物館

<div align="right">

柏林 | 德國

{ 德國現代設計始祖 }

</div>

　　關於包浩斯可能許多人都聽過，但那是一所學校，還是一種主義？蘋果公司所提倡的「Less is More」，就是來自包浩斯精神。包浩斯學校第三任校長密斯·凡德羅（Ludwig Mies van der Rohe）為現代主義建築大師之一，少即是多就是他的設計名言。當時，包浩斯強調事物的本質功能，而不是過度的裝飾，透過設計與工業的結合，創造耐用美觀的產品。

　　自工業革命以來，為了提高德國設計藝術水平，德意志工藝聯盟ＤＷＢ的成立，促使建築師葛羅培斯（Walter Gropius）成立包浩斯學院。「Bauhaus」由德文「Bau」（建造）與「Haus」（房子）結合。1919年包浩斯學院成立於德國威瑪（Weimar），學校共經歷威瑪、德紹及柏林三個時期，可惜最後在1933年由於納粹政權壓迫而宣布關閉。直到1960年Hans Maria在葛羅培斯支持下成立包浩斯檔案室，收藏散落世界各地的珍貴資料，包浩斯博物館才得以在1979年開幕。

　　博物館除了介紹創校時珍貴的往來信件及文本

Oskar Schlemmer 雕塑作品
© Bauhaus-Archiv-Foto-Gunter Lepkowski

## INFORMATION

www.bauhaus.de
ADD：Klingelhöferstraße 14, 10785 Berlin, Germany
搭乘公車100路至Lützowplatz (Berlin)站
TEL：+49 30 2540020
TICKET：全票8€，優待票4€，17歲以下免費，適用museumspass；附中文語音導覽押金20€；館內禁止攝影
TIPS：2.5小時

## OPENING HOURS

週三至週一10:00-17:00，週二休館

**MUST SEE**

博物館由創校人
葛羅培斯設計

網羅創校之文本手稿
及師生作品

約一萬二千張
平面設計收藏

手稿外，師生創作的作品亦是最大亮點，包括：威爾赫姆・華根菲爾德（Wilhelm Wagenfeld）在學時設計的白色圓球狀「包浩斯桌燈」（Bauhaus lamp），為包浩斯最成功的革命性燈具；學院女傑瑪麗安娜・布蘭特（Marianne Brandt）設計的一系列金屬製茶具「Tea infuser（MT 49）」；匈牙利設計師馬歇爾・布勞耶（Marcel Breuer）的「兒童椅」（Children's Chair）及史上第一把鋼管椅「瓦西里椅子」（Wassily Chair）等著名代表作。

這裡還收藏了約1萬2千張的平面設計，如費寧格（Lyonel Feininger）、康丁斯基（Vassily Kandinsky）等藝術大師豐富的手繪稿及包浩斯印刷品。而多達200件的建築收藏更是必看重點，如：1930年密斯・凡德羅任教期間指導的立體思維和室內設計素材、葛羅培斯設計的法古斯工廠、藍圖和建築紀錄片等。此外，還大量收錄約六千張共117位攝影師的美術攝影集，而博物館為了慶祝包浩斯100週年，正在改建中，即將開放新的博物館建築。

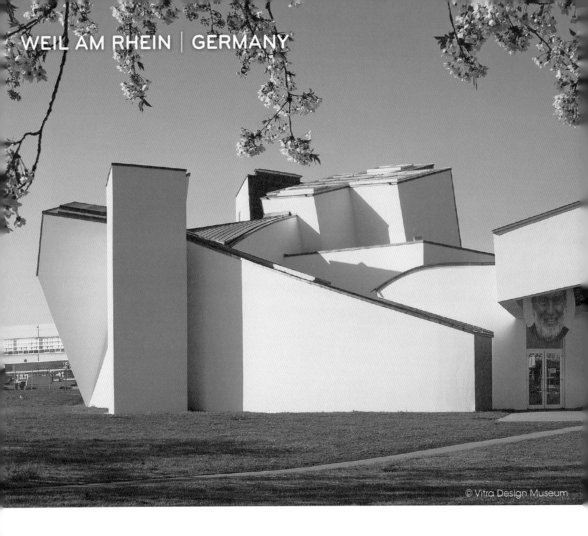

© Vitra Design Museum

# Vitra Design Museum
## 維特拉設計博物館

萊茵河畔魏爾 | 德國

{設計家具的天堂}

### 世界最大家具博物館

　　位於德國萊茵河畔魏爾小鎮的Vitra Campus，是全世界的設計建築迷都想朝聖的地方。家具園區內聚集了許多國際建築大師所設計的房子，如：札哈（Zaha Hadid）的消防站，安藤忠雄設計的會議中心，Jasper Morrison 的公車亭等。其中由法蘭克・蓋瑞（Frank O Gehry）設計的維特拉設計博物館特別搶眼，館內主要展示家具及室內設計，在這可看到「100

張世界經典名椅」，如：由美國知名設計師夫妻檔伊默斯（Charles & Ray Eames）設計的「La Chaise」，擁有「最性感的椅子」美稱；美國設計師暨建築師喬治・尼爾森（George Nelson）的「Marshmallow Sofa」，是一張由18顆色彩繽紛圓球組成的沙發椅；義大利設計師亞力山卓・麥狄尼（Alessandro Mendini）的「Proust Armchair」，這張巴洛克風格的扶

札哈設計的消防站

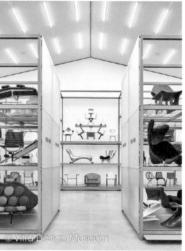

© Vitra Design Museum

瑞士家具大廠 Vitra 的識別設計圖案

**MUST SEE**

展館由法蘭克·蓋瑞設計　　　近七千件的工業設計作品　　　100 張世界經典名椅

手椅是以手工方式打造，並點繪上色；而澳洲設計師馬克·紐森（Marc Newson），則讓「Lockheed Lounge」呈現金屬質感，並以鉚釘拼接鋁板打造，造型前衛獨特。

維特拉設計博物館的展覽相當豐富，也是世界上最大的現代家具博物館，許多當代名師作品及各類家具風格都能在此一睹為快；此外，博物館也會不定期舉辦設計及建築相關展覽。

**INFORMATION**
www.design-museum.de
ADD：Charles-Eames-Straße 2, D-79576 Weil am Rhein, Germany
自火車站Basel Badischer Bahnhof搭乘公車55路至Vitra站，步行1分鐘
TEL：+49 7621 702 3200
TICKET：全票11€，優待票9€，12歲以下免費
GUIDE：7€（1小時）　TIPS：2-3小時

**OPENING HOURS**
每日10:00-18:00，12月24日10:00-14:00

# Red Dot Design Museum
## 紅點設計博物館

埃森｜德國

{ 生活中的各種好設計，齊聚一堂 }

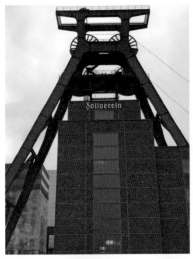

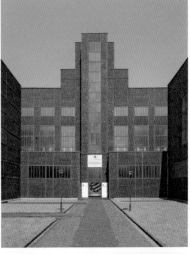

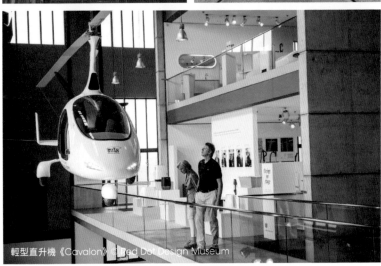

輕型直升機《Cavalon》© Red Dot Design Museum

**INFORMATION**
www.red-dot-design-
museum.de
ADD：Gelsenkirchener Straße
181, 45309 Essen, Germany
搭乘107路電車至 Zollverein
站，步行1分鐘
TEL：+49 201 30104 60
TICKET：全票6€，優待票
4€，12歲以下免費；特展
9€；每週五自由付費
TIPS：2小時

**OPENING HOURS**
週一休館，12/24至12/25、
12/31、1/1休館
週二至週日11:00-18:00

　　紅點設計博物館位於德國埃森市的關稅同盟煤礦工業區內，由英國建築大師諾曼・福斯特（Lord Norman Foster）重新改造老舊廠房而成，新舊並陳2001年被聯合國教科文組織評選為世界文化遺產。

　　館內展示了二千件來自各國設計師的作品，在此可以看到：蘋果品牌的21世紀設計圖標、聯想電腦的「通訊＋樹」、1993年奧迪「A8」之世上第一個全鋁合金車身、比利時設計師Danny Venlet的燈光裝置〈D2V2〉、AutoGyro公司打造的超輕型直升機（Cavalon），以及法國女設計師Marion Excoffon的移動帆船（TIWAL 3.2）等新穎又有創意的作品，非常推薦喜愛設計與建築的朋友前往參觀。

# Grand Musée du Parfum
## 香水博物館

{ 看得到聞得到的嗅覺藝術 }

　　這座法國最大的香水博物館於2016年12月開幕，外觀看似古典，內部卻非常科技前衛。展館展示了超過70種嗅覺合奏，展覽主要分成三個部分：「香水的歷史與傳奇區」，可了解最早起源於古埃及、利用沒藥、乳香等原料製成的「Kyphi」香水；有趣好玩的「感官體驗區」，可體驗以頂空萃取技術探索大自然氣味；「香水藝術區」則可一窺調香師利用香味庫的創作過程，見識他們驚人的嗅覺記憶。此外，文學區及概念商店展示博物館針對特殊訂製需求、某些藝術名人推出的設計款香水，可好好感受世界香水大國的嗅覺藝術。

氣味花園區的花朵藝術噴香裝置
©Grand Musée du Parfum

**INFORMATION**
www.grandmuseeduparfum.fr
ADD：73 Rue du Faubourg Saint-Honoré, 75008 Paris, France
搭乘地鐵1、9號線至Franklin D. Roosevelt站，步行6分鐘
TEL：+33 (0)1 42 65 25 44
TICKET：全票14.5€，優待票9.5€，13至17歲9.5€，6至12歲

5€，家庭票（2名成人＋2名6至17歲兒童／1名成人＋3名6至17歲兒童）33€，6歲以下免費
TIPS：2小時

**OPENING HOURS**
週一休館　週二至週日10:30-19:00

---

# Diamond fund
## 鑽石基金會

{ 捷琳娜的大皇冠 }

　　1967年基金會於克里姆林宮境內開幕，收藏18至20世紀的珠寶藝術傑作，歷史最早可追溯至彼得大帝。最大亮點為，1762由宮廷珠寶匠專門製作──葉卡捷琳娜二世加冕時的大皇冠。皇冠裝飾有4936顆鑽石及一顆重達398.72克拉的尖晶石，另有十幾顆鑽石分別來自當時歐洲國王的王冠；以及一根鑲了189.62克拉的世界第三大奧洛夫鑽石（Orlov Diamond）的權杖。

**INFORMATION**
www.gokhran.ru
ADD：Kremlin, Moscow, Russia
搭乘地鐵1號線至Bibllioteka Imeni Lenin站，步行約5分鐘，位於克林姆宮軍械庫內
TEL：+7 495 629 20 36

TICKET：全票500RUB，附中文語音導覽
TIPS：1小時

**OPENING HOURS**
09:00-16:30，週四休館

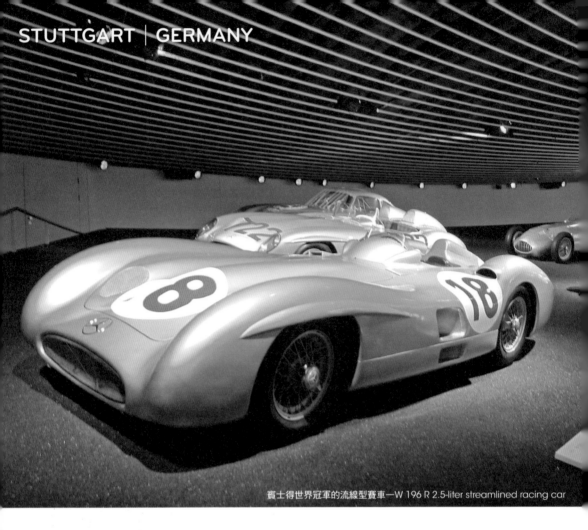

賓士得世界冠軍的流線型賽車—W 196 R 2.5-liter streamlined racing car

# Mercedes-Benz Museum
# 賓士博物館

斯圖加特 | 德國

{ 德國的四輪傳奇 }

### 博物館外觀靈感是人類 DNA

　　如果說，歐寶（OPEL）是世上最古老的汽車公司，那麼賓士（Mercedes-Benz）就是世上最知名的汽車公司。這座位於斯圖加特的賓士博物館，可讓你一窺許多世界級的發明。

　　博物館落成於2006年，共耗資一億五千萬歐元，由荷蘭知名建築師事務所UNStudio（前身為Van Berkel & Bos Architectuurbureau，Ben van Berkel和 Caroline Bos為創辦人）打

造，大量採用造車元素「鋁合金與玻璃」，打造出充滿「未來」概念的建築。外觀簡單俐落，建築結構為雙螺旋式，靈感來自人類基因的DNA雙螺旋體，也體現了賓士「不斷創新產品，是人類前進的循環動力」品牌哲學。賓士博物館共有九層樓，展覽面積達1萬6500平方公尺，收藏了1500件展品及160部經典車輛。

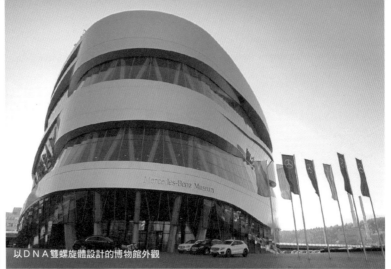

以ＤＮＡ雙螺旋體設計的博物館外觀

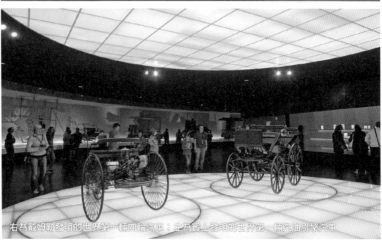

右為戴姆勒發明的世界第一輛四輪汽車；左為賓士發明的世界第一輛汽油引擎汽車

**MUST SEE**

全球第一輛機車
「Daimler riding car」

三輪夢想——全球第一部三輪汽車
「Benz Patent-Motorwagen No.1」

全球第一部四輪汽車
「Daimler Motorized Carriage」

## 傳奇之旅與館藏之旅，啟程！

　　為方便參觀者了解賓士這個品牌的歷史演進，館內精心規畫了「傳奇之旅」與「館藏之旅」兩條路線。傳奇之旅，包含七個傳奇歷程，主題按時間排序，包括賓士兩位創辦人的發明及各系列代表車款；館藏之旅，參觀動線為四個陳列室，能讓參觀者更快速地了解座車、商用車及重型車的應用科技。此外，如果想換換主題，還可透過這兩條路線的交叉點更改路徑。

### INFORMATION

mercedes-benz-classic.com
ADD：Mercedesstraße 100, 70372 Stuttgart, Germany
於斯圖加特火車站搭乘S1往Kirchheim（Teck），至Neckarpark（Mercedes-Benz）站，步行13分鐘
TEL：+49 711 17 30 000
TICKET：全票10€，優待票5€，14歲以下免費；適用Bonuscard + Kultur卡
GUIDE：設有中文導覽　TIPS：2.5小時
同場加映：遊覽辛德芬根工廠（全程嚴禁拍攝、拍攝、錄音），票價依人數而不同，需以電郵預約：visit50@daimler.com

### OPENING HOURS

週一休館，12／24、12／25、1／1休館
週二至週日9:00-18:00

大廳中央的流線型膠囊電梯

頂樓入口處的白馬

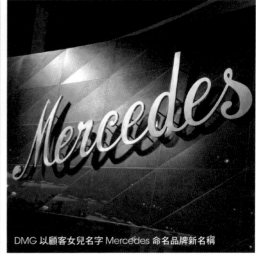

DMG 以顧客女兒名字 Mercedes 命名品牌新名稱

## 三角星芒發光發熱

　　來到這裡你會發現，大廳中央的膠囊電梯超級搶眼，風格化的流線型設計感覺像是走進電影場景，讓冰冷的建築瞬間活了起來。博物館提供中文導覽機，結束後，頸帶可讓參觀者攜回做紀念。接著，建議沿動線直接搭電梯到最高樓層，再慢慢一層一層往下逛。來到頂樓的展廳入口，你會發現一匹白馬，底座寫著充滿諷刺意味的句子，那是德皇威廉二世當年的名言——「我寧可相信馬，因為汽車終將曇花一現。」賓士在此無異宣告，以馬做為交通工具的時代，已不復返。

　　傳奇之旅的一至二區，可說是品牌歷史發展的重要區域。「傳奇一」從源頭開始介紹賓士這個百年品牌，兩位創辦人戴姆勒（Daimler）與賓士（Benz）分別於19世紀末創立了各自的汽車工廠——Daimler-Motoren-Gesellschaft（簡稱ＤＭＧ）、賓士的Benz & Cie。從未謀面的二人視彼此為競爭對手，各自開創了許多偉大發明。在外圍，可看到1885年戴姆勒打造出全球第一輛機車（Daimler riding car）、第一部戴姆勒電動消防車，以及第一具賓士水

傳奇二 Mercedes 展區

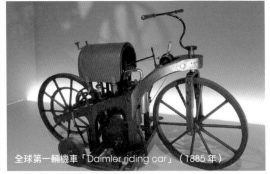

全球第一輛機車「Daimler riding car」（1885 年）

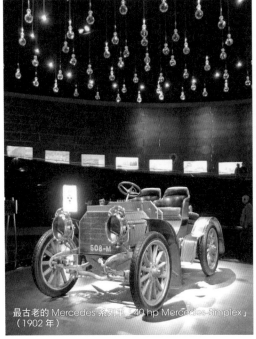

最古老的 Mercedes 系列車「40 hp Mercedes-Simplex」
（1902 年）

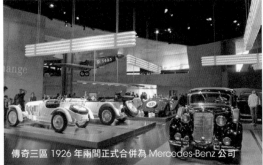

傳奇三區 1926 年兩間正式合併為 Mercedes-Benz 公司

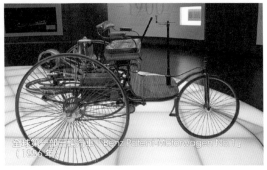

全球第一部三輪汽車「Benz Patent-Motorwagen No.1」
（1886 年）

## Mercedes的誕生與合併

平對臥引擎；中心的展示臺則陳列兩位創辦人最早的發明，如1886年全球第一部三輪汽車（Benz Patent-Motorwagen No.1），以及搭載了最早單缸四行程引擎（The 1885 Daimler's Grandfather Clock Engine）的1886年第一部四輪汽車（Daimler Motorized Carriage）。

「傳奇二」則是1900至1914年的品牌故事。這段時期，ＤＭＧ改名為「Ｍｅｒｃｅｄｅｓ」；Mercedes看似與創辦人戴姆勒毫無關聯，背後其實隱藏著一則強力銷售的故事。當時，熱愛賽車的富人Emil Jellinek買了ＤＭＧ的車，並以自己女兒的名字Mercedes為車隊命名，出賽後拿下了冠軍。Emil Jellinek一試成主顧，1900年甚至建議ＤＭＧ將新車種「Daimler 35hp」也改成自己愛女的名字，還一口氣訂購了72輛，這相當於ＤＭＧ當時一整年的銷售額。儘管戴姆勒一開始極為反對，但到了1902年，品牌仍正式註冊為Mercedes，直到1926年與Benz合併成Mercedes-Benz為止。

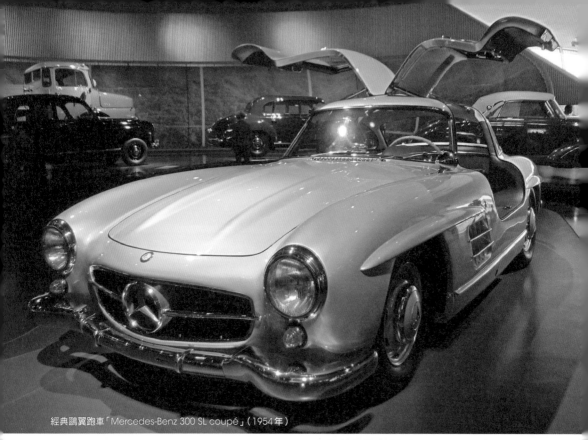

經典鷗翼跑車「Mercedes-Benz 300 SL coupé」（1954 年）

1907 年 Milnes-Daimler 雙層巴士

傳奇四區 二戰後德國轎車和敞篷車蓬勃發展

Mercedes-Benz LO 1112 布宜諾斯艾利斯才看得到的當地彩繪巴士

由費迪南 · 保時捷設計的賓士 T80 世界紀錄賽車

配有防彈玻璃的教宗巡遊專車 賓士 230 G popemobile

駕駛模擬器體驗

## 跑車、賽車、超跑的帥氣飆速

　　1945至1960年是Mercedes-Benz合併以來最輝煌的時期。「傳奇四」展示了1954年最經典的鷗翼跑車「Mercedes-Benz 300 SL coupé」。這款車非常稀少,當時產量僅約1400部,如今在賓士頂級SLS AMG系列車款上,仍可見到許多來自300 SL的元素。「傳奇七」則擺放Mercedes-Benz歷代經典賽車,如1934年以傲人紀錄榮獲「銀箭」(Silver Arrow)稱號的「Mercedes-Benz W 25」等,此外還有多款賽車整齊排列於弧形跑道上,非常值得賽車迷駐足欣賞。

　　最後,必定要來到「迷戀科技展示牆」,在此可欣賞1938年搭載12缸引擎、擁有736匹馬力,打破當年時速432.7公里極速紀錄的「W125」;1978年「C-111 III」柴油鷗翼橘色超跑概念車等。此外,博物館也貼心設置了美食咖啡廳,逛累了可稍做休息再出發。至於館藏之旅的四個陳列室展區,則擺放了多部歷史上的名人曾用過的豪華車輛,像是教宗若望保祿二世拜訪德國時,特別為他改裝的「G-CLASS」系列,以及德國皇帝威廉二世、日本天皇的坐駕等,若時間足夠,也可多花些時間返回欣賞。

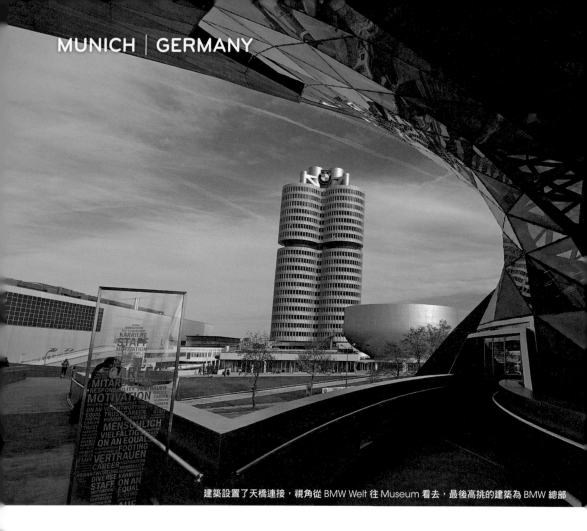

建築設置了天橋連接，視角從 BMW Welt 往 Museum 看去，最後高挑的建築為 BMW 總部

## 寶馬博物館 BMW Museum
## 寶馬世界 BMW Welt

慕尼黑｜德國

{尋訪男人終極夢想坐駕}

### 德系汽車，絕佳觀光大使

德國可說是世界最頂尖的汽車製造王國，更擁有高水準的汽車博物館。雖說德系汽車品牌在世界各地都看得到，但要想了解其造車科技，唯有到德國狼堡的福斯汽車城，或慕尼黑、斯圖加特的汽車博物館，才能一窺汽車工業真實面貌。寶馬、奔馳、奧迪、福斯及保時捷等德系汽車品牌為求能從眾多競爭者中脫穎而出，除了不斷在造車工藝上求新求變，也逐漸將戰場轉至觀光產業。

自1970年代開始，車商紛紛成立文化事業總部，或將展示中心、工廠等改造成國際旅遊勝地。最早屬1973年成立的ＢＭＷ博物館，它位在慕尼黑的奧林匹克公園附近，由出身奧地利維也納的建築師施旺哲（Karl Schwanzer）所設計，基座直徑約20公尺、頂部約40公尺，遠看像座「巨型銀色碗公」，後方高聳的「四缸大樓」則為寶馬總部。2008年，博物館重新擴建

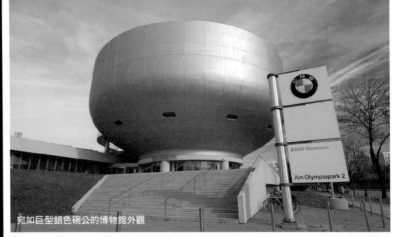

宛如巨型銀色碗公的博物館外觀

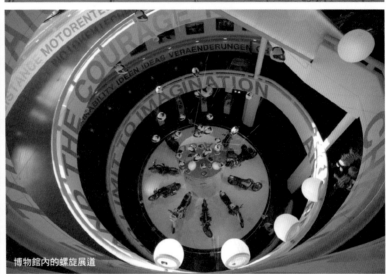

博物館內的螺旋展道

## MUST SEE

成立於1973年，史上第一
座汽車觀光博物館

以航空引擎起家

第一次世界大戰後，
憑摩托車起死回生

### INFORMATION

www.bmw-welt.com
ADD：Am Olympiapark 1, D-80809 Munich, Bavaria, Germany
搭乘地鐵3號線至Olympiazentrum站，步行5分鐘
TEL：+49 89 125016001
TICKET：全票10€，優待票7€；旁邊的寶馬世界（BMW
Welt）免費入場
GUIDE：設有中文導覽
同場加映：遊覽慕尼黑工廠（全程嚴禁拍攝、錄音），
票價9€，需以電郵預約：infowelt@bmw-welt.com

完成，面積超過四千平方公尺，遊客可在此快速
了解品牌歷史，並體驗高科技造車工藝。

　　而造型前衛的寶馬世界（BMW Welt），
就位在BMW博物館對面。寶馬世界開放於
2007年，由庫柏‧西梅布芬事務所（Coop
Himmelb(l)au）操刀，整座建築宛如螺旋中的
龍捲風，雙錐體構成的屋頂面積達一萬六千平方
公尺，上頭設置了800千瓦的太陽能電站，中間

### OPENING HOURS

寶馬博物館（BMW Museum）
週一休館　週二至週日／國定假日10:00-18:00
寶馬世界（BMW Welt）
2018年6月30日、7月1日休館
每日07:30-24:00，週日延後至09:00開館

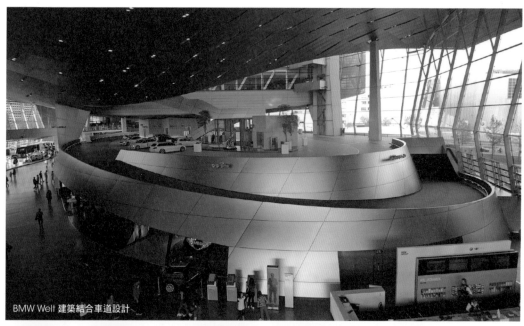
BMW Welt 建築結合車道設計

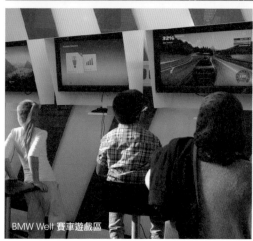
BMW Welt 賽車遊戲區

BMW Welt 內部，提供互動體驗及內裝拍照

## 從生產航空引擎起家

則有天橋與博物館相連接。不僅購車的客戶能親自前往取車，裡頭更設有長達120多公尺的汽車展區及充滿駕駛樂趣的走廊，吸引超過300萬人次的遊客前往。

如果曾看過寶馬汽車廣告，就會發現「終極坐駕」（The Ultimate Driving Machine）是它所秉持的精神，而ＭＩＮＩ Cooper則以「一同駕馭」（Let's Motor）紅遍大街小巷。這兩句品牌標語營造出截然不同的理念，然而它們都屬於ＢＭＷ。ＢＭＷ集團囊括ＢＭＷ、ＭＩＮＩ和勞斯萊斯（Rolls-Royce）等品牌，但人們可能忘了他們是製作飛機引擎起家的。ＢＭＷ的商標視覺中，其四等分象徵著螺旋槳，這是為了毋忘從飛航業發跡的本家，藍色與白色則是德國巴伐利亞區的代表色。

ＢＭＷ始自1913年，創辦人卡爾‧拉普（Karl

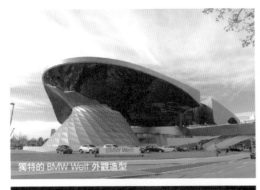

獨特的 BMW Welt 外觀造型

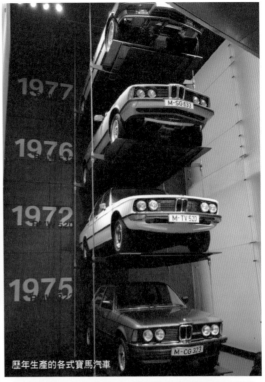

歷年生產的各式寶馬汽車

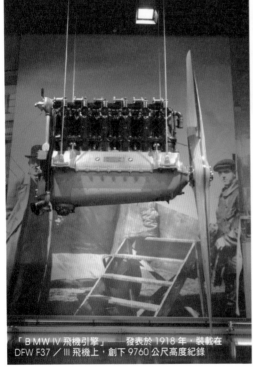

「ＢＭＷ Ⅳ 飛機引擎」——發表於 1918 年，裝載在 DFW F37 ／ Ⅲ 飛機上，創下 9760 公尺高度紀錄

寶馬汽車車標

## 從天上轉戰地上：開發摩托車

Rapp）成立了「拉普引擎製造廠」（Rapp-Motorenwerke）。這是一家位在慕尼黑近郊、前身是製造腳踏車的工廠，拉普而後開始生產航空引擎。後來，拉普因經營不善而離開，合夥人則找來奧地利金融家佛朗茲—約瑟夫‧帕普（Franz-Josef Popp）出資，並由帕普擔任首任總裁。1917年，工廠改名「巴伐利亞發動機製造股份有限公司」（Bayerische Motoren Werke GmbH），ＢＭＷ的縮寫由此而來。

ＢＭＷ博物館主要分成七大展區，分別為設計、企業、摩托車、科技、運動賽事、品牌及車款系列區。跟隨著圓環，一邊了解ＢＭＷ及勞斯萊斯歷史的同時，還可在「企業區」發現一具垂吊的木製螺旋槳飛機引擎。原來在第一次世界大戰期間，ＢＭＷ因軍事方面的大量需求，而有了穩定的經濟來源，單憑生產飛機引擎，ＢＭＷ便

「BMW R7 摩托車」—— 發表於 1934 年，裝飾藝術時期的 BMW 經典概念車

飛機引擎展示區

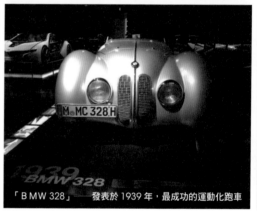

「BMW 328」—— 發表於 1939 年，最成功的運動化跑車

## 經典車、概念車、賽車，無役不與

已開始在飛航產業嶄露頭角。而這具垂吊著的直列六缸水冷引擎，屬於1919年所生產的「BMW IV」系列，它曾裝載在DFW F37／III雙翼飛機上，於當年真人飛行史創下高度達9760公尺的傳奇紀錄。

一次大戰結束後，德國因戰敗簽下凡爾賽條約，不得生產飛機引擎，BMW便轉戰研發摩托車。「摩托車區」有輛1923年製造的R32摩托車，這是BMW的第一輛摩托車（排氣量494 C.C.／最高時速95公里），當時並於柏林車展上展示，而後則在賽車競技賽中表現出眾，開始大賣。這款搭載了二缸水平對臥引擎、採用萬向接頭驅動設計的摩托車，奠定了BMW兩輪產品的基礎，讓BMW這家公司起死回生，摩托車就此成為BMW事業最重要的一環。

BMW邁向四輪產品則始自1927年，館內較有趣的四輪展廳如「系列區」，展示了歷年生產的各式寶馬汽車車標，按各系列型號、年代一一懸於展示空間，讓人大飽眼福。「品牌區」則陳列特殊車款，如1955年製造的「BMW Isetta

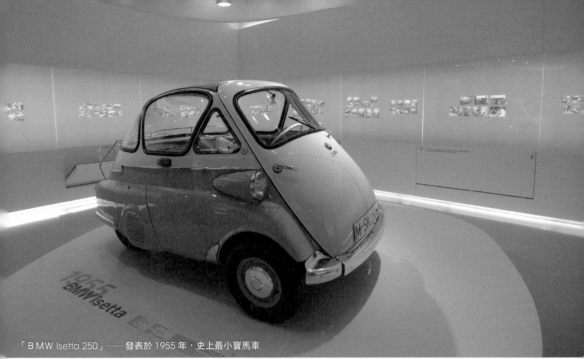

「ＢＭＷ Isetta 250」——發表於 1955 年，史上最小寶馬車

博物館各式經典車輛

模型設計概念區

250」，是史上最小的寶馬一門車，相當可愛；也有以魚鱗做為靈感的「ＢＭＷ Lovos」概念車；還有1930年的「BMW 3／15 PS」，這可是ＢＭＷ最早的汽車系列產品；此外，做為Ｚ８系列前身的帥氣「ＢＭＷ 507」，亦赫然在列。

「科技區」最讓人著迷的自然是創新技術，畢竟，寶馬汽車所採用的「輕量化結構及空氣動力學」，使品牌和效能動力在市場上占據著領先地位。此外，「運動賽事區」也是一大亮點，1930年代末期的車市，「ＢＭＷ 328」可說是一款最成功的運動跑車，這部充滿傳奇色彩的雙座敞篷跑車屢屢在賽道上締造佳績，像是在1939年的利曼（Le Mans）大賽奪冠，以及征服了1940年的Mille Miglia登山賽等；1980年，ＢＭＷ首次擔任一級方程式（Ｆ１）賽事的供應商，而「Brabham BT52」這具引擎，則於1983年成功為納爾遜‧皮奎特（Nelson Piquet）拿下世界冠軍。

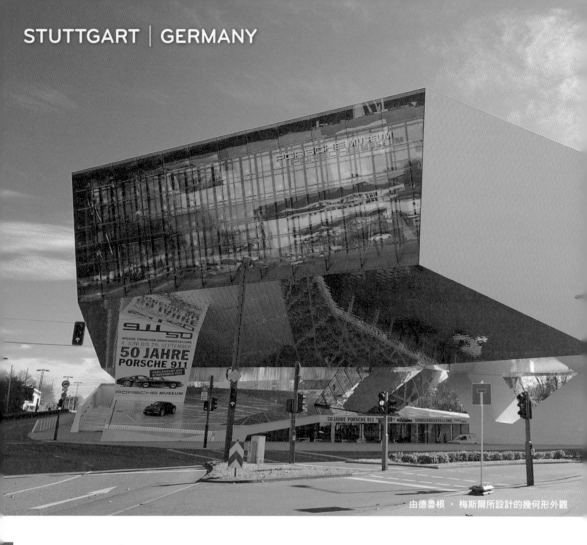

由德魯根‧梅斯爾所設計的幾何形外觀

# Porsche Museum
# 保時捷博物館

斯圖加特 | 德國

{ 經典世紀跑車 }

保時捷以生產高級跑車聞名，911車款更是20世紀最具影響力汽車的第五名，僅次於福特T型車、迷你、雪鐵龍DS及福斯金龜車。目前保時捷在德國共有三大生產據點，分別為斯圖加特（Stuttgart）、奧斯納布魯克（Osnabrück）及萊比錫（Leipzig）工廠。新的萊比錫工廠在設計時就將參觀需求納入考量，除了可試駕還能付費參加越野賽道、體驗911-GT3車款及享受360度景觀美食。

於2009年開放的保時捷博物館，超級大膽的幾何形建築，由德魯根‧梅斯爾（Delugan Meissl）設計。高聳的主體僅由三個V形立柱支撐，彷彿一塊浮在空中的巨石。兩層樓的展示空間陳列了超過80輛汽車、零件引擎及概念車體等。必看亮點如：費迪南‧保時捷1992年時為奧地利—戴姆勒公司設計的「Austro-Daimler Sascha」；1948年的第一輛保時捷356原型車「Number 1」；1939年時為長距離耐力賽打造

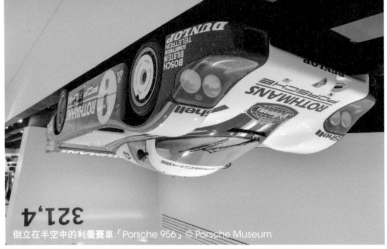

倒立在半空中的利曼賽車「Porsche 956」© Porsche Museum

費迪南 · 保時捷首款作品
© Porsche Museum

## INFORMATION

www.porsche.com/museum/en
ADD：Porscheplatz 1, 70435 Stuttgart, Germany
搭乘有軌電車S6至Porscheplatz站
TEL：+49 711 91120911
參觀萊比錫工廠：10€，需預約，參觀期間嚴禁拍攝及錄音；www.porsche-leipzig.com/en/offers/event-packages/factory-tour
TICKET：全票8€，優惠票4€，14歲以下免費，當日壽星免費；附中文語音導覽，適用museumspass
TIPS：2小時

## OPENING HOURS

週一休館，週二至週日9:00-18:00

MUST SEE

大膽的巨石形建築設計　　　　超過80輛經典汽車收藏　　　　七大保時捷關鍵因素

的「Porsche Type 64」，被認為是保時捷所有跑車的鼻祖；以及1947年的「Porsche Cisitalia Type 360」等超吸睛款式。

　　館內除了有市價約3千萬元的前蛙王「Carrera GT」限量超跑，還展示了七大保時捷關鍵因素，像是在「快速 SCHNELL」主題展區裡，會發現一部倒立在上面的「Porsche 956」，展現這部第一台採用「地面效應」空氣力學的賽車，在時速高達321.4 公里時足以沿著天花板行駛；「輕穎 LEICHT」區則展示了當時最輕的保時捷車身「356 America Roadster」；以及在「強勁 STARK」區裡擺放著一台被拆解的12缸水平對臥引擎。喜歡賽事的朋友們，可找到許多經典的賽事車款如：「Carrera RSR」、「Porsche RS Spyder DHL」、「Porsche 908 LH Coupe」等。此外，館內還有新的互動混合聲音裝置，及能夠回顧九個世紀的汽車和保時捷歷史的數位展示牆「Touchwall」，超過三千張設計圖像及海報，等你來發現！

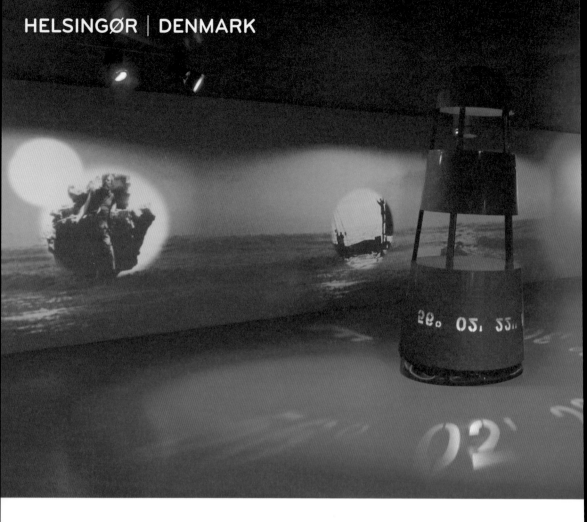

## M/S Maritime Museum of Denmark 赫爾辛格｜丹麥
## 國家海洋博物館

{隱身地底的世界級建築}

　　你知道嗎？莎士比亞名劇《哈姆雷特》，是以赫爾辛格附近的15世紀克隆堡為故事背景，自古來此參訪的遊客絡繹不絕。而國家海洋博物館就位在城堡旁，於2013年10月開放，隔年即被ＢＢＣ評為「八大最佳新博物館之一」，2015年更榮獲許多國際獎項。這座人氣博物館，是由丹麥Bjarke Ingels Group建築師事務所（簡稱ＢＩＧ）聯手Kossmann.dejong、Ramboll、Freddy Madsen、KiBiSi等眾人之力打造而成。而早在2010年，此事務所即以上海世博會丹麥館獲得極大關注。

　　博物館藏身克隆堡及其廣場之間的老船艙中，從遠處看，以為不過是玻璃圍籬，誰也想不到近兩千坪的博物館面積全設置在地下七公尺深處，白天根本難以察覺博物館的存在。建築師比亞克（Bjarke Ingels）表示：「為了保有克隆堡的景色，我們不得超出地面一公尺。可做為一種城市的新型空間，我們又必須突破所有的困境，要讓地面即便看不見博物館，也能吸引遊客。」

　　為了再次利用老舊空間，ＢＩＧ設計團隊將

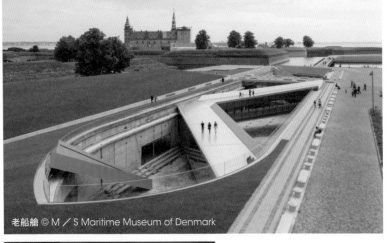

老船艙 © M／S Maritime Museum of Denmark

兩次世界大戰期間展區「In the Shadow of War」

**INFORMATION**

mfs.dk
ADD：Ny Kronborgvej 1, 3000
Helsingør, Denmark
於Helsingør車站搭乘940R火車至
Kulturværftet（Allegade）站，步行3
分鐘
TEL：+45 49 21 06 85
TICKET：全票110DKK，學生票
90DKK，18歲以下免費；適用哥本
哈根通票（Copenhagen Card）
TIPS：2.5小時

**OPENING HOURS**
12/22至12/26、12/31、1/1休館
9月至6月：週二至週日11:00-17:00
7月、8月：週一至週日11:00-18:00

**MUST SEE**

建築──以廢棄船塢
改造的展覽中心

結構設計──結合考古學
與太空工藝設計

內部展示空間──不規則的角度與傾斜
的地板，體驗在船上行走的感覺

已有60年歷史的廢棄乾船塢改造成現代化博物館，讓人一腳踏上呈不規則角度的內部空間與傾斜地板，彷彿走在一艘真正的船一樣。而在結構方面，更結合船隻與新穎的設計工法，如甲板體驗、懸浮空橋與地下採光等，透過「一」字形的連接橋，連接了地面的動線，也方便遊客前往展區、咖啡館及辦公區等區域。

除了獨特的空間設計，博物館更展示600年歷史縱深的海洋文化遺產，從丹麥帆船時代到現代化的海事遺產無一不覽，像是「Our Sailors」區即展示激情澎湃的水手裝置藝術或物品，如水手制服、漫畫及海報等；「Navigation and World Views」區則探討科學如何領人找到航行方向，並可親身體驗，還典藏了各時期的經典船模型；「Tea Time」區講述貿易商隊如何將迷人的茶葉帶到歐洲大陸，還可觀賞乾隆年間曾航行在哥本哈根與廣州之間的「DISCO號」。此外，博物館也精心策畫各主題展，如2017的「Sex & the Sea」，講述了水手們的夢想、渴望與性生活。

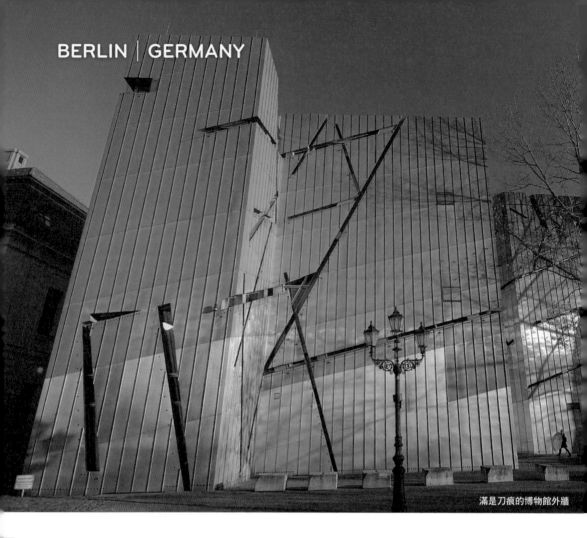

滿是刀痕的博物館外牆

# Jewish Museum Berlin
# 猶太博物館

柏林 | 德國

{ 反思歷史傷痛的一頁 }

## 命運千瘡百孔的猶太人

　　位於柏林的猶太博物館成立於1933年，與一般展館不同的是，建築物本身就是一件展示品。長型建築蜿蜒如閃電，銀灰色鈦鋅板外牆切痕無數，如歷經戰火般深深烙在牆面上，細而長的開口帶來強烈的視覺感受──刀痕既是博物館的窗戶，更似被劃破的傷口。

　　此博物館目前為柏林指標建築之一，也是歐洲館藏最豐富的猶太博物館，然而營運初期卻曾多次倒閉，而後於2001年重整旗鼓，新建築由美籍波蘭猶太裔建築師丹尼爾‧利伯斯金（Daniel Libeskind）設計，讓人從建物本身感受猶太人面臨的過往，並試圖理解他們的心靈。在這裡，能看出德國人是以何種態度面對猶太人難以抹滅的傷痛──他們積極且正面地傳達出一種全新體悟，來緬懷這段過去。

　　進入博物館前，必須從旁邊另一棟米黃色建築

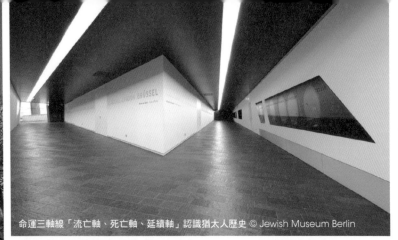

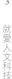

命運三軸線「流亡軸、死亡軸、延續軸」認識猶太人歷史 © Jewish Museum Berlin

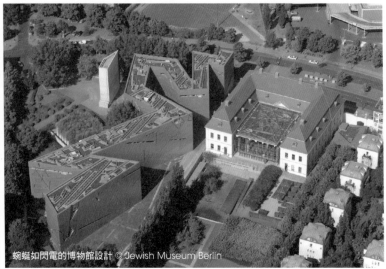

蜿蜒如閃電的博物館設計 © Jewish Museum Berlin

**MUST SEE**

建築──蜿蜒如閃電
的長型建築

動線──猶太人的命運三軸線
「流亡軸、死亡軸、延續軸」

臉譜──苦難掙扎下的
鋼板人臉，如此堅毅

## 從命運三軸線，認識猶太人的歷史

購票入場，讓人覺得奇怪？事實上，這是精心安排的。猶太博物館與這棟建於1735年的巴洛克建築，外觀看似獨立互不相干，實則有地下通道隱蔽相連，徹底表露出德國當年對猶太人隱含的暴力與脅迫。這是一座讓人重新省思的建築，建築師利伯斯金曾說：「這個計畫的官方名稱是『猶太博物館』，但我將它命名為『線與線之間』，因為對我來說，它有關兩線思想，也就是

**INFORMATION**
www.jmberlin.de
ADD：Lindenstraße 9-14, D-10969 Berlin, Germany
搭乘248或N42路公車至Jüdisches Museum站或Franz-Klühs-Str.站，步行3分鐘
TEL：+49 030 259 93 300
TICKET：全票8€，優待票3€，家庭（2名成人＋4名兒童）14€，6歲以下免費；適用柏林博物館卡
TIPS：館內2小時

**OPENING HOURS**
9/10、9/11、9/19、12/24休館
每日10:00-20:00

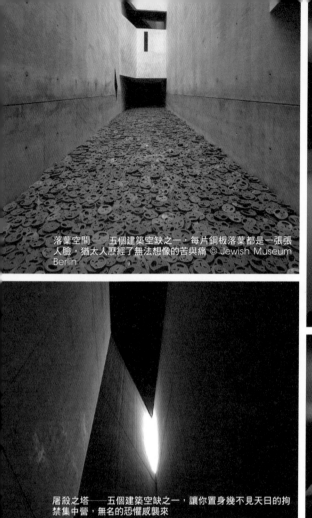

落葉空間——五個建築空缺之一，每片鋼板落葉都是一張張人臉，猶太人歷經了無法想像的苦與痛 © Jewish Museum Berlin

屠殺之塔——五個建築空缺之一，讓你置身幾不見天日的拘禁集中營，無名的恐懼威襲來

內部以刀痕作採光設計

可聆聽猶太人故事展區

——組織和關係。」

走下幽暗的階梯，內部既無空調也沒有暖氣；穿過水泥模的建築空間，來到利伯斯金規畫的主要通道，這三條主要路線交叉於這棟利伯斯金大樓的下層，將分別帶領觀者走上「流亡軸」、「死亡軸」和「延續軸」的道路。他打破了傳統水平式的參觀動線，而是讓觀者自行選擇體驗德國猶太人經歷過的流亡時期、大屠殺時期或延續時期，這三條命運交錯的道路，象徵著猶太人面臨生死脅迫的三段時空背景。

博物館中最吸引人的，要屬利伯斯金創造出的五個建築空缺，他想透過有形和無形的理念傳達傷痛的事實；其中三個為非展示空間，開放的兩處為「落葉空間」與「屠殺之塔」。這份殘缺空洞，訴說著猶太人只是想延續生命，卻遭百般驅逐與毀滅，導致身心靈的空虛，而這一切是無法重來與彌補的。

猶太博物館的主要出入口，設置在「延續軸」路線上，代表博物館的真正通路只有一條，也是三條路線中最長的一條，象徵德意志民族想和猶太人繼續永存下去。

延續軸最大的亮點，是《落葉》，天井內鋪滿各種不同表情的人臉鋼板，這是以色列藝術家馬納舍‧卡迪希曼（Menashe Kadishman）的裝置藝術作品。走進延續軸這條路線，必定會經此區域。看著痛苦扭曲的臉譜從冰冷的金屬透出了鏗鏘力量，意喻那些被犧牲的生命曾歷經的痛苦掙扎，傳達出猶太人受盡迫害與折磨的反思。

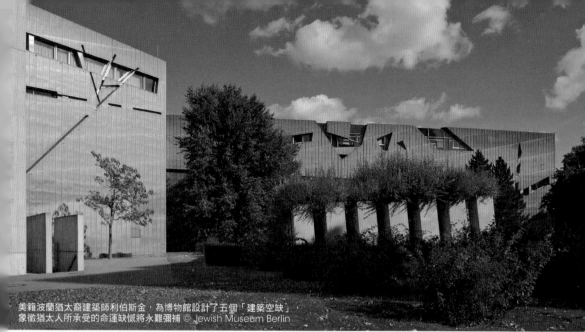

美籍波蘭猶太裔建築師利伯斯金，為博物館設計了五個「建築空缺」，象徵猶太人所承受的命運缺憾將永難彌補 © Jewish Museum Berlin

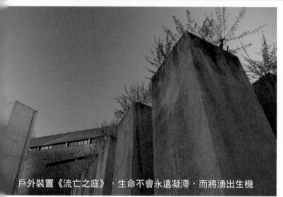

戶外裝置《流亡之庭》，生命不會永遠凝滯，而將湧出生機

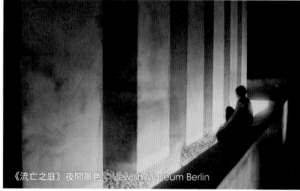

《流亡之庭》夜間景色 © Jewish Museum Berlin

來到「流亡軸」這條路線，空間與牆面坡道刻意設計得有些傾斜、壁上甚至穿插著橫梁，顯示出這是個將要崩塌的不平衡世界。隨著坡道逐漸上行，可看見戶外裝置《流亡之庭》，這裡豎起了49根填滿混凝土的花柱，上方栽植俄羅斯品種的橄欖樹（象徵「希望」）。

其中，第48根花柱的土壤來自柏林，最中央的第49根花柱土壤則來自耶路撒冷。由於柱子刻意傾斜，不和諧的視覺與空間感給人一種不安定的感受，而這正是利伯斯金想塑造的空間體驗，隱喻猶太人流亡海外的艱辛與顛沛流離的生活。

「死亡軸」這條路線，一路上設置了很多壁櫃，展出許多人遭屠殺前的悲傷故事，如日記本、尚未寄出的信件、舊照片或布娃娃，細細訴說這些猶太人如何度過生命的最後時光。走到盡頭，推開沉重的大門，來到空無一物、漆黑封閉的「屠殺之塔」，在此密閉空間中，僅微弱光線自頭頂稍稍滲入，試圖讓觀者感受猶太人受困集中營時，那種與世隔絕的害怕和恐懼。

爬完82個階梯後，觀覽動線的終點將結束在一堵白牆前，意喻正視歷史所帶來的省思。最後，可在樓上的視覺展示區看見一棵許願樹，這石榴樹是上帝同在的祝福與象徵，提供觀者在樹上留下心願。相較於先前一一觀覽的那些沉重展覽空間，樓上視聽資料館則是不定期設展，可讓人待在充滿設計感的舒適視聽空間裡，戴上耳機，選擇自己國家語言的導覽，聽猶太人訴說他們的故事，非常值得好好停留。

# Arab World Institute
# 阿拉伯世界文化中心

巴黎 | 法國

{ 光線從窗花透進來了！}

令人驚豔——阿拉伯世界文化中心南面，有 240 組窗花設計

MUST SEE

成名之作——法國知名建築師
讓・努維爾躋身國際舞臺

金屬窗花——多達三萬朵
瓣片，陽光下波光粼粼

第一次接觸——阿拉伯
文化軌跡與宗教信仰

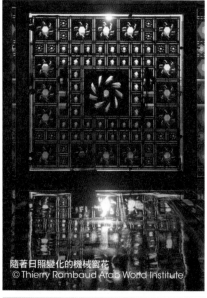

隨著日照變化的機械窗花
© Thierry Rambaud Arab World Institute

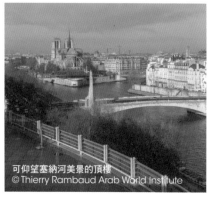

可仰望塞納河美景的頂樓
© Thierry Rambaud Arab World Institute

**INFORMATION**

www.imarabe.org
ADD：1, rue des Fossés-Saint-Bernard, Place
Mohammed-V 75005 Paris, France
搭乘地鐵7、10號線至Jussieu站，步行7分鐘
TEL：+33 (0)1 40 51 38 38
TICKET：全票8€，團體票6€（6人以上），26
歲以下4€
TIPS：1.5小時

**OPENING HOURS**

週一休館
週二、週三、週五10:00-18:00
週四、週六、週日10:00-19:00

　　巴黎左岸的阿拉伯世界文化中心（簡稱ＡＷＩ），是
阿拉伯文化在巴黎的展示據點。最初在1926年，法國
為感激殖民地的穆斯林軍人幫忙對戰德國，便在一戰後
建立第五區的巴黎大清真寺。至1970年代末，法國需
要一處促進民間交流的單位，於是1981年在密特朗總
統的推動下開始建造ＡＷＩ。這座博物館除了促進阿拉
伯文明的對外交流，內部更結合了展示廳、圖書館、禮
堂、商店和辦公室，是一座融合現代科技與傳統文化的
經典建築。

　　擁有搶眼藍銀色窗格外觀的ＡＷＩ，是由法國著名建
築師尚・努維（Jean Nouvel）所設計，此建築獲得
法國銀角尺建築獎與阿卡汗建築獎肯定，為努維躍上國
際的早期代表作。九層樓的展館以大量鋼鐵及玻璃窗做
為主體，努維以現代科技映現了伊斯蘭教的穆沙拉比窗
（Moucharabieh），還用鏤空的隔牆、雕花窗產生
各種光影效果。

　　最令人驚豔的是，建築南面的240組窗花設計，使用
多達三萬片金屬瓣重新塑造窗體，瓣片可依頂樓陽光能
量強弱自行調整，宛如相機中可放大、縮小的「光圈」
（在傳統的阿拉伯國家中，為避免房屋受烈日烤曬，會
將窗戶設計成方形和多邊形小孔以利通風）。對努維而
言，光線也是建築材料之一，變幻莫測的光影、人們走
過窗邊聽聞喀嚓機械聲，無不使觀展變得更加生動有
趣。

　　主要展區從第七層往下到第四層，分成五個單元，從
最初阿拉伯文化的發跡，到一千多年來發展出的宗教
信仰、文物及典籍等，所在多有。其中，收藏重點包括
「伊斯蘭藝術」、「民族誌」及「現代藝術」三大部
分，如：繪於16世紀的圖像《亞歷山大大帝尋求的生命
之泉》、十世紀《可蘭經》的〈Surah IV Woman〉篇
章、古老的十世紀星盤「Carolingian」、黎巴嫩藝術
家Paul Guiragossian的油畫《The long walk》等。

　　ＡＷＩ於2011年被授予「法國博物館」認證，因此
2012年重新開放後還可看到來自羅浮宮、布朗利河岸
博物館相互流通的其他古文物。最後別忘了，務必搭電
梯到博物館頂樓欣賞塞納河的美景風光喔！

# Audi museum mobile
## 奧迪博物館

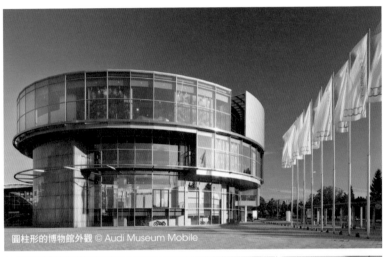

圓柱形的博物館外觀 © Audi Museum Mobile

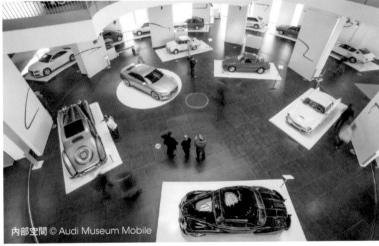

內部空間 © Audi Museum Mobile

**MUST SEE**

3層樓高的鉸鏈展示台
和多媒體互動展覽

超過100輛經典汽車和
摩托車

十四輛勒芒24小時
耐力賽的賽車車款

**INFORMATION**
www.audi.com/foren/en/
audi-forum-ingolstadt/
audi-museum-mobile.html
ADD：Audi Forum
Ingolstadt, 85045
Ingolstadt, Germany
搭乘火車至Ingolstadt Hbf
站，轉搭11路公車至Audi
Forum站
TEL：+49 (0)841 8 93 75 75
TICKET：全票2€，優待票
1€
參觀工廠：welcome@audi.de
全票7€、優待票3.5€
TIPS：1.5小時

**OPENING HOURS**
3/30休館
週一至週五9:00-18:00
週末、國定假日10:00-
16:00

　　奧迪在1932年時為了渡過經濟大蕭條困境，而與另三家汽車品牌DKW、Horch、Wanderer合併成汽車聯盟，其四環相扣的標誌便由此而來。強調互動體驗的奧迪博物館，是一棟樓高四層、高度達22公尺的玻璃大圓柱狀建築，當初打造時以移動性為靈感，更寓有如樹木年輪般不斷擴增的意涵。內部為中空環形結構，展示超過100部經典汽車，以及30輛摩托車與自行車；樓層間則設置成以鉸鏈帶動的平台，擺放多款賽車於樓層間不斷來回循環展示。頂層自1899年奧迪品牌之初開始介紹；二層是「1899～1945年」，一層是「1946～2000年」，這兩層共分為七個部分，亮點是，從第二次世界大戰之前品牌創辦人奧古斯特・賀希（August Horch）的發明，及至後來汽車聯盟時代的「銀箭」賽車系列、鎮館之寶「Horch 853」等經典老爺車，所在多有。

# Fotografiska
## 攝影博物館

**MUST SEE**

新藝術運動的工業歷
史古蹟

提供初學者和專業攝影
師的講座及研討會

頂樓美景餐廳

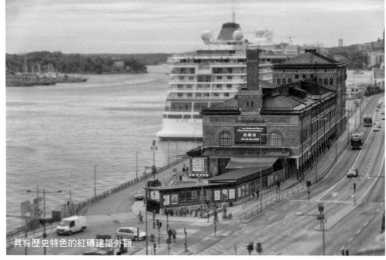

具有歷史特色的紅磚建築外觀

**INFORMATION**
www.fotografiska.com/sto
ADD：Stadsgårdshamnen
22, 116 45 Stockholm,
Sweden
搭乘地鐵或2／3／43／53
／55／59／71路公車至
Slussen站，步行15分鐘
TEL：+46 8 509 005 00
TICKET：全票145SEK，優
待票115SEK，12歲以下免
費

**OPENING HOURS**
12/24、仲夏節（每年6/19
至6/25的某個週六）休館
週日至週三09:00-23:00
週四至週六09:00-01:00

特展媒體牆

　　這座被政府列為歷史古蹟的攝影博物館，由建築師費迪南德‧柏貝格（Ferdinand Boberg）所設計。1906年所建的紅磚色歷史古蹟，內部經改建後，保存良好的樓房結構，為攝影藝術提供了絕佳的空間。如果你喜歡北歐影像紀錄，那麼這裡可是世上規模最大的當代攝影展覽館兼攝影工坊，攝影展覽主題經常更新，曾受邀展覽的攝影大師，如被譽為20世紀最偉大的女攝影師Annie Leibovitz、走在潮流尖端的荷蘭創意總監攝影師Anton Corbijn，以及以超現實與幽默感風格著名的美國時尚攝影師David LaChapelle等，令人目不暇給。走到頂樓，可一覽沙爾特灣（Saltsjön）、船島（Skeppsholmen）及動物園島（Djurgården）的餐廳。同場加映，博物館所附設的餐廳，是一間ＣＰ值極高的美景餐廳喔。

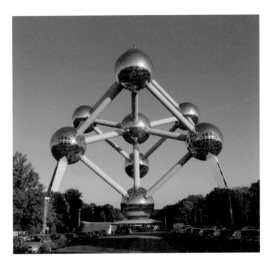

# Atomium
## 原子球塔

{ 九顆金屬球撐起未來 }

　　這座極具未來感的原子球塔，是為1958年的布魯塞爾萬國博覽會而打造。原子球塔由相互連接的九個球體組成，設計理念是原子被放大了1650倍。走進原子球塔內部，可藉由管子通道的運輸，前往五個不同的球體參觀；通道裡，燈光炫目，彷彿穿越了時空。館內展出原子球塔的建設過程、當時博覽會上各國展館模型、當時的紀錄片與照片等。而直達球體頂部的Belgium Taste餐廳，則可俯瞰布魯塞爾市區全景，這是相當新穎的一間餐廳。

**INFORMATION**
www.atomium.be
ADD：Square de l'Atomium B-1020 Brussels, Belgium
搭乘地鐵6號線至Heysel站，步行3分鐘
TEL：+32 (0)2 475 47 75
TICKET：全票15€，優待票8€，身高不滿115公分的兒童免費
TIPS：1小時

**OPENING HOURS**
每日10:00-18:00
12/24、12/31 10:00-16:00
12/25、1/1 12:00-18:00

---

# Kremlin Armoury
## 克里姆林宮博物館兵械庫

{ 沙皇軍事寶庫毫不低調奢華 }

　　克里姆林宮博物館兵械庫，顧名思義，正位於克林姆宮內，是莫斯科最古老的博物館之一。早期以存放俄羅斯的兵器、皇室飾品及各種工藝製品為主，1806年開始對外開放，成為公共博物館。館內除展示大量軍械武器，更藏有皇家馬車、俄羅斯沙皇的權杖、鑲滿鑽石的皇冠、彩蛋與禮服，以及沙皇和大主教用過的器具、《聖經》等，收藏豐富，極盡奢華璀璨，來此可一覽無遺俄羅斯的文化與歷史。

**INFORMATION**
www.kreml.ru/en-Us/visit-to-kremlin/what-to-see/oruzheynaya-palata-zaly/
ADD：Kremlin, Moscow, Russia
搭乘地鐵1號線至Bibllioteka Imeni Lenina站，步行約5分鐘
TEL：+7 495 695 37 76、+7 495 697 03 49

TICKET：全票700RUB，16歲以下免費，有英文語音導覽
TIPS：2小時

**OPENING HOURS**
週四休館　週五至週三10:00-18:00

# The Fram Museum
## 弗拉姆極地船博物館

{過過勇闖極地乾癮}

位於奧斯陸比格迪半島（Bygdøy）的弗拉姆極地船博物館，收藏了世上最堅硬的木船──「弗拉姆號極地船」。這艘打造於1892年、曾前往極地探險三次的極地船，保存得相當完整，登船後可參觀船艙各部、站上甲板，感受身處極地的海上生活。此外，要想窺探北極奧祕，館內各樓層則有其他船隻的航程歷險紀錄，以及用於極地探險的交通工具；還有豐富的遊戲與影片能滿足大人、小孩的好奇心，如可從星象顯示儀發現天空中星座的形狀及位置；而模擬極地氣候，則能進一步體驗極地究竟有多冷；負重顯示器，可測量你能承載多重的物品⋯⋯凡此種種，都是非常有趣的體驗喔！

**INFORMATION**
frammuseum.no
ADD：Bygdøynesveien 39, 0286 Oslo, Norway
搭乘30路公車至Bygdøynes站
TEL：+47 23 28 29 50
TICKET：全票100NOK，優待票40NOK
TIPS：半天

**OPENING HOURS**
1/1至4/30 10:00-17:00
5/1至5/31 10:00-18:00
6/1至8/31 09:00-18:00
9/1至9/30 10:00-18:00
10/1至12/31 10:00-17:00

# Zaans Museum
## 贊瑟斯博物館

{看見風車村常民生活}

荷蘭著名的「風車村」──贊瑟斯漢斯，有座贊瑟斯博物館，展示了與當地居民生活、服裝、工作有關的豐富文化遺產。最大的亮點，莫過於莫內當年在附近十多分鐘車程外的城鎮贊丹（Zaandam）所繪風景畫作，以及先民捕鯨的文物。此外，館內還有一個巧克力館（Verkade），展示了甜點產品，以及加工包裝的生產線，遊客還可親手製作巧克力及餅乾，相當有趣。而博物館中的織工之家（The Weaver's House）、桶匠作坊（the Cooperage）和Jisper之家（Jisper House）三處展所，也很值得一去。

**INFORMATION**
zaansmuseum.nl
ADD：Schansend 7 1509 AW Zaandam, Netherlands
於阿姆斯特丹中央車站搭乘火車至Zaanse Schans站，步行3分鐘
TEL：+31 (0) 75 681 0000
TICKET：全票10€，17歲以下學生6€，3歲以下免費；適用荷蘭博物館卡（Museum pass）
TIPS：1.5小時

**OPENING HOURS**
12/25、1/1休館
每日10:00-17:00

## SCIENCE MUSEUM
## 科學博物館

{ 歐洲人氣科學館 }

　　創建於1857年的科學博物館，為英國國立科學與工業博物館的一部分，設有70個展覽室，約20萬件藏品。來到這裡，可參觀自工業革命以來的珍貴發明和科學儀器，如1777年最古老的瓦特蒸汽機（Old Bess），還有「鐵路之父」史蒂芬生於1829年打造的最古早蒸汽火車（Puffing Billy）。熱門的航太科技展區，則有第一艘搭載了登月艙的飛行器「阿波羅10號」（Apollo 10）控制臺及火箭模型，還可讓孩子親身模擬駕駛空軍戰鬥機和飛行。而最吸引人的，莫過於新造的「數學館」，此為知名女建築師札哈・哈蒂（Zaha Hadid）替各年齡層人士設計的互動體驗區。

**INFORMATION**
www.sciencemuseum.org.uk
ADD：Exhibition Rd, Kensington, London SW7 2DD, UK
搭乘地鐵至South Kensington站，步行5分鐘
TEL：+44 0333 241 4000
TICKET：免費　TIPS：2至3小時

**OPENING HOURS**
12/24至12/26休館
每日10:00-18:00

---

## NATURAL HISTORY MUSEUM
## 自然史博物館

{ 倫敦十大必訪博物館 }

　　與科學博物館、Ｖ＆Ａ博物館相鄰的自然史博物館，收藏將近七千萬件自達爾文研究的樣品到佛羅紀時期的恐龍化石等；其中，入口處長達25公尺的碩大藍鯨骨架，以及梁龍骨骸，為館內最大的亮點。博物館依照紅、綠、橘、藍四色，分區介紹各種恐龍、昆蟲、動植物及礦物標本。這裡也展示了來自馬達加斯加島一種不會飛的鳥「渡渡鳥」骨骼、巨大年輪樹幹、超壯觀的宇宙星球圖等。此外，博物館本身也是一座值得細細品味的古蹟建築喔！

**INFORMATION**
www.nhm.ac.uk
ADD：Cromwell Rd, Kensington, London SW7 5BD, England
搭乘地鐵至South Kensington站，步行5分鐘
TEL：+44 (0)20 7942 5000
TICKET：免費
TIPS：2至3小時

**OPENING HOURS**
12/24至12/26休館
每日10:00-17:50

# Volkswagen Auto Museum
## 福斯汽車博物館

{ 福斯金龜車的經典，捨我其誰 }

© Volkswagen Auto Museum

「汽車城」沃佛斯堡的汽車城大樓裡，有座建於1985年的福斯汽車博物館。面積達五千平方公尺的展示廳，陳列了大約140部汽車，包括許多罕見的概念車、老爺車原型和一次性模型，如1960年代經典的「Type 3」和「Type 4」福斯汽車系列；新一代模型如「Golf」、「Polo」、「Co.」等；此外，還設置了許多有趣的汽車原型和設計研究。每年，博物館還會舉辦兩次特展和汽車藝術展喔！

### INFORMATION
www.volkswagen-automuseum.de
ADD：Dieselstraße 35, 38446 Wolfsburg, Germany
搭乘212路公車至Wolfsburg Auto Museum站
TEL：+49 5361 52071　TICKET：全票6€，優待票3€　TIPS：1.5小時

**OPENING HOURS**
12/23至1/1休館
週一休館　週二至週日10:00-17:00

---

# Viking Ship Museum
## 維京船博物館

{ 海盜們造船功夫了得 }

維京船博物館陳列了「奧塞貝格號」（Oseberg）、「高克斯塔號」（Gokstad）及「杜桌號」（Tune）三艘歷史悠久的海盜船，它們可是當年海盜們乘風破浪的工具。除了海盜船，這裡的維京文物也保存得極完整，可一覽海盜文化與故事，在在讓人想起兒時的回憶《北海小英雄》卡通——原來，海盜造船的學問這麼深啊！

### INFORMATION
www.khm.uio.no/besok-oss/vikingskipshuset
ADD：Huk Aveny 35, 0287 Oslo, Norway
搭乘30路公車至Vikingskipene站　TEL：+47 22 13 52 80
TICKET：全票100NOK，優待票80NOK，18歲以下免費
TIPS：2小時

**OPENING HOURS**
1/1、1/23、1/24休館　5/1至9/30 09:00-18:00
10/1至4/30 10:00-16:00

---

# Pharmacy Museum
## 海德堡藥房博物館

{ 古代煉金房 }

世界上唯一的藥房博物館，位於德國海德堡的城堡內。華麗的巴洛克式藥店於1957年開放，展示了史前、古代醫學到21世紀藥學的進化歷程。從館內介紹可了解西方藥劑師職業最早可追溯至13世紀，除了有藥品製作的奇特收藏外，還可看到罕見的草藥儲存室和一個特別的古代煉金實驗室。

### INFORMATION
deutsches-apotheken-museum.de
ADD：Schloss Heidelberg, Schlosshof 1, 69117 Heidelberg, 德國
乘公車30/33至Rathaus-Bergbahn站下，海德堡城堡內
TEL：+49 6221 25880　TICKET：門票包含在城堡門票內
TIPS：1小時

**OPENING HOURS**
每日10:00-18:00，冬季至17:00

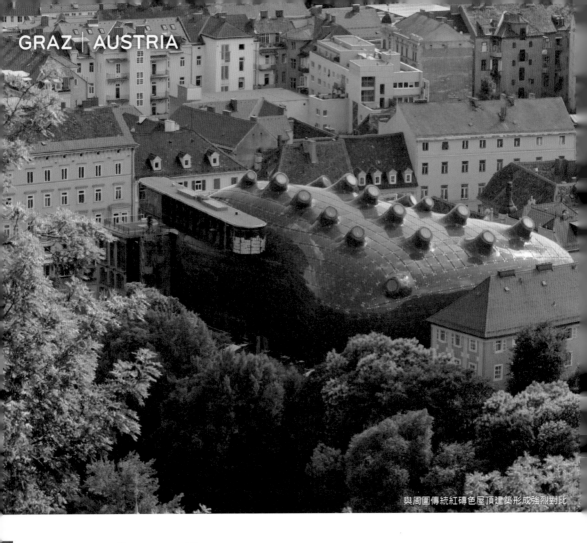

與周圍傳統紅磚色屋頂建築形成強烈對比

# Kunsthaus Graz
## 格拉茲美術館

格拉茲 | 奧地利

{ 藍色變形蟲入侵 }

### 來自異星世界

你看得出這座造型怪異的建築，其實是一座美術館嗎？來到世界文化遺產的格拉茲城（Graz）就可看見它的身影。格拉茲城圍繞著城堡山（Schlossberg）建造，Graz的斯洛維尼亞語之意為「城堡」。這座古都於1998年獲選為「2003歐洲文化之都」，2003年開館的格拉茲美術館，轉眼成為遊客拜訪的熱門首選。

博物館由倫敦建築師彼得・庫克（Peter Cook）和科林・菲尼耶（Colin Fournier）共同設計。建築採用具有光澤的深藍色壓克力，拼接成圓弧有機型外觀，宛如正在移動的巨大異星變形蟲，與周圍傳統紅磚色屋頂建築形成強烈對比。建築內設有引入溪水的冷卻管調節室內溫度，結合綠能科技與前衛的造型，被當地褒貶成「友善的異星人」。

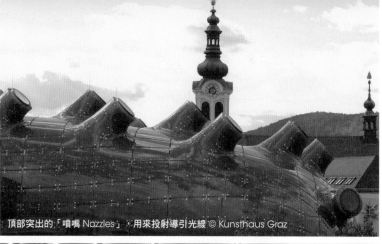

頂部突出的「噴嘴 Nozzles」，用來投射導引光線 © Kunsthaus Graz

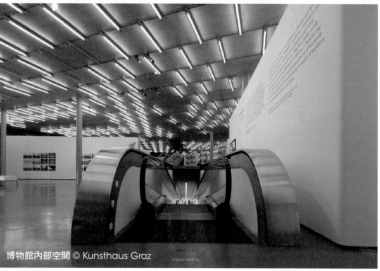

博物館內部空間 © Kunsthaus Graz

**MUST SEE**

前衛綠能建築設計　　全館皆為定期特展　　特殊燈光裝置「BIX」

特別的是，格拉茲美術館的前身，來自1960年代的格拉茲藝術機構，其核心概念就是不設永久展，也沒有永久的倉庫或研究機構，而是著眼於當代藝術展覽的策劃，為畫廊提供各種可能性，滿足當代展覽的策展需求。因此，在這可盡情欣賞從1960年代後，以奧地利和國際當代藝術為主的展覽。

設計師菲尼耶將建築的五大部分以生物元素命

**INFORMATION**
www.museum-joanneum.at
ADD：Lendkai 1, 8020 Graz, Austria
搭乘電車 1 / 3 / 5 / 6 / 7 / 13 路 至 Südtiroler Platz/ Kunsthaus 站
TEL：+43 316 80179200
TICKET：全票 9€，優待票 7€，6 歲以下免費
TIPS：2 小時

**OPENING HOURS**
週一休館
週二至週日 10:00-17:00

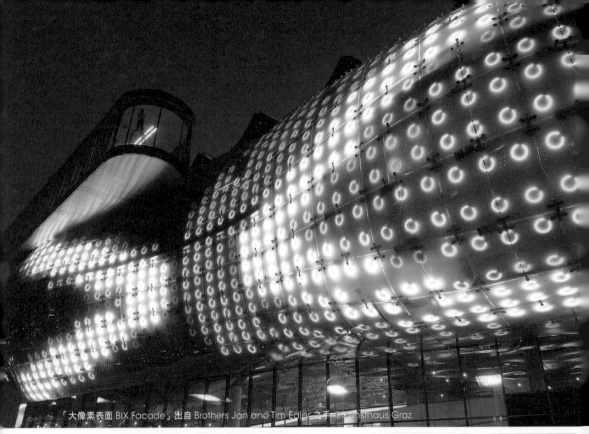

「大像素表面 BIX Facade」出自 Brothers Jan and Tim Edler 之手 © Kunsthaus Graz

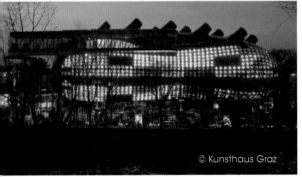

© Kunsthaus Graz

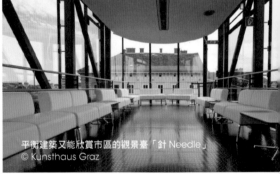

平衡建築又能欣賞市區的觀景臺「針 Needle」
© Kunsthaus Graz

名，分為兩層樓的主要展區「腹部」（Belly）、屋頂上數根突出的「噴嘴」（Nozzles）、支撐地面層的「腳栓」（Pin）、由近1300塊壓克力打造的「外皮」（Skin）以及頂部可欣賞市區風光的觀景臺「針」（Needle）等部分。明亮寬敞的大廳設有媒體區及咖啡廳，當遊客透過移動式手扶梯往上移動，就像是被運往腹部內的食物一樣，相當有趣！

## 五大展區

主要展區共分五個Space，位於腹部最大的Space01和Space02，為特定形式的藝術展區，新的Space 05則為其他類型展覽和教育空間。與博物館連結的「鋼鐵屋」（Eisernes Haus），有奧地利當代攝影作品展示區「Camera Austria」。

此外，博物館的後院展示了義大利藝術家Esther Stocker繪製的幾何壁畫

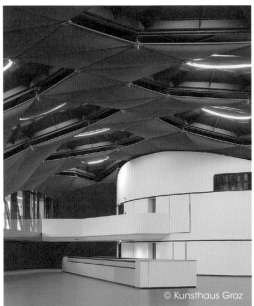

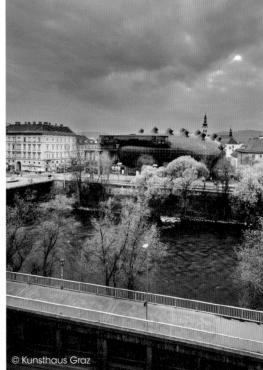

© Kunsthaus Graz

《Wandarbeit》，讓原本格格不入的建築物角落，增添了幾分動態的視覺美感。

這座極具巧思的當代美術館，除了特殊造型外，在傍晚時由外往靠近河岸那側看去，可欣賞到特殊的燈光裝置「BIX media façade」，出自柏林的設計兄弟，以Big與Pixels元素結合命名，裝置共使用930盞環形螢光燈，以電腦操作讓外皮變成巨大展示螢幕，形成與市民溝通的媒介。

有時間的朋友們，不妨在美術館外觀賞每小時播放的《Time Piece Graz》多媒體藝術，為美國聲音藝術家Max Neuhaus設計的聲音裝置，聽起來很有來自異星世界的fu喔！

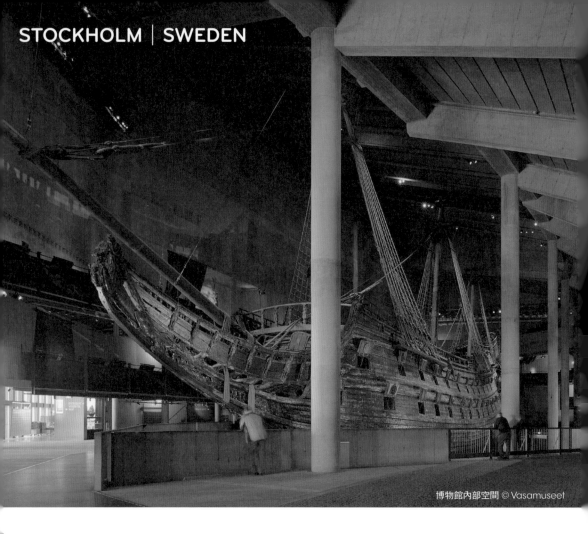

博物館內部空間 © Vasamuseet

# VASAMUSEET
## 瓦薩沉船博物館

斯德哥爾摩 | 瑞典

{ 沉船也成博物館 }

　　號稱「博物館天堂」的斯德哥爾摩,除了諾貝爾博物館及當代美術館之外,瓦薩沉船博物館也是觀光客造訪的首選!這艘全世界僅存的頂尖戰艦「瓦薩」,是由瑞典國王古斯塔夫二世於1625年下令建造,以當時最高規格的火藥技術及造船工藝開發,是一艘象徵國家、軍事及個人榮耀的戰艦。船上裝飾數百尊雕像及浮雕,相當浮誇宏偉!

　　這艘戰船原為單層戰艦,好大喜功的瑞典國王

得知當時海上強敵丹麥已擁有雙層戰艦,便不顧當時的技術條件,號召超過400位工匠,砍伐一千棵橡樹,耗時兩年精心改造這艘最強大、最豪華的戰艦。完成的瓦薩號有三根桅杆,可架上十面船帆,從桅頂到龍骨高達52公尺,從船首到船尾共69公尺,重量1200公噸。這艘強力戰船配有64門火炮,可發射重達11公斤的砲彈,名列當時最具戰力的船隻。

　　不幸的是,1628年8月10日,當這艘龐大的

船塢造型的博物館外觀

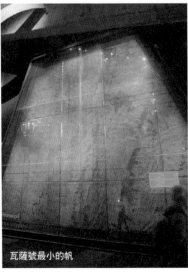
瓦薩號最小的帆

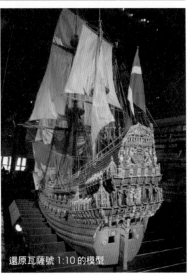
還原瓦薩號 1:10 的模型

**MUST SEE**

世界僅存
17世紀武裝戰艦

配有64門火炮
為當時最強火力

撈出的原始殘骸
比例高達95%

戰艦兩側炮門發射禮炮，準備離開斯德哥爾摩的港口時，突然刮起大風，使得船身傾斜，海水從炮口湧入船身，首航沒幾分鐘便沉沒。底船上的150 名船員中超過30人喪生。直到發現瓦薩號的研究員——安德斯・弗蘭茲（Anders Franzén），成功打撈出瓦薩號的遺骸，沉睡海底333年的瓦薩號才得以重見天日。

被撈出的瓦薩號原始殘骸的完整比例高達95%，並發現上千件物件，其中還有船員的遺

**INFORMATION**
www.vasamuseet.se
ADD：Galärvarvsvägen 14, 115 21 Stockholm, Sweden
搭乘公車 67 路或有軌電車 7 路，至 Nordiska museet 站，步行 5 分鐘
TEL：+46-8-51954800
TICKET：全票 130SEK；優待票 110 SEK；18 歲以下免費；9 月至 5 月 17:00 以後入場 100 SEK
TIPS：2 小時

**OPENING HOURS**
9 月至 5 月每日 10:00-17:00，週三延長至 20:00；
6 月至 8 月每日 8:30-18:00
12/31 10: 00-15:00；1/1、12/23-12/25 休館

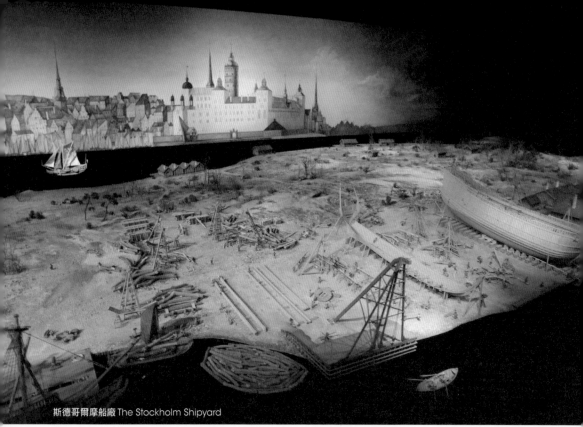

斯德哥爾摩船廠 The Stockholm Shipyard

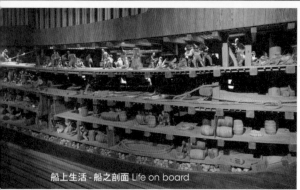

船上生活 - 船之剖面 Life on board

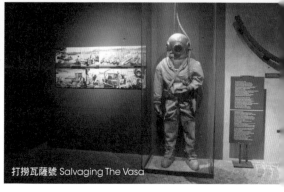

打撈瓦薩號 Salvaging The Vasa

骸,及他們的遺物和各種器具。據說,當時的沉入位置位於河水與波羅的海交界,海水鹹度不高,因此不利蛀船蟲的生長,才能保留如此精美的世紀戰艦。船身經過數十年的精心修復,使用近五千根高合金不鏽鋼螺栓,替換舊有嚴重腐蝕的螺絲重新支撐,1990年瑞典政府在動物園島上,為瓦薩沉船博物館開幕。如今,展廳內包含了十個相關的展覽主題、紀念品商店及餐廳。

博物館大廳即能見到戰艦的巨大身影,微弱燈光投射及濕度控制,是為了保持船身不繼續腐壞。展廳共為六層,入口為第三層樓,二樓展示了瓦薩號上的船員、電腦模擬海上冒險以及造船廠;四樓為瓦薩號模型、國王的戰艦、權力和榮耀;五樓為船上生活展示;六樓的權力象徵、帆船等各個主題,都配有英語、瑞典語雙語說明。沿著三樓參觀動線,「打撈瓦薩號」區以相當精巧的模型,展示當時村民生活及沉船搜救模擬。四樓入口則有介紹瓦薩號的展廳,17分鐘的影片

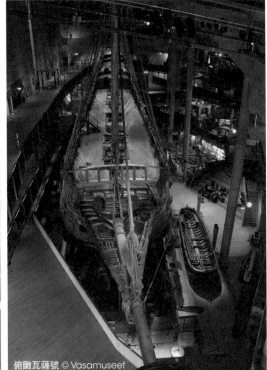

船頂瞭望臺體驗

俯瞰瓦薩號 © Vasamuseet

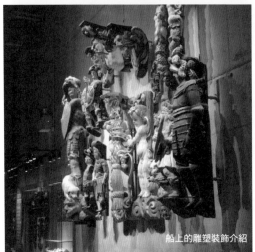

船上的雕塑裝飾介紹

帆船冒險體驗 Sailing ship

可快速了解瓦薩號的歷史。

　　若時間不夠，欣賞完影片後可直接前往五樓，這裡有1：1的大炮甲板模型，以及必看的「船上生活—船之剖面」（Life on board）主題。剖面上展示了船艙內每層詳細的分布與功能，最上兩層為火炮艙，第三、四層為船員作息艙，船的中心為中央廚房，最下面則放置了重達120噸的壓艙石。

　　在六樓的大片玻璃櫃裡展示著瓦薩號最小的

帆，破舊稀薄的纖維顯示歷經海水摧殘的痕跡。一旁的帆船冒險體驗區，有趣的動畫模擬帆船如何駕駛，適合大人小孩一同協力導航。在權力的象徵展區復原了超過500個雕塑和裝飾品，從七樓的觀景台上可看見船舺的雕刻，其頂部刻的「GARS」為瑞典國王古斯塔夫・阿道夫的縮寫，配有華麗的瑞典獅型國徽，可想像當時古斯塔夫王朝多麼鼎盛！

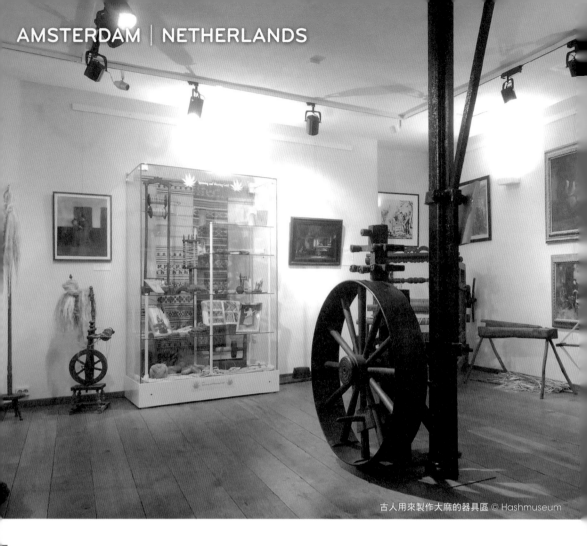

古人用來製作大麻的器具區 © Hashmuseum

# Hash Marihuana & Hemp Museum 阿姆斯特丹 | 荷蘭

## 大麻博物館

{大力水手的秘密}

　　世界上觀念最開放的國家，絕對非荷蘭莫屬！荷蘭政府認為，既然不可能完全禁止民眾吸食毒品，若「軟毒品」大麻能取代「硬毒品」海洛因的使用，便能集中力量查緝毒品市場，將使用硬毒品的死亡比例降至歐洲最低。大麻種植也帶來龐大的經濟效益，每年吸引超過200萬觀光客，在大麻商店或咖啡館裡，體驗在自己國家無法公開感受的經驗。當然，在此並非鼓勵讀者嘗試，而是從不同面向了解先進國家的制度與做法。

　　1985年開館的大麻博物館，位於市區最熱鬧的紅燈區——德瓦倫區（De Wallen）。想必各位好奇的是，大麻博物館裡到底能展些什麼呢？其實，大麻除了是毒品外，本身還兼具其他神奇功效，更有醫藥、農業和工業方面等價值。這裡展示了超過一萬二千種大麻相關物品。從種植貿易到消費娛樂，從古代儀式到現代醫學，大麻在人類文化中扮演舉足輕重的角色。

　　展覽中能看到使用大麻纖維製成的服裝配件、日

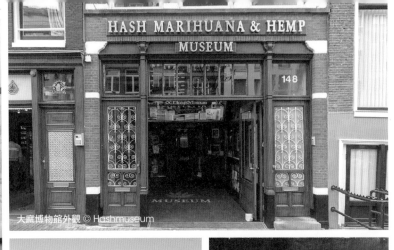

大麻博物館外觀 © Hashmuseum

以石灰石打造的精緻吸食器具
© Hashmuseum

來自歐洲的大麻器具
© Hashmuseum

荷蘭黃金時期描繪吸食大麻的畫作
© Hashmuseum

---

### MUST SEE

窺探大麻演變成毒品
的歷史

展示了超過一萬二千種
大麻相關物品

博物館內設有
大麻種植室

---

本盔甲、大麻相關書籍，以及有趣的大麻主題漫畫等。館內展示了各個文明吸食大麻的器具，最早的器具可追溯至三千年前。小時候常看的卡通大力水手卜派，根據史料紀載，卜派倒進菸斗的不是波菜而是大麻，這可是打翻從小對卜派的印象呢！博物館內還設有大麻種植室，可透過玻璃窗觀察大麻的生長樣貌。商店內販售大麻製成的周邊商品如棒棒糖、巧克力、洗髮精及沐浴乳等，筆者買了棒棒糖來吃，感覺非常奇妙，是個有趣的體驗！

**INFORMATION**
hashmuseum.com
ADD：Oudezijds Achterburgwal 148, 1012 DV Amsterdam, Netherlands
搭乘地鐵51 / 53 / 54路至Amsterdam, Nieuwmarkt站
TEL：+31 0 20 6248926
TICKET：全票9€，13歲以下免費
TIPS：1小時

**OPENING HOURS**
每日10:00-22:00
4/27休館；12/31 10:00-17:30；1/1 13:00-22:00

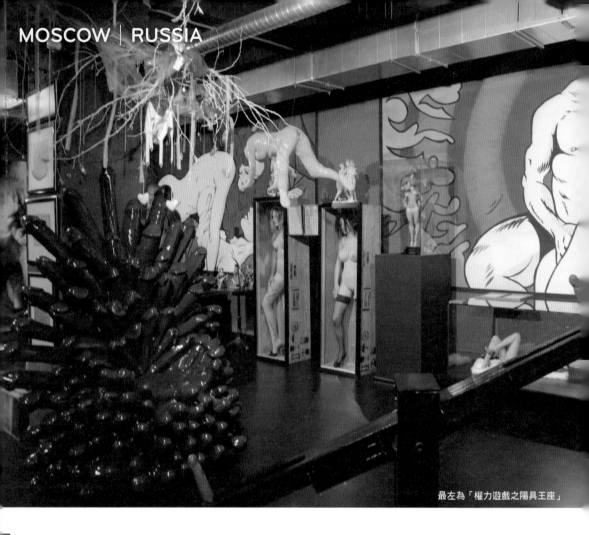

最左為「權力遊戲之陽具王座」

# Tochka G
## G點情色藝術博物館

莫斯科 | 俄羅斯

{ 無極限的情色藝術 }

### 性自由文化

　　來到莫斯科的藝術區，千萬不要錯過新阿爾巴特街上的G點情色博物館！於2011年開放的神祕空間，為莫斯科首座性博物館。創辦人亞歷山大・東斯考伊（Alexander Donskoi）不是一個性學家，他曾是一位市長。東正教的俄羅斯對於性是相對保守的，東斯考伊期望改變大家的觀感，因此博物館更是一個「性自由」的政治聲明。

　　隱身在小巷弄的博物館不太好找，須沿著指標穿越購物大樓才能發現。這裡收藏多達三千件網羅自世界各地的珍品，和俄羅斯戰鬥民族獨有的情色藝術文化。從入口處一下樓梯，有幾幅有趣的成人漫畫，燈光昏暗裡頭別有洞天，映入眼簾的是一雙張開的巨型長腿。售票口旁擺放了高達兩公尺的巨大陰莖模型，藍白陶瓷圖騰及真實勁爆風格，令初次到訪的人臉紅心跳。

入口處高達 2 公尺的巨大陽具

入口處階梯海報

巨型長腿走廊

**MUST SEE**

顛覆俄羅斯
傳統性文化

三千件從古至今
的性藝術品

俄國規模最大
情趣商店

## 成人式惡搞趣味

　　超狂的「權力遊戲之陽具王座」，可讓人直接
坐在上面拍照，體驗擁有千百陽具的快感。展館
內部空間盡是縱慾狂歡的手稿畫作、各種動物性
行為的雕塑品、法國情色木雕、特殊造型的保險
套收集、1：1的阿諾史瓦辛格裸露模型，甚至還
展示了可互動的打陽具機台。除此之外，入口一
旁播放著色情3D動畫，內容實在是超級情色！

**INFORMATION**
tochkag.net
ADD：New Arbat Ave, 15, Moskva, Russia 119002。
搭乘地鐵3、4號線至Arbatskaya站，步行10分鐘
TEL：+7 495 695 44 30
TICKET：全票500RUB
TIPS：2小時

**OPENING HOURS**
每日12:00-24:00

左下 _ 打陽具機台、中間 _ 調侃俄國精神領袖的色情插畫

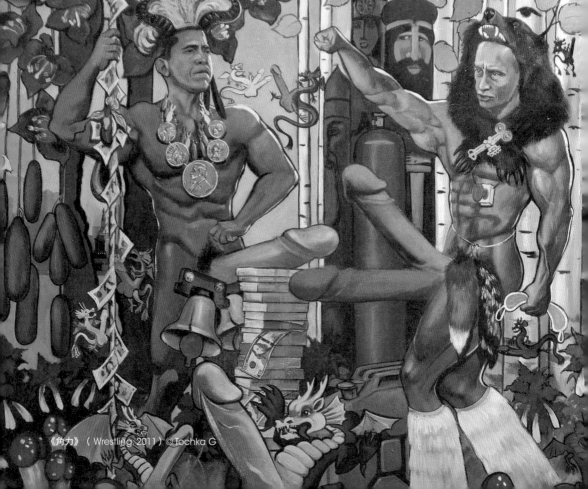

《角力》（Wrestling, 2011）© Tochka G

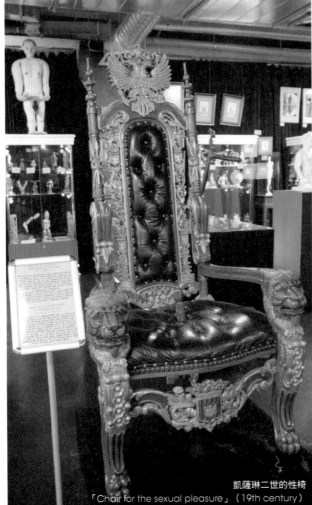

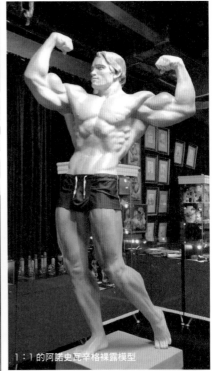

1：1 的阿諾史瓦辛格裸露模型

凱薩琳二世的性椅
「Chair for the sexual pleasure」（19th century）

好色俄羅斯娃娃系列，出自 Bryan Rawling

## 情色的寓意

　　館內鎮館之寶為Vera Donskaya-Khilko所繪的《角力》（Wrestling, 2011），畫中描繪俄、美領導人各自露出超大生殖器，背景為原始的情色祕境森林，歐巴馬握著鈔票藤繩，地上還有一大疊鈔票，而普丁一旁則是大桶石油與瓦斯。作品描述為「普丁的火砲有兩支，代表有超強持久力，如同他勝券在握！」

　　展覽還有其他亮點如：刻有奢華雕飾的凱薩琳二世椅；好色俄羅斯娃娃系列「Erotic Matryoshk」，最外層包緊緊，脫去一層層外衣後剩下比基尼與裸體；一系調侃列寧和史達林的色情插畫。

　　不過，前政治人物兼博物館創辦人東斯考伊表示，展覽的重點其實不在於性，而是強調不受箝制，可自由表達意見的重要！從博物館出來後，會經過一旁號稱俄國規模最大的情趣商店，裡頭擁有超多Cosplay服飾、情趣用品、按摩棒等，甚至還有當地特色的俄羅斯娃娃、俄羅斯空姐性感制服、警察服等商品喔！

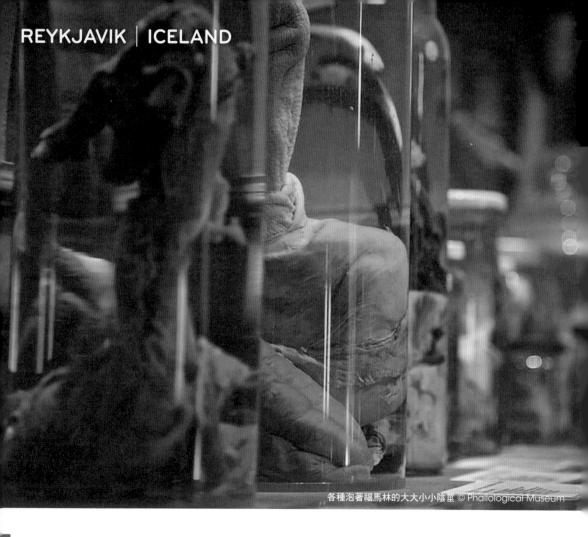

各種泡著福馬林的大大小小陰莖 © Phallological Museum

# Phallological Museum
# 陰莖博物館

雷克雅維克 | 冰島

{ 各種尺寸奇觀 }

## 搞笑卻爆紅

　　來到冰島除了去藍湖泡溫泉、欣賞冰河美景外，位於雷克雅維克的陰莖博物館更是許多人到訪的重點！別小看這間博物館，這裡可是世界上收藏最多陰莖的地方，也是世界唯一專門收藏陰莖的博物館。

　　博物館成立於1997年，創辦人歷史學家哈特森（Sigurður Hjartarson），在童年暑假時無意收到別人贈送的公牛陰莖標本後，便突然對陰莖標本產生興趣。後來任職中學校長時，又有老師出於玩笑送他鯨魚的陰莖標本，才激發了他收集各種陰莖的想法。

　　如今博物館一夕爆紅，收藏也越來越多。一開始收集這些器官的速度相當緩慢，1980年時僅有13個標本。隨著標本收藏越來越多，博物館在2012年時搬到雷克雅維克市內，館長換成了哈特森的兒子Hjörtur Gísli Sigurðsson。目前博物

博物館外觀 © Phallological Museum

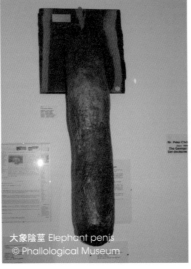

大象陰莖 Elephant penis
© Phallological Museum

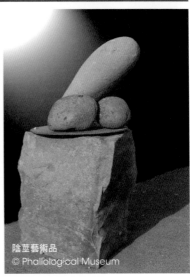

陰莖藝術品
© Phallological Museum

**MUST SEE**

世界唯一收藏
陰莖博物館

近300件大與小
的陰莖收藏

冰島精靈陰莖

館收藏的陰莖標本共有282件，來自超過93種不同的動物，幾乎涵蓋了冰島所有的陸地和海洋哺乳動物，當然也包括人類。

　　僅有一層樓空間的博物館雖不大，但福馬林裡的藏品讓人想一看再看。館內收藏小自可從顯微鏡觀察，不到2mm倉鼠陰莖骨，大至得用巨大玻璃瓶裝的抹香鯨生殖器。目前館內唯一的人類陰莖，為一名96歲冰島居民於2011年所捐贈，

**INFORMATION**

phallus.is/en
ADD：Laugavegur 116, 105 Reykjavík, Iceland
搭乘公車至巴士總站Hlemmur站，步行1分鐘
TEL：+354 561 6663
TICKET：全票1500ISK，13歲以下兒童免費
TIPS：1.5小時

**OPENING HOURS**
5月至9月10:00-18:00，10月至4月11:00-18:00

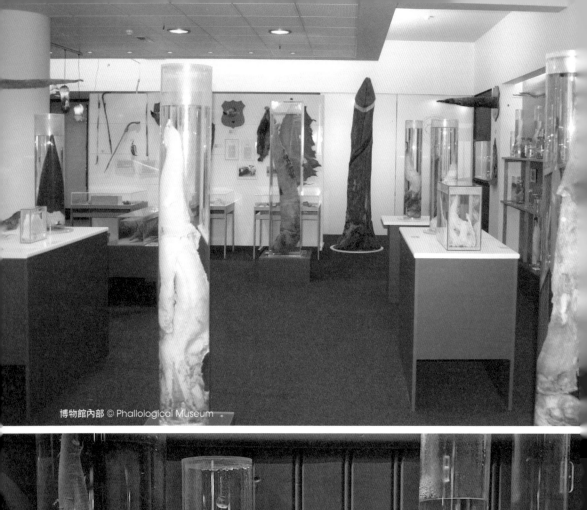

博物館內部 © Phallological Museum

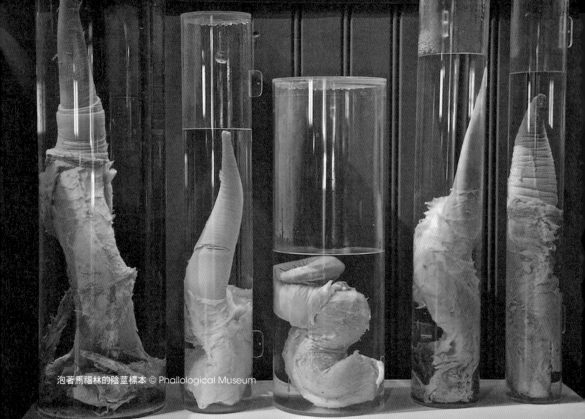

泡著馬福林的陰莖標本 © Phallological Museum

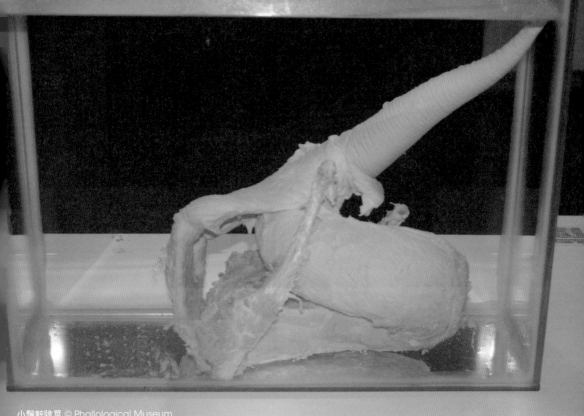

小鬚鯨陰莖 © Phallological Museum

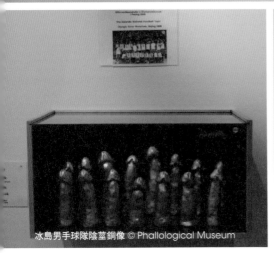

冰島男手球隊陰莖銅像 © Phallological Museum

斑馬陰莖
© Phallological Museum

陰莖造型燈
© Phallological Museum

但因保存狀況不佳，哈特森希望繼續有人能提供條件更好的陰莖。幸運的是，2014年有名美國男子與博物館接洽，表示願意在死後捐出他勃起長達34公分的陰莖。

還有來自世界各地捐贈的外國品種區及珍品收藏區，包括：長頸鹿陰莖、大象陰莖、尺寸不尋常的加拿大海象陰莖骨、神祕的冰島精靈陰莖，以及2008年奧運手球比賽中，獲得銀牌的冰島男子手球隊捐贈的一組陰莖銅像。博物館內還收藏了約三百多件的相關藝術品和器具，例如使用公牛睪丸製成的燈罩等。

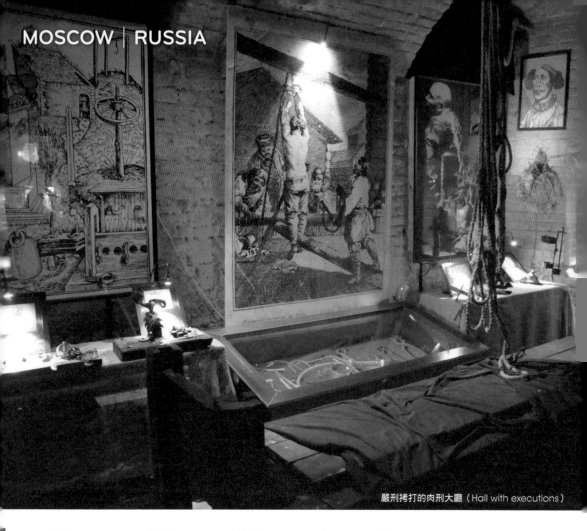

嚴刑拷打的肉刑大廳（Hall with executions）

# Museum of History of Corporal Punishment
# 肉刑博物館

莫斯科 | 俄羅斯

{ 地表極刑地窖 }

## 宛如真實上演

　　若想一窺神祕俄羅斯民族的恐怖酷刑，位於阿爾巴特街上的肉刑博物館是最好的選擇！肉刑博物館成立於2011年，館內展示酷刑歷史與獨特的刑具，分有四個主要展間：肉刑大廳（Hall with executions）、處決者大廳（Hall of executioners）、成人顫慄之房（Fear room for adults）、俄羅斯酷刑（The so-called Russian torture）。

　　肉刑大廳中可看到古羅馬時期用以懲處及執行死刑的「法西斯束棒」、用於輾壓手指頭的「碎指機」，及「貞操帶」等。

　　在詭異黯沉的處決者大廳內，展示了真實的斷頭台、釘椿及布滿刺的禁閉間，甚至還有專為騙子製作的酷刑面具，嘴上配有漏斗，得以將熔化的熱錫倒入喉嚨裡，盡是相當殘酷的極刑！

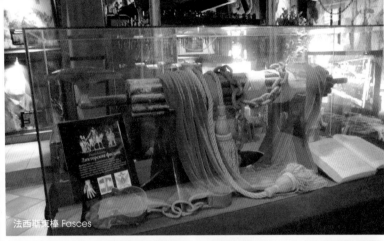

法西斯束棒 Fasces

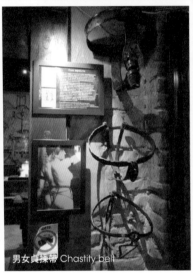

男女貞操帶 Chastity belt

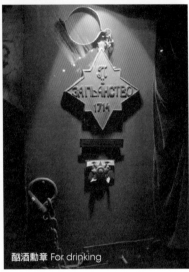

酗酒勳章 For drinking

**MUST SEE**

一窺世界極惡恐怖酷刑　　　　　獨特的刑具收藏　　　　　俄羅斯酗酒勳章

## 各國殘忍刑罰

　　博物館針對各國歷史的酷刑，還有收藏各種屠
夫肖像、性懲罰、審犯椅等恐怖刑具。特別的
是，館內展示了彼得一世時期，為了懲罰過度飲
酒的人，犯人頭頸須掛上重達11公斤的「酗酒勳
章」，維持一整週的時間，這可能是史上最重的
勳章。

**INFORMATION**
pereverzev.su
ADD：Ulitsa Arbat, 25, Moskva, Russia 119002。
搭乘地鐵3、4號路至Арбатская站，步行10分鐘
TEL：+7 919 965 49-39
TICKET：女性票300RUB，男性票400RUB；禁止攝影
TIPS：1.5小時

**OPENING HOURS**
每日12:00-22:00

# Funeral Museum Vienna
## 葬禮服務博物館

葬禮博物館的內部陳列 © Funeral Museum Vienna

維也納
最大喪葬服務機構

收藏超過600件
殯葬文物

超現實坐立式棺木

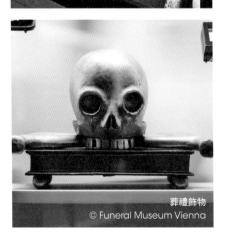

傳統儀式運送屍體的黑色馬車
© Funeral Museum Vienna

底部有開闔機關的棺木
© Funeral Museum Vienna

葬禮飾物
© Funeral Museum Vienna

　　音樂之都維也納，除了音樂外，連葬禮儀式都很講究！位於中央公墓的葬禮服務博物館，以專業的殯葬服務及特殊地理位置著名。若想悼念維也納的音樂大師，這裡葬有貝多芬、舒伯特、史特勞斯家族及荀白克等人。

　　作為維也納最大的喪葬服務機構Bestattung Wien，每年經手約兩萬件葬禮，除了提供棺木、火化、葬禮等服務外，1967年另成立這間葬禮服務博物館，專門收藏維也納從古至今的喪葬文化，也展示替往生者的特殊加值服務，如：足球骨灰罈、將骨灰加工成精美的鑽石、時尚的喪服租賃等。

　　這座現代化的互動博物館，占地約300平方公尺，收藏超過600件殯葬文物，展覽空間超級昏暗，陰森嚴肅感環繞著整間博物館。這裡展示了19世紀傳統儀式運送屍體的黑色馬車「Fourgon」；古代維也納人為了防止活死人，將繩子和鈴鐺繫在死者身上的報警鈴裝置「Rescue alarm bell」；部分傳統的維也納人甚至在儀式中規定，死後應以一把劍刺入心臟，這裡也展示了古代醫院用以防止病人死而復活的穿心匕首「Herzstichmesser」。

　　館內還有1784年皇帝約瑟夫二世所提倡的二次棺木，企圖拯救樹木讓葬禮更環保，下令所有葬禮必須使用「可回收」棺材。因運而生的環保棺材「Josephinischer Klappsarg」底部有開闔機關可重新填裝屍體，方便民眾回收棺材再利用。此外，2001年博物館依超現實主義大師馬格利特的畫作，所打造的坐立式棺木「Sitzsarg」也是一大亮點喔！

**INFORMATION**
www.bestattungsmuseum.at/eportal2/
ADD：Simmeringer Hauptstraße 234, 1110 Wien, Austria
搭乘輕軌電車6 / 71路至Zentralfriedhof 2.Tor站
TEL：+43 1 76067
TICKET：全票6€，優待票5€，19歲以下免費
TIPS：1.5小時

**OPENING HOURS**
週一至週五9:00-16:30，3/1至12/2為10:00-17:30

# Museum Vrolik
## 畸形標本博物館

阿姆斯特丹｜荷蘭

{ 膽小鬼勿入 }

展廳中央內部 _ 骨骼缺陷區 © Paul Bomers Museum Vrolik

人腦解剖收藏
© Hans van den Bogaard

有缺陷的胚胎體
© Hans van den Bogaard

**INFORMATION**
www.amc.nl/web/
museum-vrolik.htm
ADD：J0-130,
Meibergdreef 15, 1105
AZ Amsterdam-Zuidoost,
Netherlands
搭乘火車至Holendrecht
站，步行5分鐘
TEL：+31 20 566 9111
TICKET：免費
TIPS：1.5小時

**OPENING HOURS**
週一至週五10:00-17:00

　　設立於阿姆斯特丹的學術醫療中心（AMC），名稱是以Gerard和Willem Vrolik這對父子之名命名，最初許多展品是存放在Vrolik家中。因Gerard從事婦產科，對人類、動植物的出生缺陷和發育畸形產生了濃厚興趣，於是他逐漸開始收集和保存標本，後來更激發身為解剖學教授之子Willem的收集癖。空間裡藏有超過一萬個標本，涵蓋約150年病史中「正常」和「異常」標本。其中一區展示患有嚴重缺陷的嬰兒，最令人震驚，包括連體雙胞胎、侏儒症、獨眼、sironomelia（美人魚綜合症）和胎兒嚴重脊柱裂等。館內還有來自其他荷蘭學者的藏品標本，以及Vrolik家族的收藏品如：Jacob Hovius所收集的骨骼缺陷和Andreas Bonn更高階段缺陷研究品等。另外，除人體解剖學外，動物區裡當初Willem向動物園管理員收集的動物標本，珍品有拿破崙三世所收藏的蟒蛇心臟和鯨魚眼睛。

# Musée des Vampires
## 吸血鬼博物館

丁香鎮｜法國

{ 嗜血的神秘國度 }

©Musée des Vampires

©Musée des Vampires

©Musée des Vampires

全世界唯一的吸血鬼博物館，位於巴黎北郊丁香鎮的小房子裡。由一位自稱吸血鬼專家Jacques Sirgent創立，令人驚訝的是，館長其實是英文教師，翻譯過法文版的《吸血鬼伯爵德古拉》小說等著作。

館內充滿恐怖詭譎的氣氛，陳列來自各地的古怪寶貝，包含超過1500本17、18世紀的吸血鬼書籍與畫作；各式經典殺鬼凶器，如專門對付吸血鬼的貓木乃伊、面具與十字弓等；還有海報、電影錄像、吸血鬼人偶及骷髏頭等詭異作品。除此之外，這裡還展示一套19世紀典藏的吸血鬼道具服，以及1897年《德古拉》作者Bram Stoker、英國吸血鬼電影男主角Christopher Lee等人的親筆簽名，想了解嗜血種族傳說的朋友們記得提前預約喔！

**INFORMATION**
artclips.free.fr/musee_des_vampires/musee-homepage.html
ADD：14 Rue Jules David, 93260 Les Lilas, France
搭乘地鐵11號線至Mairie des Lilas站
TEL：+33 1 43 62 80 76
TICKET：全票6€　TIPS：1.5小時

**OPENING HOURS**
每日12:30-20:00，須事先預約

---

# Cat Cabinet
## 貓博物館

{ 愛貓成痴的樂園 }

貓咪博物館位於阿姆斯特丹的老貴族建築物內，館內保有了主人與貓咪的回憶，還有各種與貓咪有關的藝術創作，包含：貓的雕塑、繪畫、海報和書籍等。博物館也展示畢卡索、林布蘭、法國畫家羅特列克、皮耶・高乃依等大師的貓咪相關畫作。參觀同時，還可與館內貓咪互動合照，喜愛貓咪的人不妨到此一遊！

**INFORMATION**
www.kattenkabinet.nl
ADD：Herengracht 497, 1017 BT Amsterdam, Netherlands。搭乘電車24號線至Amsterdam, Muntplein站
TEL：020 626 9040
TICKET：全票7€，優待票4€，兒童免費　TIPS：1小時

**OPENING HOURS**
週一至週五：10:00-17:00
週六至週日：12:00-17:00　12/25休館

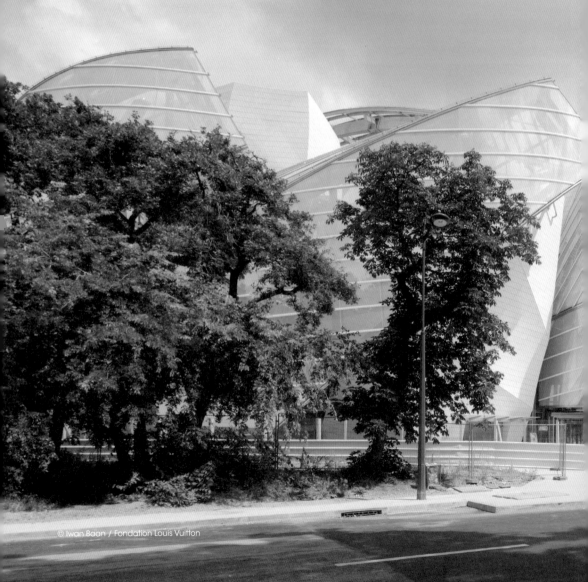

# Art & Design

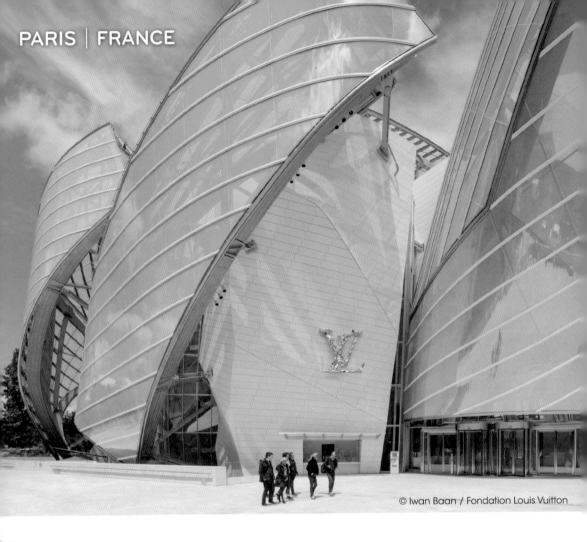

© Iwan Baan / Fondation Louis Vuitton

# Louis Vuitton Foundation
## 路易威登藝術基金會

巴黎 | 法國

{ 當代藝術的時尚飛船 }

### 時尚迷朝聖新地標

　　這座巴黎的新地標──「路易威登藝術基金會」，自2014年底開幕以來，參觀人潮不斷，就連向來挑剔的巴黎人，也不得不佩服這位建築師法蘭克・蓋瑞（Frank Gehry）膽大多變的設計。法國媒體如此形容它：「創造即旅程（La creation est un voyage）。」

　　基金會坐落於電影《達文西密碼》的場景──布洛涅森林（Bois de Boulogne），巴黎西邊

的這片廣大綠地交通便利，從市區前往可搭乘M1線Les Sablons地鐵站，出站後步行八分鐘就能看到ＬＶ基金會交疊錯綜的波浪型雲片外觀。

　　觀賞建築物的絕佳地點是從北邊遠端望去，另一側馬路大門有蓋瑞所設計的ＬＶ金屬LOGO，若要拍攝整棟建物，手機的全景模式效果更佳！基金會占地不大，總面積達13500平方公尺，前衛的外型由12塊玻璃帆組成，內部可展示11個

Auditorium 時尚音樂禮堂
© Ellsworth Kelly / Fondation Louis Vuitton

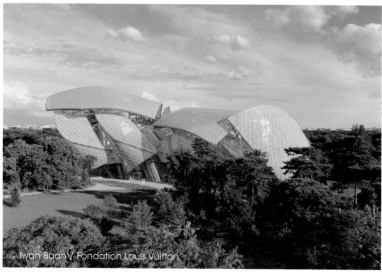

© Iwan Baan / Fondation Louis Vuitton

**MUST SEE**

由世界知名建築師
法蘭克・蓋瑞設計

以航太技術打造
「綠能」建築

結合時尚音樂
藝文禮堂

展覽空間，另設置了時尚禮堂以及多層景觀陽台。大門口上方的大型不銹鋼ＬＶ標誌毫無違和感，頂部由鐵和輕鋼建成的玻璃帆隨著光線映射閃爍，看起來似動非動，有人說遠看像座「冰山」，不如說它是漂浮在森林中吧！

　　早在2001年法國頂級時尚集團ＬＶＭＨ總裁貝納・阿諾（Bernard Arnault）為了向大家展示他和企業所收藏的當代藝術品，而有了興建一

**INFORMATION**
www.fondationlouisvuitton.fr
ADD：8 Avenue du Mahatma Gandhi, 75116 Paris, France
搭乘地鐵M1線至les Sablons站，步行13分鐘
TEL：+33 1 40 69 96 00
TICKET：全票14€，未滿26歲10€，未滿18歲5€，未滿3歲免費
GUIDE：APP中文導覽免費下載
TIPS：園區30-40分鐘、館內2-3小時

**OPENING HOURS**
週二休館
週一至週五12:00-19:00，週五延長開放至23:00
週末11:00-20:00

博物館內星級大廚料理的Le Frank創意餐廳

結合中西多樣藝術形式的展覽

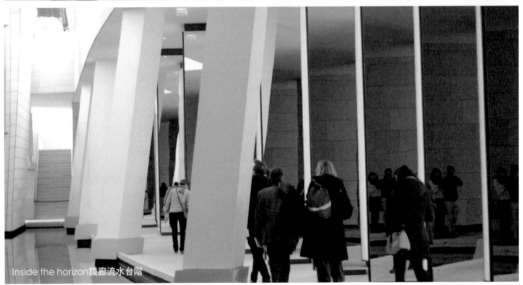

Inside the horizon鏡廊流水台階

座當代博物館的想法。他邀請曾獲普利茲克獎的世界知名建築師法蘭克‧蓋瑞（Frank Gehry）耗時13年打造，終於在2014年10月27日開館，造價1億4300萬歐元，有人誇說這是ＬＶ最新推出的另類奢華精品。

在開始設計前，蓋瑞曾受邀探訪巴黎大小皇宮花園，其中世界博覽會所建造的大皇宮（Grand Palais）最讓他印象深刻。現在看到的基金會玻璃棚架，就是以大皇宮和其他巴黎庭院的水晶建築作為發想；而建築本體的外觀造型，則來自名為1910年Susanne的大帆船照片。

蓋瑞一直是數位建築的先行者，從畢爾包的古根漢美術館，就曾利用3D建築演算法。

這讓與他共事的團隊及營造商，在預算與工期上能有更精確的掌控能力。

從戴高樂廣場出發的接駁專車（每 15 分鐘一班 2 歐）

館內展出的當代作品

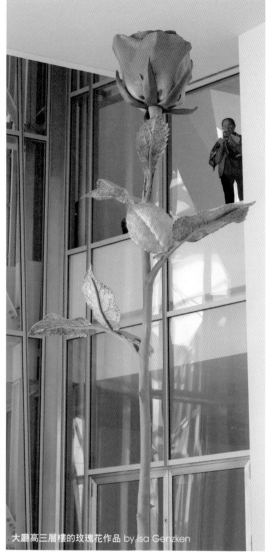

大廳高三層樓的玫瑰花作品 by Isa Genzken

## 航太技術的「綠能」建築

　　所以，蓋瑞和七百人的團隊分工進行，從製圖運算到模型製造，每個環節都必須經過數十道的電腦推演。所有建材都必須量身訂做，光是完成所需要的玻璃片，玻璃廠就特別打造一座熔爐來製作。

　　在巴黎市議會發放許可後，2008年3月開始動工，卻在2011年，因保護布洛涅森林的組織以影響路人、破壞公園綠地為由反對興建，而被迫停工。其實最初的設計，就是主張在不降低建築物的文化高度下，以更高標準來尊重周圍的綠地環境，包括嚴格控管建築附近的動植物、地層含水量甚至是建造時的聲響。最值得一提的是，整體建物採用自然光，並且收集雨水、過濾再使用，省去了植物用水以及建築本身大面積玻璃清洗的水源。

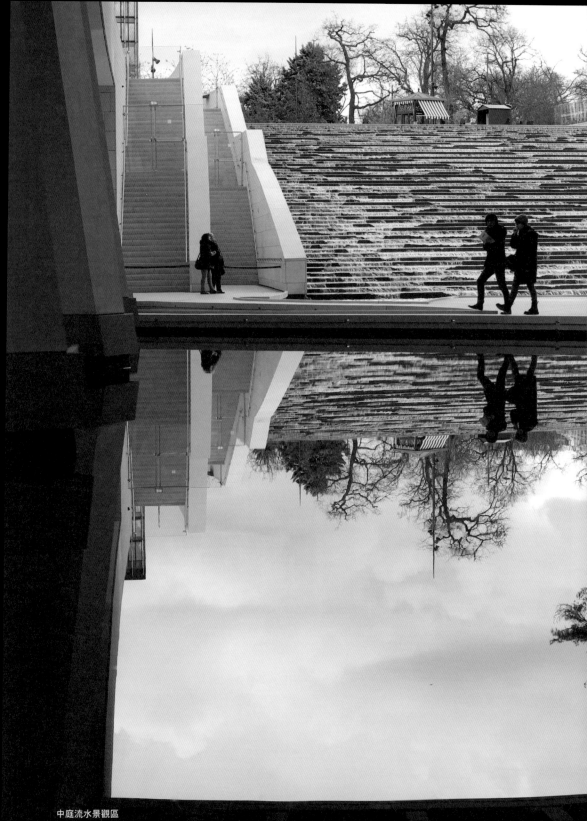

中庭流水景觀區

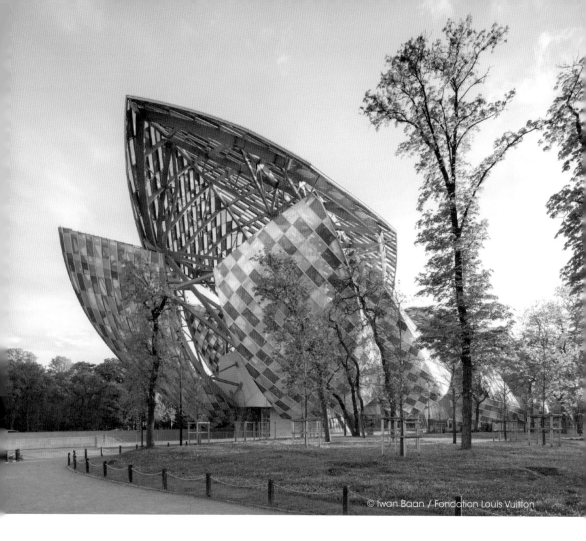

## 時尚與藝術的完美融合

　　為了營造觀賞樂趣，主動線上安排了兩件常設作品，其一是大廳的一朵由德國雕塑家伊薩‧根澤肯（Isa Genzken）創作，高三層樓的玫瑰花《Rose》，足以說明女性消費力對博物館的重要地位。另一個則是由一連串43個長鏡和燈柱構成，融合了水景的時尚伸展台《Inside the horizon》，設計此作品的丹麥藝術家艾裡亞森（Olafur Eliasson）說道：「參觀者並非是來發現博物館，而是來尋找自我。」逛累了，不妨逛逛中庭幽美的鏡廊水徑，感受舞台水流的生命力，讓自己沉浸在寧靜的時光隧道中。

　　別錯過博物館的另一特別之處，是個別於一般設計的時尚禮堂，裡頭350個座位是由義大利精品家具「Poltrona Frau」設計，華麗的舞臺中央，會看到12個長片所構成的彩色光譜作品，為艾爾斯渥茲‧凱利（Ellsworth Kelly）操刀的《Color Panels》及《Spectrum VIII 2014》舞臺裝置。

　　博物館原是「私人美術館」，基金會計畫於2062年將它捐給巴黎市政府，成為巴黎市民共有的資產。這裡的展覽大多很前衛，不是每個人都能深刻理解。因此，看完作品，可多花些時間到最上層頂樓逛逛，頂樓絕對是了解建築整體的最佳位置，一邊體驗建築設計，一邊俯瞰巴黎城市風光。畢竟，能夠看到世界級建築師所打造的作品，以交通便利來說，絕對物超所值。

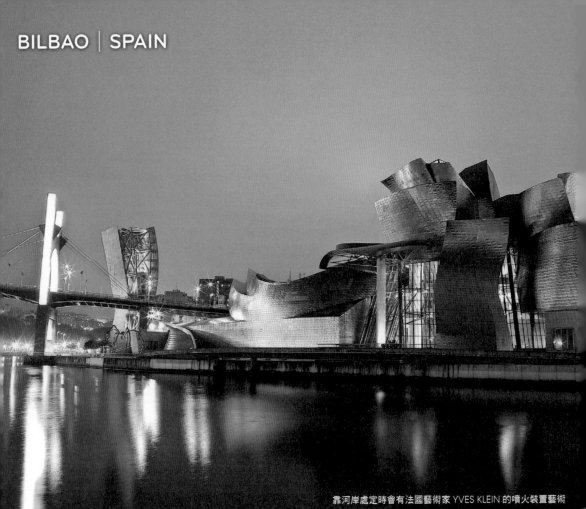

靠河岸處定時會有法國藝術家 YVES KLEIN 的噴火裝置藝術

# Museo Guggenheim Bilbao
# 畢爾包古根漢美術館

畢爾包｜西班牙

{ 當代城市轉型奇蹟 }

## 城市轉型背後的關鍵

　　畢爾包為西班牙第四大城市之一，更是巴斯克自治區的首府。藍帶河正將城市一分為二，左岸為工人區，右岸為富人區。在1990年前，大部分人想到畢爾包，腦中就會浮現骯髒發黑的河道，到處是工廠、機械手臂或是大型儲油罐等景象，整座城市都蒙上一股暗灰色的霧霾。曾是經濟命脈的畢爾包，到了80年代經濟嚴重衰退，引發獨立示威，甚至恐怖分子們橫行，失業率一路

攀升到25%，工廠紛紛倒閉或遷走，就像是被上帝放棄的城市。

　　政府領導人痛定思痛，釜底抽薪，開始一連串的長期都市革新，徹底翻轉萎靡的產業型態。另一方面，紐約古根漢認為柏林與威尼斯分館太小，亟欲尋找歐洲新據點。接獲此事的巴斯克市政府，認同分館將帶來的大量人潮與就業機會，便積極籌措資金及土地，與威尼斯及薩爾斯堡等

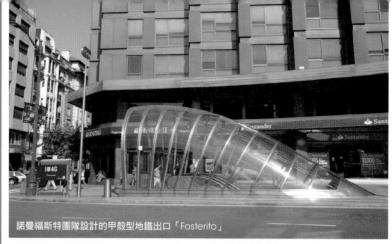

諾曼福斯特團隊設計的甲殼型地鐵出口「Fosterito」

美國藝術家傑夫‧昆斯的《小狗》作品

**MUST SEE**

建築由解構主義大師
法蘭克‧蓋瑞設計

城市轉型的
重要文化核心

超大型
永久典藏作品

地競爭。1991年經過八個月的交涉，古根漢歐洲分館終於塵埃落定。但建造分館並不順利，城市景氣已經低迷，而龐大的經濟支出更是雪上加霜，民眾和媒體一片唱衰，更有人說：「花這麼多錢蓋一座博物館，還不如補助失業人口」，許多公寓外牆上，高掛布條寫著「反對古根漢」字樣。

**INFORMATION**
www.guggenheim-bilbao.es
ADD：Abandoibarra Etorb., 2, 48009 Bilbo, Bizkaia, Spain
搭電車L7棕線至 Guggenheim 站，步行5分鐘
TEL：+34 944 35 90 80
TICKET：全票13€，優待票7.5€，12歲以下免費（票價隨匯率季節調整）白天：直通票27€（日期任選免排隊），全票20.5€，優待票16.5€；夜光票34€；全日票39.5€
GUIDE：票價附導覽（無中文），英文APP，禁止攝影
TIPS：館外常設作品1小時、館內2小時

**OPENING HOURS**
週一休館　週二至週日 10:00-20:00

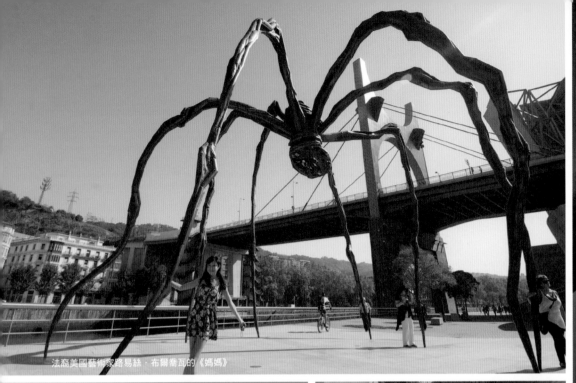
法裔美國藝術家路易絲‧布爾喬瓦的《媽媽》

室內展區空間

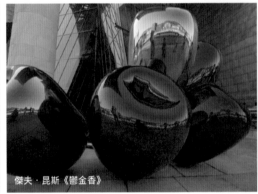
傑夫‧昆斯《鬱金香》

## 博物館只是冰山一角？

畢爾包經過全盤改造後，河道兩岸散發了前所未見的景象，當初不顧人民的堅決反對，如今綠地森林和噴水池湧入嬉戲的大人小孩，讓民眾放下成見，開始喜歡上這座現代化建築的遊樂場。加上1997 年博物館盛大開幕，三年內共吸引了近400萬名遊客朝聖，龐大的經濟效應，讓畢爾包死灰復燃，也成為都市轉型的最佳典範。

這座前瞻性的金屬建築，像是提前降臨這世紀般，主體有如輻射物般綻開，建築混合了鈦金屬、石灰岩及大面積的玻璃材質，流動曲線彷

佛與河道形成一體，原來旁邊的大橋（Puente de La Salve）在蓋瑞設計時，也一併重新塑造成現代感的紅色橋墩。在白天時可沿途欣賞河道美景，傍晚還可觀賞伊夫‧克萊因的火泉作品《FIRE FOUNTAIN》，充滿視覺上的震撼！

館內最具代表性為2005年被永久典藏的作品《蛇》（THE MATTER OF TIME），由美國雕塑家里查‧塞拉創作。使用了超過一千噸的生鏽鋼鐵，打造出八座的巨型鋼板組合，極簡曲面在無任何支撐下，布局成各種空間狀態，厚重的金屬

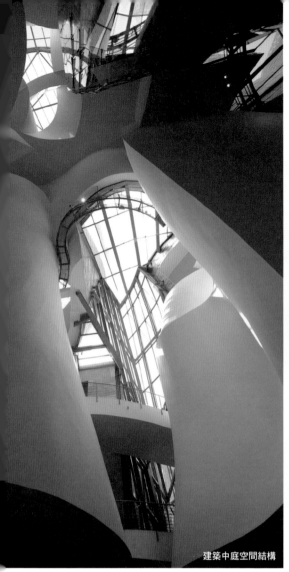
建築中庭空間結構

美國極簡主義雕塑家里查・塞拉的《蛇》

## 戶外裝置更有看頭

代表無法抗衡之時間，讓觀者觸探金屬表層，體驗時間的流動。也許是作品表現太過抽象，館內展示了里查・塞拉的影片，記錄從金屬鍛造到克服重重難題，讓大家更能領會其中意涵。

畢爾包戶外的巨型作品，比起內部展示更讓人眼睛為之一亮。入口處色彩繽紛的小狗《Puppy》是美國藝術家傑夫・昆斯1992年的作品，小狗代表守護著博物館，使冰冷的博物館增添喜悅的形象。

河道面的巨大雕塑蜘蛛《Maman》則是法裔美國藝術家路易絲・布爾喬瓦所創作，為了歌頌身為紡織工的母親，蜘蛛拱起身子恐懼地想要保護孩子，而空洞的腳部顯露破綻，凸顯看似強大的母親卻極其脆弱不堪。另外，還有兩件位分別於水池和門柱旁，其中高聳的不鏽鋼球堆是卡普爾所設計的《大樹與眼》（Tall Tree & The Eye），透過金屬球的堆疊反射出有趣的變形意味；五顏六色的《鬱金香》（TULIPS）也是擅長以不同材質放大詮釋的傑夫・昆斯所設計。

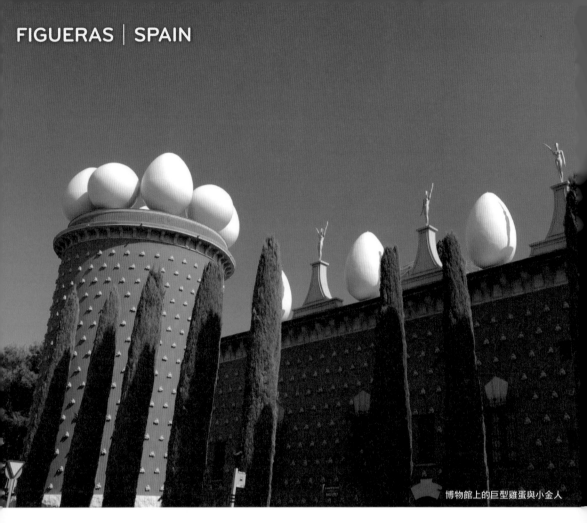

博物館上的巨型雞蛋與小金人

# Dalí Theatre-Museum
## 達利戲劇博物館

費格拉斯 | 西班牙

{ 不瘋狂毋寧死 }

### 瘋狂達利

「以我達利式的思想，這世界永遠都不會有足夠的荒謬。」最瘋狂的超現實主義大師，非薩爾瓦多‧達利（Salvador Dalí）莫屬。愛作怪的他，1904年出生於費格拉斯，達利的哥哥七歲因病早逝，父母將他與哥哥取同樣名字，導致達利一度認為自己是死去的哥哥的複製品，為了證明自己的存在，常以叛逆行動吸引關注。

他在自傳裡寫到，六歲時，我想當廚師；七歲

時，我想當拿破崙。達利從小在家就是個小霸王，八歲前仍故意尿床；有次達利鄭重地宣布：「我在家裡某處大便」，又隱瞞正確位置，搞得全家雞飛狗跳地尋找達利的「傑作」。達利能善用自己的荒誕和偏執，在他的作品中，反映了人類內心深處潛意識的瘋狂。

1974年開幕的達利戲劇博物館，也在達利的計畫之內。這裡原是一座西班牙內戰時被破壞的劇

入口旁邊的雕塑

玻璃球形拱頂

**MUST SEE**

達利親手打造
的夢境迷宮

以家具組成美國偶像
梅・蕙絲臉部的房間

珠寶館展出達利設計
的創意金飾

院，費格拉斯市長看準達利的名氣能帶動人潮，
便邀請他贈畫回饋故鄉，達利提議將劇院改造成
一座博物館，雙方於是一拍即合。廢墟全都是達
利親自操刀，紅磚色牆面上佈滿一顆顆的加泰隆
尼亞麵包，博物館頂部竟然是交錯排列的小金人
與蛋蛋，最上方還有藍色球型的造型天井，這種
摸不著頭緒的奇妙組合，不由得讓人覺得趣味十
足！

**INFORMATION**
www.salvador-dali.org
ADD：Plaça Gala i Salvador Dalí, 5, 17600
Figueres, Girona, Spain
從巴塞隆納搭乘火車至費格拉斯站，步行12分鐘
TEL：+34 972 67 75 00
TICKET：全票12€，優待票9€；8歲以下兒童免費
TIPS：3小時

**OPENING HOURS**
11／1至2／28：10:00-18:00
3／1至6／30：9:30-18:00
7／1至9／30：9:00-20:00
10／1至10／31：9:30-18:00
夜間開放：8／1至8／31 22:00-1:00

《永不止息的狂歡》（Car Naval. Rainy taxi, 1974-1985）

達利手稿

## 永不止息的狂歡

這裡收藏了達利不同時期的藝術創作，超過1500件的藏品中，包括從14歲時即展露藝術天份的手稿，到成年後印象派、未來派和立體派等其他類型的作品。博物館內主要陳列了1930年代超現實主義到達利晚期的作品，包括：油畫、素描、雕塑、版畫、裝置藝術，甚至是全像攝影及3D圖像創作。晚年達利的妻子卡拉於城堡過世後，達利遷入城堡居住，但差點因一場臥室大

火送命，之後便被朋友移往此戲劇院度過餘生。原本城堡墓室裡留有一個達利的位置，但達利最終還是葬於戲劇院地下室。

博物館的中庭入口，必定會經過《Car Naval. Rainy taxi》作品，這一堆奇奇怪怪的汽車、雕塑品及高掛在空中的小船湊在一起，沒有仔細研究的人可能只是拍照晃過而已，卻不知道，達利已在入口向大家宣告一場如夢似幻的狂歡

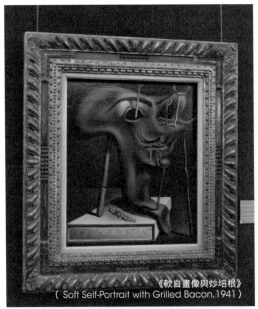

《軟自畫像與炒培根》
（Soft Self-Portrait with Grilled Bacon,1941）

達利臥室裡奇特的龍腳床及畫作《記憶的永恆》

林肯總統的馬賽克肖像

怪異嚇人的展廳入口

## 潛意識探索

節即將到來。凱迪拉克汽車（Car）與黃色小船（Naval）的組合巧妙拼出西班牙文的狂歡節（Carnaval），這艘會降雨的黃色小船與車串聯，正如夢境永遠不會停歇。

廳堂入口對面掛了巨幅畫作《The Labyrinth》，描繪半身人形中有一道門，也許是達利的歡迎開場秀，進入到他的內心世界吧！達利曾說：「畢卡索是天才，我也是。」左側有

一幅遠看為林肯總統的馬賽克肖像，近看卻是隱藏著裸體妻子卡拉凝望著遠景，於1975年創作的雙重畫法，為達利獨特的手法之一。接者是最著名也是最有趣的「The Mae West Room」展區，金髮紅脣的人臉以家具組成，面向臉有一個梯子，大家在這裡排隊等待登上階梯，透過放大鏡拍下美國性感偶像梅‧蕙絲的巨大臉龐。

原為劇場休息室的Palace of the Wind展覽

《天花板巨幅壁畫》（ Central Panel of the Wind Palace Ceiling, 1972 ）

達利與卡拉的鏡射作品

以家具打造的美國性感偶像梅蕙絲臉龐

室裡，展出了達利的臥室，可看到奇特的龍腳床、畫作《記憶的永恆》（The Persistence of Memory）。天花板上還有巨幅壁畫《Central Panel of the Wind Palace Ceiling》，描繪房內兩人跳著Sardana舞蹈時金光灑落，同時也向西班牙偉大詩人Joan Maragall致敬。此外，還可看到與達利合作多年的好友藝術家兼館長Antoni Pitxot的作品，他用石頭堆疊出抽象的靜

## 達利珠寶館

態形象，再以油畫創作的《Sleeping Beach》系列作品既抽象又寫實。

欣賞完博物館後，旁邊有棟必看的「達利珠寶館」，為建築師ÒscarTusquets所建造。這裡展示了達利在1941年至1970年間，為實業家Owen Cheatham設計的39件金飾珠寶及27幅設計手稿。這些精彩的作品都是獨一無二的單品，使用紅藍寶石、祖母綠、珍珠或珊瑚等珍貴

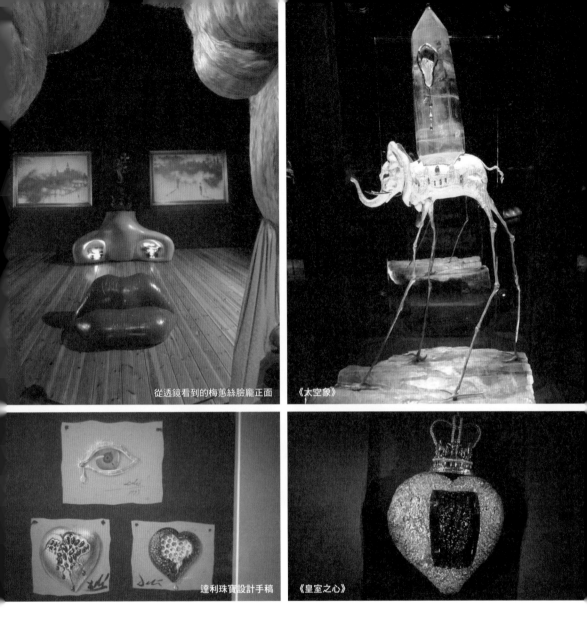

從透鏡看到的梅蕙絲臉龐正面　　　《太空象》

達利珠寶設計手稿　　　《皇室之心》

材料組合，形成心、嘴、眼、植物和動物形態，如：以軟塌時鐘主題的《記憶永恆金飾》（The Persistence of Memory）、達利的招牌吉祥物《太空象》（The Space Elephant）及《皇室之心》（The Royal Heart）為經典代表作。

　　據英國《藝術報》統計，2016年時達利戲劇博物館繼古根漢之後，成為西班牙第三受歡迎的博物館。加泰隆尼亞地區還有另外兩間與達利有關

## 達利黃金三角

的景點，分別為卡達蓋斯（Cadaques）的「達利海邊故居」（Portlligat Museum-House）與布波爾（Púbol）的「達利城堡」（Castle of Púbol），所構成的三角形又被稱作「達利黃金三角」。無論你是否熱愛藝術，到了西班牙建議一定要安排一天來費格拉斯逛逛！

陽台「威尼斯人面具」（Venetian mask）

# Casa Batlló
## 巴特羅之家

巴塞隆納｜西班牙

{ 探索屠龍的魔幻夢境 }

### 炫富的競技場

　　這條名門望族雲集的格拉西亞大道（Passeig de Garcia），被後人稱為「不合諧社區」，最大特色就是三座造型迴異的建築。新藝術運動在20世紀初達到頂峰，商人們為了炫富，爭相贊助有實力的建築師，打造獨一無二的私宅。

　　在各種商業交流、藝術的激烈競爭下，誕生了屬於加泰隆尼亞式的現代主義風潮。這三座分別是格拉西亞大道的35號獅子與桑樹之家（Casa Lleò Morera），41號阿瑪特耶之家（Casa Amatller），43號轉角為高第設計的巴特羅之家。

　　巴特羅之家原為1877年造的古典建築，是由高第的導師埃米利奧‧薩拉‧科爾特斯建成。有趣的是，隔年當高第完成建築學業時，所長艾利斯‧羅金特曾說：「我准許他成為建築師，真不知他是天才還是瘋子，只有時間會給出答案。」巴特羅先生是位紡織大亨，1903年買下並委託

如海洋漩渦般的主廳大燈

主廳樑柱與彩繪玻璃窗

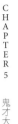

**MUST SEE**

以勇者屠龍故事
為背景的建築設計

巴特羅住家的
一樓特色主廳

龍脊造型的
蜿蜒屋頂及閣樓

高第進行大改造。巴特羅在看過奎爾公園後，決定打造一棟無與倫比的豪宅，他沒有對高第做任何限制，才能有如此詩意的藝術創作。

　　這座公寓以大膽的設計和巧思，很快便成為眾人矚目的焦點，2005年入選為世界文化遺產。來到巴特羅之家，眼前一頭如夢似幻的巨龍，彷彿能感覺到牠的心跳及微喘的氣息，等待勇者的冒險之行！

**INFORMATION**
www.casabatllo.es
ADD：Passeig de Gràcia, 43, 08007 Barcelona, Spain
搭乘地鐵L3綠線至Passeig de Gràcia站
TEL：+34 932 16 03 06
TICKET：全票22.5€，優待票19.5€
TIPS：2小時，超推薦3D虛擬導覽

**OPENING HOURS**
每日9:00-21:00

通往1F主廳的特殊龍骨階梯

有機曲線的透光天窗

連門板都有經過特別設計

## 茹若爾房、煤窖與藍色天井

　　整棟房子的精華處，就是巴特羅居住的一樓主廳，擁有獨立的入口和樓梯，樓梯走道如巨龍蜿蜒的背脊構造，而屠龍寶劍就鎮壓在頭尾處。步入主廳內部，巨大且獨特的落地窗台，現場擺放的許多造型衣櫃，以及頂部超吸睛如大海漩渦一樣，巨大的螺旋燈飾。此外，走廊擺放了高第歷年替各個私宅設計的家具，如巴特羅雙人椅、卡佛之家的角凳及花朵長椅。

　　參觀完主廳，偌大的藍色天井，光線從上往下照，窗子逐漸越變越大，打在由深至淺的馬賽克磁磚上。高第雖從小孤僻，但老天賜予他敏銳的觀察力，洞悉了大自然巧妙的原理，他師法自

以屠龍故事為腳本的3D燈光秀

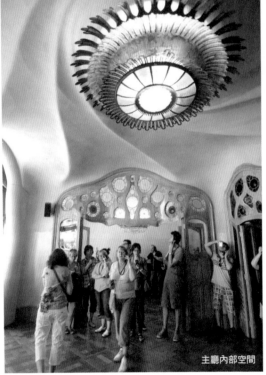

主廳內部空間

以大海為意象的藍色天井

然，極力在作品中追求自然的生命力。藍色天井其實有著更深的用意，上深下淺的排列組合，是為了均勻吸收和反射太陽光線；而窗戶大小不同的設計，是由於越上層光線越明亮，因此需要的採光面積就越小。

參觀路線可接著前往馬車房及煤窖，或是公寓二樓的茹若爾房。偌大的馬車房空間寬敞，總面積達1100平方公尺，最大可容納至600人，適合舉辦大型活動或聚會。主廳還通向陽台庭院，那有兩根龍骨造型柱及陽台彩色瓷磚植物牆，特別適合戶外活動。

夜間的巴特羅之家更為魔幻

「龍脊」造型屋頂及十字架

樓中的走廊「龍腹」（The Dragon's Belly）

後花園露臺

## 十字架與龍鱗屋頂

　　通往屋頂的白色世界，正是高第精心策畫的魔幻空間，他把閣樓改造成「龍腹」，用渾然天成的懸鏈拱頂及螺旋梯，搭配象牙白色調，產生被巨龍吞噬到胸腔的幻覺，為即將上演的屠龍大戰，埋下伏筆。閣樓內展示了許多模型，以及精彩的3D投影秀。整棟建築畫龍點睛之處，就是驚人的屋簷設計，高第將屋脊做成曲折狀，與一片片菱形屋瓦，蜿蜒排列如同登上巨龍龍背，尖銳的煙囪如頭部觸鬚往上延伸，而十字塔代表了聖喬治的聖劍，活生生地聳立在屋脊上，為聖喬治屠龍畫下完美的勝利。

　　每年4月23日是巴特羅之家的一大亮點，加泰隆尼亞將這天訂為「聖喬治屠龍紀念日」。這一天，高第設計的受難者窗台「威尼斯人面具」上擺滿裝飾，寓意惡龍的鮮血濺出，綻放為一朵朵鮮艷的玫瑰。此外，巴特羅之家的行銷團隊，推出仲夏魔幻夜的票種及私人行程，在浪漫的燈光秀下舉杯慶祝，適合情侶們或想舉辦宴會的團體。對於趕行程的遊客，可直接線上預訂快速通關和早鳥優先門票，不必在人擠人中拍照，盡情暢遊大師之作。

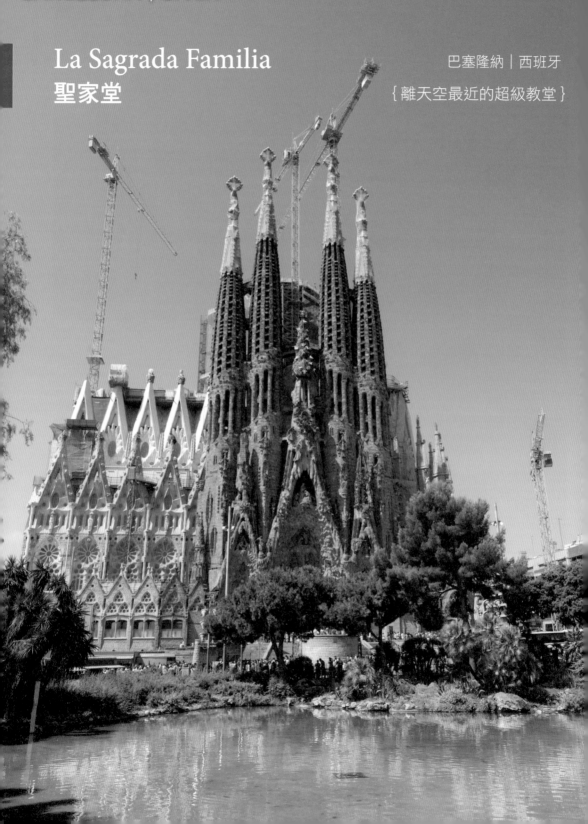

# La Sagrada Familia
# 聖家堂

巴塞隆納 │ 西班牙

{ 離天空最近的超級教堂 }

三立面耶穌誕生
到復活的聖經故事

地下樓層的
高第設計模型

教堂旁「展示空間」
原為高第設計的學校

教堂內部宛如伊甸園森林

地下室的整體建築模型

受難立面上的人物造型

## 伊甸園裡的夢幻聖殿

安東尼・高第（Antoni Gaudí i Cornet）73年的歲月中，在巴塞隆納創作了23件作品，其中有7件被聯合國列為世界遺產。這座史上最高的宗教建築，至今已蓋了130多年。教堂外部重現《聖經》各個場景，利用完美的石雕逐幅展現，而內部強烈的自然主義，就如身在伊甸園裡的夢幻森林。這是高第唯一一件未完成的作品，但他早已準備好未來的建築藍圖和模型，供後世繼續完成。

聖家堂預計於2026年完工，分為東、西、南三個立面：最早完成東側的「誕生立面」建於1894-1930年，可惜高第在1926年去世，因此大部分的設計已無緣欣賞；西側的「受難立面」建於1954-1977年；而南側的「榮耀立面」尚在建造中。每個立面的四座鐘塔，分別代表了耶穌的十二門徒，而教堂中央六座高塔尚未完成，代表了聖經四福音書的四位作者、聖母瑪利亞以及耶穌基督。

高第曾經說：「直線屬於人類，而曲線歸於上帝。」整體設計以大自然、花草，有機形態為主要靈感，沒有直線和平面，而是以螺旋、錐形、雙曲線、拋物線等各種變化表達充滿韻律動感的神聖建築。

想了解聖家堂的秘密，可前往教堂的地下樓層。這裡擺放高第許多重要的設計藍圖及模型，如果要把整區看完的話，大約還要花一個多小時。若想向建築大師致敬，高第就被安葬於聖家堂的地下墓室裡。

### INFORMATION
www.sagradafamilia.org
ADD：Carrer de Mallorca, 401, 08013 Barcelona, Spain
搭乘地鐵L2紫線或L5藍線至Sagrada Familia站
TEL：+34 932 08 04 14
TICKET：15€（入教堂參觀）
＋語音導覽22€、＋專人導覽24€、＋參觀高第於教堂內的住所
兼工作室＋語音導覽26€、＋上登塔＋語音導覽（有中文）29€
TIPS：3小時，排隊人潮多建議先預約

### OPENING HOURS
11月-2月 9:00-18:00；3月 9:00-19:00；4月-9月 9:00-20:00；
10月 9:00-19:00；12/25、12/26、1/1、1/6：9:00-14:00

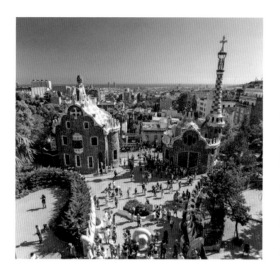

# Park Güell
## 奎爾公園

{ 奇幻繽紛的異想世界 }

聖家堂若是高第最驚人的建築，那奎爾公園就是他最繽紛的作品了。奎爾公園也是梁詠琪取景拍攝MV的地點，注目的噴泉上有一隻用馬賽克拼貼的大蜥蜴，牠可是這裡的吉祥物！更是每位觀光客到此必拍的景點之一，千萬不要錯過。

深入公園內部，會經過一條岩石柱子構成的走道，當到達公園頂部時，這裡絕對是俯瞰全市的最美露台，坐在繽紛的彩色瓷磚座位區合照，美景令人嘆為觀止！此外，裡面裡還有高第生前居住的房屋，目前已被改造為博物館，展示他生前使用的家具和收藏的藝術品，都是由他親自設計的。

**INFORMATION**
www.parkguell.cat
ADD：Carrer d'Olot, 5, 08024 Barcelona, Spain
搭乘地鐵L3綠線至 Vallcrca或 Lesseps站，沿路標至園區
TEL：+34 902 20 03 02
TICKET：7€
TIPS：2小時（夏季遮光處少，建議安排在上午的行程）

**OPENING HOURS**
10/25-3/28　8:30-18:15（最後入園時間17:30）
3/29-5/3　　8:00-20:00（最後入園時間19:30）
5/3-9/6　　8:00-21:30（最後入園時間21:00）
9/7-10/24　8:00-20:00（最後入園時間19:30）

---

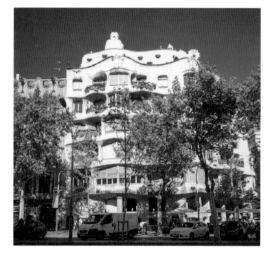

# Casa Milà
## 米拉之家

{ 高第最後的私宅設計 }

米拉之家最著名的便是高第設計的屋頂。有機波浪體，建築剛完成時，卻被漫畫家揶揄為蛇洞或外星人停機坪。

整座建築占地1323平方公尺，共六層樓及一層頂樓。氣勢凌人的曲面外牆，搭配入口處獨特的造型鐵門設計；內部展示了富豪精美的家飾裝潢，走上屋頂能欣賞波浪式的煙囪設計。而建築本身的特點，便是高第幾近成熟的自然主義結構，「沒有主牆的建築物，本身重量完全由柱子來承受」，內部可以隨意隔間改建，建築物也不會因而坍塌。

**INFORMATION**
www.lapedrera.com
ADD： Passeig de Gràcia, 92. 08008, Barcelona, Spain
搭地鐵L3綠線至 Diagonal 站，步行2分鐘
TEL：+34 902 20 21 38
TICKET：
白天：直通票 27€（日期任選免排隊），全票20.5€，優待票16.5€；夜光票34€；全日票39.5€

GUIDE：票價附導覽（有中文）
TIPS：2小時（需提早排隊），可買全日票欣賞夜間燈光秀

**OPENING HOURS**
每日 白天9:00-18:30 / 夜間19:00-21:00

## Palau Güell

# 奎爾宮 　　　　　　　　　{ 精雕細琢的華麗豪宅 }

　　經過七年的整修，奎爾宮於2011年5月重新開放。豪宅裡精緻華麗的裝潢，挑高的樓層，直達天頂的管風琴，每個窗花、門把甚至是壁爐，都是高第的精心設計。最大的亮點，就是屋頂上如童話般五顏六色的煙囪柱設計，陽光照射在美麗的磁磚上，彷彿掉進了愛麗絲夢遊仙境般的神奇世界中。

**INFORMATION**
www.parkguell.cat
ADD：Carrer Nou de la Rambla, 3-5,Barcelona, Spain
搭乘地鐵 L3綠線至 Liceu 站，步行3分鐘
TEL：+34 934 72 57 75
TICKET：12€　TIPS：3小時，排隊人潮多建議先預約

**OPENING HOURS**
4月-10月：10:00-20:00
11月-3月：10:00-17:30

---

# Casa Vicens
# 文森之家 　　　　　{ 高第一鳴驚人的處女作 }

　　高第有七座世界文化遺產建築，文森之家於1984年被列入。這是他畢業後的第一件作品，建築採「穆德哈爾風格」設計，和高第後期的建築特色相當不同。房屋使用未加工石頭、紅色粗磚及棋盤式的花飾瓷磚建構。外牆的黃菊花磁磚是由文森製造的，這棟房子就是瓷磚商最好的活廣告。

**INFORMATION**
casavicens.org
ADD：Carrer de les Carolines, 18-24, 08012 Barcelona, Spain
搭乘地鐵L3綠線至Fontana站，步行4分鐘
TICKET：全票12€，優待票14€，未滿7歲免費

**OPENING HOURS**
每日10:00-20:00

---

# Danging House
# 跳舞的房子 　　　　{ 顛覆波西米亞的搶眼建築 }

　　在布拉格位於沃爾塔瓦河畔旁，由蓋瑞設計的跳舞房子，是遠近馳名的地標之一。靈感來自美國紅極一時的舞蹈明星佛雷和金潔的歌舞劇。建築內部進駐飯店、商家及藝術中心，更有酒吧及景觀餐廳，位於頂層的觀景台，是欣賞河岸風景的好去處。

**INFORMATION**
tadu.cz/
ADD：Jiráskovo nám. 1981/6, 120 00 Praha 2, Czech Republic
搭乘公車176號至Jiráskovo nám stí站
TEL：+420 605 083 611
TICKET：無須付費，內有現代藝廊票價190CZK
TIPS：1小時，可預訂內部餐廳，或在頂樓酒吧遠眺城市美景

**OPENING HOURS**
每日 10:00-20:00

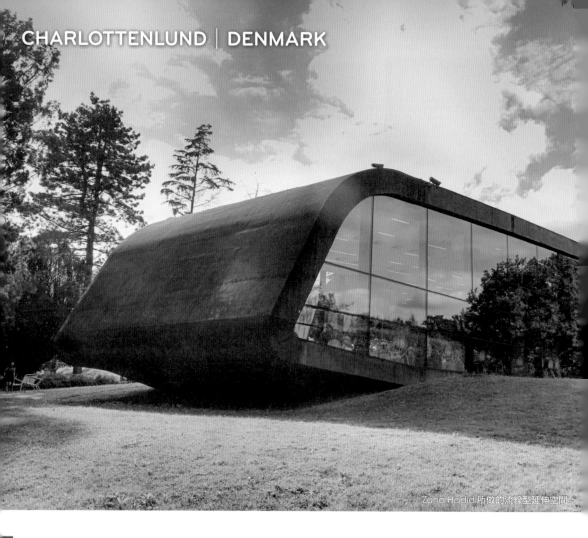

Zaha Hadid 所做的流線型延伸空間

# Ordrupgaard Museum & Finn Juhl's House　夏洛滕隆｜丹麥
# 歐楚嘉美術館 & 芬尤耳故居　　{融入地景的未來建築}

## 商人威廉・漢森私宅畫廊

　　這座位於丹麥夏洛滕隆的歐楚嘉美術館，主要收藏法國印象派及丹麥黃金時期（Golden Age，1820至1850年）畫作，另一大亮點則是女帝建築師札哈・哈蒂（Zaha Hadid）為美術館進行的延伸擴建。此美術館原為丹麥商人威廉・漢森（Wilhelm Hansen）的避暑私宅，1918年由建築師特維德（Gotfred Tvede）打造成遺世獨立的新古典主義建築，成為一幢附有小型畫廊的鄉間別墅及一片美麗庭園。

　　屋主威廉對藝術的濃厚興趣可追溯自唸書時期，同學彼得・漢森（Peter Hansen）後來成為知名丹麥菲英（Funen）畫派代表畫家。彼得把自己的藝術家朋友Viggo Johansen、Thorvald Bindesbøll等人介紹給威廉夫婦認識，大家結為好友。此後，威廉夫婦便蒐集了越來越多丹麥黃金時期和當代藝術家的畫作，以裝

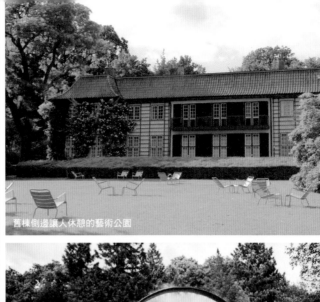

舊棟側邊讓人休憩的藝術公園

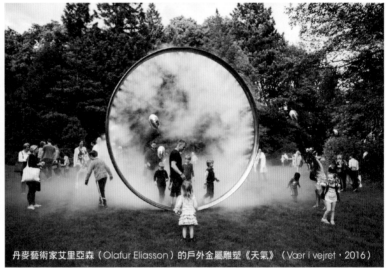

丹麥藝術家艾里亞森（Olafur Eliasson）的戶外金屬雕塑《天氣》（Vær i vejret，2016）

## 慧眼獨具：收藏法國印象派畫作

飾他們的私人住宅。

　　不僅如此，經常到法國出差的威廉還結識
了許多法國印象派畫家，包括巴比松畫派的
柯洛（Corot）、印象派的塞尚，他陸續收藏
了馬奈（Manet）、莫內（Monet）、雷諾
瓦（Renoir）、塞尚（Cézanne）、西斯萊
（Sisley）及高更（Gauguin）等人的畫作。其
中有幅高更繪於大溪地的〈Portrait of a Young

**INFORMATION**

ordrupgaard.dk
ADD：Vilvordevej 110, 2920 Charlottenlund, Denmark
於 Klampenborg 站搭乘 388 路公車至 Vilvordevej 站，步
行 2 分鐘
TEL：+45 39 64 11 83
TICKET：全票 110DKK，學生 100DKK（每週三 13:00-
17:00 免費），18 歲以下與身障人士免費；適用哥本哈
根通票（Copenhagen Card）
TIPS：2 小時

**OPENING HOURS**

（目前擴建整修中，預計 2019 年重新開放參觀，屆時請
重新確認營業時間）
週一休館　週二至週五 13:00-17:00　週三延長至 21:00
週末、國定假日 11:00-17:00

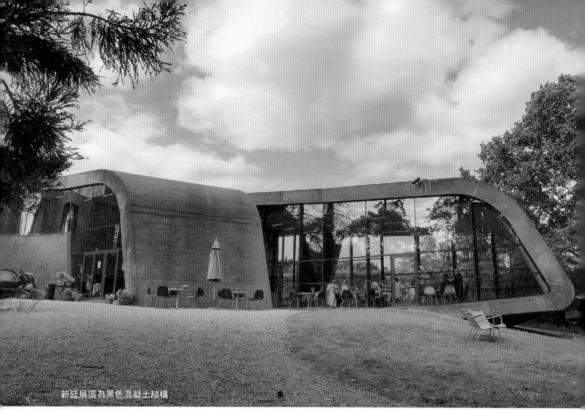

新延展區為黑色混凝土結構

英國藝術家 Simon Starling 與日本戲虎刻畫家合作的《The Bridge》作品

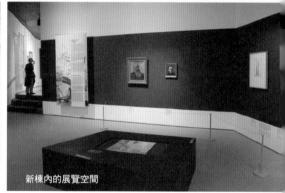

新棟內的展覽空間

Woman，Vaite（Jeanne）Goupil，1896）特別值得一提，這幅肖像畫的是一名法國女孩，她是律師奧古斯特・古皮爾（Jeanne Goupil）的女兒，畫面帶有深刻且色彩強烈的象徵主義，壁紙圖案和面具般的臉孔幾乎凝結，讓畫作更添神祕氛圍。

　　不過，1922年Landmandsbanken銀行陷入倒閉風暴時，威廉曾一度面臨破產，他只能賣掉

## 女帝建築師札哈・哈蒂的延伸擴建

一些法國畫作以償還債務。然而他很快便克服了危機，開始將那些法國畫作收購回來，並開放私宅畫廊供民眾預約參觀。1936年，威廉去世；1951年，威廉夫人去世，吩咐身後將收藏品、莊園和公園都捐贈給國家。兩年後，1953年，歐楚嘉美術館正式做為國家級美術館對外開放。

　　2005年，歐楚嘉美術館完成擴建，重新開放。這次的擴建，由第一位獲得普立茲克建築

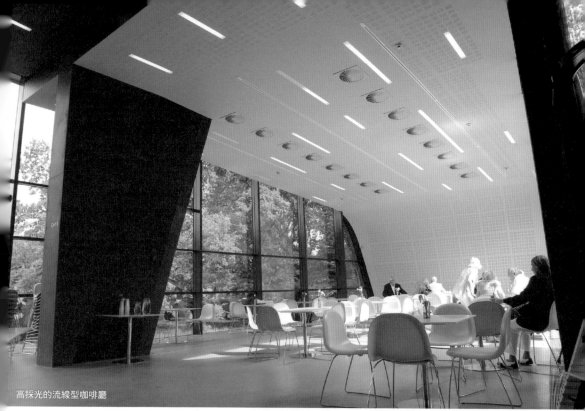

高採光的流線型咖啡廳

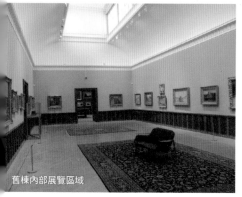

舊棟內部展覽區域

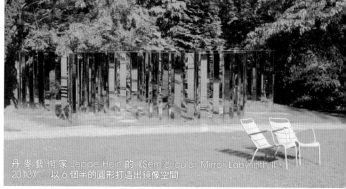

丹麥藝術家 Jeppe Hein 的《Semicircular Mirror Labyrinth II, 2013》，以 6 個半的圓形打造出鏡像空間

獎（Pritzker Architecture Prize）的女建築師札哈・哈蒂擔綱，嶄新的建築風格與原本的古典主體有著強烈對比，然而往外延伸的部分不但沒顯得格格不入，反倒為古典別墅增添幾分神祕感，美術館整體更加活躍了起來。

札哈・哈蒂使用大量厚重的黑色熔岩混凝土，再以弧形線條結構搭配大型窗體，延伸的新館讓原本遺世而立的庭院房屋巧妙融入了森林之中。

## 順遊「丹麥設計之父」芬尤耳故居

延伸擴建的空間幾乎是原本的兩倍大，展廳也增加了特展區及咖啡廳，有機曲線配上一大片落地窗，讓觀者可一邊欣賞藝術品，一邊感受北歐的美好風光。

博物館旁有棟「Finn Juhl's House」，那是「丹麥設計之父」——芬尤耳的故居。他是第一位將丹麥當代（Danish Modern）風格推向國際的設計師，並與雅各布森（Arne

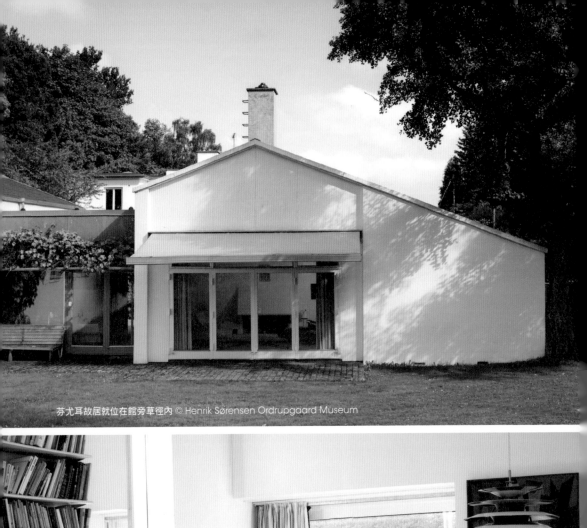

芬尤耳故居就位在館旁草徑內 © Henrik Sørensen Ordrupgaard Museum

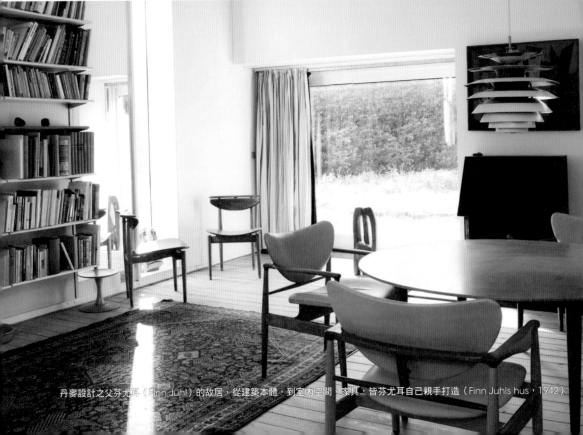

丹麥設計之父芬尤耳（Finn Juhl）的故居，從建築本體，到室內空間、家具，皆芬尤耳自己親手打造（Finn Juhls hus，1942）

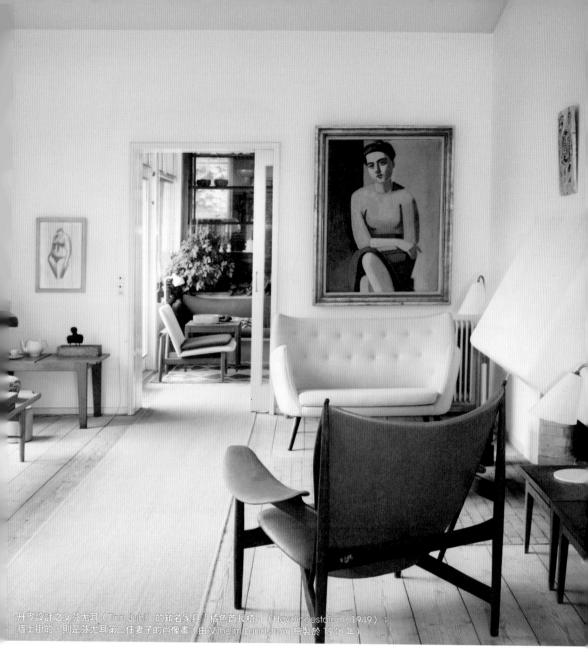

丹麥設計之父芬尤耳（Finn Juhl）的知名家具「酋長椅」（Høvdingestolen，1949），牆上掛的，則是芬尤耳第二任妻子的肖像畫（由 Vilhelm Lundstrøm 繪製於 1946 年）

Jacobsen）、韋格納（Hans Wegner）及莫根森（Børge Mogensen）共享「丹麥四大巨匠」讚譽。1942年時，芬尤耳在美術館旁設計了自己的住家；過世後，故居捐贈給歐楚嘉美術館，永久成為美術館的一部分，並於2008年4月3日對外開放。

這棟房子從內到外無不體現芬尤耳的設計精髓，從建築外觀，到室內設計、所有家具皆為他精心設計。你可在此體驗這位北歐設計大師的標誌性作品，如手工打造的「FJ45」、「FJ46」，以及酋長椅「Høvdingestolen」系列。此外，這裡還有他為工業生產所設計的家具椅系列，例如「Japan chair」和「Karmstolen」等，都是必看之作。

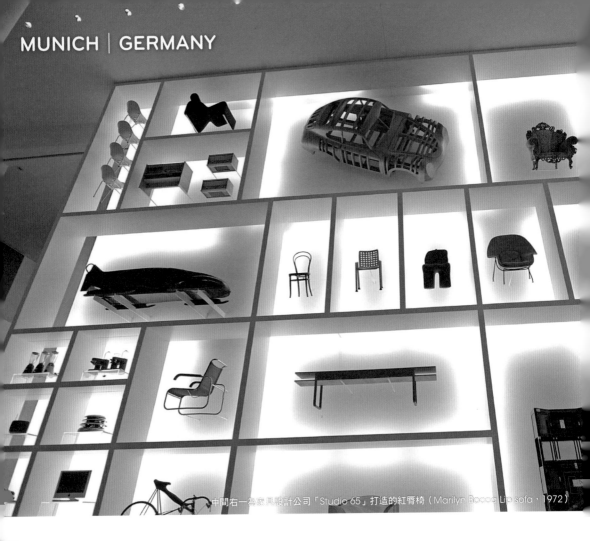

中間右一為家具設計公司「Studio 65」打造的紅脣椅（Marilyn Bocca Lip sofa，1972）

# Pinakothek der Moderne
# 現代藝術陳列館

慕尼黑 | 德國

{設計藝術作品，全德最齊！}

## 從精緻藝術到生活藝術，一次看個夠！

　　慕尼黑的現代藝術陳列館，是世上最大現代藝術博物館之一，規模足可媲美巴黎的龐畢度中心或倫敦的泰特現代美術館。現代藝術陳列館位於市中心，與老繪畫陳列館（Alte Pinakothek）、新繪畫陳列館（Neue Pinakothek）共同組成藝術區（Kunstareal）。前往藝術區參訪非常方便，如逢門票優惠的週日時段，建議可提早抵達美術館

以避開人潮。

　　現代藝術陳列館占地二萬二千平方公尺，於2002年9月對外開放，由德國建築師史蒂芬・布朗費爾斯（Stephan Braunfels）設計，採用白色混凝土外牆搭配大型玻璃，極簡的整體造型。這裡集合了四個展館：巴伐利亞國家美術館的現代藝館、慕尼黑國際設計博物館、慕尼黑工業大學建築博物館，以及國家版畫收藏館。館內收藏

高挑的博物館入口處

從中央內部往上看之天井

**MUST SEE**

館藏最豐──四個展館，
一次滿足對設計藝術的想望

設計寶庫──超過八萬件工業、
平面設計、建築藝術領域之作

現代藝術──認識表現主義的
「橋派及藍騎士」系列畫作

## 國際設計展區

1900年至今的作品，共超過八萬件來自工業、平面設計及建築藝術領域之作，熱愛設計與藝術的人來到這裡能一次滿足所有願望。

　　四個展館以入口的圓形大廳相連，中央大型天井提供了充足的光線、井然有序的陳列布局，體現德國人嚴謹的設計精神。通往展區的地下入口，可看到德國工業設計師路易吉・克拉尼（Luigi Colani）創作的兩件流線雕塑及大型展

**INFORMATION**
www.pinakothek.de
ADD：Barer Straße 40, 80333 München, Germany
搭乘公車100、150路，或電車27、28、N27路至
Pinakotheken站
TEL：+49 (0)89 23805360
TICKET：全票10€，優待票7€，週日1€，18歲以下免費
TIPS：2小時

**OPENING HOURS**
週一休館
週二至週日10:00-18:00，週四延長至20:00

德國設計師 Luigi Colani 創作的兩件流線雕塑以及大型的展示牆《Design Vision》

最初的蘋果麥金塔（Macintosh）電腦

## 工業設計展品，信手拈來皆生活

示牆「Design Vision」，這面牆集結了廣泛的設計範疇，不乏將遠大的想法落實到日常用品，將極具價值的一次性產品推入大規模量產，從果汁機、吸塵器、電腦，到沙發、櫥櫃及車體框架等，無不傳達了對未來的願景——「如何透過設計，創造人性化的生活」。

國際設計區，涵蓋了從20世紀初至今的設計藏品（其實，展示牆已搶先展出了許多經典設計）；其中最吸引人的，莫過於1972年由家具設計公司「Studio 65」打造的紅脣椅〈Marilyn Bocca Lip-sofa〉，靈感來自明星瑪莉蓮・夢露（Marilyn Monroe）的美麗紅脣，當然也可能

來自薩爾瓦多・達利（Salvador Dali）創作的梅・蕙絲（Mae West）臉孔造型房間，性暗示如此強烈的當代藝術作品，無異宣告了風格獨特的家具將開始興盛。

汽車設計區，也是館內一大亮點，收藏了包括BMW、Volkswagen、Porsche、Audi在內的德國著名汽車品牌車款，如：NSU車廠與Volkswagen合併前，於1967年開發的「NSU Ro80」；1928年BMW的「R52」，則是最早的摩托車系列之一；由一輛「Sport Quattro」與1800輛Audi鋁合金賽車模型「UR Quatttro」構成的裝置藝術牆；以及1955年Citroen最經典

圖右 _ 由一輛「Sport Quattro」與 1800 輛 Audi 鋁合金賽車模型「UR Quatttro」構成的裝置藝術牆

模型車設計

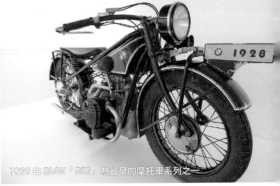

1928 年 BMW「R52」為最早的摩托車系列之一

## 現代藝術創作，從 20 世紀貼近你

的車款「DS19」。

　　接著來到資訊產品區，這裡展出了最初的蘋果麥金塔（Macintosh）電腦，還有其他如筆記型電腦、打字機及家具設計等工業產品。另外也可看到，德國藝術家Charles Wilp在1968年以女性性感魅力為訴求製作的「Afri Cola」飲料廣告。

　　現代藝術區，主要收藏繪畫、雕塑、攝影和新媒體作品，表現主義（Expressionism）

的「橋派及藍騎士」（Der Blaue Reiter and Die Brücke）為重要藏品，如法蘭茲・馬克（Franz Marc）的〈The Tower of Blue Horses，1912〉、奧古斯特・馬克（August Macke）的〈樹下的女孩〉（Mädchen unter Bäumen，1914）；立體派則有畢卡索〈坐著的女人〉（Seated Woman，1941），畫中描繪的是女攝影師朵拉・瑪爾（Dora Maar），她

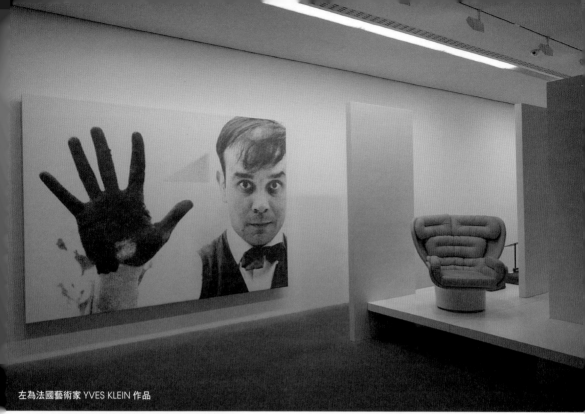

左為法國藝術家 YVES KLEIN 作品

臨時特展區

表現主義畫家奧古斯特・馬克（August Macke）的《樹下的女孩》
（Mädchen unter Bäumen，1914）

是畢卡索眾多情人之中的一位，他倆最初在巴黎相遇，交往的九年歲月裡歷經了創作的輝煌期與第二次世界大戰的動盪；此外，還有安迪・沃荷（Andy Warhol）、康丁斯基（Kandinsky）、馬格利特（René Magritte），以及未來派的翁貝托・波丘尼（Umberto Boccioni）等大師之作。

建築區，為德國規模最大的建築作品藏館，展示19、20世紀的德國建築，包括近700名建築師的50萬幅設計圖、10萬張照片、500個模型，以及眾多雕刻作品、施工文件、動畫和印刷品。

國家版畫區，則擁有全德最重要的版畫收藏，蒐羅了自15世紀至今的40萬張作品，主要包括中世紀的德國、荷蘭圖畫和刻印版畫，以及文藝復興時期的義大利畫作、19世紀德國繪畫、經典的現代派作品和當代世界版畫藝術。

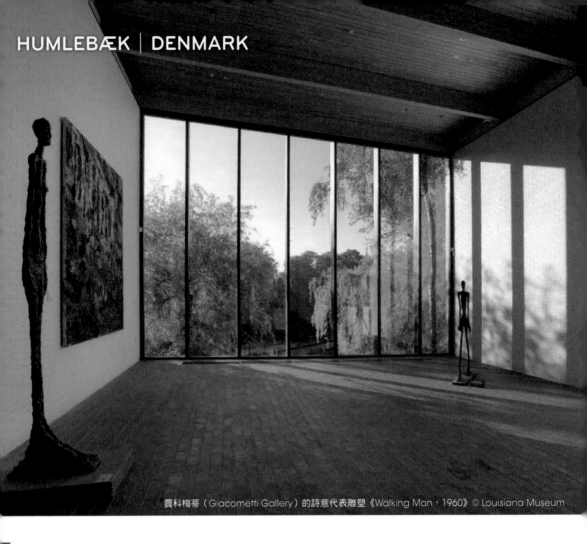

賈科梅蒂（Giacometti Gallery）的詩意代表雕塑《Walking Man，1960》© Louisiana Museum

# Louisiana Museum of Modern Art
胡姆勒拜克 | 丹麥

## 路易斯安那現代美術館
{丹麥藝文旅遊勝地，沒有之一}

### 佇立海岸山坡：世界第一美

　　享有「世上最美麗博物館」稱譽的路易斯安那現代美術館，位於美麗的海岸山坡上，這裡所展現的世界級藝術與景觀組合絕對令人難忘。美術館離丹麥市中心不遠，從哥本哈根一路往北開約30分鐘可達，而乘坐火車也只需45分鐘。美術館成立於1958年，創辦人Knud W. Jensen原本打算將它做為丹麥現代藝術聚集地，不過，幾年後他改變了路線，除了丹麥作品，更積極收藏世界知名作品，由此躍上國際舞臺。

　　你可在美術館的入口庭園欣賞海岸區的風景，往內走則有綠意盎然的湖景。若説建築本身是一件藝術，那麼這裡實現了它與人、與環境之間「最無距離感」的對話。簡約的現代建築融合了日式風格的優雅，到目前為止共擴建七次，由丹麥建築師Jørgen Bo、Vilhelm Wohlert和Claus Wohlert共同設計。在空間設計上，為了在參觀

空拍路易斯安那得美麗海岸線

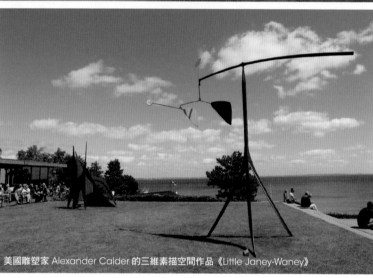

美國雕塑家 Alexander Calder 的三維素描空間作品《Little Janey-Waney》

**MUST SEE**

美麗海岸線——
藝術與自然完美共鳴

徜徉戶外——在綠意公園
親近雕塑大師之作

燈光裝置——
看見草間彌生的靈魂波光

## 戶外公園賞大師雕塑

時能享有最好的景致及整體連貫性，展廳和連廊
被構築成完整的庭院式空間，讓藝術品與自然環
境得以完美共鳴。

路易斯安那美術館共收藏約3500件作品，從
1945年至今，幾乎各類型藝術創作都有，其中
又以繪畫和雕塑為大宗。在戶外公園，除了可欣
賞美麗海岸線，在此好好放鬆，也可探索多位知
名大師的雕塑作品，如：以大型鑄銅雕塑和大

**INFORMATION**
www.louisiana.dk
ADD：Gl. Strandvej 13, 3050 Humlebæk, Denmark
於Copenhagen Central站搭乘1039、029路公車至
Humlebæk St.站，步行10分鐘
TEL：+45 49 19 07 19
TICKET：全票125DKK，學生110DKK，18歲以下
免費；適用哥本哈根通票（Copenhagen Card）
TIPS：2小時

**OPENING HOURS**
週一休館　週二至週五11:00-22:00
週末、國定假日11:00-18:00

可欣賞到戶外作品的景觀走廊

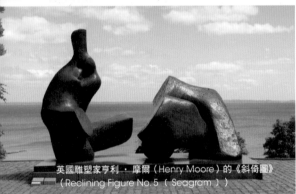

英國雕塑家亨利・摩爾（Henry Moore）的《斜倚圖》
（Reclining Figure No. 5〔Seagram〕）

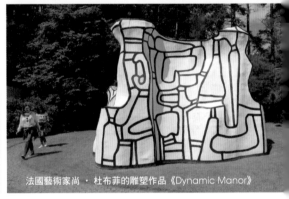

法國藝術家尚・杜布菲的雕塑作品《Dynamic Manor》

理石雕塑聞名的英國雕塑家亨利・摩爾（Henry Moore），他的《斜倚圖》（Reclining Figure No. 5〔Seagram〕）就展示在海岸山坡上供人欣賞；餐廳外的草地區則擺放美國雕塑家亞歷山大・考爾德（Alexander Calder）的《Little Janey-Waney》及《Slender Ribs》，此獨具創造性的雕刻藝術，透過彎曲和扭曲線的方法，改變了現代藝術的里程，巧妙地讓觀者進入三維

「素描空間」。

美術館的主要常態展分為五區，各亮點分別是——最具詩意的「賈科梅蒂區」（Giacometti Gallery），展示了他最具代表性的作品《Spoon Woman，1926》與《Walking Man，1960》；還有草間彌生的燈光裝置《靈魂波光》（Gleaming Lights of the Souls，2008）；丹麥眼鏡蛇畫派「阿斯葛・瓊區」

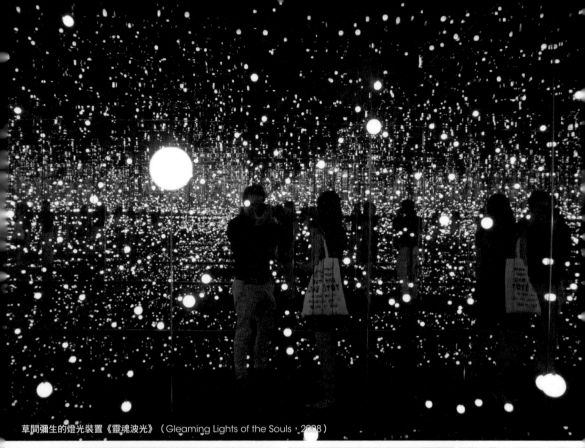

草間彌生的燈光裝置《靈魂波光》（Gleaming Lights of the Souls，2008）

丹麥眼鏡蛇畫派畫家阿斯葛·瓊（Asger Jorn）的展區

法國藝術家 César Baldaccini 的《Big Thumb》

（Asger Jorn Gallery）的《Uden ti，1943》和《Dead Drunk Danes，1960》；以及丹麥舞蹈家暨收藏家Niels Wessel Bagge所捐贈的「美洲大發現前的古文物區」等作品。館內所收藏繪畫作品，以1945年後的抽象派及新現實主義為主，包括：法國1960年代新現實主義前衛藝術家伊夫·克萊因（Yves Klein）單色系列作品；美國波普藝術家安迪·沃荷與羅伊·李奇登斯坦（Roy Lichtenstein）的流行創意；畢卡索的《Le Joueur de cartes II，1971》等。展覽中還設有多媒體影音區、音樂演奏會及親子互動工作坊，可讓兒童體驗製作模型、刺繡及拼貼等藝術創作。

此外，美術館的咖啡廳擁有最美景色，逛累了，可在戶外享受悠閒下午茶時光。設計商店並售有各種設計小物、書籍繪本，及實用的裝飾品喔！

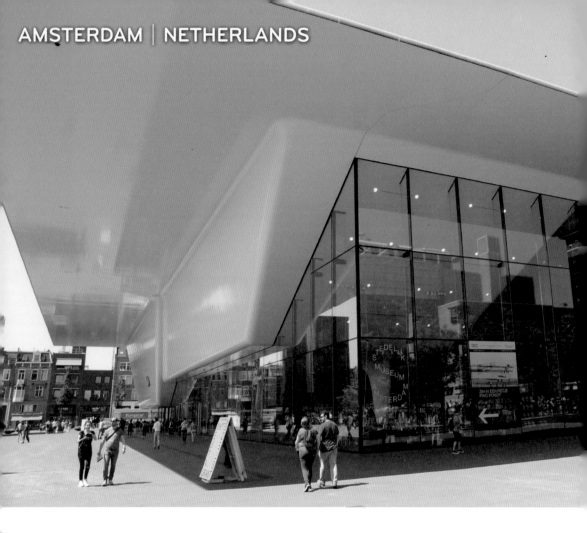

# Stedelijk Museum
## 荷蘭市立美術館

阿姆斯特丹 | 荷蘭

{ 百年後新風貌：搖身變成白色大浴缸 }

　　荷蘭市立美術館，是荷蘭最重要的當代美術館，成立於1874年，於1895年遷入由荷蘭建築師Adriaan Willem Weissman設計，有著新文藝復興風格的建築。歷經百年，建築物因老舊漏水造成畫作損失，且不符現代防火設施規範及藝術品所需溫濕度控制條件，於是在2004年全面閉館進行大規模整修與擴建。擴建工程由荷蘭知名Benthem Crouwel Architects事務所承攬，所有展品暫遷至阿姆斯特丹中央車站右側的前郵政大樓，並於阿姆斯特丹各地舉辦巡迴展覽。此

建築團隊早期作品，包括了安妮之家、鹿特丹中央車站，以及史基浦機場的整體規畫等。

　　擴建工程於2012年完成，這只標新立異的白色大浴缸成功吸引了眾人目光，更在隔年獲得國家優秀獎。新建築體的白色外殼，以271個特瓦倫（Twaron）碳纖維板組成，此複合材料經常用於輕量化的船艇、航空機具，不會輕易在極端氣候條件或大火中熔化。一大片突出的屋頂則被賦予下雨遮陽的保護功能，從任何角度觀看，曲線光滑的外表都像極了一只白色琺瑯浴缸，而底部

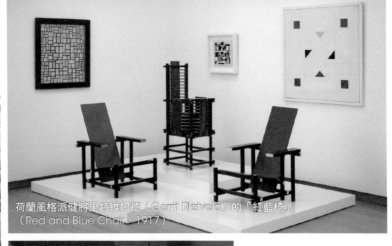

荷蘭風格派健將里特維爾德（Gerrit Rietveld）的「紅藍椅」
（Red and Blue Chair，1917）

**INFORMATION**
www.stedelijk.nl
ADD：Museumplein 10, 1071
DJ Amsterdam, Netherlands
於中央火車站搭乘2、5路電車至
Van Baerlestraat站
TEL：+31 (0)20 573 2911
TICKET：全票17.5€，學生9€，
18歲以下免費；適用荷蘭博物館
卡（Museum pass）
TIPS：2小時

**OPENING HOURS**
週一至週四、週末10:00-18:00
週五10:00- 22:00

---

**MUST SEE**

白色外殼──以271個白色
碳纖維板組成，外型光潔

百年歲月──舊的紅磚建築
與新的白色建築，共存共生

當代美術──收藏九萬多件從19
世紀末至今的藝術創作，荷蘭重鎮

---

四根立柱則如同浴缸的四隻腳，配上可愛的圓形
通風孔，讓人想進來大浴缸一探究竟。

　　來到二樓，你會發現，原來──浴缸被設計成
一個嶄新的大展覽廳。擴建後的美術館共展示了
九萬多件藏品（從1870年代至今），主要包括
荷蘭風格派（De Stijl）、包浩斯、眼鏡蛇畫派
（Cobra）、抽象表現主義和波普藝術等系列收
藏。

　　館內也有印象派、表現主義、超現實主義的
畫作，重要館藏包括：梵谷《蒙馬特高地》

（Moestuinen op Montmartre，1887）、
莫內《玫瑰叢間房子》（La maison à travers
les roses，1925-1926）以及畢卡索《Verre
Aux Chalumeaux》（Glass with Straws，
1911）。此外，荷蘭風格派健將里特維爾
德（Gerrit Rietveld）的「紅藍椅」（Red
and Blue Chair，1917）、丹麥設計師潘頓
（Verner Panton）的世上第一張一體成形「潘
頓椅」（Panton Chair，1958），都是值得一
看的經典之作。

# Astrup Fearnley Museum of Modern Art 奧斯陸｜挪威
## 阿斯楚普費恩利現代藝術博物館 ｛濱海的帆船造型博物館｝

三座建築彼此透過橋梁連接

**MUST SEE**

建築由龐畢度之父
Renzo Piano設計

話題性的
現代藝術作品

海景雕塑公園

「Double America」臨時展

Jeffs Koons 的《麥可與他的猩猩泡泡》作品

**INFORMATION**
afmuseet.no
ADD：Strandpromenaden 2, 0252 Oslo, Norway
搭乘地鐵至Nationaltheateret站，步行約15鐘
TEL：+47 22 93 60 60
TICKET：全票 130NOK，學生90NOK，18歲以下免費；藝術之夜（Art Night）50NOK
TIPS：2小時

**OPENING HOURS**
週一休館
週二、週三、週五 12:00-17:00，週四12:00-19:00，週末11:00-18:00

　　到了奧斯陸這座藝術之城，記得購買超級划算的Oslo Pass，無論交通、景點、博物館全部都可通用。這裡不僅畫廊多，大約還有50家以上的博物館，尤其是阿斯楚普費恩利博物館，絕對擁有現代藝術愛好者的話題展品！

　　博物館起源私人收藏，於1993年對外開放，2012年博物館搬至此。最初是收集1980年代的美國藝術家作品，後擴展收藏世界藝術家作品。這棟未來主義風格建築，在奧斯陸峽灣上相當耀眼，由龐畢度之父Renzo Piano所設計，建築物以三座弧線型帆船組成，中間橫跨一條水道區隔，設有禮品店及音樂咖啡廳。

　　館內曾展出許多話題性作品，如：村上隆的《My Lonesome Cowboy》、傑夫・昆斯（Jeff Koons）的《麥可與他的猩猩泡泡》以及赫斯特（Damien Hirst）的《術前生殖器》等系列作品。除此之外，旁邊的雕塑公園還展有路易絲・布儒瓦（Louise Bourgeois）及卡普爾（Anish Kapoor）等大師級的精采雕塑。

# Moderna museet
# 當代美術館

**MUST SEE**

杜象的30件作品

畢卡索的102件畫作

大型藝術收藏及
400部藝術影片

入口處的獨特招牌標誌

**INFORMATION**
www.modernamuseet.se
ADD： Skeppsholmen,
Stockholm, Sweden（Main
entrance: Exercisplan 4.）
搭乘地鐵藍線至
Kungstradgarden站，步行
15分鐘
TEL：+46 8 5202 3500
TICKET：免費
TIPS：1小時

**OPENING HOURS**
週一休館，6/22、12/25休
館
週二、週五10:00-20:00
週三、週四10:00-18:00
週末11:00-18:00

杜象《帶鬍鬚的蒙娜麗莎》作品

俄國藝術家 Vladimir Tatlin《塔特林
塔》巨型雕塑

　　想了解當代藝術的潮流趨勢，來到斯德哥爾摩的當代美術館絕對沒錯！這座美術館憑著獨到的眼光，收藏了許多大師最豐富的作品集合，如20世紀實驗藝術的先驅杜象的30件作品，以及立體主義大師畢卡索的102件畫作，包含11幅油畫、8幅雕塑和83幅等作品。

　　1958年開放的美術館主要收藏瑞典、北歐以及國際間20、21世紀的當代藝術品，共有6000幅油畫、25000張水彩畫、400部藝術影片和電影。說到美術館的藝術電影作品，就不得不提到瑞典的前衛藝術家兼製片人Viking Eggeling，他受到達達主義，建構主義和抽象藝術啟發的藝術電影《Diagonal Symphony》，可說是藝術實驗電影的開創者。

　　美術館戶外還展示了許多精彩的大型雕塑，入口正是美國著名雕塑家卡爾德的作品《四大元素》。進入館內，則可看到達利、馬蒂斯、蘭格和康丁斯基等大師名作。此外，這裡還是安迪．沃荷首次於歐洲舉辦的展覽場所。

# MAXXI
## 國立二十一世紀藝術博物館

{ 嵌合交錯的藝術舞臺 }

　　由國際知名女建築師札哈‧哈蒂所設計，建築物以黑白色調展現簡約而不失時尚的風格，內部空間則以數條交錯縱橫的黑色階梯為設計亮點。博物館由藝術區與建築區兩個部分組成，展覽以當代藝術品為主，不定期也會有舞蹈、音樂、時尚、電影等藝文活動表演。

**INFORMATION**
www.fondazionemaxxi.it
ADD：Via Guido Reni, 4/A, 00196 Rome, Italy
搭乘2路電車至Flaminia／Reni站，步行2分鐘
TEL：+39 06 320 1954
TICKET：全票12€，30歲以下8€，14歲以下／身障人士免費
（限平日、每月第一個週日參觀常設展）

TIPS：1.5小時

**OPENING HOURS**
5/1、12/25休館　週一休館
週二至週日11:00-19:00，週六延長至22:00

---

# Centre Pompidou
## 龐畢度中心

{ 煉油廠外觀，顛覆眾人藝術想像 }

　　館內管線外露的現代裝飾呈現，主要收藏繪畫、裝置藝術、雕塑、平面海報與影像創作，重要作品包括：畢卡索的《小丑》（Arlequin，1923）、杜象（Marcel Duchamp）的《噴泉》（Fontaine，1917），以及奧托‧迪克斯（Otto Dix）的《希薇亞肖像》（Portrait de Sylvia von Harden，1926）等。

　　龐畢度中心也收藏了基里訶（Giorgio de Chirico）、馬蒂斯（Matisse）及夏卡爾（Chagall）等大師的作品。此外，這裡還設有法國最大公共圖書館及工業設計中心，南側廣場則建了一座以著名音樂家史特拉汶斯基的音樂性為主題發想的噴水池（La Fontaine Stravinsky）。

**INFORMATION**
www.centrepompidou.fr
ADD：Place Georges Pompidou, 75004 Paris, France
搭乘地鐵11號線至Rambuteau站，步行3分鐘
TEL：+33 (0)1 44 78 12 33
TICKET：全票14€，優待票11€，18歲以下免費，每月第一個週日免費入場（限觀景臺、兒童藝廊）；適用巴黎博物館通行證（Museum Pass）
GUIDE：可下載APP

**OPENING HOURS**
5/1休館
週二休館
週三、週五、週末、週一11:00-21:00
週四11:00-23:00（6樓）

## Musée des Arts Décoratifs
## 裝飾藝術博物館

{ 不能錯過的法式流行藝術 }

　　創立於1905年的裝飾藝術博物館，包含裝飾藝術館區、廣告設計博物館區兩個部分。裝飾藝術館區，收藏18世紀以來近15萬件藝術作品，主要分為新藝術及裝飾藝術兩大項目。作品囊括不少法國中世紀、帝國時期以至現代的設計家具、紡織、玩具及金屬工藝等。

　　至於廣告設計藝術館區則展示當今的流行設計、海報、餐具、珠寶飾品，以及大型骨董和室內家具設計等；不定時也會有各領域的設計展覽，展品相當時尚且富創意。假如逛膩了羅浮宮，可前往位在羅浮宮一隅Marsan宮殿裡的裝飾藝術博物館，欣賞不同形式的藝術表現。

TIPS：2小時

**INFORMATION**
madparis.fr
ADD：107, rue de Rivoli, 75001 Paris, France
搭乘地鐵1號線至Tuileries站，步行2分鐘
TEL：+33 (0)1 44 55 57 50
TICKET：全票11€，優待票8.5€；適用巴黎博物館通行證（Museum Pass）

**OPENING HOURS**
週一休館
週二至週日11:00-18:00，週四延長至21:00

---

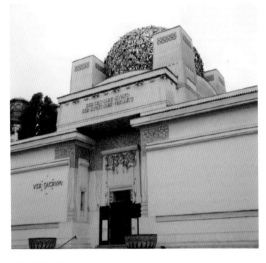

## Wiener Secessionsgebäude
## 分離派展覽館

{ 獨樹一格的金色桂冠 }

　　這座知名的分離派展覽館興建於1897年，由建築師約瑟夫·馬里亞·歐爾布里希（Joseph Maria Olbrich）所設計。建築物頂部有顆以金色月桂葉組成的鏤空圓球，意為「獻給阿波羅的桂冠」，入口處上方三件雕像分別代表了繪畫、雕塑與建築。

　　分離派展覽館最重要的藏品，是位於地下室的克林姆（Gustav Klimt）經典作品《貝多芬橫飾帶》（Beethovenfries，1902），畫家描繪了貝多芬《第九號交響曲》的最終樂章，此樂章的歌詞引用了詩人席勒（Friedrich Schiller）《快樂頌》（An die Freude）的詩句，畫作以此為寓意，由渴望幸福、敵對的力量、歡樂頌三個主題組成。

**INFORMATION**
www.secession.at
ADD：Friedrichstraße 12, 1010 Vienna, Austria
搭乘地鐵 U1、U2、U4線至Karlsplatz站，步行3分鐘
TEL：+43 1 587 530 7
TICKET：全票9.5€，優待票（中學／小學生、長者）6€，10歲以下免費
TIPS：40分鐘

**OPENING HOURS**
週一休館
週二至週日10:00-18:00

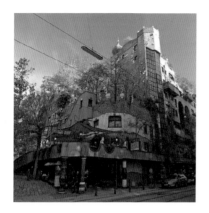

# Hundertwasserhaus
# 百水公寓

{ 走進自然的建築 }

此公寓為奧地利藝術家佛登斯列・漢德瓦薩（百水先生）於維也納設計的公共住宅，歷時兩年於1986年完工。公寓最大的亮點為五彩繽紛的色調，與童話故事般不對稱的造型。其內部空間不對外開放，對面有百水村莊商店，陳設仿造百水公寓內部風格，一樓為商家、咖啡廳與紀念品區，二樓則設有藝廊區。

**INFORMATION**
www.hundertwasser-haus.info
ADD：Kegelgasse 36-38, 1030 Wien, 奧地利。搭乘有軌電車1路至Hetzgasse站，步行2分鐘　TIPS：1小時

---

# Museum Hundertwasser
# 百水美術館

{ 黑白相間之屋 }

公寓雖不對外開放，但喜歡百水先生的人，可前往距離百水公寓5分鐘路程的百水。四層樓建築由百水公司經營，除了展示他各時期的畫作，主要展覽為20至21世紀的攝影作品。黑白相間的美術館由百水先生設計，沒有直線的結構近似百水公寓，但色彩較少，展現自然主義的理念。

**INFORMATION**
www.kunsthauswien.com/en/
ADD：Untere Weißgerberstraße 13, 1030 Wien, Austria
搭乘有軌電車1路至Hetzgasse站，步行5分鐘
TEL：+43 1 71204950
TICKET：全票12€，優待票5€，10歲以下免費　TIPS：2小時

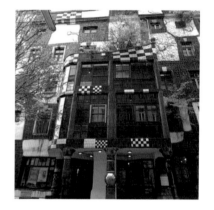

**OPENING HOURS**
每日10:00-18:00

---

**OPENING HOURS**
5/1、7/14上午、12/25休館
週二休館　週三至週一9:00-18:00

# Musée de l'Orangerie
# 橘園美術館

{ 一口氣看夠莫內的《睡蓮》 }

建造於1852年的橘園美術館，前身是座溫室，由建築師菲爾曼・布儒瓦（Firmin Bourgeois）打造。美術館裡的兩間白色橢圓形大展廳，特別用來展示「鎮館之寶」——莫內的八幅長型油畫《睡蓮》，畫作以360度陳列環繞，讓人彷彿置身夏日清爽的蓮花池旁。另外，館內也收藏印象派其他大師如塞尚、高更、雷諾瓦、馬蒂斯等人的作品。

**INFORMATION**
www.centrepompidou.fr　ADD：Place Georges Pompidou, 75004 Paris, France
搭乘地鐵11號線至Rambuteau站，步行3分鐘　TEL：+33 (0)1 44 78 12 33
TICKET：全票14€，優待票11€，18歲以下免費，每月第一個週日免費入場
（限觀景臺、兒童藝廊）；適用巴黎博物館通行證（Museum Pass）
GUIDE：可下載APP

# Museum of Contemporary Art Kiasma
## 基亞斯瑪當代藝術博物館
{芬蘭當代狂想}

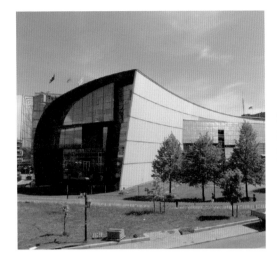

　　此間博物館於1998年開放，風格前衛的外型由美國建築師史蒂芬‧霍爾（Steven Holl）設計，一出中央車站便會看到玻璃曲線造型的建築外觀，讓人印象深刻，為芬蘭當代建築代表之一。館藏約8500件當代作品，多出自北歐藝術家之手。內部趣味橫生的視覺藝術，無不讓人眼睛一亮。此外，博物館的小型劇院，不定期舉辦各種音樂及藝術表演。

**INFORMATION**
www.kiasma.fi
ADD：Mannerheiminaukio 2, 00100 Helsinki, Finland
自赫爾辛基火車站步行五分鐘
TEL：+358 9 17336501
TICKET：全票10，18歲以下免費

**OPENING HOURS**
週一休館　週二及週日10:00-17:00，
週三至週五 10:00-20:30，週六10:00-18:00

---

# Museum Brandhorst
## 布蘭德霍斯特博物館
{外觀熱鬧繽紛第一名}

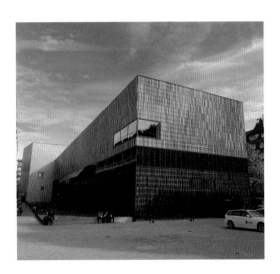

　　此博物館位於慕尼黑的藝術區，建築物由柏林的索布魯赫‧胡頓（Sauerbruch Hutton）事務所設計，外觀以三萬六千根色彩繽紛的陶瓷棒組成，搭配了23種由淺至深的色彩，於開幕當年2009年獲得英國皇家建築學會國際建築獎。館內展示許多當代藝術家作品，如安迪‧沃荷（Andy Warhol）的百件作品、塞‧托姆布雷（Cy Twombly）的不朽系列之《勒班陀戰役》（Lepanto），以及藝術家西格馬斯‧波爾克（Sigmar Polke）、布魯斯‧瑙曼（Bruce Nauman）、阿列克斯‧卡茨（Alex Katz）和達米恩‧赫斯特（Damien Hirst）等人之作。

**INFORMATION**
www.museum-brandhorst.de
ADD：Theresienstrasse 35a, 80333 München, Germany
搭乘電車27 / 28路至Pinakotheken站，步行2分鐘
TEL：+49 89 23805 2286
TICKET：全票7€，優待票5€，週日1€，1日票12€（含現代繪畫陳列館、新繪畫陳列館、舊繪畫陳列館、沙克收藏館以及巴伐利亞繪畫收藏分館）

TIPS：1.5小時

**OPENING HOURS**
懺悔節（Shrove Tuesday）、5/1、12/24至12/25、12/31休館
週一休館
週二至週日10:00-18:00，週四延長至20:00

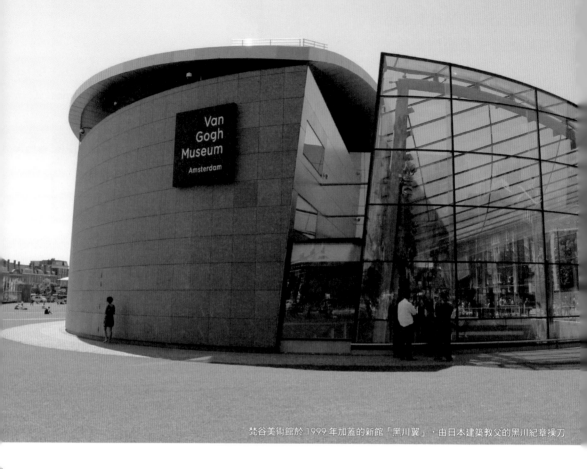

梵谷美術館於1999年加蓋的新館「黑川翼」，由日本建築教父的黑川紀章操刀

# Van Gogh Museum
## 梵谷美術館

阿姆斯特丹 | 荷蘭

{ 坐擁近半數梵谷畫作 }

### 鍾情橢圓：橢圓造型新館、橢圓入口大廳

　　梵谷美術館，是荷蘭最受歡迎的博物館之一，它就位在綠地寬廣的博物館廣場上，緊鄰國家博物館和市立博物館。美術館由「Rietveld大樓」和「黑川翼」這兩座建築組成，靠近Paulus Potterstraat這條大路一側的是現代風格主樓，由荷蘭風格派建築師Gerrit Rietveld設計於1973年，而1999年加蓋的新翼則由日本建築教父黑川紀章操刀。相較於簡約幾何造型的舊主樓，黑川紀章設計的半橢圓形及方塊，充分融入了廣場與主樓之中。

　　隨著美術館人氣越來越高，館方請來荷蘭Hans van Heeswijk Architects團隊進行改造擴建。新的入口大廳於2015年9月向公眾開放，當日還打造了以12萬5千朵向日葵組成的巨大迷宮邀市民一同體驗。新入口將遊客引至地下一樓，這額外的800平方公尺空間巧妙地提高了美術館

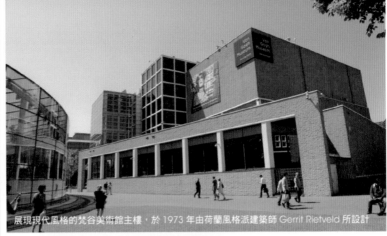

展現現代風格的梵谷美術館主樓，於 1973 年由荷蘭風格派建築師 Gerrit Rietveld 所設計

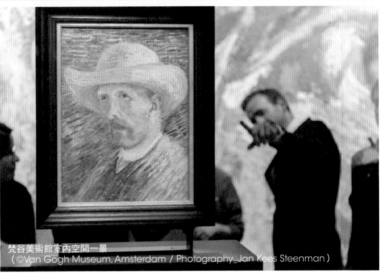

梵谷美術館室內空間一景
（©Van Gogh Museum, Amsterdam / Photography_Jan Kees Steenman）

**MUST SEE**

黑川翼──日本建築教父
黑川紀章設計新館

用心收藏──已蒐羅
近千件梵谷畫作

鎮館之寶──梵谷生前
最後作品〈麥田群鴉〉

## 一生只賣出一幅畫，逝後成名天下知

的遊客流量。採用冷彎的玻璃技術，不僅增加內部的透光及科技感，也與黑川的橢圓造型建築相呼應，透過虛實對比激發出嶄新視覺感受。

　　一生悲慘的文森・梵谷〈Vincent van Gogh〉只活了短短37年，終其一生只賣出一幅畫作（《紅色葡萄園 The Red Vineyard》，現存於普希金博物館）。弟弟西奧（Theo van Gogh）為巴黎的藝術經紀商，在哥哥死後沒

**INFORMATION**
vangoghmuseum.nl
ADD：Museumplein 6, 1071 DJ Amsterdam, Netherlands
於中央火車站搭乘2／3／5／12路電車至Van Baerlestraat站，步行2分鐘
TEL：+31 (0)20 570 5200
TICKET：全票18€，18歲以下免費，館內禁止攝影
適用荷蘭博物館卡（Museum pass）
TIPS：2小時

**OPENING HOURS**
週一至週四、週日9:00-19:00
週五9:00-21:00，週六9:00-18:00
（有些日子開放時間不一，行前需再確認）

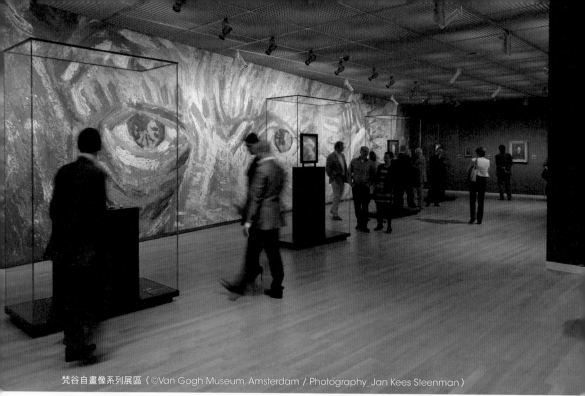

梵谷自畫像系列展區（©Van Gogh Museum, Amsterdam / Photography_Jan Kees Steenman）

梵谷使用過的油畫器具（©Van Gogh Museum, Amsterdam / Photography_Jan Kees Steenman）

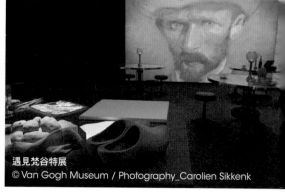

遇見梵谷特展
© Van Gogh Museum / Photography_Carolien Sikkenk

## 梵谷早期作品，即見不凡筆力

多久也跟著離世。弟媳約翰娜（Johanna van Gogh-Bonger）一面設法安排梵谷的畫展，一面開始將梵谷寫給西奧的上百封信譯成英文。後來，荷蘭政府收購了西奧的兒子小文森（Vincent Willem van Gogh）所繼承畫作，並由梵谷家族主控基金會。

梵谷美術館擁有世上最豐富的梵谷作品收藏，除了850多封梵谷寫給西奧的信件，還從最初的200幅畫作、500幅素描，拓展至將梵谷近半

數作品（其十多年創作生涯共畫了近2100件作品）。此外，館方也展示了梵谷友人及同時代重要藝術家之作，是了解梵谷生平脈絡的特點之一。在此除了能綜觀梵谷繪畫作品的發展過程，美術館也曾舉辦各類特展，如「巴黎印刷藝術展」（Prints in Paris 1900）、「梵谷與日本」（Van Gogh & Japan）等展覽。

梵谷的習作不少，可從他的第一幅油畫《白菜靜物》（Still Life with Cabbage and

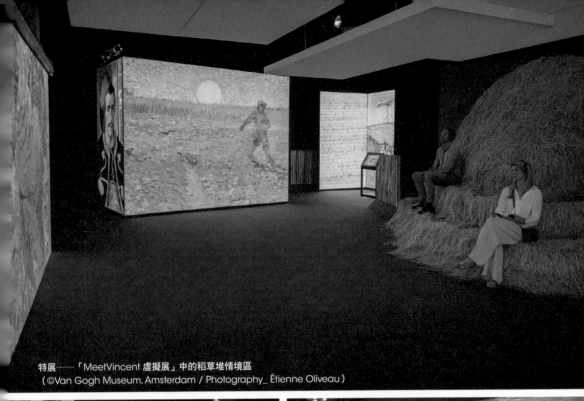

特展──「MeetVincent 虛擬展」中的稻草堆情境區
（©Van Gogh Museum, Amsterdam / Photography_ Étienne Oliveau）

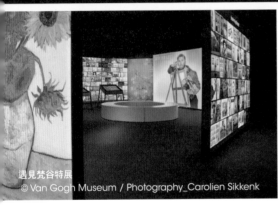

遇見梵谷特展
© Van Gogh Museum / Photography_Carolien Sikkenk

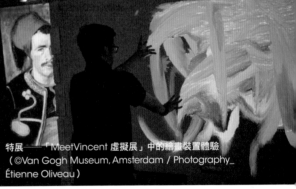

特展──「MeetVincent 虛擬展」中的繪畫裝置體驗
（©Van Gogh Museum, Amsterdam / Photography_
Étienne Oliveau）

Clogs，1881）與《席凡寧根的海景，1882》畫布上的沙粒及寫生筆觸看出，這些雖是他最早的作品，卻已展現了獨特筆法。居住在紐南（Nuenen）時期，他畫了16幅一系列的《織布工》（Weaver，1884）畫作，希望能賣掉它們，這也解釋了為什麼他會特別在這幾幅畫上簽名。之後，他創作出第一幅重要作品《吃馬鈴薯的人》（The Potato Eaters，1885），色調深沉陰鬱，希望盡可能反映畫中人的真實樣貌。

至於代表梵谷精神的重要之作《向日葵》（Sunflowers，1889），這一系列油畫是梵谷為了歡迎高更即將前來作客（他當時住在亞爾Arles），特別畫來裝飾房間的作品。梵谷與高更結識於巴黎，當時高更曾特別稱讚梵谷的其中一幅《向日葵》。高更造訪後，兩人發生爭執，高更於盛怒下離去，梵谷則情緒激動導致精神失常，1890年自殺前的絕筆作《麥田群鴉》（Wheatfield with Crows）則是鎮館之作。

諾曼第大花園

# Fondation Claude Monet
# 莫內花園

吉維尼｜法國

{ 印象大師的祕密花園 }

## 莫內旋風

　　初次來到吉維尼小鎮，很容易就被這裡的氛圍迷住！沒有高樓林立，只有一大片矮房農舍，漫步於美麗的法國鄉村中，石磚砌成的房屋爬滿了粉紅色玫瑰及藤蔓，以及色彩鮮明的木製圍籬門窗。難怪莫內會舉家搬來，這裡是巴黎人遠離城市喧鬧的好去處，吉維尼小鎮因莫內成了全球最熱門的景點。吉維尼還有特色餐廳及小店，和百花盛開的綠意公園，除此之外，還可前往小鎮

中的小型美術館，那裡展示了許多後印象派時期藝術家的創作。

　　莫內花園一年中只在四月到十一月開放，你會發現莫內不只是一位藝術家，更是一位出色的園藝師，他在自家精心打造一片世外桃源，開館時節百花綻放，田園風光美不勝收。印象派講究光影表現，每一分一秒都如此重要，但莫內當時展出的《印象·日出》卻反被嘲諷，加上妻子過世

館內藝術商店有販售大型月曆及複製畫

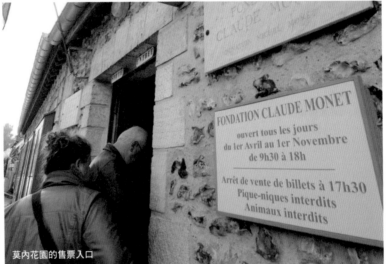

莫內花園的售票入口

**MUST SEE**

莫內私人工作室

諾曼第大花園
及日本橋

莫內收藏的
日本浮世繪

使莫內傷心欲絕，於是1883年舉家搬來吉維尼小鎮居住。尚未成名的他經濟拮据，買不起房子只能租屋，好在日後保羅・杜朗耶捧紅了印象派作品，得以讓莫內買下了這棟房子，1890年還興建了溫室及第二工作室，開始將生活重心放在栽植花園、蓮花池和藝術創作。

**INFORMATION**
fondation-monet.com
ADD：84 Rue Claude Monet, 27620 Giverny, France
自Gare St-Lazare站搭乘地鐵 14 路至Vernon站，再轉公車241路至Giverny站
TEL：+33 2 32 51 28 21
TICKET：全票9.5€，優待票5.5€，7歲以下免費。館內禁止攝影
GUIDE：有導覽（無中文）
TIPS：花園2小時、館內40分鐘

**OPENING HOURS**
每日 09:30-18:00（3/23至11/1開放參觀）

187

日本橋

水庭院 - 睡蓮

莫內的生活照

## 回歸大自然的創作

　　在此定居的莫內開始創作一系列作品，並研究在不同的時間及光線下繪製同一物件，如1890年《乾草堆》油畫系列，其中主要作品有25幅，每一幅都有獨特的色調。莫內花了近一年的時間，為闡釋大自然空間、季節天氣變化，因此需在不同時間繪製不同作品，有時一天會同時畫十二幅作品，甚至有時要趕凌晨三點的晨曦作畫。1891年完成的《白楊樹》則是莫內在小鎮附近的艾普特河畔寫生，其實這些白楊樹屬於當地資產，莫內為了趕在它們被賣掉前完成畫作，

而把整批白楊樹買下來，完成之後才將這些樹賣給當地的木材商。而著名的《盧昂大教堂》繪於1892年至1894年間，莫內受當時天主教的藝術復興感召，描繪了教堂正面不同時間下的景象。

　　三層樓高的工作室，每層都有美麗的綠色窗台，陽台上佈滿了藤蔓，建築宛如與植物巧妙共生。屋內一樓的房間為畫室；二樓則因莫內曾到日本學習版畫，收藏了許多精美的日本浮世繪和瓷器。因1862年的世界博覽會而打響名號的日本浮世繪，帶動了歐洲與日本間的文化交流，因

莫內的生活照　　諾曼地大花園裡的美麗打卡花徑

此每位畫家都會收藏不少浮世繪作品。莫內花園除了住宅外,佔地主要分為大花園和水上庭園。位於工作室前方,名為諾曼第的大花園,呈長方形佔地約一公頃,遍布綠意盎然的樹木花草,如日本的櫻花、杏樹,金屬棚下走道兩旁像美麗地毯般,布滿成千上萬的花朵,如水仙、鬱金香、鳶尾、東方罌粟花、牡丹花等。

　　偏愛睡蓮的莫內,為了打造美麗的人工湖,1893年買下鐵路另一側的土地改造為水上庭園,水池上種滿了各種美麗的睡蓮。1900年莫內展出的13幅蓮花作品裡,其中的6幅都畫有日本橋,就是園內蓮花池中那座漂亮的日本橋。晚期的莫內可能因在外寫生,眼睛長期受陽光照射,慢慢有了白內障的病徵,畫作色調因此變得特殊,而他也特別喜歡待在家裡的庭園寫生,搭著小船在池塘上待著,在這創作了一系列的繪畫作品,如《日本橋》及《睡蓮》系列。

博物館主樓入口

# Musée Rodin
# 羅丹美術館

巴黎 | 法國

{ 力與美的伸展台 }

　　筆者最早是在學生時期看了1988年電影《羅丹與卡蜜兒》，而認識羅丹這位現代雕塑之父。片長近三小時，完整刻畫法國女雕塑家卡蜜兒與大師羅丹的悲傷愛戀故事。介紹美術館前，要先瞭解，羅丹的兩位重要情人，擁有光鮮亮麗外貌的卡蜜兒，是影響羅丹創作的繆思，與默默付出的老情人蘿絲形成強烈對比。年輕的卡蜜兒在父親的支持下，18歲時進入巴黎藝術學院就讀，因

原本的老師遠赴義大利轉而委託羅丹指導，開始了愛情與藝術的微妙關係。之後，卡蜜兒的光環漸漸蓋過蘿絲，她的天賦異稟很快讓她從學生身分，變成羅丹的助手、模特兒，甚至是靈感來源等多重身分。

　　相戀的十年間，羅丹靠卡蜜兒激發出許多重要作品，但卡蜜始終無法得到羅丹與外界的認同。離開羅丹後，她獨自創作20年，由於兩人

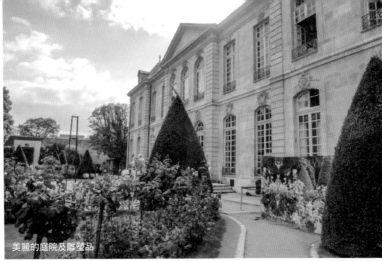

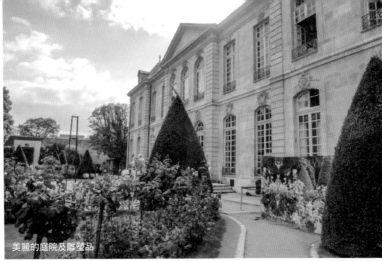
美麗的庭院及雕塑品

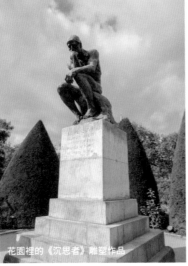
花園裡的《沉思者》雕塑作品

《Young Girl with Roses on Her hat》

---

**MUST SEE**

近500件藝術藏品

漫步欣賞庭院裡的雕塑

羅丹最重要的作品
《地獄門》

---

的風格非常相近，世人以為是她剽竊了大師的創作，加上情傷後導致的精神失常，被送進療養院鬱鬱而終。晚年的羅丹年老多病，完成了蘿絲的婚禮心願，結婚那年兩人相繼離世。這段三角戀情被世人淡忘，直到1980年女性主義抬頭，巴黎藝術界重新審視卡蜜兒，之後的兩部相關電影，除了肯定她的藝術成就，更說明了羅丹與卡蜜兒的作品有很大的關聯性。

**INFORMATION**
www.musee-rodin.fr
ADD：79 Rue de Varenne, 75007 Paris, France
搭乘地鐵8號至invalides 站；或搭乘地鐵13號至Saint-François-Xavier站
TEL：+33 1 44 18 61 10
TICKET：全票10€，優待票7€，可使用Paris Museum Pass，有快速通道，館內可攝影（無閃光）、寄物
GUIDE：有導覽（無中文）
TIPS：花園30分鐘、館內2小時

**OPENING HOURS**
週一休館
週二至日 10:00-17:45，週三延長至20:45

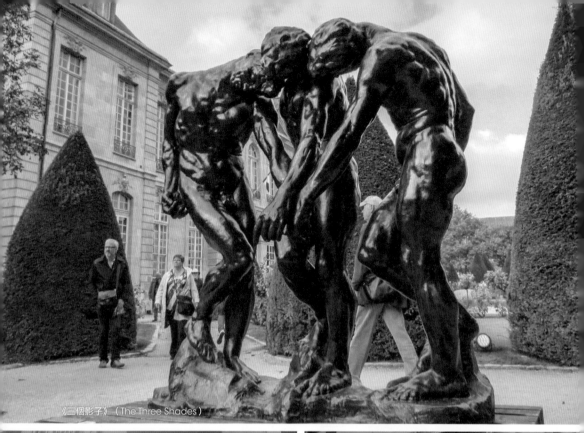

《三個影子》（The Three Shades）

大廳中的畫作藏品

## 羅丹的工作室

羅丹在巴黎位於第七區的貴族宅邸工作室建於18世紀，精緻的洛式風格建築，前後各有一大片美麗的花園，曾出租給許多藝術家，包括詩人暨導演尚・考克多、野獸派畫家馬蒂斯、舞蹈家伊莎朵拉・鄧肯等。羅丹曾於1908年租下部分區域，但建築在1911年被政府買下，羅丹和政府談條件捐出自己的所有作品，請求日後改建成羅丹美術館，才得以保留建物。

羅丹美術館於1919年開幕，是繼巴黎三大博物館以外訪客最多的博物館。羅丹早年靠著姊姊辛苦的工錢，才得以支付藝術學業的食宿。之後因姊姊失戀病逝進入了修道院，仍難忘創作欲望，在院長的鼓勵下羅丹終究還俗了。為上帝服務成為羅丹的藝術精神，並遠赴比利時及義大利學習，深受米開朗基羅作品的啟發，開始琢磨出自己獨特的現實風格。

羅丹收藏的梵谷畫作《唐吉老爹》

《行走的男人》（The Walking Man）

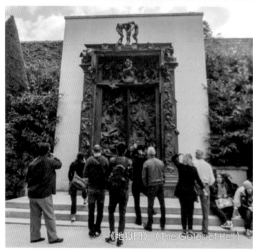

《地獄門》（The Gates of Hell）

用來練習的模特兒照片

## 靈魂的共鳴

在近三公頃大的庭園裡，一邊欣賞風景，一邊看著花園裡的巨型雕塑，是難得的博物館體驗。《沉思者》就在入口右方，以及羅丹最重要的作品《地獄門》，他將一百多個人如暴風雨般交織在一起，恐懼意象讓人不寒而慄。而《三個影子》誇張的頭垂姿態，三人的肩頸幾乎在同一水平線上，徹底表現飽受苦難的視覺張力。館內二樓展示了雕塑作品及羅丹收集的藝術品，如早期的作品《青銅時代》及《行走的男人》，為現實主義的代表作。

中期以卡蜜兒為模特兒，描述神話傳說的《達那伊德》大理石雕塑，宛如真人的頸背線條，象徵女角背負著無盡的懲罰；而羅丹花七年完成的《巴爾札克像》，被視為後期創作顛峰。羅丹老年後內心自覺虧欠卡蜜兒，便要求美術館一同展出卡蜜兒的作品，其中，羅丹的《吻》與卡蜜兒的《遺棄》最具話題性，卡蜜兒的藝術天賦，柔化了羅丹創作的性情，可看出兩人創作上的共鳴，證實了彼此相愛的證據。

193

# MILLESGÅRDEN
## 米勒雕塑花園

斯德哥爾摩｜瑞典

{世外雕塑桃源}

《特里同 Triton, 1916, 上露臺》

## MUST SEE

超過200件來自世界各
地的米勒雕塑

庭院設計及海景餐廳

開放的米勒私宅及工
作室

《騎著海豚的海洋女神 1918, 下露臺》

《上帝之手 Hand of God, 1954, 下露臺》

《波賽頓 Poseidon, 1930, 下露臺》

　　喜歡漫步於花園海景與藝術品的朋友，千萬不要錯過斯德哥爾摩近郊的米勒花園。卡爾‧米勒（Carl Milles）為瑞典現代雕塑的代表，這裡不單只是他的私人花園，更能探訪他的工作室，並欣賞博物館美景。花園位於東北面的利丁島（Lidingö）上，1906年米勒夫婦買下這片幽靜的山坡海景並蓋了別墅和工作室。1936年他們將此地贈予瑞典政府，從此便開放世人參觀。米勒年輕時曾旅居巴黎學習藝術，在雕塑大師羅丹的工作室裡當助手。青出於藍的他，其作品承襲了羅丹的創作精神，但風格更加大膽，誇張的動態加上優美線條使得他的作品更具有視覺張力，之後一系列的公共藝術備受世人推崇。

　　展區內陳列超過200件來自世界各地的米勒雕塑，分別為上中下層三個露台展區。下露台為園區的入口處，這裡設置了大型雕塑區、室內的臨時藝廊及紀念品商店，米勒大部分著名的作品也位於此區，從廣場一眼望去盡是雕塑林立，中間還有座美麗的水池。其中，描述希臘神話中海洋女神騎著海豚的《海洋女神》作品，象徵著青春生命的閃耀，成為海上船員的精神崇拜；米勒的代表作《上帝之手》則令人印象深刻，作品絕妙的張力布局，隱喻人們踏立在上帝手上卻視而不見。其他還有如：《歐羅巴與公牛》、巨型雕塑《波賽頓》、《天使音樂家》系列等作品。

　　上了階梯的中露台，必看的經典有《Sun Singer》與《阿伽尼珀泉噴泉》雕塑，逛累了不妨來此區的景觀餐廳坐坐。上露台則為米勒住宅，可欣賞到位於庭院中的海神波賽頓半人半魚的獨生子《特里同》噴泉、《蘇珊娜》噴泉等作品。這裡藏品非常豐富，且完整保留米勒夫婦生前居所和工作室，旁邊的陳列室有他收藏的古希臘羅馬及東方雕塑藏品，室外的美麗庭院更是一處拍照好地方。

### INFORMATION
www.millesgarden.se
ADD：Herserudsvägen 32, 181 50 Lidingö, Sweden
乘地鐵13線至Ropsten站，轉公車201 / 204 / 205 / 206 / 211 / 212 /
221路至Lidingö Torsvikstorg站，步行8分鐘
TEL：+46 8 446 75 90
TICKET：全票150SEK，學生120SEK，18歲以下免費
TIPS：2小時

### OPENING HOURS
5月至9月每日11:00-17:00
10月至4月週二至週日11:00-17:00，週一休館

展廳內部 © Alfons Mucha Museum

# Mucha Museum
# 慕夏博物館

布拉格 | 捷克

{ 慕夏,作為捷克國寶級藝術家 }

　　布拉格市中心的慕夏博物館,是世上第一間紀念捷克國寶級藝術家慕夏(Alphonse Mucha)的博物館。博物館由布拉格文化財產開發商Sebastian Pawlowski與慕夏基金會共同創立。建築物為一棟白色的Kaunický宮殿,外觀呈巴洛克風格,內部空間小巧精緻,收藏了上百件慕夏的繪畫手稿、石版畫、照片、書籍設計及絕美紀念品。

　　博物館分為七個獨立部分,分別是:巴黎海報、裝飾鑲板、文件裝飾、捷克海報、油畫、手

稿,以及藝術家的粉彩畫、照片和紀念品,囊括了慕夏於1860至1939年間的生活與工作,以及從未對外展示的巴黎寫生畫冊作品。其中最大亮點,莫過於他為巴黎女伶莎拉·貝恩哈德演出歌劇《吉斯蒙達》繪製的海報,令無數巴黎人為之驚豔。

　　慕夏於1860年出生在捷克東部的摩拉維亞區,儘管憑著歌唱天賦升學至高中,但畫畫才是他從小到大的最愛。幸運的是,在當地一位伯爵的欣賞、支持下,他得以前往慕尼黑接受正規藝術教

© Alfons Mucha Museum

彩色版畫《風信子公主》
（Princess Hyacinth・1911）

**INFORMATION**
www.mucha.cz
ADD：Panská 7, 110 00 Prague 1, Czech Republic
搭地鐵 A 線至 M stek - A 站下，步行 4 分鐘
TEL：+420 224 216 415
TICKET：全票 240CZK，優待票 160CZK
GUIDE：設有中文導覽
TIPS：1 小時

**OPENING HOURS**
每日 10:00-18:00

**MUST SEE**

世界第一——
首間紀念慕夏的博物館

未曾面世——從未對外公開
的巴黎寫生畫冊作品

成名之作——為歌劇《吉斯蒙達》
（Gismonda）繪製海報，紅遍巴黎

育，後於1887年前往巴黎完成學業，同時也接些雜誌及廣告插畫的工作。1894年，他所創作的《吉斯蒙達》歌劇海報引起了巴黎人的注意，1895至1904年旅居巴黎期間，成為他創作生涯的巔峰。

「希望透過創造美麗的藝術品，提高生活品質」——這一直是慕夏所堅信的理念，並且認為做為一名藝術家，職責在於提昇一般人的藝術視野；後來，他的確透過大量生產的裝飾板實現了這兩個目標。他創作出不少被稱為「Panneaux

Decoratifs」（同一個主題的系列創作，常印刷於有韌性的紙或絲綢織物上，用以裝飾牆壁）的裝飾組畫，包括1898年藝術系列、花系列，1899年一日的時間系列等題材。

博物館除了展示慕夏一貫的新藝術裝飾風格作品，還可看到他所繪製的家具、珠寶設計色稿。此外，還有他創作的一系列油畫及蛋彩畫作品，如1899年的《慕夏自畫像》、1905年替教會繪製的《百合聖母》，以及1928年完成的20幅《斯拉夫史詩》巨大畫作系列原稿等。

Rembrandthuis

林布蘭之家

阿姆斯特丹│荷蘭

{光與影的先知}

林布蘭的房間
（沙龍區）

展示近260件
蝕刻版畫

蝕刻版畫與顏料
製作體驗

館內人員示範顏料製作

大畫室（Groote Schildercaemer）

林布蘭房間內的壁爐畫像

## 富裕的黃金時代

　　位在繁華市區裡猶太人寬街4號的商人住宅，是林布蘭於1639-1658年間生活與創作之地，1911年轉型成一間博物館。17世紀處於黃金時代的荷蘭，可説是世上最富裕的國家，巴洛克畫派為當時主流，以林布蘭、維梅爾、魯本斯及卡拉瓦喬等畫家最具影響力。野心蓬勃的林布蘭，25歲時離開家鄉前往阿姆斯特丹，不到幾年就在肖像圈嶄露頭角。於是，林布蘭買下1606年建造的這棟住宅，傳説是在當時知名建築師坎彭（Jacob van Campen）的監督下改建，著名的阿姆斯特丹王宮也是他作品之一。在林布蘭搬入的第3年，接受了火槍隊的委託繪製《夜巡》油畫作品。這幅採強烈明暗對比法的名畫，沒想到引起部分顧主極度不滿，被畫入暗處的他們認為付了相同的錢卻不能得到同樣的表現，要求重新繪製委託畫作，林布蘭拒絕迎合市場被告上法院，之後受到僱主們的抵制，賣畫生意受到很大影響。

## 大師的畫室

　　博物館裡的版畫工房有專人示範顏色製作，講解版畫作品及製作過程。樓上挑高的接待室中，牆上布滿幾十幅畫作及大理石雕刻壁爐，凸顯大師傲人的名氣與經歷；沙龍區則是林布蘭從前的房間，客廳也在臥室裡頭，據説17世紀的人都是這樣使用空間。最有趣的是大畫室，牆上的石膏像、研磨器及量角工具，足以讓人了解當時從顏料製作到繪製完成，是多麼繁複且費工。

**INFORMATION**
www.rembrandthuis.nl
ADD：Jodenbreestraat 4, 1011 NK Amsterdam, Netherlands
搭乘地鐵51 / 53 / 54路至Nieuwmarkt站；搭乘電車9 / 14路至Waterlooplein站
TEL：+31 20 520 0400
TICKET：全票13€，優待票4€，6歲以下免費（適用城市卡、荷蘭博物館卡）
GUIDE：無中文，專人駐點介紹
TIPS：館內1.5小時

**OPENING HOURS**
每日 10:00-18:00

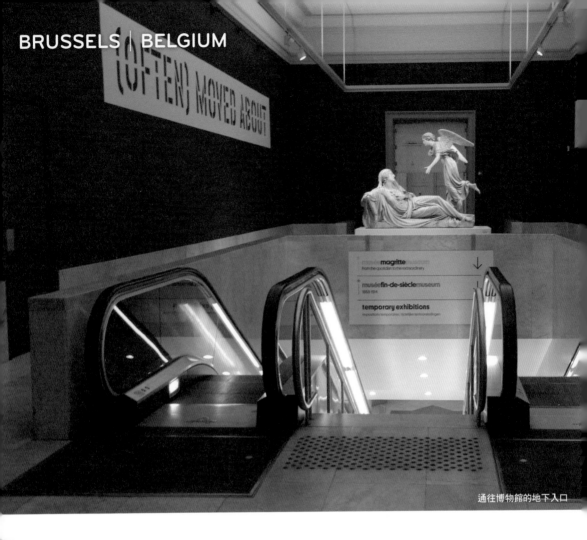

通往博物館的地下入口

# Musée Magritte
# 馬格利特博物館

布魯塞爾｜比利時

{ 超現實主義大師 }

## 創意之都的靈魂人物

　　素有「漫畫王國」之稱的比利時，除了盛產巧克力和啤酒，漫畫家的數量居全球之冠，當然也造就許多最受歡迎的漫畫人物。例如：《丁丁歷險記》中超級愛冒險的小記者和他的忠實愛犬；大人小孩都喜歡的《藍色小精靈》，漫畫裡描述的各種性格的小精靈們；或是安德烈·弗朗坎所創造的搗蛋鬼加斯頓和馬蘇皮拉米。之後，創意家更將創意發揮在布魯塞爾的街頭上，隨處可見

的「漫畫牆」也成為這裡獨有的樣貌之一。

　　在這個創意之都的背後，有個非常重要的靈魂人物「雷內·馬格利特」。青蘋果和西裝客就是他的經典符號，擅長將現實故事應用在藝術作品中，並賦予新的意義，讓人回味省思的超現實藝術家。在他辭世半個世紀後，他的畫作還常常出現在流行廣告中。馬格利特博物館於2009年盛大開幕，全球馬格利特的死忠粉絲們，都跑來這

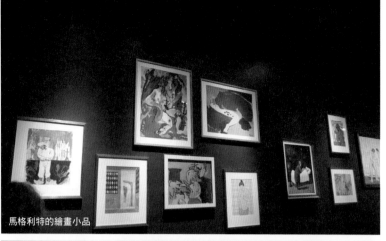

馬格利特的繪畫小品

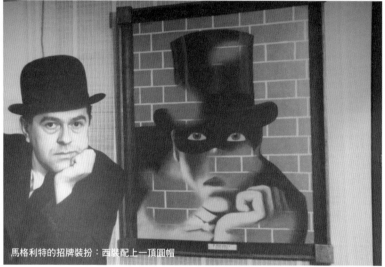

馬格利特的招牌裝扮：西裝配上一頂圓帽

**MUST SEE**

最多馬格利特作品
的集合地

收藏超過
兩百件作品

網羅速寫、海報、
工藝及舊照片

裡朝聖，創下第一年就超過了五十多萬的人潮。

馬格利特許多重要的繪畫作品，都為美國或私
人收藏。不過，博物館透過馬格利特的遺孀及其
詩人好友幫助下，網羅了相當完整的作品，號稱
是藝術家最大作品的集合地。除了油畫外，收藏
品還包含許多速寫稿、水彩、海報，花瓶及工藝
品。重要的是，博物館記錄了馬格利特的生活，
並展出許多舊照片和電影。

**INFORMATION**
musee-magritte-museum.be
ADD：Regentschapsstraat 3, 1000 Brussel, Belgium（需
先至隔壁皇家美術館購票）
自中央火車站步行7分鐘；搭乘電車92 / 93線至 Royale
站；搭乘巴士27 / 38 / 71 / 95線至Royale站
TEL：+32 2 508 32 11
TICKET：全票8€，未滿18歲6€，未滿5歲免費
館內可攝影（無閃光），可先於皇家美術館寄物
GUIDE：有英文導覽，需4€
TIPS：2小時，可於皇家美術館購買兩館組合套票

**OPENING HOURS**
週一休館　週二至週五10:00-17:00　週末11:00-18:00

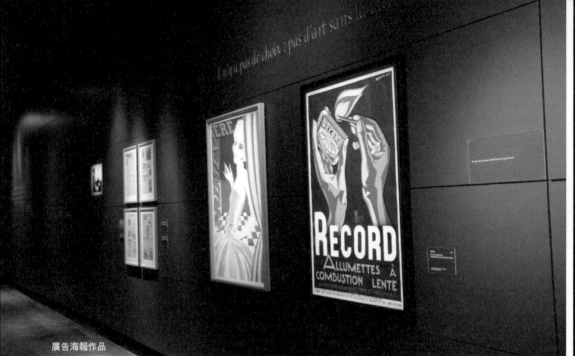
廣告海報作品

《形象的叛逆》© Allan Harris

館內可見許多馬格利特愛搞怪的生活寫真

## 封閉的童年感傷

　　位在1898至1929時期的展間，有他最重要的兩幅超現實主義畫作，其一為無法解釋的夢境《密碼競技者》（The Secret Player），以及寫有「這不是一根煙斗」的煙斗油墨重繪作品，這幅煙斗最早系列是創作於1929年，名為《形象的叛逆》（The Treachery of Images）。馬格利特最擅長將一般生活事物，加些巧思重新賦予意義，所以當人們看到煙斗產生的謬論感，是常被用來解釋超現實主義的主要題材之一。

　　此外，馬格利特作品中無法理解的意象和破碎

女體系列，讓學者認為當時十三歲的馬格利特，在他母親投水自殺後受到極大的影響。

　　1926年馬格利特於布魯塞爾成立了畫廊，畫出了他第一幅超現實主義作品《迷失的騎師》（Le jockey perdu），隨後於1927年舉行首次個人畫展。卻不被當時藝術界所接受，反而遭到侮辱性的批判。挫敗的他便移居巴黎尋找靈感，他認識了安德烈·布賀東（André Breton）超現實主義的創始者，並成為其中一員。

　　過了幾年回到布魯塞爾的他，靠著與朋友合

播放馬格利特故事的影片區

## 圓帽下的狂想

作的廣告收入，一方面進行大量新的創作。二樓展間展示了 1930 年至 1950 年的時期，此時他的作品已趨近成熟且完整，如：《回歸》（The Return）及《哥爾禮達》（Golconda）等。而展示 1951 年至 1967 年時期的樓層裡，《光之帝國》（The Dominion of Light）、《安海姆的領地》（The Domain Of Arnheim）、《天空鳥》（Sky Bird）也是他後期的經典創作。如果還覺得意猶未盡的話，地下樓層中有禮品販售，以及電影《畫夜》記錄片。

馬格利特一生被視為共產主義的支持者，從來沒有工作室，是自己作品的推銷員；他衣冠筆挺戴著一頂圓頂硬禮帽，從他的模特兒妻子開始創作，始終堅持自己的創作道路。直到 1960 年代，作品在美國展出後，紅回祖國的他，成為比利時超現實主義的領袖，更影響普普藝術、簡約主義和觀念藝術。晚年他定居布魯塞爾，於 1967 年8 月 15 日胰臟癌病逝。直到 2005 年，被列舉為「最偉大比利時人」之一。

© Museu Picasso, Barcelona. Photo: Caterina Barjau

# Museu Picasso
# 畢卡索博物館

巴塞隆納 | 西班牙

{ 當代藝術大師啟蒙之旅 }

## 拍賣會上的歷史天價

　　2015年5月11日紐約佳士得拍賣會，畢卡索的鉅作《阿爾及爾的女人（O版本）》（Les Femmes d'Alger, Version 'O'）以近55億台幣高價賣出，成為當時拍賣史上最貴的畫作。在全球拍賣價格前10名的畫作中，畢卡索的作品就占了3幅。畢卡索的際遇與梵谷成強烈反差，是少數名利雙收的「三多」畫家，多產、多命、多情。91年的藝術生涯，創作了近四萬幅作品，

在世時已畫價不菲，哪怕能撿他順手塗鴉的草稿，都能買一棟房屋。

　　前陣子，發生了一件讓法國媒體震驚的水電工藏畫事件。晚年的畢卡索很孤獨，儘管身邊不乏親朋好友，但他知道那些人都是為了求畫而來的。為了作品，親人們不停爭吵，甚至還大打出手。苦惱的畢卡索考慮到自己年邁，為了創作安全，於是請來了名叫「蓋內克」工人安裝防盜系

中世紀文藝復興式的中庭

入口處畢卡索的個人照

**MUST SEE**

網羅畢卡索自9歲
創作、培訓、藍色時期及侍女系列

畢卡索1895年
至1904年的居住地

收藏畢卡索
近4251件作品

統，兩人也因此成為無話不談的朋友，直到蓋內
克完成工作離去。經過37年，蓋內克把當初得
到的271件畫作，帶至巴黎畢卡索文物管理處進
行鑑定，卻因為畢卡索繼承人的控告而暫緩。後
來，蓋內克夫婦被指控這批畫作沒有經過畢卡索
簽名，而遭判「寄藏贓物罪」緩刑兩年，並得將
畫作歸還畢卡索家族，以悲慘的結局收場。

**INFORMATION**
www.museupicasso.bcn.cat
ADD：Carrer Montcada, 15-23, 08003 Barcelona, Spain
搭乘地鐵L4黃線至Jaume I站，步行4分鐘
TEL：+34 932 56 30 00
TICKET：全票11€，優待票7€，館內不可拍照
TIPS：2小時，可使用Barcelona Museum Pass

**OPENING HOURS**
週一休館
週二至週日：9:00-19:00（週四延長開放至21:30）

## 「不像」的曠世巨作

　　隱蔽的美術館融合了中世紀、文藝復興風格，展館將五所住宅相連接。這裡收藏了畢卡索創作初期最重要的作品，館藏有四千多幅作品，從 9 歲初期（1890 年至 1897 年）、培訓期間（1897 至 1901 年）、藍色時期（1901-04）以及 1917 年到侍女（1957）系列。前段展廳中，畢卡索的《姑媽佩帕的肖像畫》，創作當年僅 15 歲，已可看出驚人的繪畫天分。中段則展出巴黎時期，及重要的第 8 區「藍色時期」作品，因好友卡洛斯自殺影響，以憂傷的藍色為創作色，當時畫作的銷售更不如預期。

　　畢卡索曾說過：「我學畫四年，就可以像拉斐爾；但我學了一輩子，才能畫得像小孩」。相信很多人對畢卡索的畫作，都有一種越畫越看不懂的感覺。多愁善感的畢卡索創始立體派後，經歷愛情及戰火的洗禮，開始探討畫的本質。其中，館內最著名的 1957 年《侍女圖》，是畢卡索花了將近半年重新詮釋委拉斯蓋茲（Velazquez Diego）的《侍女圖》，用立體派技巧及各種色彩創作的 58 幅系列作之一。展館還製作 20 分鐘長的影片，來分析畢卡索與委拉斯蓋茲的《侍女圖》聯作，有時間不妨欣賞一下！

孟克所繪的系列肖像畫

# Munch Museum
## 孟克博物館

奧斯陸 | 挪威

{ 表現主義大師 }

　　愛德華・孟克（Edvard Munch）於1893至1910年間，共畫出4幅《吶喊》，其中唯一私人收藏的1895年版本，在2012年紐約蘇富比拍賣中，打破世界紀錄以近1.2億美元天價成交。這幅知名度僅次於達文西《蒙娜麗莎的微笑》的畫作，無疑展現了人類最壓抑的情感，也是國際藝術史上獨特的存在。孟克的其他三版《吶喊》均藏於奧斯陸的博物館，其中1893年最著名的原畫（油畫版）掛於國家美術館的孟克展間，卻在1994年冬奧開幕時遭竊，兩名小偷還留下紙條：

「感謝如此糟糕的保全措施」，好在隔年畫作失而復得。孟克博物館則展示另外兩版作品。孟克為表現主義藝術的先驅，在繪畫、平面藝術、雕塑、照片和電影等領域都表現出色，以異於常人的抑鬱感官，用畫作傳達了他的痛苦與迷茫。孟克生前並不出名，留在身邊的作品非常多，他與國家美術館館長計畫建構一個博物館，將畢生創作都捐贈給政府。於是，這座1963年開放的美術館，為紀念孟克誕辰100週年而設立。

　　博物館座落在植物園旁邊，現代化的建築由

博物館入口

雕塑作品區

**INFORMATION**
munchmuseet.no
ADD：Tøyengata 53, 0578 Oslo,
Norway
搭乘公車20路至Munchmuseet站；搭
乘地鐵至Tøyen站
TEL：+47 23 49 35 00
TICKET：全票120NOK，優待票
60NOK，18歲以下免費；適用Oslo卡
TIPS：2小時

**OPENING HOURS**
每日10:00-16:00

**MUST SEE**

世界名作《吶喊》

隱喻渴望及悲觀
的愛情《聖母》

關於孟克的影音故事

Gunnar Fougner和Einar Myklebust共同設計。館內收藏孟克家族捐贈的1150幅繪畫、近18萬張的版畫、7700幅手稿及13件雕塑作品。其中，最具代表的兩幅《吶喊》是孟克漫步於奧斯陸愛克堡丘時的精神感受，他晚年曾說：「病魔、瘋狂和死亡是圍繞我搖籃的天使，並伴隨我一生。」孟克從小體弱多病又遭遇親人變故，造就了他悲觀；另一幅1894年所繪的《聖母》，裸女紅色帽子看似神聖光環，隱喻著對性的渴望及悲觀的愛情。

館內還展出許多孟克的故事影片。逛完博物館後，不妨來到一樓的孟克咖啡館，店家把《吶喊》主角設計成巧克力片，裝飾在切片蛋糕上，令人莞爾。此外，隨著遊客量增長，奧斯陸市議會計畫在港口區（Bjørvika）建造一座新的展示空間。在2012年《吶喊》拍賣的捐贈及各國贊助下成功募資，由西班牙建築師Herreros Arquitectos操刀，新博物館，將於2019年竣工，請拭目以待吧！

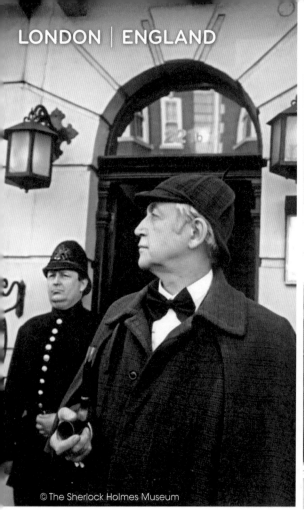

© The Sherlock Holmes Museum

博物館入口可拿著菸斗帽子和警衛合照

# The Sherlock Holmes Museum
## 福爾摩斯紀念館

倫敦｜英國

〔虛構名偵探的真實故居〕

　　如果你喜歡英國ＢＢＣ《新世紀福爾摩斯》影集，或是日本《名偵探柯南》動漫，就千萬不能錯過大名鼎鼎的福爾摩斯紀念館！福爾摩斯故事原著出自英國作家暨醫生的柯南・道爾於1887年所創作的小說《血字的研究》，內容講述偵探與華生醫生的結識及整個案情經過。柯南・道爾因塑造了主角福爾摩斯，成為偵探小說史上最重要的作家之一。熟悉倫敦貝克街221B號的人，可是多過知道唐寧街10號首相官邸的人呢！

　　福爾摩斯協會完整重現小說場景，將原本是宿舍的貝克街221B號，改造成福爾摩斯紀念館。外觀忠於故事背景的19世紀維多利亞建築風格，入口處能看到身穿維多利亞警察服的警員站哨，館內有真人扮演的華生醫生講解紀念館概況。在福爾摩斯狹小的臥室裡，床上左手邊的藍色外套、手銬以及一只黑皮箱，刻意營造出大偵探不拘小節的生活格調。

　　來到這裡一定要手拿大菸斗頭戴獵鹿帽，坐在

禮品販售區 © The Sherlock Holmes Museum

二樓福爾摩斯書房，可供人拍照的大煙斗及獵鹿帽

**MUST SEE**

19世紀維多利亞
風格建築

小說中的隱藏線索

與大菸斗及
方格帽留影

福爾摩斯的書房裡拍照留念，親自演出故事場
景。書桌一旁有把很舊的兩弦小提琴，福爾摩斯
利用它拉出的旋律得到許多破案靈感，據說現在
的價格已高達20萬英鎊！

　　三樓分別是華生及哈德森太太的臥室，並安排了
大量的蠟像，重演故事中的犯案現場。寄信至這虛
擬真實故居會有專人回覆，房間裡黑板上滿滿的紙
片，是世界各地受福爾摩斯騎士精神感召的粉絲來
信，讓人幾乎以為這位大偵探依然在這裡生活。

**INFORMATION**
www.sherlock-holmes.co.uk
ADD：221b Baker St, Marylebone, London NW1 6XE, UK
搭乘地鐵棕線（Bakerloo）至Baker Street站，步行3分鐘
TEL：+44 20 7224 3688
TICKET：全票15€，16歲以下10€
TIPS：館內1小時，紀念品區的商品頗具特色

**OPENING HOURS**
每日 9:30-18:00

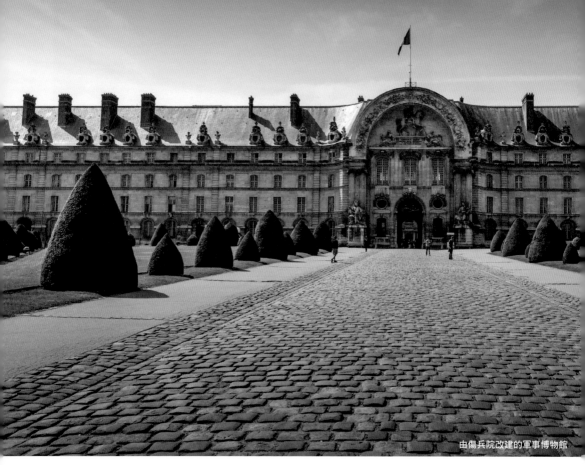

由傷兵院改建的軍事博物館

# Musee de l'Armee
## 軍事博物館 / 拿破崙一世陵墓

巴黎｜法國

{ 軍事天才輝煌戰績 }

### 拿破崙是英雄還是惡魔？

　　拿破崙為「凱撒以來最偉大的人物」，軍事上被世人稱為「戰爭天才」，對他恨之入骨的，則稱他做「科西嘉島的惡魔」。法國大革命時，深受盧梭啟蒙思想影響的他已是革命志願軍的中校，24歲時率領一支砲兵隊，打敗了波旁王朝及英國軍隊，被法國革命政府提拔為將軍。經歷數次征戰，野心蓬勃的他發動「霧月政變」自封皇帝，建立短暫的「法蘭西第一帝國」，期間將法國的影響力擴至整個西歐及波蘭。

　　1840年，拿破崙的遺體被重新安葬於塞納河邊傷兵院，此傷兵院是1670年由路易十四所建造，如今已成市區觀光重點的軍事博物館。館內最經典的是古、近代展覽館中弗朗索瓦一世的雄獅盔甲、拿破崙一世四槍裝禮盒、安格爾所繪的《皇帝寶座上的拿破崙一世》等藏品。除了珍奇的武器盔甲，還有東西方軍事收藏，可讓戰略迷

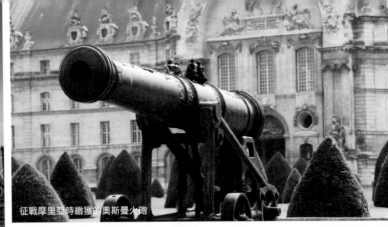

征戰摩里亞時繳獲的奧斯曼火砲

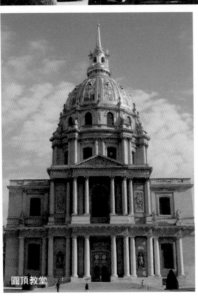

圓頂教堂

拿破崙一世陵墓

七大主題展覽館　　　　　　　13世紀至二戰的　　　　　　　拿破崙一世陵墓
　　　　　　　　　　　　　　 東西方武器

大飽眼福！

　　趕時間的人，可直接前往圓頂教堂欣賞拿破崙之墓及教堂穹頂。此外，裡頭還有其他博物館可參觀，如：奇異陳列室、立體地圖博物館、戴高樂紀念館和解放勳章博物館等。對現代軍事無興趣的遊客可快速走過，看完戶外火炮，不妨從亞歷山大三世大橋上觀看傷兵院，欣賞大橋金碧輝煌的雕刻與金色圓頂教堂，宛如一幅壯麗奇景。

**INFORMATION**
www.musee-armee.fr
ADD：Avenue de Tourville 75007 Paris, France
搭乘地鐵13號線Varenne站，步行3分鐘
TEL：+33 810 11 33 99
TICKET：全票11€，優待票9€，18歲以下免費（適用博物館套票）
GUIDE：有中文導覽，6€
TIPS：戶外榮譽庭火炮10分鐘，聖路易、圓頂教堂、陵墓20分鐘，古代展覽館1小時，其他展廳30-45分鐘

**OPENING HOURS**
4月至10月10：00-18：00（其他月份17：00閉館），每月第一個週一（除7、8、9月）、1/1、5/1、12/25休館

# GRIMMWELT Kassel
# 格林世界

卡塞爾 ｜ 德國

{ 童話夢想家 }

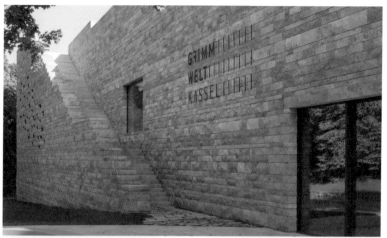

**MUST SEE**

四個精心設計的童話
故事房

格林兄弟的手稿筆記

1812至1840年出版的
《兒童與家庭童話集》
副本

**INFORMATION**
www.grimmwelt.de
ADD：Weinbergstraße 21,
34117 Kassel, Germany
搭乘公車1 / 2 / 3 / 4 / 5 / 6
/ 8 / 9路至市政廳站
TEL：+49 561 59861910
TICKET：全票8 ，兒童票
6
TIPS：館內1小時

**OPENING HOURS**
週一休館
週 二 至 週 日 ： 1 0 : 0 0 -
18:00，週五延長至20:00

　　這座2015新改建的格林世界，曾獲當年全球十大最佳新博物館名單，共五樓層四千平方公尺的展覽空間，博物館從來自德語字典裡的A到Z規劃了25個不同的字母主題，把格林兄弟的文學重新詮釋。小時候耳熟能詳的童話故事，如白雪公主、睡美人、長髮姑娘、小紅帽、糖果屋和青蛙王子等。這些精采的童話故事，都要歸功於格林兄弟曾在卡塞爾（Kassel）生活30多年，並於當地圖書館工作。這段時間，他們基於對德國語言文化和民間傳說的熱愛，開始研究德語及搜集民間故事。

　　新的格林博物館為一座現代風格的展演場地，距離格林兄弟卡塞爾的住所不遠，館內展示格林兄弟的手稿、書中童話人物的造型圖稿、出版物以及古董家具，並有固定的童話表演活動。這裡可以充分了解關於格林兄弟的一切，以及一本童書的歷史與過程。此外，在博物館的不遠處還有一座格林兄弟雕像，到此一遊不妨拍照留念唷！

# Nobelmuseet
# 諾貝爾博物館

斯德哥爾摩｜瑞典

{ 發明創新伸展台 }

**MUST SEE**

諾貝爾獎創辦人發明
炸藥的來龍去脈

愛因斯坦、居里夫人等
發明家的得獎事蹟

諾貝爾冰淇淋及椅
下的名人簽名

**INFORMATION**
nobelcenter.se
ADD：Stortorget 2, 103
16 Stockholm, Sweden
自火車站Gamla Stan步行5
分鐘
TEL：+46 8 534 818 00
TICKET：全票120SEK，18
歲以下免費。適用斯德哥
爾摩卡，禁止攝影
GUIDE：設有英語導覽
TIPS：1小時

**OPENING HOURS**
9月至5月：
週一休館，12/24-12/25、
12/31、1/1休館
週二至週四11:00-17:00，
週五11:00-20:00，週末
10:00-18:00，
每日17:00-20:00免費入場
6月至8月：每日9:00-
20:00

博物館大廳

得獎者簽名的椅子

清爽的諾貝爾晚宴冰淇淋

　　來到斯德哥爾摩閒暇之餘，不妨來大廣場北側
的諾貝爾博物館走走。展覽內容雖較沉悶，但打
著諾貝爾晚宴必吃的冰淇淋名號，仍吸引許多觀
光客前來。館內展示有關獎項、歷屆得主和阿爾
弗雷德‧諾貝爾的資訊，還設有各式劇院及科學
辯論，紀念品商店和Bistro餐廳。

　　博物館於2001年開館，位於斯德哥爾摩的證
券交易所大樓，距離頒出第一座諾貝爾獎正好
100週年。入口處有得獎者影音介紹，諾貝爾獎

項共分為物理、文學、經濟、化學、生理醫學，
以及和平獎。除了和平獎是在挪威頒發之外，其
他獎項都是在瑞典頒獎。因此，諾貝爾博物館是
設在瑞典斯德哥爾摩，想要了解和平獎的朋友則
可前往位於挪威奧斯陸的諾貝爾和平中心走走。
Bistro餐廳裡高掛著許多簽名的椅子，據說諾貝
爾得主只要來到這，就會被要求在椅子底下簽
名。來到這用餐的旅客，往自己的椅子下看看，
就能得知曾和哪位得主坐過同一張椅子了喔！

# The Pushkin State Museum
## 普希金紀念故居
{ 為愛而生的浪漫詩人 }

　　普希金是俄國19世紀最偉大的詩人，可惜一生短暫只活了37年。坐落於阿爾巴特街上的淺藍色房子，1986年改建成博物館，門口銅牌上刻著普希金曾於1831年2月至5月間居住過的字樣，現在不定時會舉辦紀念浪漫詩人的音樂活動。

　　博物館內部按當時實際狀況重新修復，進入故居前要先換拖鞋以保護木地板，方正的格局配上淺色裝潢，有浪漫作家的格調。一樓為《普希金與莫斯科》常態展空間，介紹作家的文學地位，及他當時曾參與的莫斯科事蹟。二樓展廳必看為手稿及圖片，也展示了普希金和夫人使用過的書桌及梳妝台。

**INFORMATION**
www.pushkinmuseum.ru
ADD：Arbat St, 53, Moskva, Russia
搭乘地鐵3、4號線至Smolenskaya站，步行3分鐘
TEL：+7 495 637-56-74
TICKET：全票120RUB，優待票20RUB
TIPS：1小時

**OPENING HOURS**
週一、週二休館
週三至週日：10:00-18:00（週四12:00-21:00）

---

# Anne Frank House
## 安妮之家
{ 生命的渴望 }

　　紀念猶太人安妮‧法蘭克的安妮之家位於阿姆斯特丹王子運河旁，納粹統治時，安妮一家人曾躲藏於此。1947年出版的《安妮的日記》一書，是小學時必讀的世界名著，這裡展出了日記原稿及當時的生活用品，日記中記錄了安妮的寂寞、恐懼和求生期盼──「我希望在我死後，仍能繼續活著」，安妮對生命的渴望足以撼動每一位參訪者。

　　館內保存了安妮被捕之後房間清空的狀態，讓參觀者親自感受日記中的場景，如：二樓辦公室的職員協助安妮等人藏匿、三樓中保存香料的地方儲藏室，及四樓通往藏匿地點的閣樓書櫃暗門等。

**INFORMATION**
www.annefrank.org
ADD：Prinsengracht 263-267, 1016 GV Amsterdam, Netherlands
自中央火車站搭乘電車13 / 14 / 17路或公車170 / 172 / 174路至Westermarkt站

TEL：+31 20 556 7105
TICKET：全票9€，優待票4.5€，9歲以下免費

**OPENING HOURS**
每日：9:00-22:00（冬季提前至19:00），週六提前至21:00

# Maison de Victor Hugo
## 維克多· 雨果之家

{ 悠久的文豪大居所 }

　　小説《悲慘世界》出自法國大文豪維克多·雨果之筆，雨果曾於1832年至1848年間居住於此，建築位於中世紀風格的孚日廣場，他租下建物中的三樓。著名的《巴黎聖母院》及《悲慘世界》均在此處完成。此地於1903年開放，2003時納入巴黎公共機構管理，收藏超過1萬8千封信件及藏書，並忠實還原中國風的客廳及華麗的餐廳臥室。

**INFORMATION**
www.maisonsvictorhugo.paris.fr
ADD：6 Place des Vosges, 75004 Paris, France
搭乘公車20 / 29 / 65 / 69 / 76 / 96路或地鐵至Bastille、Saint-Paul站或Chemin-vert站
TEL：+33 1 42 72 10 16　TICKET：免費，不定期展覽需另外付費
TIPS：故居30分鐘，孚日廣場20分鐘

**OPENING HOURS**
週一休館
週二至週日 10:00-18:00

---

# H.C. Andersens Museum
## 安徒生博物館

{ 北歐童話大師小鎮 }

　　被譽為丹麥國寶的安徒生出生於歐登塞小鎮，他在工作之餘藉由旅行靈感寫出156篇童話，14部長篇和許多短篇小説，迪士尼最高票房紀錄的《冰雪奇緣》，便是取材自安徒生的《冰雪女王》。這裡收藏安徒生著作的多國語言版本，可以電腦翻閱或聆聽，逛完也不妨到位在博物館附近的安徒生故居走走吧！

**INFORMATION**
museum.odense.dk　ADD：Bangs Boder 29, 5000 Odense C, Denmark
自Odense火車站沿指標步行7分鐘　TEL：+45 65 51 46 01
TICKET：全票110DKK，18歲以下免費。可使用歐登塞博物館通票
GUIDE：有中文版手冊及電腦翻譯故事
TIPS：博物館1.5小時，戶外演出30分鐘

**OPENING HOURS**
週一休館　週二至週日10:00-16:00

---

# VIGELANG PARK
## 維格蘭雕塑公園

{ 雕刻人生百態 }

　　這裡是挪威最受歡迎雕刻家——古斯塔夫·維格蘭（Gustav Vigeland）最大的雕刻公園，共有212座雕塑作品。公園全年免費參觀，亮點是：設有58座裸體男性、女性和孩童的《生命之橋》，其中著名的《憤怒小孩》（Sinnataggen）還可祈求好運；以及最具代表性的《生命之柱》（Monolith），柱子上刻畫121名互相糾結的人物，往上奮力掙扎渴望心靈的救贖與解脱，石柱頂端為代表生命輪迴的嬰兒和骷髏。逛完公園後也可以參觀附近的維格蘭博物館。

**INFORMATION**
vigeland.museum.no　ADD：Nobels gate 32, 0268 Oslo, Norway
搭乘20路公車或12號電車至Vigelandsparken站，維格蘭博物館則在Frogner plass站
TEL：+47 23 49 37 00　TIPS：2小時

**OPENING HOURS**
公園全年免費參觀

# PART 3

# Classical
# Collection

博物館前設有俄國軍神朱可夫元帥的雕塑

# State Historical Museum
# 莫斯科國家歷史博物館

莫斯科 | 俄羅斯

{ 不可忽視帝國輝煌典藏 }

## 戰火後的重生，美麗紅場

　　來到莫斯科，一定不能錯過國家歷史博物館，它幾乎網羅了俄羅斯文物的精華，共收藏450多萬件珍品和4000萬件文檔。紅色外觀搭配銀白屋頂，與四周白色建築相較下顯得很搶眼。博物館就坐落在莫斯科熱門景點「紅場」與「馴馬場廣場」之間，試著想像，如此寬闊的地方曾經建築林立，卻因戰火肆虐、燒光了建物而遭清空，而其中最大的改建，要數1812年拿破崙戰爭過

後。待護城河修整、填滿後，便開始了一連串帝國風格新建築的打造，如國家歷史博物館（原為莫斯科大學舊址）、1812年戰爭博物館及國家百貨商場等。

　　廣場整修完成後，政府官方便經常在這裡舉辦典禮表演，甚至包括俄羅斯帝國沙皇的加冕儀式。而最讓人津津樂道的莫過於「紅場」此名的由來，許多人以為與共產主義的紅色有關，甚至

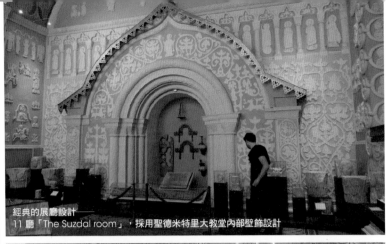

經典的展廳設計——
11 廳「The Suzdal room」，採用聖德米特里大教堂內部壁飾設計

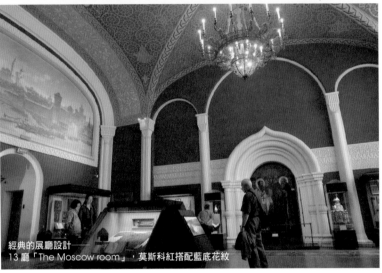

經典的展廳設計——
13 廳「The Moscow room」，莫斯科紅搭配藍底花紋

**MUST SEE**

紅場之寶——
俄式帝國建築代表

全俄最豐——
近450萬件珍藏

展廳設計——
取特色教堂細節之美

## 經典帝國建築，肅然起敬

也與它四周圍牆顏色無關。其實，廣場最早名
為「托爾格」，意思是「集市之地」，1662年
改「Красная」，意「紅的」或「美麗
的」，這才演變成現在的名稱。

　　1872年，亞歷山大二世下令建造國家歷史博
物館；1883年，亞歷山大三世加冕時，同時開
放民眾入館參觀。設計由弗基米爾・薛勒沃德
（Vladimir Sherwood）操刀，為浪漫民族主

**INFORMATION**
shm.ru
ADD：Red Square, 1, 109012, Moscow, Russia
搭乘地鐵 1 號線至獵人商鋪（Охотный
ряд）站，步行 9 分鐘
TEL：+8 (495) 692 40 19
TICKET：成人 400RUB，優待票（16-18 歲者）
150RUB，16 歲以下免費
GUIDE：300RUB，無中文語音導覽　TIPS：2 小時

**OPENING HOURS**
10 月至 5 月　週二休館
週三至週一 10:00-18:00（週五、週六延長至
21:00）
6 月至 8 月　6/5、8/7 休館　每日 10:00-21:00

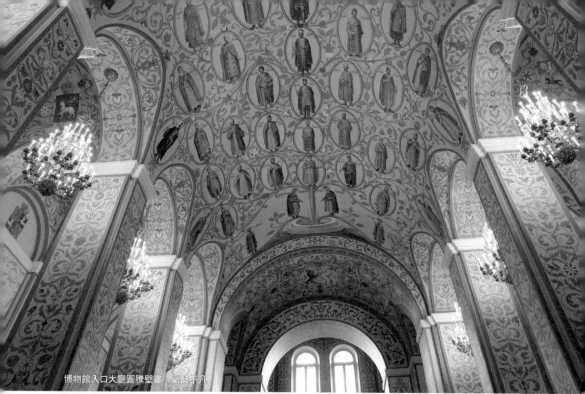

博物館入口大廳圖騰壁畫，氣勢不凡

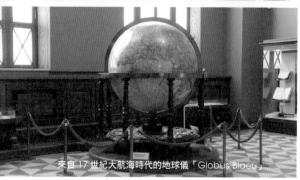

來自17世紀大航海時代的地球儀「Globus Blaeu」

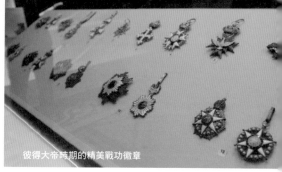

彼得大帝時期的精美戰功徽章

義的代表，樓頂尖塔帶有哥德式風格，上頭的金色雙頭鷹裝飾象徵俄羅斯國徽的精神。至於大門前聳立的雕像來頭也不小，那是第二次世界大戰期間立下卓越功績的朱可夫元帥（Georgy Zhukov），他可是俄國人心中的「軍神」。

國家歷史博物館除了這幢主建築，它在莫斯科其他地方也設立了分館，如聖巴索大教堂、戰爭博物館、羅曼諾夫之家及新聖母修道院等，而且同樣收藏許多畫作、文物。此外，自國家歷史博物館於19世紀末正式開放參觀以來，從不曾對外

## 展廳風格多樣，留心觀看

關閉，即便在整個市區被德軍包圍的二次大戰期間，也堅持開館供民眾參觀。

俄羅斯自舊石器時代至今以來的所有珍品都集結於此，一、二樓按年代共分為39間展廳，一樓展出17世紀以前的藏品，二樓則以18、19世紀俄羅斯帝國的藏品為主。內部展廳以不同時期的教堂風格為靈感，其中尤具特色的展廳包括：11廳「The Suzdal Room」，其白色壁飾依照設計師弗基米爾在聖德米特里大教堂的設計；13廳「The Moscow Room」，展現莫斯

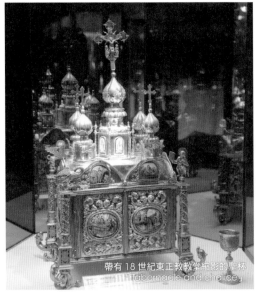

帶有 18 世紀東正教教堂縮影的聖杯
「Tabernacle and chalice」

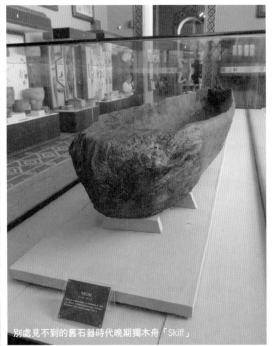

別處見不到的舊石器時代晚期獨木舟「Skiff」

18 廳採用聖巴索大教堂內部壁繪設計

來自凱瑟琳大帝展廳的瓷器作品

科的經典紅色風格；18廳「The Epoch of Tsar Ivan IV the Terrible」，採用聖巴索大教堂細部圖騰；至於呈現金色風格的21廳「The Time of Troubles」，則帶有伊凡大帝鐘樓的建築細節；此外，還可發現部分展廳的壁飾圖案詮釋了東正教重要歷史故事，相當耐人尋味。

而館內必看的藏品亮點則有：古斯基臺（Scythians）人的黃金文物、自古老諾夫哥羅德（Novgorod）流傳下來的樺樹皮法典捲軸、六世紀的手稿，以及古俄羅斯珍貴書籍《Chludov Psalter》（860年）、《Svyatoslav's Miscellanies》（1073年）等。若有空閒，還可花些時間欣賞博物館對200萬年前石器時代的演繹；另外，這裡也收藏了多達170萬枚古幣，更是俄羅斯聖像畫最大收藏地；三樓展示了彼得大帝時期的寶物、服裝和精美戰功獎牌，也頗值得一觀。

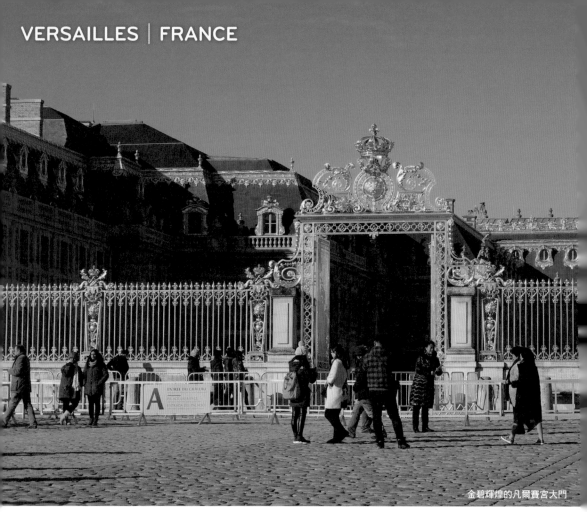

金碧輝煌的凡爾賽宮大門

# Château de Versailles
# 凡爾賽宮

凡爾賽鎮 | 法國

{ 太陽王在此譜寫權力之歌 }

### 太陽王好大喜功,別有目的

在位長達72年的「太陽王」路易十四,讓內戰頻繁、民不聊生、地方貴族相互殘殺的法國,搖身一變成為歐洲最強勢的國家。不過,你知道太陽王號令權貴、施展政治手段的舞臺在哪裡嗎?答案正是「凡爾賽宮」。凡爾賽宮完工於1710年,是世界上最著名的宮殿之一,1979年更被聯合國教科文組織列為「世界文化遺產」。然而凡爾賽宮的大舉擴建,實關係著法國王朝與路易

十四的生死存亡。

當時,王權雖擁有光鮮亮麗的外表,但暴民抗爭及地方權貴一直是道難解的問題,於是這裡成了路易十四逃離煩擾的庇護所。他想建構一座奢華的宮殿與前所未有的大花園,把所有貴族通通召回他的地盤,重顯它的君權力量。凡爾賽宮的擴建歷經了29年歲月,花費了大量人力成本終於成就奢華。誰能想到,最初的凡爾賽僅僅只是一

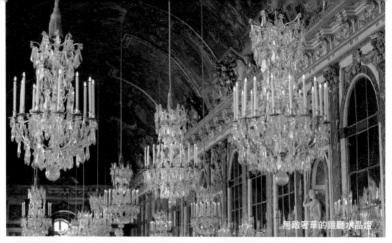

無敵奢華的鏡廳水晶燈

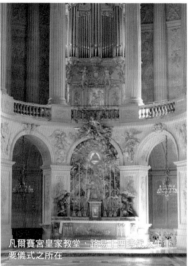

凡爾賽宮皇家教堂，路易十四時代人生重
要儀式之所在

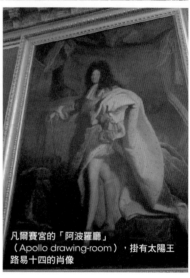

凡爾賽宮的「阿波羅廳」
（Apollo drawing-room），掛有太陽王
路易十四的肖像

---

**MUST SEE**

眼中只有自己——
400多面鏡子組成巨大鏡廊

噴泉雕塑——採用羅馬神話
寓意，彰顯君權神授

寵愛情婦——建一座大特里亞農宮
（Grand Trianon）送她

---

## 誰也離不開這只奢華金絲籠

片森林荒地？1624年，路易十四的父親買下土地
建造狩獵行宮，從最初的26個房間到如今擴增成
2300個房間、內有5000多件家具，總面積占地
110萬平方公尺，建築面積達到11萬平方公尺。

路易十四任命設計師安德烈·勒諾特爾
（André Le Nôtre）和著名建築師路易·勒沃
（Louis Le Vau）重新加以擴建。凡爾賽進而被
設計成最大、最豪華的宮殿建築，且成為貴族們

**INFORMATION**
en.chateauversailles.fr
ADD：Place d'Armes 78000 Versailles, France
搭乘RER C線火車至Versailles Château - Rive Gauche站，
步行 10 分鐘
TEL：+33 (0)1 30 83 78 00
TICKET：主宮殿 18 €，主宮殿＋大農宮＋花園套票
20 €，音樂噴泉表演 9.5 €，18 歲以下／身障人士免費；
適用巴黎博物館通行證（Museum Pass）
GUIDE：附中文語音導覽
TIPS：主宮殿 1 小時，大小農宮及花園 3 小時
備註：館內可攝影（不可使用閃光燈）、主宮殿和大農
宮提供免費寄物

**OPENING HOURS**
週一休館，5/1 休館　週二至週日 9:00-17:30

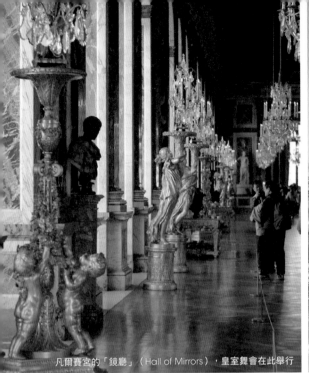

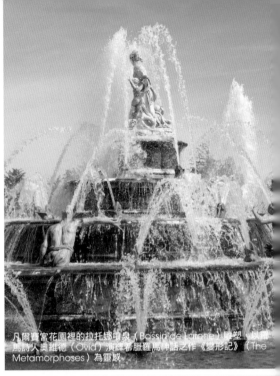

凡爾賽宮的「鏡廳」（Hall of Mirrors），皇室舞會在此舉行

凡爾賽宮花園裡的拉托娜噴泉（Bassin de Latone）雕塑，以羅馬詩人奧維德（Ovid）演繹希臘羅馬神話之作《變形記》（The Metamorphoses）為靈感

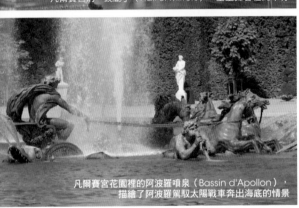

凡爾賽宮花園裡的阿波羅噴泉（Bassin d'Apollon），描繪了阿波羅駕馭太陽戰車奔出海底的情景

占地遼闊的凡爾賽宮後花園，緊緊抓住貴族貪圖逸樂的心

爭奇鬥豔的舞臺。路易十四喜好舉辦各種大型活動慶典，此舉成功地讓貴族留駐在凡爾賽，再加上地方貴族為了得到國王重視與提拔也幾乎都得待在凡爾賽。這麼一來，他們根本無心謀反，也無權回到自己的封地。

重新奪回權勢的太陽王，藉著個人魅力，圍繞在他身邊的女性變得更多了。為了寵愛情婦蒙特斯龐（Montespan）侯爵夫人，他建造了大特里亞農宮（Grand Trianon）。至於金碧輝煌的鏡廳（Hall of Mirrors）則是法國皇室舉辦舞會的

地方，也是宮廷舉行大型接待會和國王迎接高級大使的場所；裡頭有條以400多面鏡子組成的巨大長廊（鏡廊中的家具飾品全為純銀鑄造），廳內有17扇巨型落地玻璃窗，天花板懸掛了24盞波希米亞水晶吊燈；牆面全是細緻的鍍金雕花，牆柱則是以淡紫色和白色大理石打造。此外，為頌讚路易十四的尊貴，廳內到處都是太陽王的經典肖像油畫與雕像，可想見當時何等奢華氣派。

法國大革命時，偌大的凡爾賽花園面積近8000公頃，如今剩下800多公頃，而裡頭有兩座象徵權

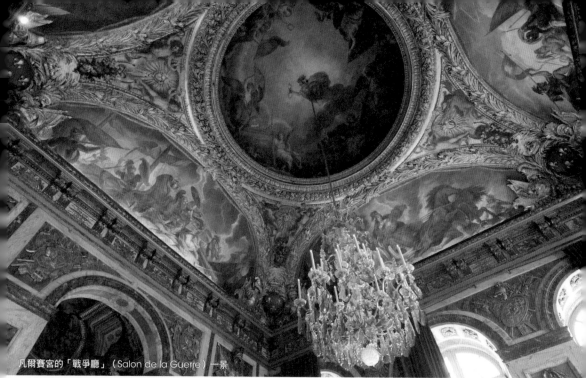

凡爾賽宮的「戰爭廳」（Salon de la Guerre）一景

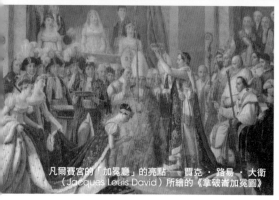

凡爾賽宮的「加冕廳」的亮點——賈克・路易・大衛（Jacques Louis David）所繪的《拿破崙加冕圖》

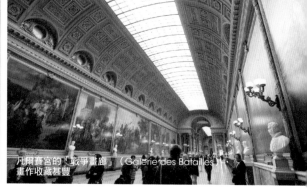

凡爾賽宮的「戰爭畫廊」（Galerie des Batailles），畫作收藏甚豐

## 象徵君權神授的大水池

力中心的大水池。其中一座為帶有拉托娜噴泉雕塑設計的水池，就在花園的心臟位置，噴泉設計主題是以羅馬詩人奧維德演繹希臘羅馬神話之作《變形記》為靈感——傳聞，拉托娜當時帶著小太陽神阿波羅和小戴安娜求救，卻受到朱比特之妻朱諾憤怒追逐。她帶著孩子路經里斯想喝水，精疲力竭地待在里斯的池塘邊，但農人卻在朱諾的煽動下不讓她飲水解渴，還把水弄得髒濁。幸好，朱比特前來拯救了拉托娜，並把農民都變成青蛙。

另一個大水池則有阿波羅噴泉與拉托娜噴泉遙相望，此噴泉由雕塑家圖比（Jean-Baptiste Tuby）打造於1670年。故事描述，長大後的阿波羅駕馭太陽戰車前往天際時，四周有海豚及海神相伴，海神並且吹著海螺號角護送主角離開海底世界。法國國王不僅僅透過雕塑向人們展示美麗的神話故事，更要藉此宣告他身為太陽王的權力實受到神靈庇佑。在路易十四時代，凡爾賽宮設置了多達1500座壯麗噴泉，但如今只剩300多座。此外，園區可另外購票參觀音樂噴泉表演，若喜歡看水舞可特別前往參觀。

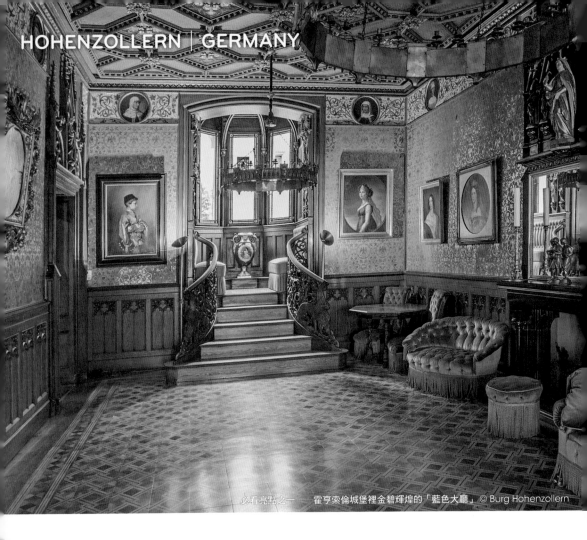

必看亮點之一　　霍亨索倫城堡裡金碧輝煌的「藍色大廳」 © Burg Hohenzollern

# Burg Hohenzollern
# 霍亨索倫城堡

霍亨索倫｜德國

{山巒雲霧中的童話城堡}

## 歐洲最顯赫政治世家：霍亨索倫

　　如果你曾看過2016年上映的電影《救命解藥》（A Cure for Wellness），肯定不會對霍亨索倫城堡感到陌生。這座美麗的城堡位於黑欣根小鎮，與新天鵝堡並稱德國南部最美兩大城堡，更有「19世紀堡壘建築傑作」的美稱。這座橘黃色的城堡建於11世紀，1850年至1867年由出身波蘭的軍方工程師Moritz Prittwitz和來自柏林的建築師Friedrich-August Stüler共同改建。若搭乘接駁車前來，除了沿途的小鎮風光，還可遠眺在雲霧中若隱若現的城堡。

　　到達城堡入口前，需漫步小小一段山路，景色美麗依舊，好像置身童話森林，只需步行一小會兒便可看見城門。城堡四周環繞著霍亨索倫家族群像，這些高聳而立的雕像多為家族中「出品」的國王或皇帝，威嚴非常。需經過許多道山門，才能真正登上這座位於峭壁上的城堡。而圍牆邊可遠眺下方整

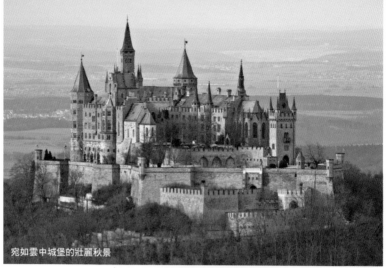

宛如雲中城堡的壯麗秋景

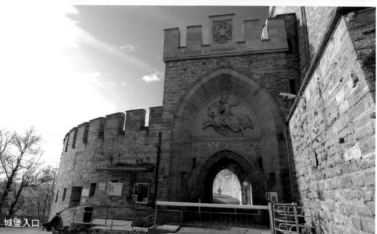

城堡入口

## MUST SEE

家族群像──霍亨索倫家族
專門「出品」國王或皇帝

地位顯赫──政治世家霍亨
索倫家族的「家譜樹之室」

貴族之夢──金碧輝煌
的「藍色沙龍」

座城鎮的絕美景色，只見陽光照耀著城鎮與山丘，不禁令人聯想到動畫電影《史瑞克》中由遠至近俯瞰整個王國的場景，此刻好似置身金色綺麗的童話故事裡。有趣的是，筆者前往參訪時，因為沿途受到山腳下的美麗景色吸引而不停拍照，以致後來到達城堡門口時，才發現門票不知何時已被風吹走，友善的德國人聽完解釋，直接補了一張票給我，內心真的好感動。

### INFORMATION
www.burg-hohenzollern.com
ADD：D-72379 Burg Hohenzollern, Germany
搭乘火車至Hechingen站，轉搭公車至城堡停車場，再轉搭城堡接駁車（須付車資）至入口
TEL：+49 (0) 7471 2428
TICKET：城堡外部免費；城堡內部全票12€，優待票10€，6-17歲兒童6€／生日當天免費，6歲以下免費
GUIDE：專人導覽（英文、德文）
TIPS：館內園區1.5小時、館內1小時（博物館提供皇家城堡漫步、夜間遊覽等獨特行程）

### OPENING HOURS
12/24休館　每日10:00-16:30（3/16至10/31延長至17:30）
2018/9/1：10:00-14:00　2018/12/31：10:00-15:00
2019/1/1：11:00-16:30

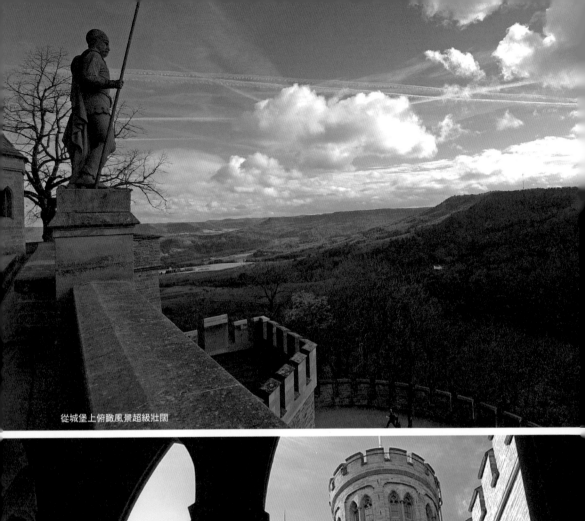

從城堡上俯瞰風景超級壯闊

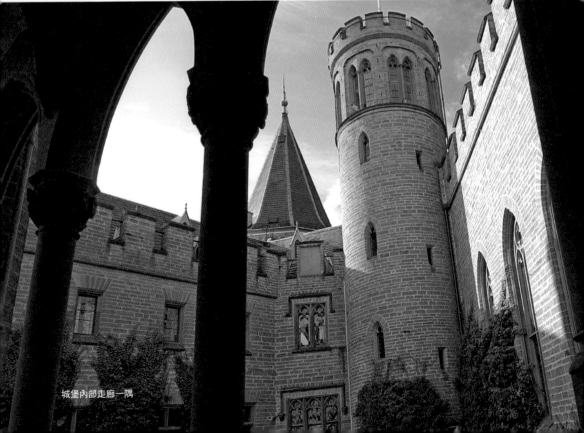

城堡內部走廊一隅

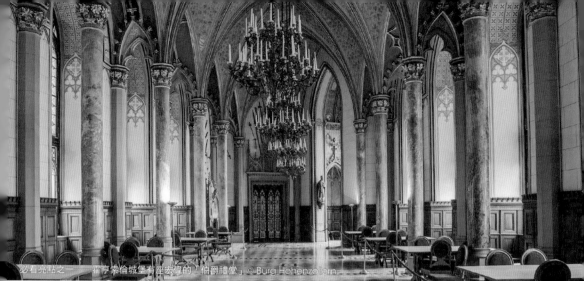

必有亮點之一——霍亨索倫城堡有座宏偉的「伯爵禮堂」© Burg Hohenzollern

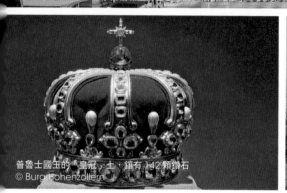

普魯士國王的「皇冠」土，鑲有 142 顆鑽石
© Burg Hohenzollern

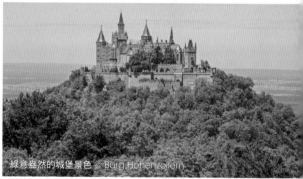

綠意盎然的城堡景色 © Burg Hohenzollern

## 霍亨索倫家族最佳出品：腓特烈大帝

霍亨索倫城堡內有一座博物館與寶物收藏館，館內設有英文及德文導覽，入內參觀需購買門票，有45分鐘的專人導覽，而且裡頭禁止拍照。此外，為保護城堡內的木質地板，參觀時需換上室內拖鞋，小朋友則可披上城堡提供的國王披風，與大人一起穿越時空，了解普魯士王朝的輝煌歷史。還可參觀莊嚴宏偉的伯爵禮堂、藍色沙龍及家譜樹之室。來到寶物收藏館，則可欣賞閃亮的騎士裝甲、路易絲女王的銀色刺繡連衣裙，以及一頂鑲嵌了142顆鑽石的普魯士皇冠，只見巨大的鑽石閃閃發亮，這是最讓人嘖嘖稱奇的珍寶之一。

霍亨索倫家族所出品最知名的統治者，非腓特烈二世（史稱腓特烈大帝）莫屬。他除了是歐洲歷史上最偉大的君主，還締造了輝煌的軍事功績。來此除可看到腓特烈的許多珍藏及王室書信，最受關注的莫過於他那只名為「金質鼻

煙盒」的遺物。據說，1759年庫納斯道夫戰役（Battle of Kunersdorf）中，敵方砲火猛烈反攻，導致普軍陣形敗潰，腓特烈的坐騎由此倒斃，一發彈藥擊中了他的胸膛，正好打在胸前的金質鼻煙盒上，使腓特烈幸運地死裡逃生。

城堡也定期舉辦各種活動，如春季時在復活節規劃城堡冒險日，其他日子則有露天戲劇表演、射擊之夜，直到秋季的獵鷹週、或聖誕節慶等等不一而足，熱鬧非凡。此外，城堡裡有兩座小教堂，分別為天主教堂和基督教堂，館方收費為新人舉行婚禮儀式；若你嚮往西式婚禮，不妨趁著到歐洲的機會帶件婚紗，到古堡舉辦一場浪漫又難忘的城堡婚禮。另外，特別推薦城堡咖啡廳供應的特色紅酒慢煮牛頰肉、自製馬鈴薯沙拉，風味極佳。

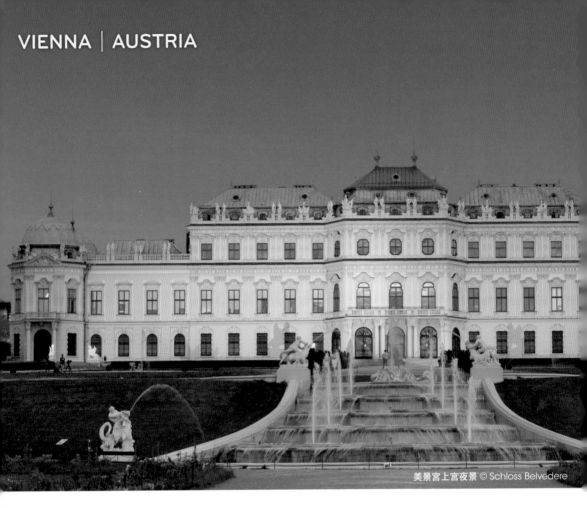

美景宮上宮夜景 © Schloss Belvedere

# Schloss Belvedere
# 美景宮美術館

維也納 │ 奧地利

{ 特地來尋克林姆的《吻》}

　　設立在維也納的美景宮（又稱貝維德雷宮或奧地利國家美術館），是喜歡克林姆的人必來的美術館之一。主要分為上、下兩個建築群，下部為1714年建造的下貝維德雷宮（簡稱下宮），原為哈布斯堡王朝歐根親王將軍的夏宮。這裡有座法國花園設計師Dominique Girard於1718年設計完成的美麗巴洛克式花園，巧妙連接了下、上兩個部分。上部是上貝維德雷宮（簡稱上宮），完成於1723年，王室常在此舉辦各種盛大慶典活動。美景宮，是世上最美麗的巴洛克宮殿之一，與霍夫堡、美泉宮並列「維也納三大宮殿」，更被聯合國教科文組織列為「世界文化遺產」。

　　從上宮的側門進入，會先穿越一道美麗的巴洛克式鐵門，門柱兩側飾有可愛的小天使雕塑。這裡分為三層樓，華麗的大廳石柱垂吊了臨時的藝術裝置；爬上高高聳立的正廳樓梯間，可看見許多青銅人形雕塑。光線透過巨大落地門窗倒映於大理石地面，再望向窗外後花園，此情此景著實浪漫。接著，繼續前往展覽區，但接下來的觀賞不允許拍照。大理石展廳、巨大的巴洛克水晶吊燈、圓頂上的古典壁畫，著實令人震撼。

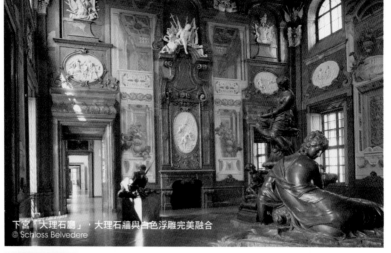

下宮「大理石廳」，大理石牆與白色浮雕完美融合
© Schloss Belvedere

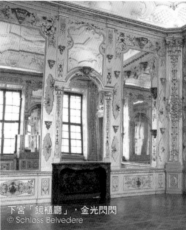

下宮「鏡櫃廳」，金光閃閃
© Schloss Belvedere

## INFORMATION

www.belvedere.at
ADD：Prinz Eugen-Straße 27, 1030 Vienna, Austria（上宮）
搭乘輕軌電車至 Schloss Belvedere 站，步行 6 分鐘
TEL：+43 1 795 57 134
TICKET： 花 園 免 費； 上 宮（Upper Belvedere）全 票 15€，優 待 票 12.5€，18 歲以下免費；適用維也納觀光通行證（Vienna PASS）；上宮＋下宮套票 22€
GUIDE：有導覽（無中文）
TIPS：館內 2.5 小時，花園 40 分鐘

## OPENING HOURS

每日 9:00-18:00（週五延長至 21:00）

**MUST SEE**

絕美皇宮——美景宮，
維也納三大宮殿

瘋克林姆——克林姆畫作
全世界最豐

花園麗景——17世紀精緻
小巧巴洛克式花園

　　上宮是世界上收藏了最多克林姆畫作的地方，尤其是畫家在1900年時期左右的作品，《吻》與《朱蒂絲》正是最大亮點。此外，這裡還展示了自中世紀至今的藝術品，如法國畫家賈克·路易·大衛、莫內、雷諾瓦及米勒等人，還有弗朗茲、馬卡特與席勒等奧地利當地藝術家的作品。

　　若有時間，可選擇購買套票，繼續到下宮展區參觀。前往下宮的路上，會先穿越前面提過的小而精緻巴洛克法式花園，這裡雖遠不及美泉宮來得有氣勢，卻以美麗的人面獅身像扳回一城，人群無不爭先恐後與她合照；在如此對稱典雅的格

局布置裡，碩大的花盆、雕像及噴泉設計，仍能讓人一窺17世紀當時園藝師的獨到巧思。

　　下宮原是歐根親王的私人聚會場所，主要陳設臨時展覽和戶外裝置藝術，必看的有：大理石廳，巧克力色的大理石牆與精雕細琢的白色浮雕，堪稱完美結合；大理石藝廊裡的雕刻風格獨特，怪誕廳裡的奇妙人像壁畫也很吸引人；另外一定要來看看鏡櫃廳的設計，金碧輝煌不必多說，再加上鏡面反射效果，拍照時反射出的奇麗景象讓人流連忘返。

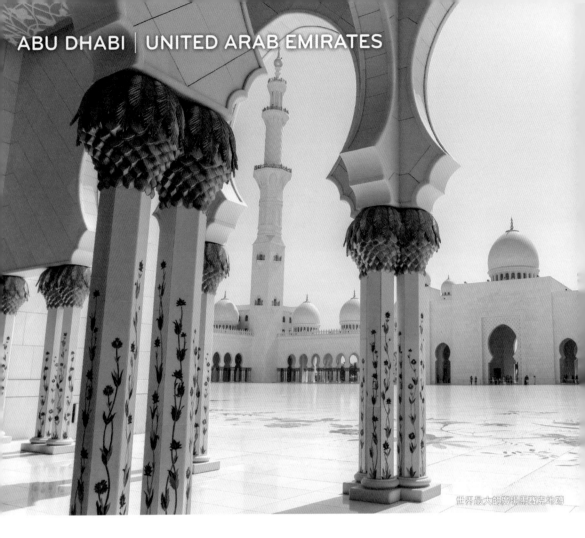

世界最大的廣場馬賽克地磚

# Sheikh Zayed Grand Mosque
# 謝赫扎耶德清真寺

阿布達比 | 阿拉伯

{造價最昂貴的清真寺}

## 給我奢華其餘免談

　　沒來過謝赫扎耶德清真寺，可別說你來過阿布達比！這座一定要朝聖的大清真寺，阿拉伯聯合大公國為紀念開國總統謝赫·扎耶德（Sheikh Zayed），耗資五·四五億美金打造，從1996年開建至2007年完工，建築設計更是締造了多項世界級第一。據說伊斯蘭的教義中，所有後來蓋的清真寺，都不能比伊斯蘭教聖寺——麥加大清真寺還要大，因此，阿布達比官方決定，如果

不能蓋世界最大的清真寺，要蓋一間更具話題性世界上最貴的清真寺！

　　這座極具奢華的宮殿，由超過三千名建築工人參與建設。大理石白色外形酷似泰姬瑪哈陵，大清真寺的四座尖塔約106米，82座圓頂內部來自《可蘭經》的經文並分別塗上金色。世界最大的廣場馬賽克地磚為英國藝術家Kevin Dean作品，使用中東產鮮花，如鬱金香、百合或鳶尾花為設計靈感，

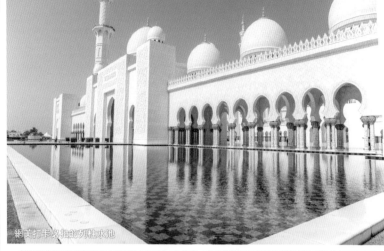

網美打卡必拍的列柱水池

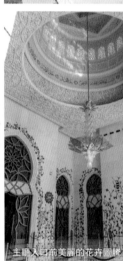

主廳入口前美麗的花卉圖騰

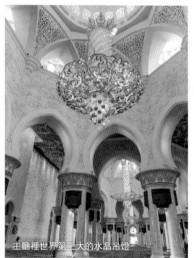

主廳裡世界第三大的水晶吊燈

**MUST SEE**

清真寺壯麗的列柱水池　　　　全球第三大水晶吊燈　　　　世界最大手工地毯及
　　　　　　　　　　　　　　　　　　　　　　　　　　　　　　　馬賽克廣場地磚

廣場中央最多可容納三萬一千名信徒。宮殿內的
七盞水晶吊燈來自德國慕尼黑Faustig公司，以數
百萬施華洛世奇水晶製作完成。而主要禱告廳內
那盞吊燈，為全球清真寺內第二、全球第三大的吊
燈，而地上那片世界最大地毯是由伊朗藝術家Ali
Khaliqi所設計。來到伊斯蘭藝術的宗教聖地，需
遵守衣著規定及尊重信眾的禮拜時間。此外，利用
上午的陽光拍攝建築物，會是最好的時段喔。

**INFORMATION**
www.szgmc.gov.ae
ADD：Sheikh Rashid Bin Saeed Street, 5th St, Abu Dhabi,
UAE
建議搭計程車前往
TEL：+971 2 419 1919
TICKET：免費
GUIDE：設有中文導覽
TIPS：2小時，現場請準備國際證件換裝或導覽

**OPENING HOURS**
開齋節（Eid al-Fitr）首日、宰牲節（Eid Al Adha）休館
週六至週四9:00-22:00，週五16:30-22:00

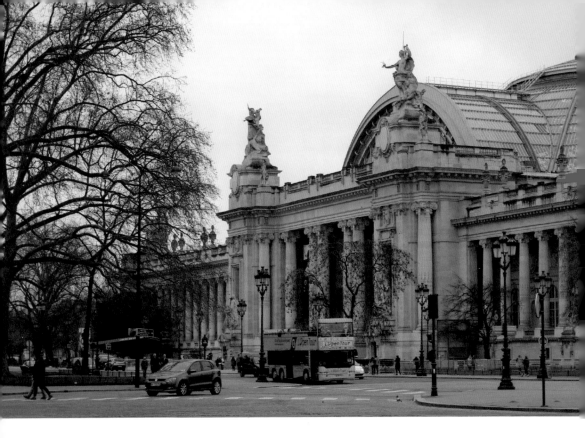

# Grand Palais & la Découverte
## 大皇宮 & 科學宮

巴黎 | 法國

{巴黎不只有時尚，還有科學！}

　　走在巴黎著名的香榭麗舍大道上，不難發現大皇宮和小皇宮這兩座建築彼此相望，它們是1900年巴黎萬國博覽會開幕時的重要建築。大、小皇宮的設計與建造得歸功於一組四人建築團隊，但主要由德格拉那（Henri Deglane）及盧偉（Albert Louvet）這兩位建築師打造。那個時期強調的是鋼筋力學與材料的應用，以突顯內部空間的視覺寬闊感，這一大一小皇宮更被奠定為「美術館風格」的典範。

　　如今大皇宮的用途早已包羅萬象，它主要由展覽廳、活動廳與科學宮三個區域構成。中央最大的玻璃穹頂區塊，做為國際或當地工商展覽場地使用，也會有時裝秀、運動、音樂舞蹈及藝術沙龍在此舉辦；分布於左右側的「GALERIE區」、「克萊蒙梭沙龍」、「曲線畫廊」為藝廊沙龍展

區；其餘則是演奏廳、禮堂，以及能在白天投放的MK 2電影院等場地。而位於後棟的科學宮，很適合全家同遊，裡頭常態安排涵蓋了物理、化學、生物和天文等領域的科學展，還有許多可供親身實驗的互動裝置。

### INFORMATION
www.grandpalais.fr
ADD：3 Avenue du Général Eisenhower, 75008 Paris, France
搭乘地鐵1、13號線至Champs-Elysées Clemenceau站，步行2分鐘
TEL：+33 (0)1 44 13 17 17
TICKET：依各展覽而定，全票約14€，優待票約10€
TIPS：3小時

### OPENING HOURS
週二休館
依各展覽參觀時間而異，約莫為10:00-20:00或22:00

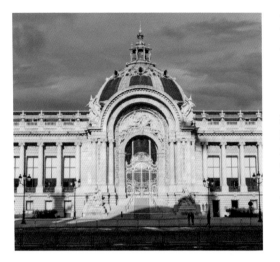

# Petit Palais
## 小皇宮

{ 一間小而美、CP值高的美術館 }

自2001年巴黎市政府推動「Culture Pour Tous」（每個人都可享受文化）以來，小皇宮的常設展區便開放免費參觀，內容豐富多樣深受民眾喜愛。其金色貴氣的門面，與對面的大皇宮相比顯得精緻許多。這座建築主要是由法國建築師夏爾‧吉羅（Charles Girault）打造，1901年萬國博覽會結束後，法國政府便將它送給了巴黎市政府，現為巴黎15座市政府博物館之一。其內部裝飾如皇宮般貴氣，可容納1300件作品，設有187座展示廳、書店和咖啡廳。主要館藏為17至19世紀的作品，如浪漫主義、新古典主義、巴比松畫派和印象派，其他則是中世紀、文藝復興時期的藝術品。

**INFORMATION**
www.petitpalais.paris.fr
ADD：Avenue Winston Churchill, 75008 Paris, France（位在大皇宮對面）
搭乘地鐵1、13號線至Champs-Elysées Clemenceau站，步行3分鐘
TEL：+33 (0)1 53 43 40 00

TICKET：常設展免費參觀；特展全票10-13€，優待票8-11€，17歲以下／身障人士免費
GUIDE：5€（無中文導覽）　TIPS：2小時

**OPENING HOURS**
週一休館，1/1、5/1、7/14、8/15、12/25休館
週二至週日10:00-18:00（週五延長至21:00）

---

# Opéra Garnier
## 巴黎歌劇院

{ 小説《歌劇魅影》真實場景 }

1896年5月20日晚間，當歌劇《Hellé》第一幕將結束之際，發生了「水晶吊燈因短路走火而掉落，砸死一名中年婦女」的意外事故；十多年後，卡斯頓‧勒胡以此事件為發想，寫下《歌劇魅影》這部暢銷小說。而當年發生不幸事故的地點，正是巴黎歌劇院。

撇開《歌劇魅影》這部帶驚悚成分的愛情小說不談，作為巴黎的絕佳約會地點，巴黎歌劇院本身就是浪漫的化身——大廳極盡金燦奢華；超過六噸的巨型水晶吊燈；還有金光閃閃的著名大型「井」形樓梯。此外，歌劇院後方，聚集了遊客最愛的拉法葉及春天百貨，使這成為全巴黎、甚至全歐洲最熱門的地點之一。

**INFORMATION**
www.operadeparis.fr
ADD：Place de l'Opéra , 75009 Paris, France
搭乘地鐵M3、M7、M8線至Opéra站，步行3分鐘
TEL：+33 1 71 25 24 23
TICKET：全票11€，12-25歲7€；持7日內使用過的奧塞美術館門票可享折扣

GUIDE：5€（無中文導覽）
TIPS：1.5小時

**OPENING HOURS**
1/1、5/1休館（還有其他日子會休館，行前需再確認）
每日10:00-17:00（有些日子可能會提早於12:00或13:00閉館）

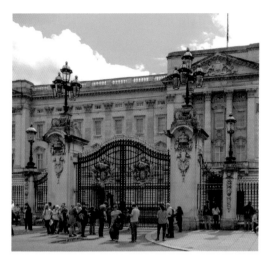

# Buckingham Palace
## 白金漢宮（皇后畫廊 / 皇家馬廄）
{ 女王的私藏寶庫 }

建於1703年的白金漢宮除了是英國皇室主要辦公處，位於西側的皇后畫廊及皇家馬廄更是參觀的好去處。皇后畫廊收藏了約450件珍品，亮點是達文西、昆蟲學家瑪麗亞・西碧拉・梅里安（Maria Sibylla Merian）、珠寶首飾工匠彼得・卡爾・法貝格（Peter Carl Fabergé）的繪畫手稿。皇家馬廄則展示女王和皇室成員的運輸工具，其中尤以國王加冕馬車和婚禮慶典禮車特別吸睛。

**INFORMATION**
www.royalcollection.org.uk
ADD：Buckingham Palace, London, SW1A 1AA, England
搭乘地鐵至Victoria 站下，步行6分鐘
TEL：+44 303 123 7301
TICKET：全票11€，優待票10€，5歲以下免費；可購買皇家馬廄套票，或使用倫敦通行證（London pass）套票
TIPS：2小時

**OPENING HOURS**
皇后畫廊
2018/3/30、4/19、5/14至6/7、10/15至11/8、12/25至12/26休館
每日10:00-17:30（7/21至9/30提早至9:30開放）

---

# Hofburg Wien & Sisi Museum
## 霍夫堡皇宮 & 西西博物館
{ 超風雅：皇宮擁有 20 多間文化展館 }

霍夫堡皇宮，是歐洲最壯觀的宮殿之一，歷史可追溯自1279年——原來奧地利皇室有個傳統，皇帝不能住在前任統治者的房間，因此每代皇帝都會進行改建，最終形成面積廣達24萬平方公尺的「城中城」。此城中城最大亮點，除了是座由2500個房間構成的龐大宮殿，裡頭更擁有20幾間世界級皇家文化展館，堪稱歐洲之最，熱門展館包括銀器館、皇家公寓及西西博物館。喜歡奧地利皇后——西西公主的朋友們，這兒展示了超過300件西西最私密的物品，如遮陽傘、禮服、珠寶、遊戲盒及美容用品等，西西迷們可一探她平時的生活足跡。此外，參訪時若遇上週日，霍夫堡內的小教堂會有著名兒童合唱團演出喔。

**INFORMATION**
www.hofburg-wien.at
ADD：Hofburg, Michaelerkuppel 1010 Vienna, Austria
搭乘地鐵U3線至Herrengasse站，步行3分鐘
TEL：+43 1 533 75 70
TICKET：參觀皇宮全票13.9€，優待票12.9€，6-18歲兒童

8.2€，6歲以下免費；可購買含參觀皇家公寓、西西博物館和銀器館之套票：全票29.9€
GUIDE：5€（無中文導覽）　TIPS：3小時

**OPENING HOURS**
每日9:00-17:30（7月至8月延長至18:00）

## Schloss Schwerin
## 什未林古堡

{ 湖面上的美哉城堡 }

　　什未林古堡素有「北德新天鵝堡」譽稱，為文藝復興建築代表作之一，如今為梅克倫堡—前波莫瑞州州議會所在地。什未林是座民風純樸的古典小島，古堡身影映照水面，花園設計帶有法國巴洛克及英式莊嚴風格，讓城堡美如湖中珍珠，浪漫至極。

　　什未林古堡除了展示各式精美瓷器用品，還有「華麗花房」、「沙皇花瓶」及「寶座公寓」這幾處必看亮點。湖邊草坪與令人放鬆的樹林，十分適合散步。宮殿花園內庭定期舉辦國際知名王宮節歌劇表演，每年總吸引上萬名觀眾前來欣賞。

**INFORMATION**
www.mv-schloesser.de/location/schloss-schwerin
ADD：Lennéstraße 1, 19053 Schwerin, Germany
搭乘火車至Schwerin Hauptbahnhof站或Schwerin Mitte站，步行15分鐘
TEL：+49 (0)385 5 252 920
TICKET：全票8.5€，優待票6.5€，18歲以下免費
GUIDE：2€（無中文導覽）
TIPS：城堡2小時，花園1小時

**OPENING HOURS**
週一休館
4/15至10/14：週二至週日10:00-18:00
10/15至4/14：週二至週日10:00-17:00

---

## Château de Fontainebleau
## 楓丹白露宮

{ 融合了文藝復興和傳統法國風 }

　　楓丹白露宮的法文原意為「美麗的泉水」，這座城堡一向以悠久歷史和優美景色著稱，16世紀，弗朗索瓦一世為了夢想中的「新羅馬城」，聘請義大利的藝術家和建築師，將文藝復興風格結合法國傳統藝術，由此奠定城堡的主要樣貌。

　　而歷任統治者也不乏有人對城堡進行重大改造，如：1808年，拿破崙將之前國王的寢室改建為皇帝御座廳；至於宮內那座風格強烈的中國廳，則為尤金妮皇后特別親臨改造，室內擺放了從中國圓明園蒐來的明清時期繪畫、瓷器、裝置藝術及景泰藍瑯佛塔等近千件稀世珍品。

GUIDE：3€
TIPS：2小時

**OPENING HOURS**
週二休館，1/1、5/1、12/25休館
10月至3月：週三至週一9:30-17:00
4月至9月：週三至週一9:30-18:00
（以上為城堡開放時間，其他展廳開放時間不一，行前需再確認）

**INFORMATION**
www.musee-chateau-fontainebleau.fr
ADD：77300 Fontainebleau, France
於Gare de Lyon站搭乘火車至Fontainebleau-Avon站，轉搭1線公車至Chateau站
TEL：+33 (0)1 60 71 50 70
TICKET：全票12€，18-25歲者10€，18歲以下／身障人士免費；適用巴黎博物館通行證（Museum Pass）；庭院及花園每日免費參觀；參觀中國館（The Empress' Chinese Museum）3€

# Schloss Neuschwanstein
## 新天鵝堡

{ 路德維希二世的夢幻城堡 }

　　被譽為「世界最美童話城堡」的「新天鵝堡」是路德維希二世未完成的夢，從小深受華格納的《羅恩格林》歌劇影響，常幻想自己是天鵝騎士。18歲成為國王後，便決定打造出自己的夢想城堡。

　　城堡自1868年開始動工，最初設計有360個房間，直到1886年國王離奇的死亡而停工時，城堡只完成了14個房間，使得這座城堡蒙上了一層憂鬱的記憶。不過在他死後的六個星期，城堡對外開放收費，建造上有了經濟來源，於是夢想變成現實，也成為德國最熱門的旅遊景點之一。

**INFORMATION**
www.neuschwanstein.de
ADD：Neuschwansteinstraße 20, 87645 Schwangau, Germany
自慕尼黑中央車站搭火車至Füssen福森站，轉公車73/78號至
Hohenschwangau Neuschwanstein Castles，Schwangau站
TEL：+49 8362 93083-0
TICKET：全票13€，優待票12€，18歲以下免費（可與高天鵝

堡合購組合套票25€），禁止攝影
GUIDE：有中文語音導覽
TIPS：城堡1.5小時，想觀全景可前往瑪莉恩橋約12分鐘

**OPENING HOURS**
1/1、12/24、12/25、12/31休館
4/1至10/15：9:00-16:00，10/16至3/31：10:00-16:00

---

# Schloss Hohenschwangau
## 高天鵝堡

{ 鵝黃色的騎士傳奇 }

　　德國著名的「羅曼蒂克大道」，起點從中南部的符茲堡開始，終點就是德奧邊境的美麗城市——福森。福森最悠久的「高天鵝堡」又稱為「舊天鵝堡」，鵝黃色的高天鵝堡建於12世紀，後來被馬克西米利安二世買下，與新天鵝堡隔山相望，是路德維希二世從小的避暑行宮。

　　外觀雖不如新天鵝堡氣派，但內部陳設與裝飾讓人印象深刻。從天鵝騎士大廳走進去，莊嚴的騎士精神表露無遺，絕美的壁畫讚頌著巴伐利亞國王一生的傳奇故事。城堡外風景綺麗，有座美麗的天鵝造型噴水池，不妨來這拍照為城堡畫下完美的句點。

**INFORMATION**
www.hohenschwangau.de
ADD：Alpseestraße 30, 87645 Schwangau, Germany
自慕尼黑中央車站搭乘火車至Füssen站，轉公車73／78號至
Hohenschwangau Neuschwanstein Castles站
TEL：+49 8362 93083-0
TICKET：全票13€，優待票12€，18歲以下免費（可與新天鵝

堡合購組合套票25€），禁止攝影
GUIDE：有中文語音導覽
TIPS：1小時

**OPENING HOURS**
每日 8:00-17:30

## Palais de Chaillot
## 夏祐宮

{ 走知性路線的文化型宮殿 }

　　夏祐宮是為了1937年的萬國博覽會而建，這裡除了是拍攝艾菲爾鐵塔的最佳地點，更是一覽文化的好去處。內部主要分成四大展館，東翼為城市遺產與建築博物館、夏祐國家劇院，西翼為國家海軍博物館、人類學博物館。難得來到夏祐宮，可別錯過這些極富歷史性和知識性的展覽空間。此外，宮殿平臺下方設有美麗的水舞秀，夜晚搭配著燈光欣賞，非常壯觀。

**INFORMATION**
ADD：1 place du Trocadéro et du 11 novembre - 75116 Paris, France
搭乘地鐵M6、M9線至Trocadéro站，步行5分鐘
城市遺產與建築博物館www.citedelarchitecture.fr/fr
人類學博物館www.museedelhomme.fr
國家海軍博物館www.musee-marine.fr/paris
夏祐國家劇院theatre-chaillot.fr/
TEL：城市遺產與建築博物館 +33 (0)1 58 51 52 00
　　　人類學博物館 +33 (0)1 44 05 72 72
　　　國家海軍博物館 +33 (0)1 53 65 69 69
　　　夏祐國家劇院 +33 (0)1 53 65 30 00

TICKET：城市遺產與建築博物館　全票8€，優待票6€，每月第一個週日免費入場；適用巴黎博物館通行證（Museum Pass）
人類學博物館　全票10€，優待票7€，18歲以下／身障人士免費
TIPS：3小時

**OPENING HOURS**
城市遺產與建築博物館：週二休館；週三至週一11:00-19:00（週四延長至21:00）
人類學博物館：週二休館，1/1、5/1、12/25休館；週三至週一10:00-18:00
國家海軍博物館：整修中，預計2021年重新開放

## Schönbrunn Palace
## 美泉宮

{ 因美麗泉水而得名 }

　　美泉宮是歐洲最華麗的巴洛克宮殿之一，總面積僅次於法國的凡爾賽宮。最早興建於17世紀末，原為哈布斯堡王朝的皇家獵宮，據説因皇帝馬蒂亞斯在此區發現清泉，高呼「啊，多麼美麗的泉水」而得名。大迴廊、皇后的交誼廳是這座宮殿必看重點。此外，西西公主也曾在這兒居住了很長一段時間；而當年六歲大的莫札特，就是在這首次為女皇演奏鋼琴喔。

**NFORMATION**
www.schoenbrunn.at
ADD：Schloß Schönbrunn, 1130 Vienna, Austria
搭乘地鐵U4線至Schönbrunn站，步行5分鐘
TEL：+43 1 811 13 0
TICKET：全票14.2€，優待票13.2€，6-18兒童10.5€，6歲以下免費

GUIDE：隨票附贈（設有中文APP）
TIPS：宮殿1.5小時，花園2.5小時

**OPENING HOURS**
每日8:00-17:30（7/1至8/31延長至18:30；11/5至3/31提前至17:00）

俄羅斯童話風格的博物館正門

# Tretyakov Gallery
# 特列季亞科夫美術館

莫斯科 | 俄羅斯

﹛俄國繪畫收藏重要寶庫﹜

## 文藝商人美術館之夢

　　特列季亞科夫美術館，是一座很熱門的俄羅斯博物館，擁有超過17萬件藝術藏品，為世界上收藏俄羅斯畫作最豐富的寶庫。1856年，帕維爾‧特列季亞科夫（Pavel Tretyakov）創辦了這座美術館，而他最初的收藏可追溯自1850年代中期，他買了一批俄羅斯藝術家們的畫作，其中以尼古拉‧希爾德（Nikolay Shilder）的《誘惑》、瓦西里‧胡迪亞科夫（Vasily

Khudyakov）的《與芬蘭走私者的衝突》最有名。後來他訂下了建立美術館的目標，與弟弟索爾吉（Sergei Tretyakov）一起合作，終至實現理想，後來更發展成俄羅斯最大的藝術寶庫。美術館外觀呈俄羅斯童話風格，是俄國浪漫民族主義畫家維克多‧瓦斯涅佐夫（Viktor Vasnetsov）於1902年擴建展館時，一手打造出來的樣貌。

博物館公園前造型獨特的噴水池，不妨駐足欣賞

內部售票大廳

**MUST SEE**

藝術寶庫——
藝術收藏超過17萬件

最大亮點——
古俄羅斯藝術區

身負使命——
廣蒐中世紀聖像畫

　　而矗立在美術館正門的就是特列季亞科夫的雕像，他是19世紀俄羅斯著名的藝術收藏家和慈善家。出身家業不甚豐厚的古老商人家庭，聰明的特列季亞科夫從小便看著父親經營紡織事業；1850年，他繼承了父親的事業，在亞麻與紡織品加工經營方面做得有聲有色。之後，更與其他莫斯科商人一起創辦莫斯科商業銀行，也拓展其他面向的工商事業，積累了很多財富。

**INFORMATION**
tretyakovgallery.ru
ADD：Lavrushinsky Lane, 10, Moscow, 119017, Russia
搭乘地鐵6號、8號線至Tretyakovskaya站，步行4分鐘
TEL：+7 (495) 957 07 27
TICKET：全票500RUB，18歲以下免費
GUIDE：附英文語音導覽　TIPS：4小時

**OPENING HOURS**
週一休館　週二、週三、週日10:00-18:00
週四、週五、週六10:00-21:00

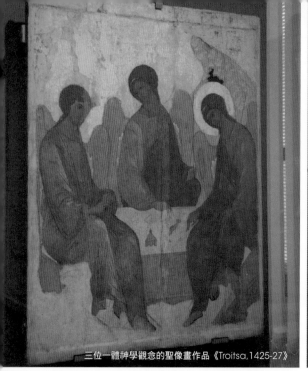

三位一體神學觀念的聖像畫作品《Troitsa, 1425-27》

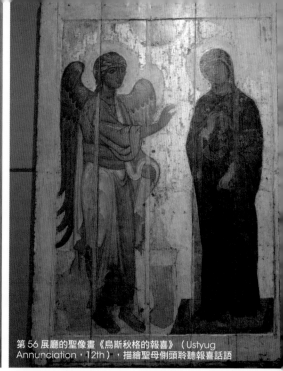

第 56 展廳的聖像畫《烏斯秋格的報喜》（Ustyug Annunciation，12th），描繪聖母側頭聆聽報喜話語

特列季亞科夫美術館的聖像畫收藏極為豐富，此為聖像畫展區一景

《祝福天國勇士》這幅巨型聖像畫尺寸近四公尺高，裡頭行軍的戰士個個身高將近 400 公分

## 11 至 20 世紀俄羅斯藝術史

特列季亞科夫同時也是一名熱愛藝術的商人，他與弟弟總是在每年的展覽會上網羅藝術家優秀之作，並給予他們精神與實質上的支持。透過收藏，他明白了傳承民族藝術是他的使命與價值所在，因此除了當代作品，他也蒐羅俄羅斯聖像畫（Icon）等相關藝術品。28歲時，特列季亞科夫首次前往國外出差，行前立下有關成立畫廊的遺囑。1892年八月，將要迎來60歲生日的特列季亞科夫，正式將所有收藏捐獻給莫斯科市，這座畫廊後來更成為國家級美術館，並依他當初吩咐對外開放公眾參觀。

20世紀初，因各界捐獻的畫作越來越多，畫廊於是進行擴展與重建。目前，主館內共有62間展廳，從11至20世紀按照年代分為七個部分，包括：「古俄羅斯藝術區」、「18世紀繪畫和雕塑區」、「19世紀上半葉繪畫和雕塑區」、「19世紀下半葉繪畫和雕塑區」、「19世紀末和20世紀初繪畫和雕塑區」、「18至20世紀初繪畫區（每半年替換）」及「Treasury珍寶區」。

特列季亞科夫美術館的展廳設計，展現了浪漫與典雅

希施金（Ivan Shishkin）的《松林中的早晨》
（Morning in a PineWood，1889），就位在第 25 展廳

Troubetzkoy Paolo 充滿神韻的雕塑作品《children study 1898》

## 最大賣點：古俄羅斯藝術區

　　館內最大賣點要數「古俄羅斯藝術區」，重要畫作包括：《烏斯秋格的報喜》（Ustyug Annunciation，12th），只見聖母頭部微傾，聆聽天使長加百利向她報喜的話語，這是俄國中世紀以來傳承悠久的作品之一；而15世紀知名聖像畫家安德烈・盧布耶夫（Andrei Rublev）的《三聖像》》（Troitsa，1425-27），則是一件結合了《舊約》「亞伯拉罕待客」（The Hospitality of Abraham）典故及「三位一體」神學觀念的作品；還有《祝福天國勇士》（Blessed Be the Host of the King of Heaven）這幅俄羅斯有史以來最巨型的聖像畫之一，尺寸近四公尺高，為蛋彩畫，是東正教為了慶祝伊凡四世（Ivan IV）於1552年成功奪取喀山城（conquest of Kazan）而作，裡頭行軍的戰士個個身高將近400公分，遠處還迎來了大批天使，畫面十分宏偉壯闊。

　　「19世紀上半葉繪畫和雕塑區」所在的1至15廳，以人物肖像、聖經或史詩故事為主，其中又以俄羅斯學院派大師伊萬諾夫（Alexander

彌賽亞的幻象《The Apparition of Christ to the People,1837-1857》

伊萬諾夫所繪的特洛伊戰爭作品

列賓的代表作伊凡雷帝殺子

Ivanov）所繪的特洛伊戰爭畫作《Priam asking Achilles to return Hector's body，1824》最知名，故事描述阿基里斯替摯友帕特羅克洛斯復仇，殺死了赫克托爾，並把屍體綁在戰車後方繞城示眾，不讓特洛伊人光榮安葬他們的王子。赫克托爾的父王父親普里阿摩斯於是冒險前往敵營請求贖回屍體，阿基里斯在母親的勸說下只好答應。此外，伊萬諾夫還有一幅花了20年才完成的曠世傑作《聖經裡彌賽亞的幻象》（The Apparition of Christ to the People，1837-1857），這幅油畫深刻描寫《馬太福音》中基督復活的形象，當年在聖彼得堡展出時大受歡迎。

「19世紀下半葉繪畫和雕塑區」的油畫作品收藏得很完整，尤其是現實主義大師的作品，如：伊凡‧克拉姆斯柯伊（Ivan Kramskoi）筆下的《無名女郎》（An Unknown Lady，1883），畫中人散發出一股自信剛毅的俄國女性魅力，形象塑造得非常有感染力，無疑是肖像畫中的傑作，傳說它與托爾斯泰的《安娜‧卡列尼娜》為同一時期的作品，因此有人推斷無名女郎就是安娜‧卡列尼娜。至於《伊凡雷帝殺子》（Ivan the Terrible，1885）則出自克拉姆斯柯伊的高

伊凡・克拉姆斯柯伊的《無名女郎》

分館「The New Tretyakov Gallery」，專門收藏20世紀以來的現代美術作品，康丁斯基、夏卡爾的作品等前衛大師之作都匯集於此

博物館空間一景

徒列賓（Ilya Repin）之手；俄國第一位沙皇伊凡四世生性殘暴，傳聞他懷疑太子有奪取皇位的嫌疑，卻因兒媳問題失手打傷了太子，沒想到權杖正好擊落在兒子的太陽穴……畫面中正是伊凡驚慌失措下將兒子摟在懷裡的情景，一隻蒼白無力的手緊緊抱著兒子，另一隻手則試圖止住流血的傷口，整體氣氛相當陰暗悲傷，且透露出無比的慌張無助……

特列季亞科夫美術館有好幾間分館，像是1932年所納入、與主館相連接的「聖尼古拉斯教堂畫廊」，其鎮館之寶為主祭壇前的聖像畫《Our Lady of Vladimir，12th》，其他像是聖靈降臨、神聖的基督聖像等藝術作品也很有名；此外，還有一間位於彼得大帝紀念雕像河區的分館，名為「The Tretyakov Gallery on Krymsky Val／The New Tretyakov Gallery」，專門收藏20世紀以來的現代美術作品，在此可欣賞馬列維奇（Kazimir Malevich）、康丁斯基（Wassily Kandinsky）、夏卡爾（Marc Chagall）、菲洛諾夫（Pavel Filonov）及里尤波夫・波波瓦（Lyubov Popova）等前衛大師之作，千萬別錯過了！

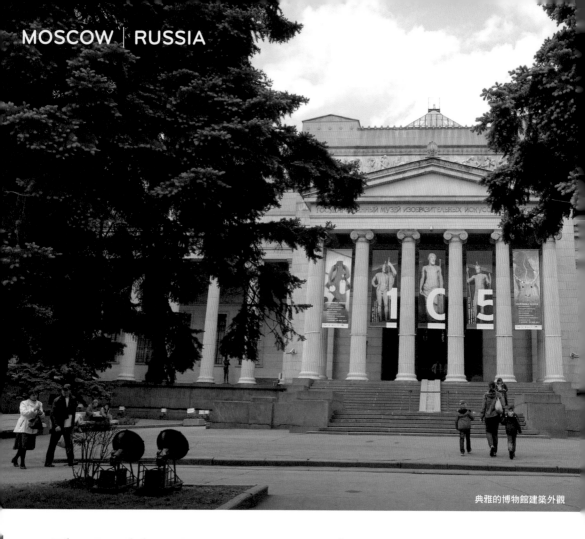

典雅的博物館建築外觀

# The Pushkin State Museum of Fine Arts

莫斯科 | 俄羅斯

## 普希金博物館

{ 外國藝術作品收藏重鎮 }

### 莫斯科大學博物館，為紀念詩人普希金而改名

　　位於莫斯科基督救世主大教堂對面的「普希金博物館」，是俄國第二大收藏外國藝術品的博物館，重要性僅次於聖彼得堡的埃爾米塔日博物館（冬宮）。普希金博物館，最初是在Ivan Tsvetaev教授的提倡下，以做為莫斯科大學博物館的提案而設立，並由他擔任第一任館長。博物館於1912年完工，俄國建築師Roman Klein為其打造了新古典主義的外觀，並由玻璃製造商

Yury Nechaev-Maltsov出資興建。至於今日博物館名稱的由來，則是1937年為紀念俄國詩人普希金（Aleksandr Pushkin）辭世百年，而改名為普希金博物館。

　　博物館主要收藏從古埃及和古希臘到21世紀初的藝術品，這些來自不同時代縱深的藝術品約達70萬件，博物館於是設立了六座展館：位於沃爾宏卡大街（Volkhonka str）的主館、必看的19

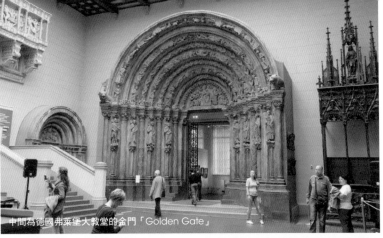

中間為德國弗萊堡大教堂的金門「Golden Gate」

博物館入口兩側的雕塑作品

米開朗基羅的《大衛像》複製品

## MUST SEE

擴增分館——收藏近
70萬件，主館不夠用

省時必看——分館「19至20世紀
歐洲和美洲藝術畫廊」

紅色葡萄園——
梵谷生前唯一售出之作

至20世紀歐洲和美洲藝術畫廊與私人收藏部、專為兒童設置的「Museion」美學教育中心，以及距離較遠的Ivan Tsvetaev藝術教育博物館、鋼琴家李斯特（Sviatoslav Richter）的故居。若參觀時間不太夠，建議可直接前往19至20世紀歐洲和美洲藝術畫廊，這座分館有大量法國藝術家的作品可欣賞。

### INFORMATION

arts-museum.ru
ADD：主館 Volkhonka 12, Moscow, Russia（分館「19-20世紀歐洲和美洲藝術畫廊」，就在隔壁街口）
搭乘地鐵 1 號線至 Kropotkinskaya 站，步行 5 分鐘
TEL：主館 +7 495 697 95 78／分館 +7 495 697-97-98
（僅俄語服務）
TICKET：全票 300RUB（單館），套票 550RUB（主館＋19-20 世紀歐洲和美洲藝術畫廊），16 歲以下／身障人士免費
GUIDE：350RUB，設有中文語音導覽　TIPS：4 小時

### OPENING HOURS

週一休館
週二至週日 11:00-20:00，週四、週五延長至 21:00

普希金博物館主館「希臘宮」雕塑區一景

普希金博物館主館第 10 展廳展出林布蘭（Rembrandt）的《以斯帖的邀宴》（Ahasuerus and Haman at the Feast of Esther）

普希金博物館主館「埃及展區」一景

## 普希金主館，精彩的古希臘與文藝復興收藏

典雅的普希金主館設計，借鑒了其他博物館的經驗，並採用當時最先進建築技術，打造出古代愛奧尼式柱的神廟結構。內部玻璃頂棚讓大廳擁有足夠光線，展館內部則依各展廳主題的時代風格進行布置。這裡的古文明雕塑藏品是最巨大的，兩層樓的建築共規畫了30座展廳，可分成五個單元軸線參觀：「古代世界藝術」、「中世紀及文藝復興時期藝術」、「17至19世紀初歐洲藝術」、「正本收藏」及「模塑收藏」等。

其中，第一層有座「希臘宮」，展示了古典

希臘時期的雕塑與神廟，「義大利宮」則還原佛羅倫斯的巴傑羅宮（Museo Nazionale del Bargello）內部，是最具規模的展區，不過此區多為複製品，若趕時間或可快速瀏覽。這層樓有兩個必看亮點：其一為西元前2135 至1650年的彩漆木雕模型《陪葬船》，這是一種用以運送死者石棺的埋葬船；古埃及人的主要交通工具是船，多航行於尼羅河或海上，尤其在中部王國期間，木船模型更成為墓地流行的陪葬品。其二為林布蘭（Rembrandt）的《以斯帖的邀

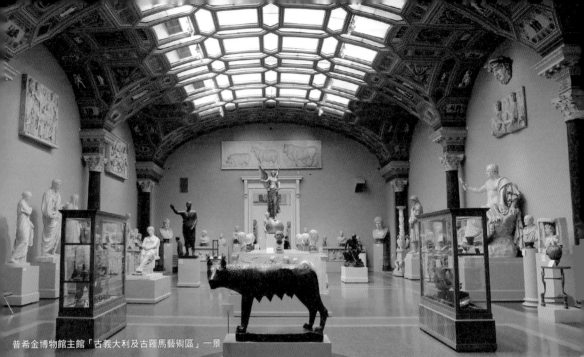

普希金博物館主館「古義大利及古羅馬藝術區」一景

米開朗基羅的《聖殤》複製品

普希金博物館主館「古希臘羅馬和義大利文藝復興時期展區」，展示了德國雕塑家Erasmus Grasser的《莫里斯舞者》（Dancers Moriscos）系列

宴》（Ahasuerus and Haman at the Feast of Esther，1660），畫作女主角是《舊約聖經》中的猶太人以斯帖（Esther），她是西元前5世紀中期的波斯王后，曾揭露當時大臣哈曼（Haman）想滅絕猶太人的陰謀；畫面中，便是她運用智慧宴請國王，在筵席中向國王進諫的情境。

第二層的古希臘羅馬和義大利文藝復興時期展區，則以雕塑品為主，部分展廳也有大批歐洲繪畫作品，相當精彩。在此可看到：米開朗基羅創作的巨大《大衛像》，以及相當吸引人

的《摩西》（Moses）及《垂死奴隸》（Dying slave）；陶瓷藝術家羅比亞（Luca della Robbia）的《Cantoria》這件唱詩班作品，上頭浮刻著快樂的小天使，與他另一組風格不同的歌詠唱詩班之作，可一起對照著看。還有一廳，展示了德國雕塑家Erasmus Grasser的《莫里斯舞者》（Dancers Moriscos）系列，這類作品流行於歐洲中世紀晚期的節慶，只見舞者們身穿五顏六色的衣服，搭配精緻的吊墜，與一批玩具馬，隨著音樂手足舞蹈。

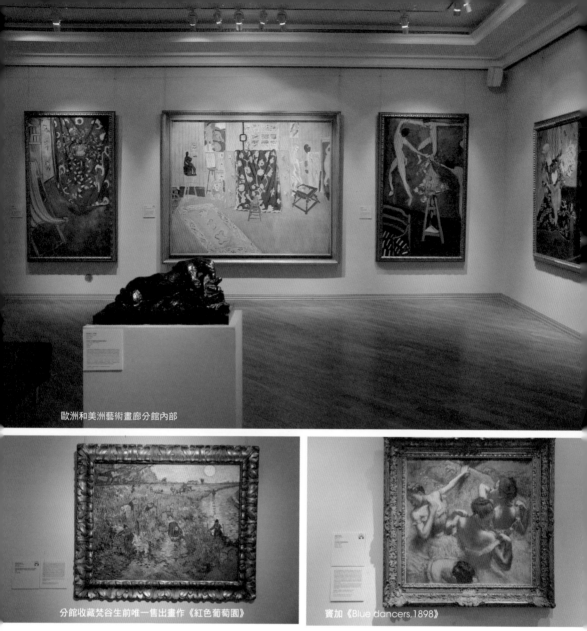

歐洲和美洲藝術畫廊分館內部

分館收藏梵谷生前唯一售出畫作《紅色葡萄園》

竇加《Blue dancers, 1898》

## 普希金分館,收藏梵谷生前唯一售出畫作

　　至於普希金的「19至20世紀歐洲和美洲藝術畫廊」分館,則收藏了大量法國雕塑藝術和現代繪畫,必看作品有:雕塑大師羅丹(Auguste Rodin)的《The Kiss》及《The Walking Man》、阿里斯蒂德‧馬約爾(Aristide Maillol)的維納斯《Venus》,以及巴里(Antoine-Louis Barye)的銅雕《忒修斯和牛頭怪》(Theseus and Minotaur)等作品。這裡的繪畫作品主要有印象派、野獸派、立體主義、甚至超現實主義等風格之作,例如出身白俄羅斯的超現實主義畫家夏卡爾(Marc Chagall)便有兩幅很特別的作品在此:《白馬》(White Horse,1960)與《藝術家和他的新娘》(The artist and his bride,1980)。

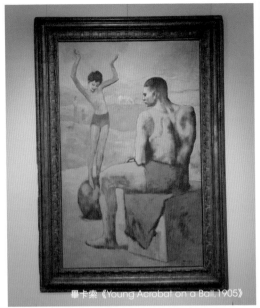

畢卡索《Young Acrobat on a Ball, 1905》

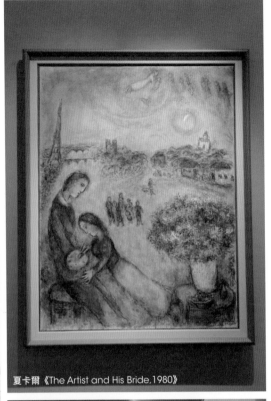

夏卡爾《The Artist and His Bride, 1980》

普希金分館「私人收藏部」

普希金分館「私人收藏部」

　　值得注意的是，這裡有一幅名為《紅色葡萄園》（The Red Vineyard，1888）的畫作，是梵谷創作於1888年11月的油畫作品，也是他一生中唯一賣出的作品。1888年2月，他從巴黎前往法國南部的亞爾（Arles）居住，某天經過葡萄園時深為這兒的景色吸引，畫中情境正如他寫給弟弟西奧的信所說：「星期天，我看見一片深得像紅酒的葡萄園，夕陽餘暉將雨後田野灑上了黃金和深紅及暗紫色調。」此畫作完成15個月後，梵谷的友人將它帶到比利時的布魯塞爾參展，畫家波克（Eugène Boch）之妹安娜為了幫助梵谷以400法郎買下，到了1906年她以10000法郎賣出，之後才輾轉於這座普希金分館面世。

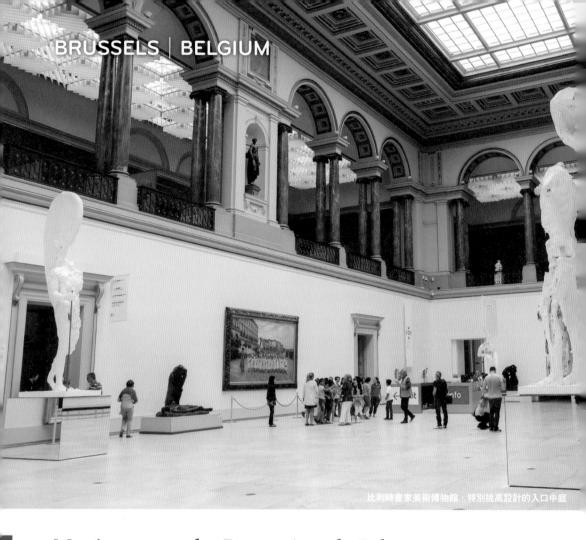

比利時皇家美術博物館，特別挑高設計的入口中庭

# Musées royaux des Beaux-Arts de Belgique 布魯塞爾 | 比利時
# 比利時皇家美術博物館

{魯本斯專屬展廳}

### 由六座博物館組成，比利時藝術重鎮

　　來到比利時，除了與尿尿小童合照，品嘗美味的薯條、鬆餅及巧克力外，千萬不可錯過的還有離布魯塞爾市政廳僅12分鐘路程的「比利時皇家美術博物館」，這裡可說是比利時的藝術重鎮。開放於1887年，在利奧波德二世國王（King Leopold II）的支持下完成，博物館主體由國王首席建築師Alphonse Balat所設計，外觀相當古典，上頭飾有各種主題的雕塑，以彰顯皇室身分的顯耀。博物館內擁有15至21世紀超過2萬件藝術品，網羅了視覺藝術、繪畫、雕塑和歷史手稿等精美作品。

　　展區由六大博物館構成，包括：「古代藝術博物館」、「現代藝術博物館」、「康斯坦丁·默尼耶博物館」、「安東尼·維爾茨博物館」，以及2009年開放的「瑪格莉特博物館」、新近於2013年成立的「世紀之交博物館」。共有四

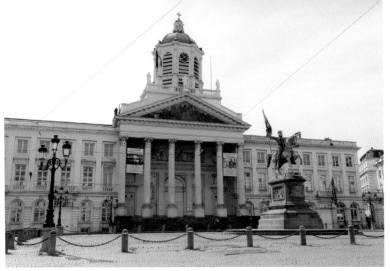

**INFORMATION**
fine-arts-museum.be
ADD：
古代藝術、世紀之交博物館Rue de la Régence/Regentschapsstraat 3, 1000 Brussels, Belgium
瑪格莉特博物館Place royale/Koningsplein 1, 1000 Brussels, Belgium
TEL：+32 (0)2 508 32 11　TICKET：單票：全票8，優待票16
套票（瑪格莉特＋古代藝術＋世紀之交博物館）：全票13，優待票9
此外，5歲以下均免費；每月第一個週三13:00以後均免費（限常設展）；均適用布魯
塞爾通票（Brussels Card）　GUIDE：4€，英文影音或語音導覽　TIPS：3小時

**OPENING HOURS**
1/1、1月第二個週四、5/1、11/1、11/11、12/25休館
12/24、12/31開放參觀至14:00
古代藝術博物館 Musée Oldmasters Museum
世紀之交博物館Musée Fin-de-Siècle Museum
　週一休館　週二至週五10:00-17:00　週末11:00-18:00
瑪格莉特博物館Musée Magritte Museum
週一至週五10:00-17:00　週末11:00-18:00

**MUST SEE**

眾館輝映──
展區包括六大博物館

地區之光──
不可不識法蘭德斯畫派

粉絲眾多──
慕夏的工藝作品

## 來古代藝術博物館，欣賞老布勒哲爾、魯本斯

座博物館與主館相連，「康斯坦丁‧默尼耶」和「安東尼‧維爾茨」則位在市中心幾公里外的區域，是專門用來展示比利時藝術家作品的小型博物館。

主樓地上三層為「古代藝術博物館」展區，收藏14至18世紀約1200件歐洲藝術作品，也包括前南荷蘭地區的繪畫，像是善於畫地景與農民景象的老彼得‧布勒哲爾（Pieter Bruegel the Elder），這裡是除了維也納、收藏他最多作品的地方。他有一幅取材自《聖經‧啟示錄》的畫作《叛逆天使的墮落》（The Fall of the Rebel Angels，1562），裡頭描繪上帝的天使穿著鮮豔的衣服或閃閃發光的盔甲，擊潰了一群長著蜥蜴、青蛙、魚或昆蟲臉孔、具半人半獸特徵的怪異惡魔生物。有幾位天使手持長劍或長矛與之鬥爭，有些則吹小號助陣，構圖生動複雜卻又亂中

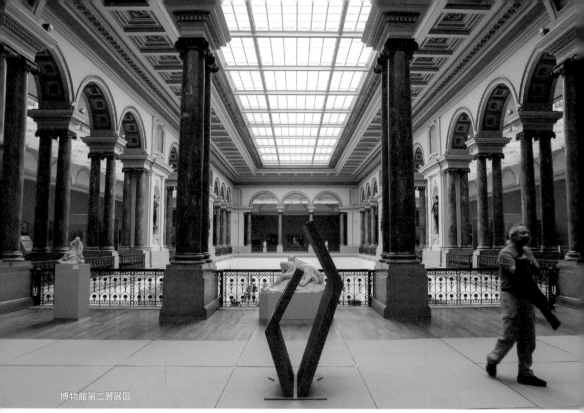

博物館第二層展區

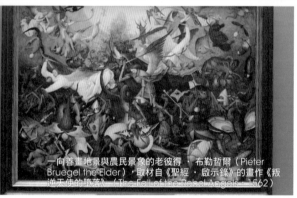

一向善畫地景與農民景象的老彼得‧布勒哲爾（Pieter Bruegel the Elder）‧取材自《聖經‧啟示錄》的畫作《叛逆天使的墮落》（The Fall of the Rebel Angels，1562）

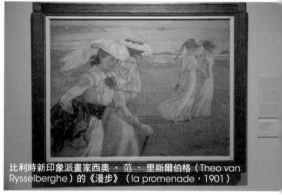

比利時新印象派畫家西奧‧范‧里斯爾伯格（Theo van Rysselberghe）的《漫步》（la promenade，1901）

有序。

　　此外，館內還保存了法蘭德斯畫派（Flemish painting）大量油畫作品，此畫派最知名畫家是作品洋溢著濃厚巴洛克風格的魯本斯（Peter Paul Rubens），在這裡他有專屬的「魯本斯廳」，裡頭展示超過20幅畫作，包括：《前往受難地》（De beklimming van de Calvarieberg，1637）、《聖母加冕》

（The coronation of the Virgin，1632-33）及黑人肖像作品《Four studies of the head of a Moor，1640》；另一位則是安特衛普畫派（Antwerpse School）代表人物雅各布‧喬登斯（Jacob Jordaens），作品以宴會現場畫和宗教畫最有名，其中〈De koning drinkt，約1650〉這幅畫以國王喝酒場面為題，描寫人物及情境相當有特色。

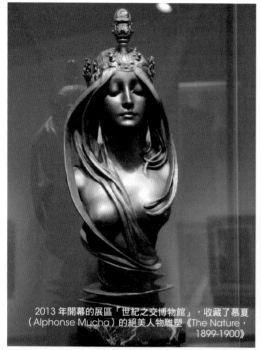

2013 年開幕的展區「世紀之交博物館」，收藏了慕夏（Alphonse Mucha）的絕美人物雕塑《The Nature，1899-1900》

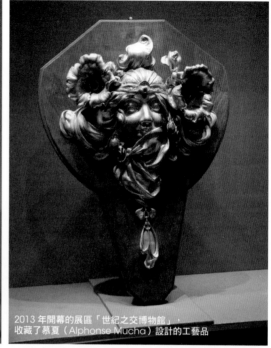

2013 年開幕的展區「世紀之交博物館」，收藏了慕夏（Alphonse Mucha）設計的工藝品

慕夏設計的風格家具

「現代藝術博物館」展區，收藏了達利（Salvador Dalí）的《聖安東尼誘惑》（La Tentation de saint Antoine，1946）

## 世紀之交、現代藝術展區：有印象派，有慕夏

　　主館地下 8 個樓層，則是2013年最新開幕的展區「世紀之交博物館」，主要收藏印象派作品、新藝術（Art Nouveau）裝飾風格的繪畫與雕塑，在此可欣賞：慕夏（Alphonse Mucha）的絕美人物雕塑《The Nature，1899-1900》、比利時藝術家Léon Spilliaert的《沐浴者》（The Bather，1910），以及最後的印象派大師皮爾‧波納爾（Pierre Bonnard）

〈Nude Against the Light，1908〉等作品。此外，「現代藝術博物館」展區則收藏了18世紀晚期至今的作品，其中最大亮點為法國新古典主義畫派賈克—路易‧大衛（Jacques-Louis David）的《馬拉之死》（Death of Marat）油畫，以及他最後一幅大型作品《被維納斯解除武裝的戰神馬爾斯》（Mars wordt ontwapend door Venus，1822-24）。

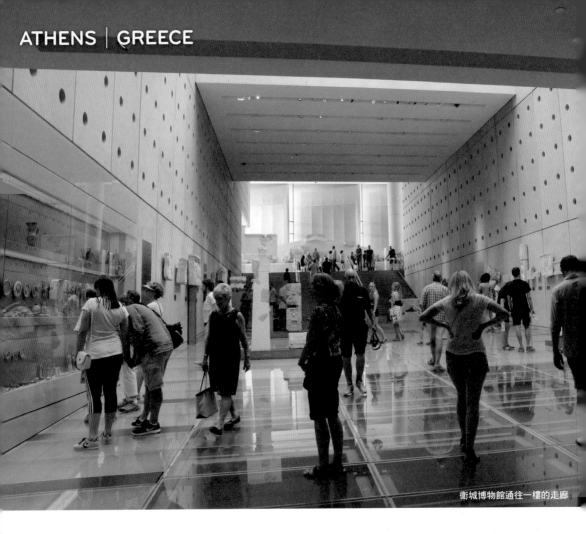

衛城博物館通往一樓的走廊

# Acropolis Museum
# 衛城博物館

雅典 | 希臘

{ 傳承古希臘文化光輝 }

　　希臘雅典最著名的景點「衛城」，建造於西元前5世紀中葉，是為了保護女神雅典娜而建的住所。希臘文中的「Ακροπολη」意指「在高處的城市」，據説當時每個古希臘城邦都會在最高處設立衛城，於戰時可防禦，平時則用作公共集會場所。

　　至於山腳下的衛城博物館始建於1874年，後因無法容納大量挖掘出的古文物而需擴建，直到2009年才由美國建築師Bernard Tschumi與希臘

建築師Michael Photiadis共同建造完成。這座現代化建築因蘊含極敏感的考古遺址，導致建造工程停滯了許久，建成後，這些於施工前發現的遺跡都被保留了下來──底層以百根細水泥柱支撐，古物與博物館完美結合，也讓觀者彷若置身現代與古老的時空光廊。

　　博物館占地二萬五平方公尺，建築分為樓上三層展區與地下層的考古挖掘區，共展出四千件永久館藏古物。第一層是「衛城山坡展區」，收藏了從

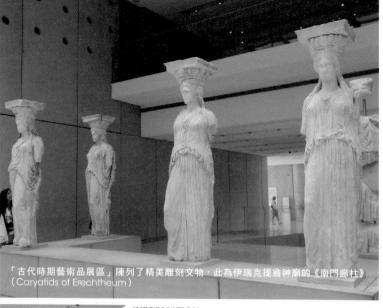

「古代時期藝術品展區」陳列了精美雕刻文物，此為伊瑞克提翁神廟的《南門廊柱》
（Caryatids of Erechtheum）

頂層的「帕德嫩展廳」，空間設計得和帕德嫩神廟內部一樣，中間立柱的間距也與神殿相同

**INFORMATION**
theacropolismuseum.gr
ADD：15 Dionysiou Areopagitou Street, Athens 11742, Greece
搭乘地鐵紅色2號線至Acropolis站，步行2分鐘
TEL：+30 21 0900 0900
TICKET：全票5€，優待票3€，5歲以下／身障人士免費；
3/6、3/25、5/18、10/28免費入場　TIPS：2.5小時

**OPENING HOURS**
1/1、希臘東正教復活節（週日）、5/1、12/25至12/26休館
4月1日至10月31日
週一08:00-16:00　週二至週四、週末08:00-20:00
週五08:00-22:00
11月1日至3月31日
週一至週四09:00-17:00　週五09:00-22:00
週末09:00-20:00
（有些國定假日開放時間不一，行前需再確認）

**MUST SEE**

尊重古蹟──
地下層保留重要考古遺址

文物收藏──
來自衛城的挖掘收穫

頂樓有看頭──
帕德嫩展廳與美好賞景視野

衛城山坡上諸多神廟挖掘出土的文物，以及古代各時期衛城山麓邊住宅層內的出土文物。第二層的東區和南區為「古代時期藝術品展區」，陳列精美的雕刻文物，它們曾用來裝飾衛城的第一批大型神廟，必看作品為：《荷犢的男子》、伊瑞克提翁神廟的《南門廊柱》與女像《Peplos Kore》，以及《Head of Hermes》、《衛城山門列柱》等。

　　此博物館最大亮點，是位於頂層的「帕德嫩展廳」，建築師將此空間設計得和帕德嫩神廟內部

一樣而且平行，中間立柱的間距也與神殿相同，上方也模擬神殿以連續石雕楣板講述神話故事。外圍展區，則呈現古希臘人慶祝泛雅典娜節的熱鬧遊行場景。來到畫廊中心的影音區，可以欣賞帕德嫩神廟和紀念碑雕塑的模擬影片。此外，二樓陽臺區設置了大量玻璃，視野極佳，從這裡可遠眺山坡上的帕德嫩神廟及市區景色喔！

# Ateneumin taidemuseo
## 阿黛濃美術館

博物館大廳廊柱

展廳內部

**MUST SEE**

收藏從19世紀至現代
藝術作

超過二萬件作品

世界第一間收藏梵
谷畫作的博物館

**INFORMATION**
ateneum.fi
ADD：Kaivokatu 2, 00100
Helsinki, Finland
搭乘地鐵至Rautatientori
站，步行3分鐘
TEL：+358 (0)294 500 401
TICKET：全票15€，優待
票13€，18歲以下免費；
適用赫爾辛基卡（Helsinki
Card）
GUIDE：附免費英文導覽
TIPS：1.5小時

**OPENING HOURS**
週一休館
週二至週五10:00-18:00，
週三、週四延長至20:00
週六、週日11:00-17:00
（逢國定假日開放時間不
一，行前需再確認）

　　美術館以古希臘阿黛濃女神殿命名，宛如一座設於人間的神殿。博物館位在赫爾辛基中央火車站對面，是芬蘭三大博物館之一。這座華麗又古典的百年建築，為建築師西奧多·賀耶林（Theodor Höijerin）在1887年所設計，殿堂中的大立柱及走廊均為神殿典雅風格。

　　這裡擁有芬蘭最齊全的古典藝術藏品，館內收藏18至20世紀的芬蘭藝術作品，以及19至20世紀的西方藝術作品。藏品近4300件繪畫、750多件雕塑，亮點包括：梵谷第一件被博物館收藏的作品《Street in Auvers-sur- Oise》、塞尚《The Road Bridge at L'Estaque》、莫迪利亞尼《Portrait of the Artist Léopold Survage》、芬蘭畫家辛貝里《The Wounded Angel》及阿爾伯特《Kuningatar Blanka》等等。

# Tower of London
## 倫敦塔

{ 象徵英國皇室精神的地標 }

　　倫敦塔位在倫敦的市中心，擁有英國皇室宮殿身分的它，建築以諾曼第風格的白塔為主體，展示了亨利八世、查理一世、詹姆斯二世的皇家鎧甲與各式武器。白塔周圍由城堡、炮臺及箭樓組成，曾用來當作皇家堡壘、軍械庫、國庫、鑄幣廠、宮殿、刑場、天文臺和監獄。除了充滿歷史感的建築物，還可在塔內的珍寶館看到英國皇室的皇冠、加冕勺與珠寶珍品，其中最為著名的非不列顛王冠寶石，以及鑲在十字架主權杖上那顆重達五三〇・二克拉的鑽石「非洲之星」莫屬。

**INFORMATION**
www.hrp.org.uk/tower-of-london/
ADD：EC3N 4AB, London, England
搭乘地鐵Circle Line、District Line至Tower Hill 站，步行5分鐘；
搭乘15、42、78、100、RV1路公車
TEL：+44 844 482 7777
TICKET：全票22.7￡，優待票17.7￡，5至15歲兒童10.75￡，
5歲以下免費
TIPS：2.5小時

**OPENING HOURS**
12/2412/26、1/1休館
3月1日 至10月31日
週二至週六09:00-17:30
週日、週一10:00-17:30

11月1日 至2月28日
週二至週六09:00-16:30
週日、週一10:00-16:30

# Palazzo Ducale
## 總督府

{ 替威尼斯寫下輝煌歷史 }

　　聖馬可廣場上的總督府，又名道奇宮，曾被用作威尼斯總督的官邸、政府機關與法院，由此見證威尼斯輝煌的歷史，如今它是一座對外開放參觀的博物館。這是一幢融合了拜占庭風情的歌德式建築，館內大小廳堂華麗無比，還有一條建於16世紀的黃金階梯，是過往貴族及重要賓客進入宮殿的入口。這座博物館的最大亮點，是那幅位於大參議會廳的巨型壁畫《天堂》，由義大利文藝復興晚期最後一位偉大畫家丁特列托，取材自但丁的史詩巨構《神曲》而作。壁畫中共出現700多位栩栩如生的人物，這無疑是丁特列托最著名、也是世上最大一幅油畫。此外，這裡也收藏了丁特列托父子完成的76位威尼斯總督肖像畫，及其他名家如提香、貝里尼、委羅內塞等人的不朽畫作。至於博物館旁那座嘆息橋，則連接通往運河另一側的監獄，據傳，當時囚犯只能透過小窗望向窗外景色，因而嘆息著自己失去自由的人生。

**INFORMATION**
palazzoducale.visitmuve.it
ADD：San Marco, 1, 30135 Venice, Italy（Entrance for the public: Porta del Frumento）
搭乘渡輪至S. Marco (Giardinetti) DX碼頭，步行4分鐘
TEL：+39 (0)41 2715911
TICKET：全票20€，優待票13€，5歲以下／身障人士免費
GUIDE：5€　TIPS：1.5小時

**OPENING HOURS**
4月至10月8:30-19:00（週五、週六延長至23:00）
11月至3月8:30-17:30

# Alte Pinakothek
## 老繪畫陳列館

{世界文藝復興收藏地}

德國有啤酒、有足球，更有藝術！這座建於1836年的「老繪畫陳列館」，是世上最古老的美術館之一，主要收藏13至18世紀數千幅繪畫作品；對面的「新繪畫陳列館」則收藏19至20世紀的畫作，至於「當代藝術陳列館」收藏的是20至21世紀的藝術品。

老繪畫陳列館共有兩層樓，是早期義大利、老德國繪畫、老荷蘭繪畫和法蘭德斯畫派作品的最大收藏區，亮點包括達文西《聖母的康乃馨》、提香《查理五世》、魯本斯《魯本斯與伊莎貝拉・布朗特》，和杜勒《自畫像》等繪畫作品。

**INFORMATION**
www.pinakothek.de
ADD：Barer Str. 27, Entrance Theresienstraße, 80333 München, Germany
搭乘 27 路路面電車至 Pinakotheken 站
TEL：+49 (0)89 23805 216
TICKET：全票 4€，優待票 2€，週日 1€，18 歲以下免費
TIPS：2 至 3 小時

**OPENING HOURS**
週一休館
週二 10:00-20:00
週三至週日 10:00-18:00

---

# Nationalmusee
## 柏林新博物館

{鎮館之寶：埃及女王娜芙蒂蒂}

做為「博物館島」五座知名博物館之一的柏林新博物館，建築於1841年由柏林在地建築師Friedrich-August Stüler設計，1999年被列為「世界文化遺產」。館內主要展示古埃及、人類史前及早期歷史文明之收藏。最著名的藏品，莫過於埃及女王〈娜芙蒂蒂半身塑像〉（The bust of Nefertiti），娜芙蒂蒂是西元前14世紀古埃及第十八王朝法老阿肯娜頓的正室妻子，此塑像已有三千多年歷史，堪稱鎮館之寶。另有珍貴名作如銅像《來自桑騰的男孩》（Xantener Knabe）、《太陽神雕像》（Kolossalstatue des Sonnengottes Helios），以及青銅器時代的《柏林金帽》（Berliner Gold Hut）等。

**INFORMATION**
www.smb.museum/museen-und-einrichtungen/neues-museum
ADD：Bodestraße 1-3, 10178 Berlin, Germany
搭乘M1、12路電車至 Am Kupfergraben站，步行5分鐘
TEL：+49 (0)30 266 42 42 42
TICKET：全票12€，優待票6€，18歲以下免費；適用柏林博物館卡（Museum Pass Berlin） TIPS：2.5小時

**OPENING HOURS**
週一休館，12/24休館 週二至週日10:00-18:00，週四延長至20:00
國定假日10:00-18:00（12/31 10:00-14:00／1/1 12:00-18:00）

# Alte Nationalgalerie
# 舊國家畫廊

{ 19 世紀德國藝術寫實之美 }

身為「博物館島」建築群的一員，舊國家畫廊是一幢融合了文藝復興風格的古典主義建築。館內收藏19世紀德國藝術作品，古典主義及文藝復興時期的雕塑，著名藏品有：德國畫家阿道夫・門采爾的《軋鋼廠》、浪漫主義風景畫家弗里德里希的《海邊僧侶》、弗里茨・馮・伍德的《草地小公主》，以及德國雕塑家赫爾伯恩（Louis Sussmann-Hellborn）的《睡美人》。另外，也收藏了印象派畫家馬奈的《In the winter garden，1878/1879》、莫內的《Meadow at Bezons》，與瑞士象徵主義畫家阿諾德・勃克林的自畫像《Self-Portrait with Death Playing the Fiddle》等作品。

**INFORMATION**
www.smb.museum/en/museums-institutions/alte-nationalgalerie
ADD：Bodestraße 1-3, 10178 Berlin, Germany
搭乘M1、12路電車至 Am Kupfergraben站，步行5分鐘
TEL：+49 (0)30 266 42 42 42
TICKET：全票10€，優待票5€，18歲以下免費；適用柏林博物館卡（Museum Pass Berlin）
TIPS：3小時

**OPENING HOURS**
週一休館，12/24、12/31休館
週二至週日10:00-18:00，週四延長至20:00
國定假日10:00-18:00（1/1 12:00-18:00）

---

# Altes Museum
# 柏林舊博物館

{ 「博物館島」上，最古老的存在 }

柏林舊博物館，是「博物館島」上五座博物館當中最古老的一座，建造於1823至1830年，1999年被列為世界文化遺產。入口處右側擺放了德國雕刻家August Kiss的名作《亞馬遜女戰士》雕像，左邊則是《屠獅者》雕像。館內有個知名圓廳，主要參考羅馬萬神殿的設計，頂部的圓形穹頂開有天窗，能讓光線自然灑入。周圍有20根科林斯柱環繞，展示了古希臘與古羅馬的雕塑作品。館內展品包括古希臘與古羅馬的藝術品、埃及墓葬肖像畫、普魯士國王的私人收藏等不一而足。

**INFORMATION**
www.smb.museum/en/museums-institutions/altes-museum
ADD：Am Lustgarten, 10178 Berlin, Germany
搭乘M1、12路電車至 Am Kupfergraben站，步行5分鐘
TEL：+49 (0)30 266 42 42 42
TICKET：全票10€，優待票5€，18歲以下免費；適用柏林博物館卡（Museum Pass Berlin）
TIPS：2小時

**OPENING HOURS**
週一休館，12/24、12/31休館
週二至週日10:00-18:00，週四延長至20:00
國定假日10:00-18:00（1/1 12:00-18:00）

# Bode-Museum
# 博德博物館

{ 50 萬枚古硬幣藏身此巴洛克建築 }

　　作為「博物館島」五座博物館之一的博德博物館，完工於1904年，由建築師恩斯特・馮・伊內設計，展現了十足的巴洛克風情，於1999年被列為世界文化遺產。館內必看亮點為多達50萬枚來自各個時期的硬幣收藏，從古希臘、古羅馬到中世紀伊斯蘭的硬幣、小亞細亞的古硬幣，都可在此觀賞到，堪稱世界最大硬幣收藏館之一。

GUIDE：免費語音導覽　TIPS：1.5小時

**OPENING HOURS**
週一休館，12/24、12/31休館
週二至週日10:00-18:00，週四延長至20:00
國定假日10:00-18:00（1/1　12:00-18:00）

**INFORMATION**
www.smb.museum/en/museums-institutions/bode-museum
ADD：Am Kupfergraben, Eingang über die Monbijoubrücke, 10117 Berlin, Germany
搭乘M1、12路電車至 Am Kupfergraben站，步行5分鐘
TEL：+49 (0)30 266 42 42 42
TICKET：含特展全票12€，含特展優待票6€，18歲以下免費；適用柏林博物館卡（Museum Pass Berlin）

---

# Galleria dell'Accademia
# 佛羅倫斯美術學院

{ 世界最古老美術學院 }

　　佛羅倫斯美術學院創始於1339年，是世界第一所美術學院。館內空間不大，絕大部分遊客都是為了一睹學院裡最著名的展品——米開朗基羅的《大衛像》真跡。《大衛像》完成時，最初先放在佛羅倫斯的市政廳舊宮入口，後來才移至佛羅倫斯美術學院保存，原址改放置複製的大衛像。

**INFORMATION**
www.galleriaaccademiafirenze.beniculturali.it
ADD：Via Ricasoli, 58/60, 50122 Firenze, Italy
搭乘公車至Piazza Di San Marco站，步行2分鐘
TEL：+39 (0)55 2388609
TICKET：全票8€，18歲以下免費；每月第一個週日免費入場
TIPS：1小時

**OPENING HOURS**
週一休館，12/25、1/1休館
週二至週日8:15-18:50

---

# Nationalmusee
# 丹麥國立博物館

{ 認識丹麥的文化歷史 }

　　此博物館的收藏以丹麥的文化歷史發展為主，從新石器時代至19世紀，脈絡極為完整，包括維京時代、丹麥史前、丹麥中世紀、文藝復興時期，以及皇家鑄幣廠和勛章等收藏。41個展示廳當中，又以1樓「中世紀的丹麥」展區最有看頭。其他收藏亮點則有：三千多年前的太陽神戰車《The Sun Chariot，1400 BC》、青銅時代的伊格維德少女《Egtved Girl，1390-1370 BC》等珍品。

**OPENING HOURS**
週一休館，12/24、12/25、12/31休館
週二至週日10:00-17:00
7月至8月：每日10:00-17:00

**INFORMATION**
natmus.dk
ADD：Prinsens Palæ, Ny Vestergade 10, 1471 Copenhagen K, Denmark
自哥本哈根火車總站步行10分鐘　TEL：+45 33 13 44 11
TICKET：全票85DKK，18歲以下免費　TIPS：3小時

# National Gallery of Norway
## 奧斯陸國家美術館

{ 來這裡看孟克《吶喊》}

「The National Museum of Art, Architecture and Design」，顧名思義，是個集結了當代藝術、裝飾藝術、建築與設計美術館的國家級博物館群。奧斯陸國家美術館則是其成員之一，這裡珍藏了不同時期挪威藝術家的繪畫與雕塑作品，包括表現主義重要畫家孟克的58件作品，其中最大亮點正是其經典之作《吶喊》；這幅名畫曾在2004年失竊，兩年後才被尋回。此外，美術館也收藏了馬奈、莫內、雷諾瓦、高更、畢卡索等名家之作，更有歐洲宗教畫、希臘與羅馬的雕刻品等藝術作品。

TICKET：套票120 NOK，學生票60NOK，18歲以下免費；持當日參觀過的其他系列博物館門票，可以50NOK購買The National Gallery門票

**OPENING HOURS**
週一休館　週二、週三、週五10:00-18:00
週四10:00-19:00　週末11:00-17:00

**INFORMATION**
www.nasjonalmuseet.no/en/visit/locations/the_national_gallery
ADD：Universitetsgata 13, Oslo, Norway
搭乘11、18路電車至St. Olavs plass站，步行2分鐘　TEL：+47 21 98 20 00

---

# The National Museum of Finland
## 芬蘭國家博物館

{ 引人情思的浪漫高塔 }

開放於1916年的芬蘭國家博物館，建築本身展現出中世紀教堂與城堡浪漫主義風格，又被稱為赫爾辛基的「高塔」。大門外稍高處，有一件熊雕塑端坐在那兒，似在歡迎遊客的到來。這座博物館共有四層樓，主要分成考古、歷史、民族學、錢幣、文化、海事六大展覽空間。最上層設有兒童展示區，裡頭的互動體驗非常值得一試。

**INFORMATION**
www.kansallismuseo.fi/fi/kansallismuseo/etusivu
ADD：Mannerheimintie 34, 00100 Helsinki, Finland
自赫爾辛基中央車站向北步行10分鐘　TEL：+358 (0)29 5336000
TICKET：全票12€，優待票9€，18歲以下免費；適用赫爾辛基卡（Helsinki Card）
TIPS：2小時

**OPENING HOURS**
1/1、3/30、4/2、5/1、6/22至6/23、12/6、12/24至12/25休館
週一休館（4/16至9/2逢週一不休）
週二至週日11:00-18:00，週三延長至20:00

---

# Dubai Museum
## 杜拜博物館

{ 杜拜最古老建築之一 }

建於1787年的杜拜博物館，曾被用作宮殿、防禦堡壘及監獄。1971年，阿拉伯聯合大公國成立後，它開始擔任展示阿拉伯文化及歷史遺跡的博物館角色。入口擺放了曾在古老漁業時期使用的巨型漁船及火炮，來此參觀可一窺杜拜過往傳統農村與居家生活點滴，甚至包括西元前2500年至前500年間出土的庫賽斯區文物、6世紀朱美拉地區的工藝品等等。而室內也設置了多媒體影片，供觀者快速了解杜拜這座城市的歷史脈絡。

**OPENING HOURS**
週六至週四08:30-20:30　週五14:30-20:30
齋戒月（Ramdan，約落在每年5月至7月之間）
週五休館　週六至週四9:00-16:30

**INFORMATION**
www.dubaiculture.gov.ae/en/Live-Our-Heritage/Pages/Dubai-Museum-and-Al-Fahidi-Fort.aspx
ADD：Al Fahidi St., Bur Dubai, United Arab Emirates（杜拜大清真寺Grand Mosque Dubai對面）
搭乘地鐵至Al Fahidi 站，步行10分鐘　TEL：+971 (0)4 353 1862
TICKET：全票3AED，6歲以下1AED　GUIDE：有免費導覽　TIPS：2小時

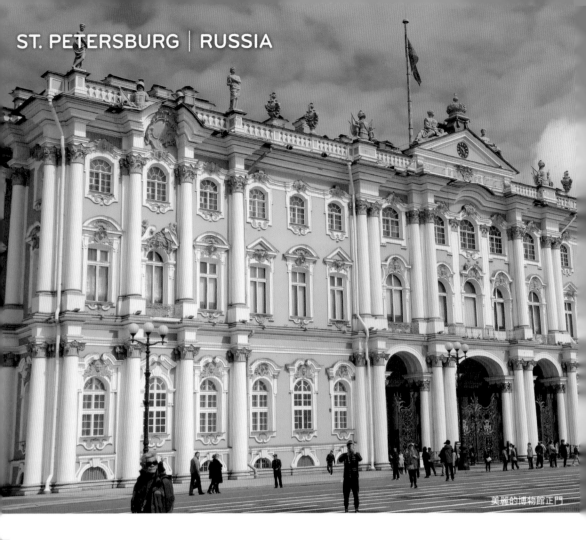

美麗的博物館正門

# Hermitage Museum
# 埃爾米塔日博物館

聖彼得堡 | 俄羅斯

{ 沙皇們真心熱愛藝術 }

## 被譽為「世界四大博物館」之一

　　參觀聖彼得堡的埃爾米塔日博物館，會讓人覺得全世界的珍品好像都濃縮在這座博物館裡，你可以感受頂級皇室生活的奢華與美麗，更可欣賞來自世界各地的夢幻逸品。位於涅瓦河畔的埃爾米塔日（名字源自古法語hermit，意為「隱宮」），建於1754年，是世界四大博物館之一，與法國羅浮宮、英國大英博物館、紐約大都會藝術博物館齊名。雖然每個博物館的館藏都

多不可勝數、各有千秋，但埃爾米塔日博物館裡的展廳之富麗奢華、收藏之多樣，則著實令人讚嘆，充分展現了俄羅斯極盛的帝國時期。

　　埃爾米塔日博物館坐落於冬宮，又稱「冬宮博物館」。這座華麗的巴洛克建築，是女皇伊麗莎白晚年的新冬季住宅，由夏宮建築師拉斯特雷利（Rastrelli）所設計。冬宮自建造以來，不斷改造與擴建，主要包括六座建築：沙皇主要居住地

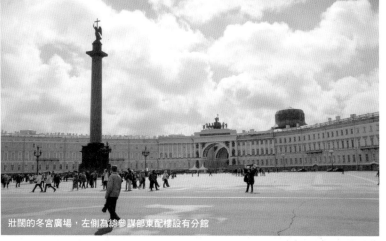

壯闊的冬宮廣場，左側為總參謀部東配樓設有分館

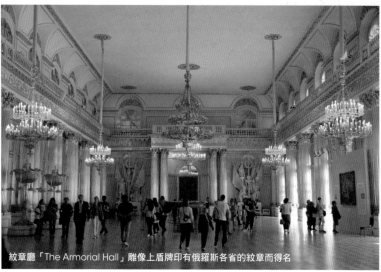

紋章廳「The Armorial Hall」雕像上盾牌印有俄羅斯各省的紋章而得名

### MUST SEE

夢幻逸品——超過300萬件
藏品，世間奢華盡存於此

文藝復興——收藏了極為
珍貴的少量達文西畫作

鎮館之寶——18世紀的精緻工藝品
《孔雀大鐘》，孔雀會依時開屏

「冬宮」（博物館入口）、小冬宮、新冬宮、大（舊）冬宮、冬宮劇院，以及冬宮儲備庫。

　　1764年，自葉卡捷琳娜二世成為新主人後，便收購了柏林商人高茲可夫斯基為普魯士國王腓特烈二世所蒐集的225幅畫作。這位女皇除了推動俄羅斯啟蒙時期的發展，也非常重視藝術事業，在位34年間不斷收購大量藝術品，共將近4000件作品、38000本書、10000顆精雕細琢的寶

**INFORMATION**
hermitagemuseum.org
ADD：Palace Square, 2, St Petersburg, Russia
搭乘7 / 10 / 24 / 191路公車至Dvortsovaya Square站，步行4分鐘
TEL：+7 812 710 90 79
TICKET：單館300RUB，套票（主館＋冬宮＋冬配樓＋緬希科夫宮＋沙皇瓷器工廠）700RUB，學生及兒童免費；每月第一個週四／12/7免費入場
GUIDE：500RUB（設有中文地圖、中文語音導覽），需押有效證件或2000RUB　TIPS：5小時

**OPENING HOURS**
週一休館，1/1、5/9休館
週二至週日10:30-18:00，週三、週五延長至21:00

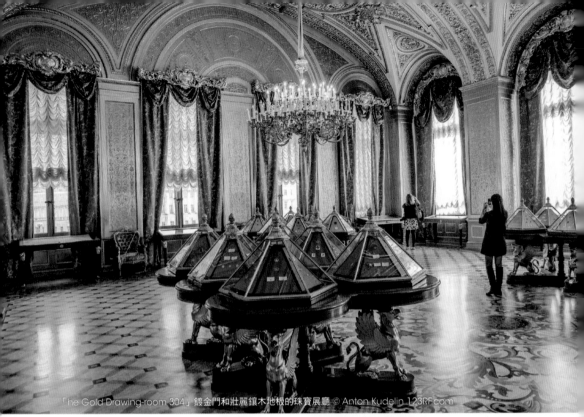

「The Gold Drawing-room 304」鍍金門和壯麗鑲木地板的珠寶展廳 © Anton Kudelin 123RF.com

冬宮曾經歷大火，內部裝飾幾乎燒毀殆盡，此為重建後的「約旦樓梯」

約旦走廊上的精美壁飾

石、10000手繪作品、16000枚硬幣和獎章，以及眾多的自然歷史藏品。新冬宮完工後，博物館開始於1852年對公眾開放。如今，博物館藏品累積超過300萬件，每年訪客多達200萬人次。

買完票上二樓參觀前，會先通過奢華的約旦樓梯。1837年時，一場大火幾乎將冬宮的室內裝飾燒毀殆盡，建築師斯塔索夫（Vasily Stasov）在之後的重建過程中盡可能恢復了原貌，融合新

古典主義風格，讓整體裝潢更加雅致有特色。若想先參觀一樓的古埃及、古希臘羅馬、高加索、中亞、歐亞大陸遠古時代的藏品，還是得先經過二樓才能到達喔。

來到冬宮內部後，館內與小冬宮，及新、舊冬宮串接互通，總共三層樓的藏品橫跨了遠古時期至近代、從古埃及文物到西歐各時期著名畫派經典之作，還有各種雕塑、骨董家飾、寶石錢幣，

鎮館之寶《孔雀大鐘》位在第204廳，由18世紀英國鐘錶師製作，是裝置極為複雜的精緻工藝品

位於第197廳的「軍事走廊」，訴說了在1812年拿破崙戰爭中取勝的光榮戰績

以各種珍貴材料拼接成羅馬浴池風格的馬賽克圖案 Room

19世紀裝飾風格的孔雀石室「The Malachite Room 189」

更可一窺宮殿內室、教堂及沙皇王座等。其中，又以二樓的藏品最精彩精豐富，必看展廳有：軍事走廊，這處極具紀念意義的大廳建於1813年，是為了慶祝前一年在拿破崙戰爭中打勝仗而設，走廊共擺放332幅將領們的畫像；閣樓廳的鎮館之寶《孔雀大鐘》，出自18世紀英國鐘錶師James Cox的手筆，以極為複雜的機械裝置組成，孔雀會依時間開屏；至於旁邊的地板來頭也不小，是以各種珍貴木材與石材拼接成羅馬浴池風格的馬賽克圖案。

此樓層的義大利文藝復興時期作品也相當精彩：第214廳的《柏諾瓦的聖母》和《哺乳聖母》是極為珍稀的達文西畫作。第229廳的拉斐爾《聖母與聖子》和《聖家族》畫作前更每每人滿為患；特別的是，這裡還有一處非常著名的《拉斐爾敞廊》，此廊道修建於1783至1792

19世紀裝飾風格的孔雀石室「The Malachite Room 189」

埃及的木乃伊，Room 100© Iakov Filimonov 123RF.com

「The Alexander Hall 282」展示各種銀器珍寶

年，拱門上美輪美奐的彩繪畫滿了《聖經》故事，是凱薩琳大帝要建築師效法梵蒂岡宮拉斐爾室所建的走廊。

三樓主要用於推出特展，並展示遠東與中亞、拜占庭、錢幣與勛章及近東伊斯蘭文物，必看亮點有：新疆柏孜克里克千佛洞的壁畫《Bezeklik Monastery》、13至14世紀下半葉的拜占庭聖像畫《Christ Pantocrator》等作品。最後，來到展品眾多的一樓，這裡有四件珍品必看：埃及廳的《埃及的木乃伊》、西元一世紀的作品《朱比特雕像》、西元前二世紀希臘神話中代表愛情、美麗與性慾的女神《阿芙蘿黛蒂雕像》、西伯利亞的巴澤雷克文化編織品《Pazyryk Culture》等。

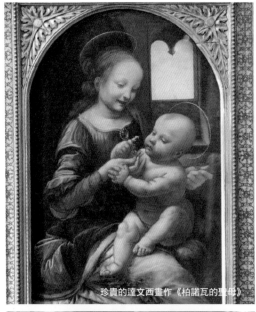

珍貴的達文西畫作《柏諾瓦的聖母》

前冬宮博物館的舊入口《巨人廊柱》

達文西另一幅必看畫作《哺乳聖母》

必看的總參謀部東配樓分館內部空間

## 值得一賞：東配樓分館、新冬宮南側巨人廊柱

冬宮真的非常大，逛完彼得一世的主館後，還有三座分館可以前往：冬宮廣場對面的總參謀部東配樓、緬希科夫宮，以及較遠的沙皇瓷器工廠。特別提一下東配樓，裡頭收藏了印象派、野獸派、畢卡索、羅丹及新藝術時期等大師作品，很值得一看。若想好好欣賞冬宮的藏品，可安排兩天的行程；若時間有限，建議事先於網路訂票以避開冬宮中庭排隊人潮，並挑選主館一、二樓重要作品欣賞即可。萬一只能現場排隊，則需留意購票入口有兩處，位於花圃右側那處排隊人潮會少些。此外，館外新冬宮南側的巨人廊柱，是冬宮博物館以前的入口，若有時間值得一去。

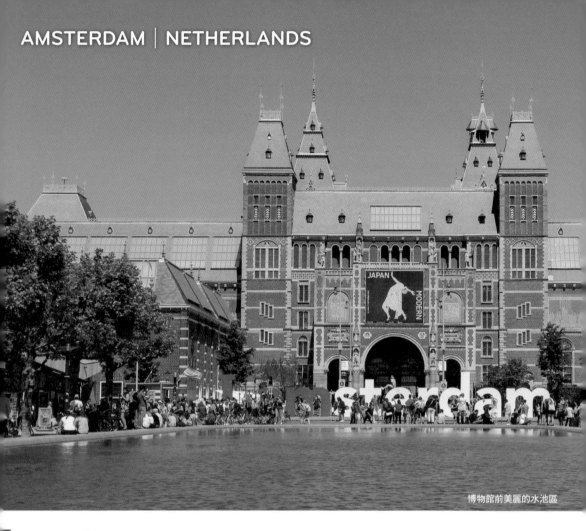

博物館前美麗的水池區

# Rijksmuseum
## 荷蘭國家博物館

阿姆斯特丹 | 荷蘭

{ 荷蘭並非只有梵谷 }

### 百年博物館老店翻修空間,也擁抱數位

　　阿姆斯特丹除了擁有美麗的運河,也有眾多博物館林立,絕對是藝術之旅的不二選擇。荷蘭國家博物館,1800年成立於海牙,1808年搬到阿姆斯特丹,直至1885年才開放參觀,並在2013年歷經十年整修後,成為最多人造訪的荷蘭博物館,訪客人數達到247萬人次,而且為了方便民眾通行,中央還設置了腳踏車道供穿梭呢。荷蘭國家博物館這幢紅磚色的美麗建築,是由荷蘭知名建築師皮埃爾・庫貝所設計,以哥德式混合文藝復興風格呈現,而庫貝另有一件代表作是阿姆斯特丹的中央車站。

　　這裡收藏了自西元1200年至2000年多達100萬件的藏品,主推兩千件荷蘭17世紀黃金時代的系列作品,如:林布蘭、維梅爾、哈爾斯等荷蘭巨匠的名畫,並且也展出工業設計、風格派家具、陶器銀器、玻璃、亞洲藝術等珍藏。至於博

旁有彩繪玻璃的內部空間

富有設計感的博物館大廳

荷蘭國家博物館的彩色玻璃窗，以林布蘭為主題，頗具巧思

## MUST SEE

鎮館之寶——人稱光影藝術家的林布蘭，巨型油畫《夜巡》打破了陳規，為人物群像畫帶來新義

黃金時代——17世紀是荷蘭藝術創作黃金時期，館內收藏反映了這一點

立體收藏——巨大軍艦模型、大型娃娃屋，讓人移不開視線

物館中的庫貝圖書館也獨具歷史規模，同為值得一訪的藝術史庫。

　　值得一提的是，館方特別執行了數位藝術計畫，讓大眾有機會近距離欣賞大師名作的肌理筆觸，方法是，可透過官網下載解析度高達「4500×4500」像素的檔案。此外，館方也與Google虛擬博物館合作，目前已登錄近20萬件作品，主題亮點包括「林布蘭——經典作品、

### INFORMATION

www.rijksmuseum.nl
ADD：Museumstraat 1, 1071 XX Amsterdam, Netherlands
搭乘 2、5 路電車至 Amsterdam, Rijksmuseum 站，步行 4 分鐘
TEL：+31 (0)20 6747 000
TICKET：全票 17.5€，18 歲以下免費；適用荷蘭博物館卡（Museum pass）
GUIDE：語音導覽 5€　TIPS：3 小時

### OPENING HOURS

每日 9:00-17:00

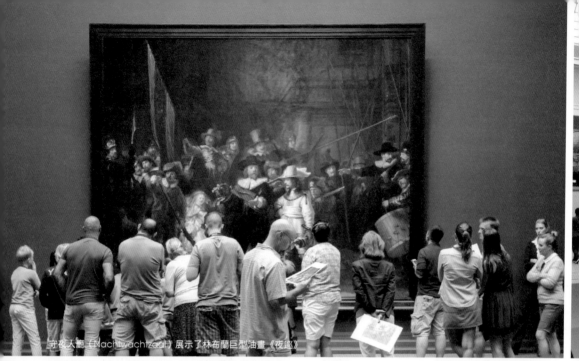

守夜人廳（Nachtwachtzaal）展示了林布蘭巨型油畫《夜巡》

榮譽畫廊（Eregalerij）裡，林布蘭《猶太新娘》

榮譽畫廊（Eregalerij）裡，維梅爾《倒牛奶的女僕》

《夜巡》的人物角色」、「維梅爾──《倒牛奶的女僕》、故居今昔寫照」等。

這裡的展廳共有四個樓層，依照世紀劃分：G樓為特別展區暨1100年至1600年、一樓為1700年至1900年、二樓為1600年至1700年、三樓為1900年至2000年。G樓樓層中，展示了比克勒爾一幅叫做《儲備充足的廚房》名畫，畫面中布滿豐盛的食材與器具，而在中央遠景後方那群人則是耶穌正在拜訪瑪莎和瑪麗的家，此畫帶有「不要被眼前所誘惑」的隱喻。

此外，館內最引人注目的莫過於二樓的黃金時代展品，鎮館之寶就在守夜人廳裡。林布蘭於1642年繪製了《夜巡》這幅大型油畫，打破以往肖像畫人物需按尊卑順序排列的原則，他並以光影營造出戲劇化的舞臺效果，人物構圖獨到細膩，果然為世人慧眼所讚賞。

至於一旁的榮譽畫廊也不乏大師之作，除了有林布蘭的《猶太新娘》、《布商公會理事》、《扮成聖保羅的自畫像》可以欣賞，還有另一位堪與林布蘭相提並論的大師維梅爾。他留下的作

15展廳裡，巨大的《雷克斯模型船》就位在展區正中央，吸引人趣前駐足

20展廳裡，展示了 Petronella Dunois 所保存的大型玩偶屋，裡頭分隔成許多袖珍細緻的小房間

18展廳裡展示了梵谷名作《自畫像》

7展廳是臺夫特藍瓷展區，中間有一座塔型花器，非常特別

## 立體收藏：巨大軍艦模型、大型娃娃屋

品不多，由此顯得特別珍貴，其中最著名的作品是《倒牛奶的女僕》，女僕姿態形成穩定的三角構圖，畫中色調明朗和諧，將室內光線和空間感處理得恰到好處；袍子大面積使用了大自然很少見的藍色，而且在西方聖像畫中藍色更是象徵著人性與謙卑，因此在觀賞這幅畫時，很難不被那道藍色光芒吸引。

而說到博物館的立體收藏，可看見巨大的《雷克斯模型船》大刺刺地擺放在展區正中央位置，這是一件依照17世紀末荷蘭軍艦真實比例1：12打造出來的模型，船上配有74座炮門，程度之細緻令人驚嘆。還有Petronella Oortman與Petronella Dunois所保存下來的兩棟娃娃屋，這兩棟木造的小房子大抵高約255公分、寬約190公分、深約78公分，可看見裡頭分隔成許多袖珍細緻的小空間，包括接待室、地窖、廚房、餐廳等無一不照實際比例縮小製作，就連裡頭的微型人物也同樣刻畫得維妙維肖呢。

由火車站改建的美麗博物館

# Musée d'Orsay
# 奧塞美術館

巴黎 | 法國

{ 從火車站開啟藝術變身 }

　　提到印象派博物館你會想到幾個？巴黎有幾個專門收藏印象派畫作的美術館，奧塞便是其一。每當印象派來台辦展時，喜歡看展覽的筆者，總會收集一系列的紀念品，如今還小心翼翼地存放著，這除了是人生中最美的回憶，更是筆者從事藝術最好的禮物，也使人嚮往巴黎這個美妙的藝術之都。

　　來到位於塞納河左岸的奧塞美術館，更讓筆者對歐洲人文有了新的視野。通常世界級的美術館肩負起展現重要藝術時期的代表和典藏的精華，

然而，奧塞並不能歸為此類的美術館。來到這就會發現，它更是一座專為於19世紀後半至20世紀前期所典藏的重要資產，包括了浪漫派至立體派的畫作，其中印象派、新印象派及後期的典藏，如莫內、高更、梵谷、雷諾瓦及秀拉等印象派大師的作品更是吸引筆者。

　　被譽為「歐洲最美博物館」的奧塞，前身竟是為1900年萬國博覽會而建的巨大金屬車站？幾十年後，因月臺長度不夠長容不下新型火車，便從1939年起轉為僅通行郊區列車之用，直到

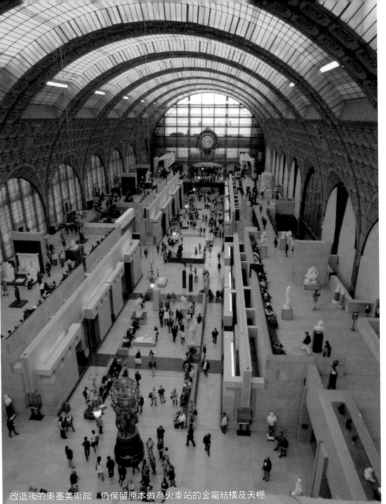

改造後的奧塞美術館，仍保留原本做為火車站的金屬結構及天棚

**MUST SEE**

車站變身——邀請義大利
女建築師改造奧塞火車站

年代限定——蒐羅19世紀後半
至20世紀前期的藝術作品

頂層亮點——鐘樓咖啡廳、
大量印象派畫作

1973年終於駛出最後一班火車。奧塞火車站曾
被提議建為豪華旅館，後來遭到整個社會反彈，
改建旅館的執照被取消，車站於1978年被列為
古蹟保護，最終決定改建成美術館。1980年，
法國政府指定義大利女建築師蓋・奧倫蒂（Gae
Aulenti）擔綱此重大任務——重新塑造這棟古
典的廢棄車站，並且要能容納來自羅浮宮、其他
印象派美術館及龐畢度中心的大量作品。

　　來到這兒不難發現，奧塞美術館保存了許多過
往做為火車站的舊結構，奧倫蒂曾說：「我們將

**INFORMATION**
www.musee-orsay.fr
ADD：1 Rue de la Légion d'Honneur, 75007 Paris, France
搭乘RER C線火車至Musée d'Orsay站
TEL：+33 (0)1 40 49 48 14
TICKET：全票12€，優待票9€，18歲以下／身障人士免
費；每月第一個週日免費入場；適用巴黎博物館通行證
（Museum Pass）
GUIDE：6€，設有中文導覽

**OPENING HOURS**
週一休館，5/1、12/25休館
週二至週日9:30-18:00，週四延長至21:45

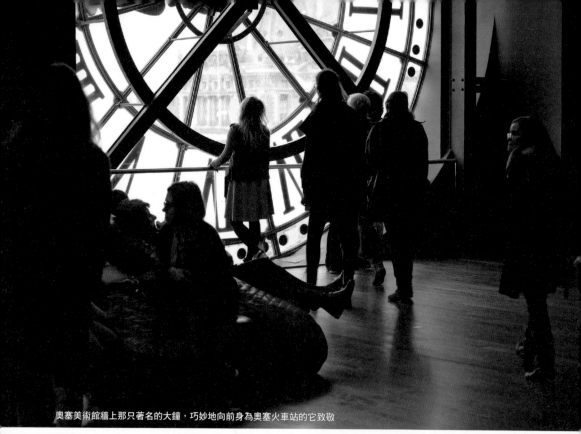

奧塞美術館牆上那只著名的大鐘，巧妙地向前身為奧塞火車站的它致敬

米勒《拾穗》（1857），就位在一樓左側

雷諾瓦《煎餅磨坊的舞會》（1876），讓人感受到畫面吹來了輕快的微風

古老的火車站當成一個當代的對象看待，而無關任何歷史。我們尊重最初的建築師維克多‧拉魯（Victor Laloux），我們將他當作這次改造過程中的同伴。」她決定保留並採用新的建物來容納更多遊客，她在前端設置了接待大廳及展間，舊玻璃外牆成為展區入口，展館分為中間廊道和左右各三個樓層，共可陳設多達80個展覽空間。

走進奧塞美術館，有如走進一只巨大玻璃瓶，由上而下灑落古典的通透感，然而視覺陳列卻呈現極簡約的現代設計風格；從上往下望，展間如

同堆疊的車廂，牆上巨大的壁掛時鐘彷彿就要開始倒數。這座專門收藏19世紀後半至20世紀前期重要藝術作品的美術館，涵蓋了浪漫派至立體派的作品，也包括莫內、高更、梵谷、雷諾瓦、秀拉等人在內的印象派、新印象派與後期的畫作。館內有兩座別具意義的作品：入口的自由女神像，以及正對著她的巨型作品《世界的四方》（雕刻家卡波所作），兩件雕像互相呼應，如同宣告法國開啟了藝術領航。另也有幾件雕塑值得一看：展現法國極致工藝美感的著名雕刻家　古

如果逛累了，奧塞美術館裡設有餐廳可供用餐、休息

### 印象派的幕後推手？

「印象派畫家終於獲得勝利，我的瘋狂也變成先見之明。」──保羅・杜朗魯耶

保羅・杜朗魯耶（Paul Durand-Ruel），1831 年出生於法國畫商世家，1865 年承接父親事業，起初經營巴比松畫派（Barbizon School）作品。1870 年普法戰爭，他從巴黎赴倫敦避難，進而認識莫內與雷諾瓦。當時，印象派在歐洲不受歡迎，杜朗魯耶甚至為印象派畫家支付工作室租金與生活費，支持他們 20 年，飽受沙龍與公眾嘲笑，經濟也陷入困境，必須依賴早期經營巴比松畫派的所得才能維持生活。

莫內曾透露：「杜朗魯耶冒著破產 20 次的危機，為的就是資助我們這些畫家……」面臨多次破產危機的杜朗魯耶，直到 1886 年在紐約為雷諾瓦舉辦個展後，印象派在美國造成轟動，華盛頓、紐約、芝加哥等地博物館開始收購莫內與雷諾瓦等人的畫作，印象畫派總算漸漸為世人接受。

默默耕耘的他，寧可將自己藏在光環背後。有了美國方面的收購，杜朗魯耶所支持的藝術家開始發光發熱，印象派畫作更是從原本的 50 法郎漲至 50000 法郎，一切委屈都獲得了回報。1920 年杜朗魯耶去世，他一生購買了 12000 幅畫作，其中，雷諾瓦 1500 幅、莫內 1000 幅、畢沙羅 800 幅……光是印象派創作就占了三成。這些作品輾轉於各個博物館展示，這就是杜朗魯耶以獨到個人眼光讓藝術家發揮無限潛能，並讓印象畫派在美術史上不缺席的歷史。

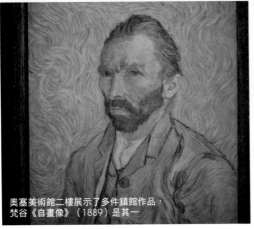

奧塞美術館二樓展示了多件鎮館作品，
梵谷《自畫像》（1889）是其一

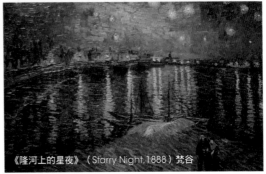

《隆河上的星夜》（Starry Night, 1888）梵谷

斯特・克雷辛格《被蛇咬了的女人》、布爾代勒《弓箭手海格力克》，還有以但丁史詩《神曲・地獄篇》為創作藍本、完美表現肉體痛苦與情慾的羅丹《地獄門》。

如果沒有太多時間，看完一樓左側米勒《拾穗》後，可直接前往二樓欣賞梵谷《自畫像》、《向日葵》和《奧維爾教堂》等鎮館之作，梵谷因羊癲瘋發作，甚至在黃屋割去自己的左耳，那種為創作燃燒的生命力與創造力，表現的不是感傷的哀愁而是對生命的執著，讓人肅然起敬。另

外，梵谷還有著名的《隆河上的星夜》最引人遐想，隨著畫作激昂的筆觸，一齣幻想電影《午夜巴黎》的劇情，如電影主角感受著夜裡時間的流動，星空映射出一道道美麗軌跡，如同梵谷在耳旁低語般真實。

最後，除了來到頂層欣賞美麗的「鐘樓咖啡廳」，美術館頂層還有另一個亮點：這裡是印象派主要畫作收藏得最多的地方，如莫內《撐陽傘的女人》、竇加《舞蹈課》、高更《沙灘上的大溪地女人》等都可在此看到。

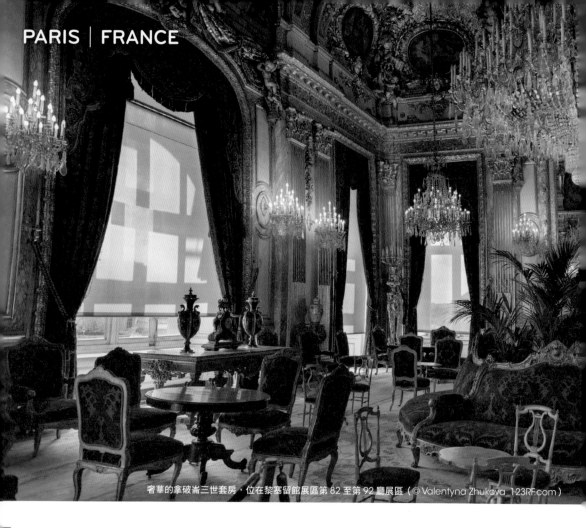

奢華的拿破崙三世套房，位在黎塞留館展區第 82 至第 92 廳展區（© Valentyna Zhukova_123RF.com）

# Musée du Louvre
# 羅浮宮

巴黎│法國

{ 巴黎人的驕傲 }

　　羅浮宮，做為世界四大藝術聖地之一，可說是巴黎人的驕傲，但可惜它卻是四大藝術聖地中唯一未提供中文導覽服務的。羅浮宮於1793年開放，原為法國皇宮的展館，本身即有900多年歷史，更擁有超過42萬件藝術典藏，涵蓋了從中世紀到1848年的西方藝術，共分成八個類別：繪畫、雕刻、裝飾藝術、近東古物、埃及古物、伊斯蘭、希臘伊特魯里亞和羅馬古物等。

　　博物館共有三個入口，依人潮多寡分別為：廣場金字塔、Louvre - Rivoli地鐵站、獅子門入口。遊客量最多的入口正是那座高聳透明的金字塔，此為博物館畫龍點睛的重要建築，由華裔美籍建築設計師貝聿銘設計。若想避開大排長龍，建議先上網訂票或提前購買通票進入，或是利用人潮較少的獅子門進入「德農館」，這裡也是最方便前往「羅浮宮三寶」參觀的路線。

　　館內主要分成三個展區：德農館（Denon）、蘇利館（Sully）、黎塞留館（Richelieu）。德農館藏品豐富，羅浮宮三寶中的《勝利女神》和《蒙娜麗莎的微笑》就位在此。藏品是由法國歷

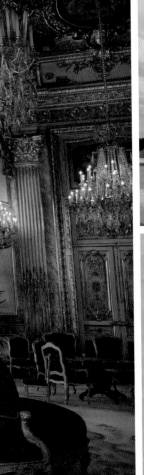

羅浮宮地面金字塔入口與地下金字塔一景

達文西《蒙娜麗莎的微笑》位在德農館展區第六廳，是為羅浮宮鎮館三寶之二

## INFORMATION
www.louvre.fr
ADD：Musée du Louvre, 75058 Paris, France
搭乘地鐵1、7號線至Palais Royal Musee du Louvre站，步行5分鐘
TEL：+33 (0)1 40 20 53 17
TICKET：可線上訂票。全票15€，18歲以下／身障人士免費；適用巴黎博物館通行證（Museum Pass）；免費入場：10月至3月的第一個週日，7/14國慶日／每週五18:00以後，持有效證件之26歲以下人士
GUIDE：5€，無中文語音導覽　TIPS：5小時

## OPENING HOURS
週二休館　週三、週五9:00-21:45
週四、週末、週一9:00-18:00

## MUST SEE

創意入口──華裔建築師貝聿銘所設計的玻璃金字塔入口，是大亮點

收藏品味──超過42萬件典藏，看得見法國歷代君王對藝術的喜好

羅浮宮三寶──《勝利女神》、《蒙娜麗莎的微笑》、《米羅的維納斯》

代君王所挑選，自然會以代表法國浪漫與新古典主義的藝術傑作最具代表性，如：賈克─路易‧大衛的巨幅油畫《拿破崙加冕約瑟芬》、描繪法國大革命最經典的畫作《自由引導人民》（德拉克洛瓦所作），以及浪漫主義重要畫家西奧多‧傑利柯的《梅杜莎之筏》，無一不是法國民族經典傑作。此外，欣賞畫作之餘也別忽略了建築之美，如布滿華麗壁畫的「阿波羅畫廊」（原名國王畫廊），整間展廳就像鍍上了黃金，就連浪漫主義畫家德拉克洛瓦也曾參與壁畫繪製呢。

來到蘇利館，必看義大利的文藝復興珍品。此外，這裡還有三寶之一的《米羅的維納斯》雕塑、著名的巨型雕塑《獅身人面像》、西元前2700至2200年從埃及出土的《書記官坐像》，以及安格爾的《瓦平松的浴女》及《土耳其浴女》等繪畫作品。

至於黎塞留館則展示了在伊朗埃蘭古城蘇薩所發現的《漢摩拉比法典》，與荷蘭重要繪畫，其中又以林布蘭《沐浴的拔示巴》、波希《愚人船》為經典之作。

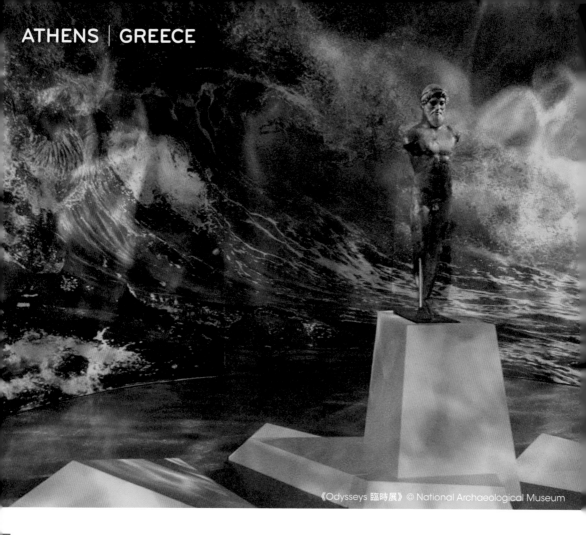

《Odysseys 臨時展》© National Archaeological Museum

# National Archaeological Museum
## 雅典國家考古博物館

雅典 │ 希臘

{ 世界前十大奇葩博物館 }

　　如果說極具現代感的「衛城博物館」代表一座曾經無比繁榮的城市，那麼外觀樸實典雅的國家考古博物館則象徵孕育這個文明的起源。來到希臘，可別錯過雅典國家考古博物館這座藏身都市的寶庫。成立於1866年的它，是希臘最大的博物館，並且因藏品年代久遠、收藏價值極高（畢竟往往添上「考古」二字），讓這座外觀看似平凡的博物館，憑著藏品身價不菲而躋身世界前十大奇葩博物館。

　　博物館建築本身為新古典主義風格，最初由德國建築師Ludwig Lange設計於1860年，歷經多位建築師修建，終於在1889年完成。兩層樓的展示空間，共有五十間展室，擁有超過20000件從希臘各地出土的各時期珍貴文物，可謂集希臘文物之大成。館藏主要有五大集合：史前文物（西元前6世紀至前1050年）、雕塑品（西元前7世紀至前5世紀）、羅馬希臘陶瓷（西元前11世紀）、青銅器，以及埃及和中東地區的收藏。

　　國家考古博物館的藏品非常豐富，建議至少花半天時間觀賞。館內任何一件藏品都可能出土

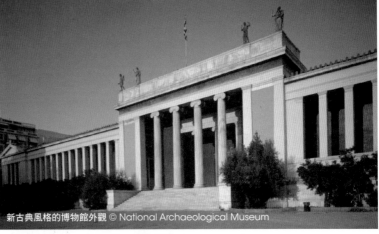
新古典風格的博物館外觀 © National Archaeological Museum

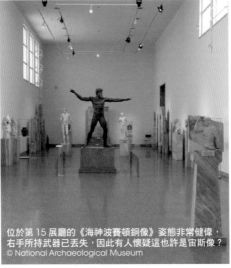
位於第15展廳的《海神波賽頓銅像》姿態非常健偉，右手所持武器已丟失，因此有人懷疑這也許是宙斯像？
© National Archaeological Museum

**INFORMATION**
www.namuseum.gr
ADD：28is Oktovriou 44, Athens 10682, Greece
搭乘地鐵綠線至 Victoria 站，步行 7 分鐘
TEL：+30 21 3214 4800
TICKET：全票 10€，18 歲以下／身障人士
TIPS：4 小時

**OPENING HOURS**
4 月至 10 月
週一 13:00-20:00
週二至週日 8:00-20:00
11 月至 4 月
週一 13:00-20:00
週二至週日 9:00-16:00

**MUST SEE**

文明加持──集希臘文物之大成，藏品超過兩萬件

它最古老──《玉石吊墜》是最古老的文物，可追溯自西元前6800年，當時應為新石器時代晚期

文物之謎──《海神波賽頓銅像》，也有人說可能是宙斯像？

於西元前，光是西元前3000年左右的大理石雕塑、陶土製品就陳列了好幾間展廳。其中，最古老的文物為《玉石吊墜》，可追溯自西元前6800年左右，時間推測為新石器時代晚期。博物館入口處則是邁錫尼文物陳列區，位於三號展櫃的正是《阿迦曼農黃金面具》，它也被稱作「邁錫尼文明最佳證明」。

至於第15展廳的《海神波賽頓銅像》，則是西元前460年的銅像，為古希臘雕刻藝術的經典作品：邁開大步，正要向前伸出左臂，推斷右手原

本應該握著雷電或三叉戟。離奇的是，這尊在古時被當作戰利品的銅像，卻在運往羅馬途中掉入海底，被發現時右手所持武器已丟失，因此很難判定他究竟是波賽頓還是宙斯像。而第38展廳的《安提基特拉機械》，推測製造於西元前150至100年，是古希臘時期為計算天體位置而設計的青銅機器。此外，還有栩栩如生的《少年和馬銅像》、《安提基特拉青年銅像》，以及《拳擊少年壁畫》這幅在聖托里尼島上Akrotiri這個地方一處私人宅邸發現的文物等，都是必看焦點。

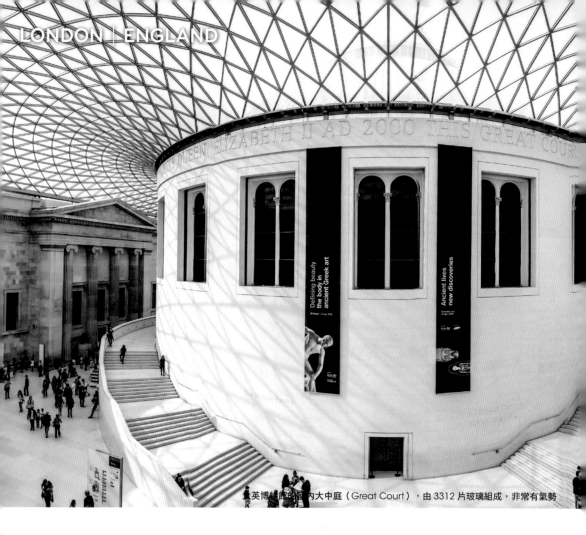

↑英博物館的室內大中庭（Great Court），由 3312 片玻璃組成，非常有氣勢

# British Museum
# 大英博物館

倫敦｜英國

{ 大英輝煌掠奪的寶庫 }

　　做為世界規模最大、名氣最盛的博物館，擁有800多萬件藏品的大英博物館，無疑展現了大英帝國當年輝煌的成就。博物館於1759年對外開放，藏品從埃及木乃伊到中國骨董都有，目前分為十個研究與專業館：非洲、大洋洲和美洲館，古埃及和蘇丹館，亞洲館，不列顛、歐洲和史前時期館，硬幣和紀念幣館，保護和科學研究館，古希臘和古羅馬館，中東館，便攜古物和珍寶館，以及版畫和素描館。

　　若時間充裕，在這裡泡上一天也不覺得無聊，

若時間不多，就直殺埃及館的第四展廳吧。此區亮點有二，其一為製作於西元前196年的埃及花崗石碑《羅塞塔石碑》，由於寫有三種不同的語言，而成為研究古埃及歷史的重要古物；另一為鎮館之寶《亞尼的死者之書》，年代約在西元前1300至前1200年，是一名真實人物亞尼墓中的陪葬品，這件草紙文物意義非凡，全長達24公尺、篇幅多達60章，描繪死者在來世將獲永生的神祕咒語與約定。此外，近年有隻42公分高的青銅貓雕像《Gayer-Anderson cat》非常有人

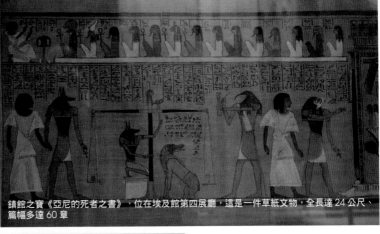

鎮館之寶《亞尼的死者之書》，位在埃及館第四展廳，這是一件草紙文物，全長達 24 公尺、篇幅多達 60 章

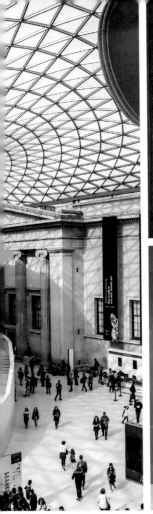

埃及館第四展廳，近來有尊作工細膩逼真的青銅貓雕像《Gayer-Anderson cat》人氣很旺

**INFORMATION**
www.britishmuseum.org
ADD：Great Russell St, Bloomsbury, London WC1B 3DG, England
搭乘地鐵至 Tottenham Court Road 站，步行 5 分鐘
TEL：+44 (0)20 7323 8000　TICKET：免費參觀
GUIDE：6 英鎊，設有中文語音導覽
TIPS：5 小時

**OPENING HOURS**
1/1，12/24 至 12/26 休館
每日 10:00-17:30，週五延長至 20:30（復活節前的週五 10:00-17:30）

---

**MUST SEE**

帝國輝煌——蒐羅了來自
世界各地800多萬件藏品

古代痕跡——以古埃及、
古希臘展區的收藏最負盛名

道德爭議——阿茲特
克文明的祭典遺器

---

氣，這隻貓雕像的作工細膩逼真，耳朵還佩戴了金色環，牠出自埃及開羅南方一個叫做薩卡拉的大型墓地，推測是西元前600年的作品。而旁邊古希臘和古羅馬館中的《涅內伊德碑像》、《帕德嫩神殿雕刻群像》也都是必看亮點。

來到第24展廳可看到著名的復活節島《摩艾石像》；第40展廳則收藏了歐洲文明瑰寶《路易士西洋棋》，官方說法指出它製作於12世紀挪威特隆赫姆，這些精緻的棋子多以海象牙製成，少部分則為鯨魚牙材質。此外，若想稍稍了解阿

茲特克的神祕古文明，可一觀挖掘於西元1400至1500年的《綠松石馬賽克面具》，以及在儀式中佩戴的《阿茲特克雙頭蛇》胸飾，但就算這些展品的做工再怎麼精美，也無法掩蓋古代「人祭」的殘忍，可說是非常具道德爭議的遺器。

至於亞洲館，展品雖不多但還是有必看典藏：唐寅於西元1499至1523年繪製的《西山草堂圖》，以及傳為東晉畫家顧愷之的《女史箴圖》長卷作品，它在八國聯軍入侵北京時被英軍從清宮劫走，是現存已知最早的中國畫長卷之一。

# Musei Vaticani
## 梵蒂岡博物館

{文藝復興的寶庫}

　　位於梵蒂岡城內的梵蒂岡博物館，館內藏品為羅馬天主教會多個世紀累積而來的藝術珍品，在此可以看到大批深具歷史意義的古典雕像，以及義大利文藝復興時期米開朗基羅（Michelangelo）、拉斐爾（Raphael）及達文西等人的著名濕壁畫作品。其中必看：米開朗基羅在「西斯汀教堂」天花板上繪製的《創世紀》與《最後的審判》；拉斐爾畫室裡的《雅典學院》；以及尼古拉‧普桑（Nicolas Poussin）和提香（Titian）的畫作、古羅馬雕像、埃及文物等館藏，藏品十分豐富，堪稱世界最偉大博物館之一。

**INFORMATION**
www.museivaticani.va/content/museivaticani/it.html
ADD：Viale Vaticano, 00165 Rome, Italy
搭乘地鐵至Cipro站，步行10分鐘
TEL：+39 (0)6 69884676
TICKET：全票17€，優待票8€，6歲以下／身障人士免費；每月最後一個週日／9/27世界旅遊日免費入場
GUIDE：7€，設有中文語音導覽　TIPS：3小時

**OPENING HOURS**
2018/1/1、1/6、3/19、4/2、5/1、6/29、8/14至8/15、11/1、12/8、12/25至12/26休館
週日休館
週一至週六9:00-18:00
特別開放：每月最後一個週日9:00-14:00（復活節週日不開放）

---

# Galleria degli Uffiz
## 烏菲茲美術館

{不能錯過《維納斯的誕生》}

　　烏菲茲美術館，就位在文藝復興運動的發源地佛羅倫斯，這棟至今已有400多年歷史的建築原為麥第奇家族所有，16世紀末頂層開始用來放置家族所收藏的藝術品。這座建築後來捐獻給政府，設立為美術館。

　　在此可以看到許多大師的珍貴作品，最不可錯過的要屬波提切利世界知名的畫作《維納斯的誕生》，這幅畫描繪了女神維納斯從海中誕生的情景：赤裸身子站在貝殼之上，左右兩邊分別站著春之女神及風之神。除此之外，文藝復興三巨匠的名作：達文西的《基督受洗》、米開朗基羅的《聖家族》、拉斐爾的《帶金鶯的聖母》，無一不是經典代表。

**INFORMATION**
www.uffizi.it
ADD：Piazzale degli Uffizi 6, 50122 Florence, Italy
搭乘C3路公車至Ponte Vecchio站，步行3分鐘
TEL：+39 (0)55 294 883
TICKET：
3月至10月：全票20€，優待票8€

11月至2月：全票12€，優待票6€
18歲以下、身障人士，每月第一個週日均免費入場
TIPS：2.5小時

**OPENING HOURS**
週一休館，1/1、12/25休館　週二至週日8:15-18:50

# 博物館地點索引：按國家排序

# 瘋玩世界級博物館

### 樂高、哈利波特到法拉利，全球超人氣博物館亮點

作　　者　杜宇、陳沛榆

封面設計　黃昀嘉
內頁構成　詹淑娟、杜宇
文字編輯　柯欣妤、簡綺淇
執行編輯　柯欣妤
企劃編輯　葛雅茜

行銷企劃　王綬晨、邱紹溢、蔡佳妘
總編輯　　葛雅茜
發行人　　蘇拾平

出版　　　原點出版 Uni-Books
　　　　　Facebook: Uni-Books 原點出版
　　　　　Email:uni-books@andbooks.com.tw
　　　　　台北市 105 松山區復興北路 333 號 11 樓之 4
　　　　　電話：02-2718-2001　傳真：02-2718-1258

發行　　　大雁文化事業股份有限公司
　　　　　台北市 105 松山區復興北路 333 號 11 樓之 4
　　　　　24 小時傳真服務 （02）2718-1258
　　　　　讀者服務信箱 Email: andbooks@andbooks.com.tw
　　　　　劃撥帳號：19983379
　　　　　戶名：大雁文化事業股份有限公司

初版一刷　2018 年 05 月
初版三刷　2020 年 10 月

定價　　　399 元
ISBN　　　978-957-9072-13-7

瘋玩世界級博物館 / 杜宇 , 陳沛榆著 .－
初版 .－ 臺北市：原點出版：大雁文化發
行 , 2018.05
288 面；　17×23 公分
ISBN 978-957-9072-13-7( 平裝 )

1. 美術館 2. 博物館 3. 旅遊

906.8　　　　　　　　　　　107005241